致谢

这本书在许多人的帮助下完成。理查德·克鲁斯钦斯基（Ryszard Kluszczynski）早就给予我鼓励；蒂姆·考克威尔（Tim Cawkwell）、菲利普·德拉蒙德（Phillip Drummond）和我的搭档毕蒂·佩平（Biddy Peppin）都在早期阶段就经过深思熟虑，完成了大量编辑工作；英国电影学院的希瑟·斯图尔特（Heather Stewart）、威廉·福勒（William Fowler）和卡米拉·厄斯金（Camilla Erskine）在本书还未成形的时候就对其进行了有益的评论；泰晤士＆哈德逊出版社（Thames & Hudson）的罗杰·索普（Roger Thorp）看到了本书的潜力后大胆承接了出版工作；尼基·哈姆林（Nicky Hamlyn）和罗斯莉·戈德堡（Roselee Goldberg）在至关重要的后期阶段提供了宝贵且详细的建议。泰晤士＆哈德逊出版社的凯特·爱德华兹（Kate Edwards）、莫哈拉·吉尔（Mohara Gill）、乔·沃尔顿（Jo Walton）、亚当·海（Adam Hay）和西莉亚·法尔科纳（Celia Falconer）以低调的专业精神将本书付诸印刷。多年来，许多艺术家朋友与我分享了他们的想法，从而加深和扩展了我对电影这种媒介的理解；事实上，参与他们的工作，并经常接受来自他们工作的挑战，已经成为我写作的动力。在这些艺术家中，最重要的是史蒂夫·麦奎因（Steve McQueen），他慷慨地为本书撰写了序言。

图 1. **吉加·维尔托夫**（Dziga Vertov），《持摄影机的人》（*Man with a Movie Camera*），1929

World of Art
Artists' Film

艺术与科技实验室译丛

实验影像
艺术家电影

[英] 大卫·柯蒂斯（David Curtis）著
孙萌 闫亢 伏洋颖 译

机械工业出版社
CHINA MACHINE PRESS

Published by arrangement with Thames & Hudson Ltd, London,
Artists' Film © 2021 Thames & Hudson Ltd, London
Text © 2021 David Curtis
Foreword © 2021 Steve McQueen
Art direction and series design by Kummer & Herrman
Layout by Adam Hay Studio
This edition first published in China in 2024 by China Machine Press, Beijing
Simplified Chinese Edition © 2024 China Machine Press, Beijing
This book has been modified from the original edition. It has been edited for content.

此版本仅限在中国大陆地区（不包括香港、澳门特别行政区及台湾地区）销售。未经出版者书面许可，不得以任何方式抄袭、复制或节录本书中的任何部分。

北京市版权局著作权合同登记　图字：01-2023-1832号。

图书在版编目（CIP）数据

实验影像：艺术家电影 /（英）大卫·柯蒂斯（David Curtis）著；孙萌，闫亢，伏洋颖译. -- 北京：机械工业出版社，2024.9. --（艺术与科技实验室译丛）. ISBN 978-7-111-76217-1

I. J931

中国国家版本馆CIP数据核字第20241B6E38号

机械工业出版社（北京市百万庄大街22号　邮政编码100037）
策划编辑：马　晋　　　　责任编辑：马　晋
责任校对：郑　雪　陈　越　封面设计：张　静
责任印制：任维东
北京瑞禾彩色印刷有限公司印刷
2024年9月第1版第1次印刷
145mm×210mm・10印张・2插页・271千字
标准书号：ISBN 978-7-111-76217-1
定价：98.00元

电话服务　　　　　　　　　网络服务
客服电话：010-88361066　　机　工　官　网：www.cmpbook.com
　　　　　010-88379833　　机　工　官　博：weibo.com/cmp1952
　　　　　010-68326294　　金　　　书　　网：www.golden-book.com
封底无防伪标均为盗版　机工教育服务网：www.cmpedu.com

序

 1993 年的夏天，大卫·柯蒂斯（David Curtis）来到金史密斯学院评估最后一年的艺术本科生，我就是其中之一。那时我已经被纽约大学电影系录取了，但当时我的心思都在别处。

 我第一次见到大卫是在一个黑暗的房间里，一台咔嗒咔嗒的 16 毫米投影仪在黑暗中射出光线，照亮了我自己和他人裸露的肌肤。这部电影名为《熊》（*Bear*, 1993）。大卫留下来看了两遍这部十分钟的无声黑白短片，然后什么也没说就离开了。不久之后，我在走廊里遇到了他，他用轻柔的声音说话，这声音几乎听不见，并询问了关于我的电影的问题。我印象中的他十分热情，但我不确定他是否喜欢我的作品。他给了我一张卡片，并邀请我去他在艺术委员会工作的办公室。

 我在一个伦敦典型的阴天到达，并由他信任的副手加里·托马斯（Gary Thomas）领到了办公室。大卫开始说他很欣赏《熊》，并问我接下来要做什么。我告诉他我要去纽约，想专注于故事片。他看起来很惊讶，但他说如果我回来，若在制作另一个项目时需要帮助，可以联系他。我微笑着说谢谢。一年后，我夹着尾巴，不好意思地与大卫联系，请求他协助进行一个新项目。他（或他的委员会）好心地给了我 5000 英镑，我用它制作了我的第二件艺术作品《五支歌》（*5 Easy Pieces*），我在当代艺术中心（ICA）1995 年的"幻景"展览中展示了它。从那天起，我再也没有回头。

 大卫是我认识的唯一一个对电影有百科全书般的了解和热情的人。早在 20 世纪 90 年代电影或录像流行之前，大卫就致力于媒体，直到我遇到他，我才知道英国有像他这样的人存在。他对电影和视频作品的奉献精神和知识是无与伦比的。

这本书是描述各种形式的艺术家电影发展的重要文献,特别值得珍藏。谢天谢地,这将使大卫的丰富经验和知识能够链接到未来几代的艺术家、电影制作人、研究人员和学者,他们的生活可能会像我一样被改变……

史蒂夫·麦奎因

前言

艺术家：是指从事或精通一门艺术的人，现在这种艺术尤指美术领域。艺术家具有艺术所需的想象力和鉴赏力，可以是画家或绘图师，也可以是在音乐领域表现突出的演奏家，还包括在特定领域内技艺高超或者乐于投入的人，亦可以指从事魔法、占星术、炼金术等的人……总之是一位博学多才之士……

《钱伯斯词典》(*The Chambers Dictionary*)

这个词典中的定义出自20世纪90年代，尽管仍带有性别偏见（原文中使用了draughtsman），却像我们所有人一样，试图简明扼要地界定艺术家在社会中的角色。在本书中，我们将"艺术家"广泛地理解为：用来描述"从事并精通某特定领域"的人，在这里主要指从事活动影像工作的人。

自然而然地，曾经的主流电影巨匠们：雷诺阿（Renoir）、安东尼奥尼（Antonioni）、瓦尔达（Varda）、雷（Ray）、塔可夫斯基（Tarkovsky）等人，和本书各个章节中包括的四百多位活动影像制作者们一样，都有资格被称为艺术家。他们在险象环生的娱乐产业环境下，设法确立了独特的艺术视角。但这些电影创作者们的作品在规模和意图上与这里所描述的有所不同，他们反而为历史悠久的叙事艺术，例如小说、戏剧或历史绘画，做出了贡献。一些人将电影导演与制作电影的艺术家的关系比作散文家与诗人的关系。这里所指的艺术家倾向于独立创作（就像画家和诗人一样），他们往往全然置身于主流电影业和商业艺术市场之外，充其量处于其边缘。这些艺术家中的多数，至少在他们职业生涯的早期，表现出了一种"颠覆传统"的意愿。艺术家们总是竭尽全力表达自己的声音，并且已经对艺术形式的演进产生了影响。本书就是献给这些电影制作艺术家们的（他们就是一些人眼中活动影像的"炼金术士"）。

在描述这一领域时，历史学家们有时会关注活动影像艺术（moving image art）某一特定分支的谱系——例如，实验电影（experimental film）、录像艺术（video art）、延展电影（expanded cinema）或多媒体艺术（multimedia art）。这些特定媒介的历史很重要，但单独来看，它们可能会掩盖艺术家群体在过去100年里对电影的贡献。这本介绍性的书将追溯这些历史，并把它们整合到一起，本书会从主题上分析作品，涵盖电影、录像与装置，同时按时间顺序排列，以印证艺术家对他们选择的重要技术所发挥的独特作用。本书的主要目的是让读者感受到这个领域的丰富性和多样性，并体会到从影像艺术中发现的乐趣。这些主题的划分跨越不同年代、地域和媒介，并在其间建立联系。本书还简要地概述了艺术家创作时的社会和政治背景。艺术家可以在与时代隔绝的情况下工作，也可以重新审视最初探索的想法，他们为电影带来的新的创造才是最重要的。

因此，这是一段独特的历史：关于遍布世界各地有创造力的个体的故事，他们被闪烁的银幕所吸引，并且认为有必要为其贡献自己创造的影像，"拍摄"他们的共同语言。在今天这个数字发行的时代，数字发行这种具有包容性的方法表明，艺术家电影会以多种方式呈现——在电影院里，画廊的墙上，以及可能最频繁出现的互联网上。如今，许多作品的形式已经远远超出了艺术家们最初的预想，这种现象会在第九章中讨论。希望这本书能鼓励读者们去寻找并享受与艺术家电影的邂逅。

目录

致谢

序

前言

10　第一章　电影的吸引力
支持和反对"实验" 18 / 现代主义装饰 25 / 新奇电影 31

38　第二章　光的音乐
从绘画到电影 38 / 以音乐为主导的抽象 42 / 在胶片上绘画 53 /
物影摄影与光雕塑 56

64　第三章　"发现与揭示"——艺术家纪录片
先驱们 69 / 城市交响曲 74 / 颠覆和抗议 85 / 论文电影 91 /
景观研究 97

114　第四章　剪辑的乐趣
蒙太奇 115 / 超现实主义 134 / 立体主义电影 142

151　第五章　观念电影及其他现象
观念电影 152 / 激浪派和其他现象 161 / 表演 167 / 材料的诱惑 177

197　第六章　反电影与形式电影
反电影和反电视 197 / 韵律电影 208 / 结构电影 213

237　第七章　日常
电影日记 237 / "观看的电影" 252 / 电影肖像 256

266　第八章　个体之声
身份认同 266 / 关于禁忌的注意事项 282 / "新电影与幸福" 284

293　第九章　谋生
论谋生之道 293 / 论互相支持 295 / 论写作的作用 299 /
论理想的观影空间 303

311　参考文献

316　插图清单

第一章
电影的吸引力

　　我去电影院出于很多不同的原因……随便举几个例子：我去影院分散自己的注意力（或是"放空自我"）。当我不想思考时，我会去影院；当我想要思考并且需要刺激时，我会去影院；我去影院看漂亮的人儿；当我想看到充满活力且具有一种不可思议的能量的生活时，我会去影院；我去影院放声大笑；我去影院感受心灵的震撼；当一天充满一团糟的琐事时，我便很想去电影院看那些哪怕最无厘头、最荒谬的情节；我去影院，因为我喜欢明亮的光线，突然的阴影和速度；我去影院看美国、法国、俄罗斯；我去影院，因为我喜欢俏皮的台词和滑稽的动作；我去影院，因为那里的银幕对我来说像是一个通往幻境的长方形入口；我去影院，因为我喜欢充满悬念的故事；我去影院，因为我喜欢坐在黑暗中，与数百人一起集中注意力观看同一场景；我去影院，为了触发内心最深层次的情感。[1]

<div align="right">伊丽莎白·鲍恩（Elizabeth Bowen）</div>

　　这段令人回味无穷的文字，写于将近八十年前，小说家伊丽莎白·鲍恩列举了几个我们大部分人，包括艺术家们，为什么仍旧是影院常客的原因。引人入胜的故事、遥远的地方和富有魅力的人物形象仍然是商业故事片制作的主要焦点。但也几乎是从电影史的开始，就有声音抗议这还远远不够，活动影像可以做得更多。在1924年，画家费尔南·莱热（Fernand Léger）直言不讳地说道：

　　艺术家电影的故事很简单。这是对那些有情节和明星的商业电影的直接反击。艺术家电影提供了与其他类型电影的商业性质完全相反的想象和娱乐。这还不是全部，艺术家电影是画家和诗人的复仇。

毫无疑问，这是对媒体商业化滥用的报复。莱热还透露了他更多的推论：

把小说搬上银幕的想法是一个彻彻底底的错误，这与大多数导演都有文学功底和教育背景有关……他们牺牲了那些美妙的东西——"活动影像"，只为强加给我们一个更适合写在书里的故事。我们以另一个邪恶的"改编"告终，这很方便，但却阻碍了任何新事物的创造。[2]

而这本书讲述的就是艺术家们如何爱上活动影像，并为之努力奋斗，最终使其成为他们个人创作的一部分。

那些生活在 20 世纪初的艺术家们从吸引他们的活动影像中看到了什么？遗憾的是，无论这些印象发生在童年时期还是成年时期，关于这些最初印象的一手资料都很少，然而，这对电影最初感受的某种遥远记忆肯定影响了艺术家们后来选择从事电影工作。此处至少有两种最初印象影响了他们。第一种是由包豪斯学院的学生路德维希·赫施菲尔德 - 马克（Ludwig Hirschfeld-Mack）提供的：

我还记得 1912 年我在慕尼黑看过的第一部给自己留下深刻印象的电影：电影的内容显得毫无品位，我完全不为所动，只有在暗室里大片光影交替、突变和长时间的运动的力量能够打动我，光从最亮的白色变化到最深的黑色——多么丰富的表现力。[3]

在更早的年代，小说家马克西姆·高尔基（Maxim Gorky）为之做出了准确的描述。1896 年，也就是电影诞生后的第一个年头，28 岁的高尔基写道：

昨晚我身处影子王国……我在奥蒙特，看到卢米埃尔（Lumière）的电影摄影机——移动摄影（moving photography）。它给人留下的非凡印象是如此独特和复杂，以至于我怀疑自己是否有能力将其细微之处一一描述出来。当灯光熄灭时，银幕上突然出现了一幅巨大的灰色画面——"巴黎的一条街道"，一个糟糕的雕刻作品的影子。当你注视它的时候，你会看到马车、建筑物和各种姿态的人，所有这些都静止不动……但突然银幕上闪过一个奇怪的光点，画面活跃起来。马车不知从画面何处出现，径直向你驶来，进入你所处的黑暗之中；在远处的某个地方，人群出现了，他们离你越近则显得越大；在前景中，孩子们和狗狗玩耍，骑自行车的人疾驰而过，过街的行人在马车间择路而行。所有这些都在运动，充满生机，当他们在接近银幕边

缘时，就会消失在银幕外的某个地方……这看起来很可怕，但那是影子的移动，只是影子的移动。⁴

2　　美国艺术家厄尼·格尔（Ernie Gehr）的电影《尤里卡》（Eureka, 1974）可被视为一种试图恢复这种对投影影像纯真的、令人难以抗拒的观影尝试。格尔曾发掘出一个与高尔基所目睹场景几乎同时代的街景影像——这一连续的镜头是在1905年的旧金山从一辆行驶在市场大街上的有轨电车前面拍摄的。格尔把画面放慢了6~8倍，让人们细细品味其中对马车、早期汽车和行人的复杂编排，就好像这些移动的画面是第一次被看到一样。如今，大多数人在婴儿时期就可以在家用电视或iPad前享受这种活动影像的原始体验，无须等到成年后，而且他们看到的几乎能肯定是彩色影像。但对一些人来说，这些对原始"影子"的记忆可能仍然会改变他们的生活。

卢米埃尔公司放映员的一个恶作剧显然强化了高尔基的经历，因为放映员似乎将放映灯点亮时画面中静止的瞬间戏剧化了，但这都是在手摇机器完全

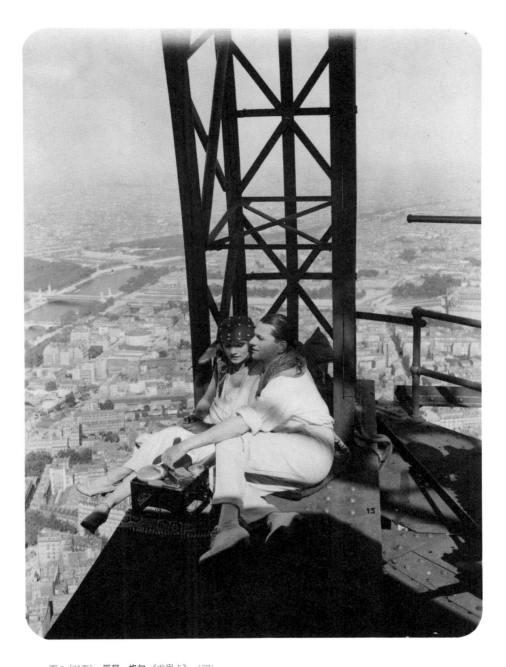

图 2.（对页） **厄尼·格尔**，《尤里卡》，1974
图 3.（上） **雷内·克莱尔**，《沉睡的巴黎》，又名《疯狂的射线》，1926

第一章 电影的吸引力

融入生活前发生的。这是一个从静态图片到动态影像的转变,这一转变深受当时和现在的艺术家电影人的喜爱,这是电影宣告其独特品质的时刻,这根源于静止的影像和凝固的时间碎片。这是一种廉价的魔法,它促成了雷内·克莱尔(René Clair)的《沉睡的巴黎》(*Paris qui dort*, 1926)又名《疯狂的射线》(*The Crazy Ray*)的成功,这部电影的大部分内容都是关于"改写时间"这一主题的变奏——停顿、减速、加速。(这个故事讲述的是,城市生活受到一位疯狂科学家从埃菲尔铁塔上发出的控制时间的"疯狂射线"的影响,而事实上,这只是克莱尔在享受玩转电影速度的乐趣。)与之相反,活动影像在静止情境中达到的效果,让克里斯·马克(Chris Marker)的《堤》(*La Jetée*, 1962)得以奏效。在一部完全由静止图像组成的电影中,有一个短暂的近距离移动(near-movement)瞬间,特写中,一个女人似乎在眨眼。

 对于一些早期观众来说,卢米埃尔的电影还提供了一种非同寻常的体验,那就是看到自己在运动中的影像,效果就像别人看到我们一样,而非我们在看自己的倒影;或者是看到当地大街上熟悉的环境,就像在当天早些时候拍摄的那样,毫无疑问,现在操作放映机的人也是如此。如今,这种熟悉的陌生感对认知的冲击,在我们第一次接触摄像机或照相手机时仍然可以遇到。电影揭示个人体验不同方面的功能,为最近几代艺术家的作品提供了帮助,这些艺术家来自不同的文化背景,有着不同的声音,他们关注"自我"和身份认同。

 在活动影像诞生的二十年里,其早已显而易见地和"虚构"联系在一起,这种联系一直持续到电影的百年。随着大众电影自身地位的确立,一种叙事电影的"语言"发展了起来,其叙事规则规定:如果要确保故事情节清晰,影片的一个镜头应该紧接另一个镜头。摄影师应该保持视线的匹配(eye-line match,这样角色看起来会互相看着对方)、方向的匹配(direction-match)(影像内部的运动,这样人们就知道"故事的走向"),并且应该尊重特写(close-up)、广角镜头(wide-shot)和长镜头(long-shot)的不同作用。同样地,剪辑人员应该尽可能流畅而隐蔽地推进故事情节的发展,剪辑应该是隐形的,不能让人察觉。但艺术家们几乎无暇去遵循这样的惯例。他们常常接纳剪辑素材呈现出明显的过渡画面,让其作为一个提醒观众"保持清醒",以便去"观察接下来发生的事情"的标记。让·科克托(Jean Cocteau)算不上是最激进的艺术家电影人,但他的声明代表了许多人的心声:

 在一部电影中,我主要关注的是防止影像的连续流动,(相反)让影像间彼此对立;将它们锚定并连接在一起,而不破坏它们的冲击力。而这

种可悲的影像的连续流动竟被评论家们称为"电影",他们甚至还将其误认为是一种风格。[5]

一些艺术家如此坚决地"阻止影像流动",以至于他们制定了严格的规则来掌控剪辑的模式,给他们的电影一个主导的节奏。让·爱泼斯坦(Jean Epstein)回忆道:

在默片时代,当台词还没有把蒙太奇的节奏控制在自己的节奏中时,我们可以按照电影拍摄所需要的节奏进行剪辑。节奏十分重要,我将其制定为一个规则,即只把相互之间有简单关系的镜头放在一起,就像在音乐中一样。[6]

事实上,在爱泼斯坦后期的电影中,台词和动作的需求往往占主导地位,这限制了他构建数理上严密关系的能力。阿贝尔·冈斯(Abel Gance)、瓦尔特·鲁特曼(Walter Ruttmann)、谢尔盖·爱森斯坦(Sergei Eisenstein)和维尔托夫(Vertov)的作品也是如此,他们都在叙事语境中摆弄数学剪辑系统。但正式的剪辑模式确实主宰了一些艺术家的作品,甚至形成了一部电影的主干。20世纪20年代的抽象"电影音乐"(film music)和20世纪六七十年代的韵律电影(metrical film)与结构电影(structural film)是两个非常依赖于开发精确的电影节奏(film-rhythm)的电影类型的例子。

包括玛丽·门肯(Marie Menken)、鲁迪·伯克哈德(Rudy Burckhardt)和玛格丽特·泰特(Margaret Tait)在内的艺术家,在没有参考传统电影语言的情况下,发展了属于他们自己的非常规拍摄和剪辑风格。例如,泰特简单地"跟随影像"进行剪辑,她的眼睛响应她拍摄时在取景器中感知的节奏,然后让录制完成的影像中这些相同的节奏决定她拍摄的长度和顺序。在对此方式不熟悉的人看来,作品呈现的效果可能是未经打磨的,但观众很快就会被她的影像所呈现的直接性和即时性所吸引。一位截然不同的艺术家罗伯特·比弗斯(Robert Beavers)把自己的类似手段理论化,并将其与电影行业的实践进行了对比:

拍摄行为应该是思想和发现的源泉。我反对电影导演对镜头前戏剧性舞台布景(mise-en-scène)进行构思,也反对导演要求摄影师为画面创造一种风格。通过以行为将电影制作者划分为导演和摄影师,将影像简化地阐释为一种先入为主的观念;然而,在电影制作者的手中,摄影机的功能是创造一个新的影像。[7]

在与主流电影的交战中，艺术家们有时会与观众明显的内在需求做斗争，即在银幕上观看任何经过剪辑的影像序列时，都从中解读出叙事。维姆·文德斯（Wim Wenders）在剪辑他的第一部电影《银城》(*Silver City*, 1969) 时震惊地发现了这一点，此电影最初的构想是一个景观研究，只有八个静态的城市景观镜头，每个镜头三分钟，他说："我没有移动摄影机，什么也没有发生。这些镜头就像我之前画的油画和水彩画。"然而，文德斯发现，在一个镜头中，一个奔跑的人的意外闯入会立即建立起叙事预期。观众会在随后的所有镜头中期待"动作"，并寻找它们之间的叙事联系。"这并不是我想要的……我一直对图像更感兴趣，但事实是，当你把图像组合在一起时，它们似乎想要讲述一个故事，这在今天对我来说仍然是一个问题。"[8] 当艺术家们剪辑电影时，他们有时会故意破坏故事间"简单"的关系，当艺术家们接受关系时，他们便会利用这种期待去制造令人惊讶和不安的叙事联系。

　　剪辑的彻底缺席也吸引了一些艺术家。对他们来说，不间断的电影或录像记录的活力反映了日常生活中引人入胜的目光或无偏见的凝视。事实上，拍摄早期录像带的业余技术也让剪辑变得不可能，只要你停下来重新开始录制，录像带影像（video-image）就会"撕裂"并且失去稳定性。因此，艺术家们发现了直接对着摄影机独白的乐趣，并长时间不间断地记录原本短暂的表演。但更激进的是，早在 20 世纪 30 年代，莱热 [他对剪辑非常感兴趣，这体现在他的一部已完成的电影《机械芭蕾》(*Ballet mécanique*, 1924) 中] 就明显预见了未经剪辑的视点的潜力，并提议拍摄《24 小时》(*24 Hours*)。这部电影"表现的是那些从事普通工作的普通人，在长达数小时的时间里被一双敏锐而隐蔽的眼睛所调查"。这部电影会记录"工作、沉默，平淡无奇的日常亲密和爱。策划这样一部不加修饰、没有任何控制的电影，你会意识到未经渲染的真相是多么可怕且令人不安"。[9] 虽然莱热自己从未实践过这种"可怕"的愿景，但他的提议肯定比安迪·沃霍尔（Andy Warhol）的电影要早。沃霍尔喜欢长时间、不间断地捕捉充满"沉默、平凡的日常亲密举动"的片段。在《吃》(*Eat*, 1964) 中，他描绘了艺术家罗伯特·印第安纳（Robert Indiana）吃蘑菇的情景，并在沉默中观察了 45 分钟 [1997 年开播的《老大哥》(*Big Brother*) 等"可怕且令人不安"的偷窥式"真人秀"电视节目也会令人联想到以上情境]。在沃霍尔拍摄电影的这一时期，他对这种偷窥癖进行了更积极的诠释，沃霍尔评论道：

图4 安迪·沃霍尔,《吃》,1964

我最早的电影是在几个小时内,只让一个演员在银幕上做相同的事情:吃饭、睡觉或抽烟。我这样做是因为通常人们去影院只是为了看明星,为了享有他,所以现在终于有了一个机会,你可以只看那位明星,想看多久就看多久,不管他做什么,你都可以尽情地拥有他。(沃霍尔颇为骄傲地补充道)而且这制作起来也更容易。[10]

第一章 电影的吸引力

詹姆斯·班宁（James Benning）是众多喜爱长镜头的艺术家之一，正如他的电影制作人尼基·哈姆林（Nicky Hamlyn）所指出的："班宁的大多数景观电影（landscape films）都是单一长镜头——自从他改用数码录制后，这些镜头变得更长了，比如《鲁尔区》（*Ruhr*, 2009），仅由一个 70 分钟的单镜头构成。"[11]

支持和反对"实验"

与艺术家电影人联系在一起的一个特质是：他们对任何活动影像技术的非明显用途都保持警觉。电影艺术的开拓者乔治·梅里爱（George Méliès）在 1907 年写了一篇关于他对电影魔力的介绍，描述了自己是如何偶然发现了一种技术，揭示了电影摄影机极为宝贵的说谎能力：

有一天，我像往常一样在歌剧院广场拍摄，我用的摄影机突然卡住，紧接着产生了意想不到的结果。我用了一分钟的时间才把胶卷解开，并让摄影机重新工作，在这一分钟里，行人、一辆马车和其他交通工具，显然改变了它们的位置。当放映时，影片在断点处重新连接，我突然看到一辆玛德琳-巴士底（Madeleine-Bastille）无轨电车变成了灵车，男人变成了女人。[12]

整个动画片和幻想电影（fantasy cinema）领域都源于这一发现。

"实验"和"革新"一样，是艺术家电影和主流叙事的一个特征，可以说，在艺术家中这种特征更为普遍。一些艺术家，比如动画师雷恩·莱（Len Lye），把他们拍摄的每一部新电影都视为尝试新技术的挑战，而艺术家电影的历史中充斥着饱含灵感的一次性实验，这些实验有时毫无结果，但偶尔也会产生令自己满意的艺术作品。后者的例子就是迈克尔·斯诺（Michael Snow）设计的允许 360 度连续运动的摄影机架，它在《中部地区》（*La Région Centrale*, 1971）中使用，我们将在第 111 页讨论。这些发明是十分奇异的，本质上是永恒的，并且与当代其他技术的发展无关。其他的技术革新确实代表了"进步"，比如从 1929 年开始被广泛采用的声音技术发明，以及从 20 世纪 30 年代初开始大规模使用的彩色胶片。艺术家往往是最先发掘电影技术潜力的人，有时领先并时常超过商业行业的成就。[还有比奥斯卡·费钦格（Oskar Fischinger）的抽象电影《圆圈》

图5. **奥斯卡·费钦格**,《圆圈》,1934

(*Circles*, 1934) 更令人兴奋的色彩运用吗?这部电影可能是德国第一部全彩色电影,是加斯帕色彩工厂(Gasparcolor factory)支持的一项实验。] 但在艺术家中,思想往往被无休止地循环利用和重新评估。

 实验是否是艺术家电影的重要组成部分,这一观点在过去和现在都存在广泛的争议。科克托在自己拍摄电影之前就开始写作了,他认为技术实验将是艺术家电影的独特之处:"我希望无私的艺术家利用透视关系、慢动作、快动作、倒转,来揭示那个常常由机遇打开大门的未知世界"。[13] 科克托的作品《诗人之血》(*The blood of a Poet*, 1930) 得益于许多这样的摄影技巧,而他的艺术家同行们无论在哪个年代都会感激他所做的贡献。威廉·拉班(William Raban)和克里斯·威尔斯比(Chris Welsby)早期的景观电影,如《亚尔河》(*River Yar*, 1972),大量使用延时拍摄,这让他们的电影有着独特的氛围,而与之相反的极端慢动作,则在比尔·维奥拉(Bill Viola)的影像装置中占据主导地位。

图 6. 卡尔 - 西奥多·德莱叶，《圣女贞德蒙难记》，1928

另一方面，与科克托同时代的作家、演员和业余电影制作人雅克·布鲁尼乌斯（Jacques Brunius）对这种镜头技巧不屑一顾，并对他的法国同行们发出了严厉的指责：

快速剪辑（Fast editing）？……这些电影制作者们试图让快速剪辑表达任何他们喜欢的东西，他们滥用它，让剪辑加速到令观者痛苦的程度。叠印（Superimpositions）？也浪费了。在《恶魔之城》（Le Diable dans la ville, 1926）中，谢尔曼·杜拉克（Germaine Dulac）以描述人物的暴力情感为借口，将这些影像叠加起来……这一流派的另一项发明是将摄影机倾斜，但后来却成了一种令人反感的流行趋势。因此，在卡尔 - 西奥多·德莱叶（Carl-Theodore Dreyer）的《圣女贞德蒙难记》（The Passion of Joan of Arc, 1928）中，这种狂热导致场景的面貌和人物的位置完全无法辨认。变形（摄影机镜

头扭曲）同样得到了广泛运用，谢尔曼·杜拉克曾经对这种技术情有独钟，并将其滥用，她在《戈塞特》(Gosette, 1924) 的一个场景中曾相对成功地运用了这种技术，该场景描述了酗酒的影响。至于使用柔焦（soft focus）和纱布遮挡，则越少越好。每个人都无缘无故地想和透纳（Turner）或克劳德·莫奈（Claude Monet）竞争。[14]

布鲁尼乌斯想要传达的信息很明确——光靠摄影机技巧是拍不出艺术家电影的！

早期，布鲁尼乌斯指责的对象之一爱泼斯坦曾大胆地提出：一种单一的技术策略应当如何成为一部电影的决定性特征。1921年，爱泼斯坦对这个"美国式的"特写作了一段夸张的回应，他暗示，就特写其本身而言，就足以成为一部电影的主题：

突然间，银幕上出现了一个头……我被迷住了。这场戏剧现在被赋予了解剖学的意味。这个"装饰"是一个被微笑撕裂的脸颊的一角，皮肤下面似乎有肌肉在蠕动。影子移动、颤抖、犹豫。某事正在决定中。一阵阵饱含感情的微风，用云雾强化了嘴角之形。脸部的山形起伏不定。地震的冲击开始了。毛细血管褶皱试图分裂断层。海浪把它们卷走了。声音渐次加强。有斑纹的肌肉。嘴唇像剧院的幕布一样带着抽搐。一切都成了运动、不平衡、危机。裂缝。嘴巴张开了，就像成熟的水果裂开了一样。就像被手术刀割开一样，琴键般的微笑从侧面切入嘴角。[15]

所以他仍在继续这种探索。例如，爱泼斯坦期望自己的电影作品《亚瑟家的房子》(La Chute de La Maison Usher, 1928) 中用慢动作拍摄；同时德莱叶的《圣女贞德蒙难记》（另一部遭布鲁尼乌斯控诉的作品）用了近乎连续的特写镜头；更夸张的还是安迪·沃霍尔的《试镜》系列 (Screen Test series, 1964—1966)，使用慢速固定镜头拍摄特写肖像；或许最恰如其分的是小野洋子（Yoko Ono）拍摄的每秒333帧的约翰·列侬（John Lennon）特写肖像，《第5号电影（微笑）》[Film no. 5 (Smile), 1968]，在影片52分钟的仔细观察中，列侬的嘴巴确实"像成熟的水果一样松动"。

安托南·阿尔托（Antonin Artaud）负责杜拉克《贝壳与僧侣》(The Seashell and the Clergyman, 1927) 的超现实场景，他赞扬了电影制作中自发性和无意识

第一章 电影的吸引力

图7. **小野洋子**,《第5号电影（微笑）》,1968

的作用:"我们知道,电影最有特色和最引人注目的美德总是,或几乎总是偶然的结果,也就是说,一种神秘现象的发生,我们永远无法解释。"[16] 虽然布鲁尼乌斯对双重曝光和叠印的蔑视可能被许多主流电影导演所认同,但谢尔盖·爱森斯坦和无数艺术家自那以后却一直钟爱它们的力量。例如,爱森斯坦在《罢工》(*Strike*, 1924)中展现了双重曝光的效果,他"希望通过纯粹的塑造(视觉)手段创造声音和音乐的效果",这仍然是默片时代。在双重曝光中,爱森斯坦展示了罢工的工人们试图将他们的非法集会伪装成一场单纯的音乐聚会:

在第一次曝光中,可以看到山脚下有一个池塘,上面有一群拉着手风琴的流浪者向摄影机走来。第二次曝光是一个巨大的手风琴特写,它的移动风箱和凸出的琴键填满了整个屏幕。从不同角度看,这样的摄影机运动,通过连续的曝光,创造了一种旋律优美的运动的整体感觉,从而把整个序列连接在一起。[17]

爱森斯坦对叠印的使用通常是笃定的、有计划的和计算好的,几乎没有留尝试的机会。后来的艺术家们在使用各种技巧上则显得随意许多,他们将影像组合起来只是为了展示当前的各种元素,或构建广泛的隐喻。斯坦·布拉哈格(Stan Brakhage)在《歌曲1号》(*Song I*, 1964)中的叠印,即他拍摄的他第一任妻子简(Jane)的8毫米无声肖像就是一个例子。在这部作品中,他大量使用双重曝光,以表明他对简内心的了解。布拉哈格把整部胶卷通过摄像机拍摄了三次,他接纳各种样式的组合,但同时也精确计算了关键影像的位置:

《歌曲1号》是"简的画像",就像她坐在房间看书一样。当我看见她坐着看书时,我便知道我必须了解她的世界对她来说是什么样子的,所以当我第一次把胶片从摄影机中取出时,我记下了影片的镜头数,然后我回去再将两层胶片叠印在一起。我试着非常巧妙地完成,为了呈现通过她的心灵之眼所感觉到的世界的变化,就像在我的心灵之眼中想象她所想所做的。对我来说,当我所爱的女人沉浸在自己的世界里,阅读或者独自坐着时,她在做什么,一直是个谜,即不去猜测她到底在想什么,而是把自己置身其中就足以说清:好了,这是她脑海中闪过的石头,我知道她非常喜欢;这是她父母的影子在移动,等等。[18]

当然，这部电影既是简的写照，也是布拉哈格的写照。

双重曝光的不可预测性是塔西塔·迪恩（Tacita Dean）为泰特现代美术馆涡轮大厅（Tate Modern's Turbine Hall）创作的大型垂直投影作品《胶片》（*FILM*, 2011）的核心。《胶片》是她对这种似乎面临消亡的媒介的歌颂。这一创作契机来源于塔西塔发现在数字移动影像的新世界中缺失了偶然性这一重要品质：

我最喜欢胶片的自发性和盲目性。当我在制作胶片电影的时候，所有东西都是在摄影机中拍摄的——不同的形状、物体和建筑都被光线有效地印在了经过多次拍摄的感光乳剂上。我看不见我所做的，所以当结果呈现出来时，它是充满奇迹和失望的。有些事情远远超出了我刻意为之的范围，这就是问题的关键——对我来说，数字媒体是一种太刻意、太深思熟虑的媒介。这就像一直开着灯工作，而我也是一个渴望黑暗的人，我的意思是我在寻求机会和偶然。[19]

好奇心让许多艺术家挑战并质疑拍摄和放映技术——再次寻找其他使用方式。他们实际上已经拆开了摄影机、放映机、视频监视器和显示屏，揭示它们的工作原理，或者根据自己的设计重新组装。这可看作一种自制的反击，对商业电影为了追求更大的现实性而不断寻求技术改进的反击。但更多情况下，艺术家的目的仅仅是为了发现商业电影所忽视的潜力。有时，人们会回顾最初的电影原理，甚至是"冗余"技术，似乎希望与活动影像至关重要的东西重新建立联系。

现代主义装饰

尽管艺术家电影在其历史上的一个典型特征是它对电影叙事主流惯例的不满，但在早期，一些艺术家仅仅满足于改变剧情片（story-film）的外在形式，以绘画装饰和服装形式应用现代主义的虚饰，令影片看起来焕然一新。直到后来，通过对剪辑的实验，以及在乔伊斯（Joyce）和伍尔夫（Woolf）等现代主义小说家提供的叙事范例的启发下，艺术家们才找到了更适合于电影媒介的叙事方法。因此，虽然这些早期电影在视觉上很震撼，但情节剧的惯例和表演风格仍然是默片时期的典型风格。安东·朱利奥·勃拉盖格利亚（Anton Giulio Bragaglia）的《泰依丝》（*Thais*, 1917）就是一个例子。这部电影根据阿纳托尔·法朗士（Anatole France）的小说改编，常被认为是一部未来主义电影。小说讲述的是一

图8.（对页） **塔西塔·迪恩**，《胶片》，2011

个名叫泰依丝·加利奇（Thais Galitzy）的艺妓，与她的朋友比安卡（Bianca），以及她许多富有的情人的故事。勃拉盖格利亚聘请画家兼摄影师恩里科·普兰波利尼（Enrico Prampolini）为泰依丝的工作室设计布景。除此之外，这部电影在表演风格和剪辑上却完全是传统的。普兰波利尼的模糊延时摄影作品《未来主义的光动态》（*Fotodinamismo Futuristica*, 1911—1912），非常富有暗示性，展现了运动的感觉，这无疑是个未来主义作品。但在《泰依丝》中，他仅在泰依丝工作室的墙上创作了一系列花哨的图案，这除了给浪漫情节剧带来视觉上的异国情调外，贡献很少。勃拉盖格利亚真的希望仅凭这一布景就能让他的电影达成未来主义的愿景吗？又或许是未来主义作曲家路易吉·鲁索洛（Luigi Russolo）的原始乐谱，现已遗失，添加了一个适当的不和谐元素？1929 年，当普兰波利尼参加在萨拉兹举行的先锋电影人的重要会议时，他会看到杜拉克、爱森斯坦等人更为正式的实验性叙事，而他肯定会觉得自己极为力不从心。那时，普兰波利尼已经涉足航空绘画：现代题材，但又几乎没有现代主义语言。

马塞尔·莱尔比埃（Marcel L'Herbier）的《无情的女人》（*L'Inhumaine*, 1923）是另一部以现代主义布景为点缀的传统情节剧——这次不是一位，而是四位杰出的艺术家和设计师参与设计。费尔南·莱热创造了"科学家"的神奇实验室；建筑师罗伯特·马莱特-史蒂文斯（Robert Mallet-Stevens）为主角们的住宅设计了宏伟的外观；阿尔贝托·卡瓦尔康蒂（Alberto Cavalcanti）和克洛德·奥当-拉哈（Claude Autant-Lara，不久将执导自己的电影）设计了时尚的室内装潢；服装则是由保罗·波烈（Paul Poiret）打造的。莱热的布景设计非常抽象，这显然让布景的建造者感到困惑，所以他不得不亲自监工，但这些布景的静态效果和电影整体活力的缺失可能促使他决定制作自己的电影——《机械芭蕾》。终于，在这部电影里，车轮开始有目的地转动，人的动作可以看起来像机器一样机械化，并且观众可以做一些有意义的研究。当莱热为莱尔比埃设计作品时，他写道自己对阿贝尔·冈斯的《轮》（*La Roue*, 1920—1924）中的部分剪辑十分赞赏。在莱热看来，这取决于将事物视为碎片的拼贴："精心选择你的影像，定义它，把它放在显微镜下，尽一切努力让它发挥出最大的潜力；你将不需要文字、描述、视角、情感或演员"。[20]《无情的女人》的布景的确是了不起的，虽然最好的欣赏方式也许是 1924 年在博物馆广场的"法国电影艺术展"（L'exposition de l'art dans le cinema Français）以设计和照片的形式展示，而不是在电影院。在展览中，它们与《轮》中的影像（据一些说法，还放映了电影片段）一起呈现，这些设计在马莱特-史蒂文斯 1928 年出版的华丽著作《电影装饰》（*Le Décor au Cinéma*）中再现后，拥有了更广泛的受众。

图9 马塞尔·莱尔比埃,《无情的女人》,1923

图 10. **罗伯特·维内**，《卡里加里博士的小屋》，1919

具有里程碑意义的现代主义电影叙事，有一个不太明确的成败难辨的案例，即罗伯特·维内（Robert Wiene）的《卡里加里博士的小屋》（*Das Kabinett des Dr Caligari*, 1919），此片以其非凡的表现主义（Expressionist）布景、服装和化妆而闻名。这部电影的故事线由一个医生兼催眠师兼表演家和作为他展品的名叫凯撒的梦游症患者而展开，这位医生似乎可以"预测"死亡，但也可能是一个杀人犯，或者医生就是凶手？这是一个充满扭曲和困惑的故事，使其成为一个引人入胜的叙事谜题。人们可以在卡里加里身上看到一种早期试图描绘个人主观体验的尝试——这种渴望后来主导了近代艺术家电影的发展历史。但就像《无情的女人》一样，这部电影的拍摄风格和表演基本上都是传统的，在很大程度上是装饰提供了不同解读的机会。当时，布莱斯·桑德拉尔（Blaise Cendrars）认识到了这种弱点，发表了一篇措辞丰富的谴责文章：

我不喜欢这部电影。为什么？

因为这是一部基于误解的电影。

因为这是一部对所有现代艺术都有害的电影。

因为这是一部杂交成的电影，歇斯底里又恶毒。

因为它不是电影。

他列举了影片的缺点：

影像上的扭曲变形只是噱头（一种新的现代惯例）；真实的角色放在一个虚幻的布景中（没有意义）；……有运动，但没有节奏……所有的效果都是借助原属于绘画、音乐、文学等的手段而获得的；人们看不到摄影机的独特贡献。

他的最终反对意见（在此承认他有一点酸葡萄心理）是：它是一笔很好的生意。[21]

无论创新还是陈词滥调，无论有没有节奏，《卡里加里博士的小屋》确实做了桩不错的生意，以至于其表现主义布景被国内的前卫主义者们盲目地复制——尤其是在卡尔·海因茨·马丁（Karl Heinz Martin）的《从清晨到午夜》（*From Morn to Midnight*, 1920）中，这是一部关于一个贪污的银行职员受到精神折磨的电影。而在国外，这种模仿则表现在罗伯特·弗洛里（Robert Florey）雄心勃勃的业余作品《零之爱》（*The Loves of Zero*, 1928）中，这部电影可以算是最早的美国先锋电影之一。同样，许多著名默片也得益于宏大的建筑布景。汉斯·波尔兹克（Hans Poelzig）是柏林令人惊叹的格罗斯剧院（Grosses Schauspielhaus）的建筑师，他为《泥人哥连》（*Der Golem*, 1920）设计了哥特式-中世纪（gothic-medieval）[几乎是中土风格（Middle-Earth-style）]的布景；而亚历山德拉·埃克斯特（Aleksandra Ekster）则为雅科夫·普罗塔扎诺夫（Yakov Protazanov）的《火星女王艾莉塔》（*Aelita: Queen of Mars*, 1924）设计了非凡的构成主义（constructivist）布景和服装，这是她对火星女王的异域世界的想象。

这种将活动影像与绘画中建立起来的前卫视觉风格相结合的愿望，也许在动画领域中得到了最巧妙的表达，即使在数字时代，这种媒介也是由艺术家的绘画能力决定的，并通过绘画来建立一种连贯的视觉风格，其他的一切都要从这种风格中流淌出来。贝特霍尔德·巴托施（Bertholde Bartosch）的《该理念》（*L'Idée*, 1932）中的表现主义人物是根据弗兰斯·马塞雷尔（Frans Masereel,

图 11. **卡拉·沃克**,《证词:一个背负着善意的黑人的叙述》(*Testimony: Narrative of a Negress Burdened by Good Intentions*),2004

1920)的同名木刻书改编的,并且是手绘的(或从卡片上手工切割的),将角色从表演惯例中解放出来,人物和背景是一体的。这种绘画电影(graphic film)表现主义的传统延续了几十年,包括如亚历山大·阿莱切耶夫(Alexandre Alexeieff)和克莱尔·帕克(Claire Parker)的《荒山之夜》(*A Night on the Bald Mountain*, 1933),弗拉多·克里斯特尔(Vlado Kristl)的《堂吉诃德》(*Don Quixote*, 1961),瓦莱利安·博罗夫奇克(Walerian Borowczyk)的《卡波夫妇的剧院》(*Le Théâtre de Monsieur & Madame Kabal*, 1967),彼得·佛德斯(Peter Foldès)早期计算机辅助线条动画(computer-assisted line animation)《饥饿》(*Hunger*, 1974),以及奎氏兄弟(Quay brothers)、苏珊·皮特(Susan Pitt)、杰伊·博洛廷(Jay Bolotin)等人的作品。在所有这些例子中,正是艺术家绘画线条的个性和张力赋予了电影力量。

11　这类动画通常反映政治斗争。巴托施的《该理念》本身就是在法西斯主义崛起时期呼吁尊重思想的自由；最近，美国的卡拉·沃克（Kara Walker）和南非的威廉·肯特里奇（William Kentridge）二人均开发了巴托施影子戏（shadowplay）的变体，并将其用于他们在画廊展出的作品中，来剖析奴隶制和黑人压迫所造成的社会腐败。他们将铰链式木偶（有时是真人）放置在从纸上剪下的复杂图案背景之下，这可以看作对巴托施的导师洛特·赖尼格（Lotte Reiniger）在20世纪20年代的德国开创的剪影技术的讽刺性再现，就像在赖尼格令人眼花缭乱的、天方夜谭般的奇幻作品《阿赫迈德王子历险记》（*The Adventures of Prince Achmed*, 1926）中所展现的充满异国情调的意象那样。赖尼格的出发点只是为了娱乐消遣，而沃克和肯特里奇决意要用娱乐性进行干扰，也就是坚持在娱乐观众的同时，要求观众思考他们正在看到的事物。

新奇电影

默片时期艺术家们广泛采用的另一种先锋叙事模式被称为"新奇叙事"（novelty narrative）——在这种作品中，一个十分传统的故事是从间接的或有意限制的视角来呈现的，又或是根据一套任意的规则去展开叙述。其中最早的作品之一是马塞尔·法布尔（Marcel Fabre）的《足下之爱》（*Love Afoot*, 1914）。在特写镜头中，我们可以看到三个人的脚，他们正在上演一场通奸，而有趣之处在于我们必须想象"上面"发生了什么。这部电影通常被认为是唯一一部关于未来主义者的"还原主义表演"（reductionist performance）[22]的胶片记录。与此密切相关的是菲利普·托马索·马里内蒂（Filippo Tommaso Marinetti）1915年的戏剧表演《脚》（*Feet*），其幕布连续上升到齐腰的高度，展示了一系列完全不相干的嘲讽资产阶级生活的单事件场景（one-event scenes），同样这部剧也只能从一个完全缩小的视角观看。马里内蒂的版本无疑代表了一种更大的挑衅，但法布尔的版本却似乎更受关注，当然也引发了无休止的模仿。

1928年德国拍摄的两部电影都叫作《手》（*Hands*），同样通过关注身体的一个部位而忽略其他部位来讲述故事或阐明主题。《手：温柔之性的生活与爱情》（*Hands: The Life and Loves of the Gentler Sex*, 1928）由美国摄影师斯特拉·西蒙（Stella Simon）与米克洛斯·班迪（Miklós Bándy）拍摄。相比另一部来说，这部则更有野心，并且可能是第一部专门关注舞蹈的艺术家电影。一个由许多手和手臂组成的演员队伍在几个乐章中表演芭蕾——前奏曲（Prelude）、变奏曲（Variations）和终曲（Finale），作为主角的手在受表现主义影响的微型布景中跳舞，同时伴随着作曲家马克·布利茨坦（Marc Blitzstein）为四手联弹机械

第一章　电影的吸引力　　31

图 12　**彼得·菲希利和大卫·韦斯**，《万物之道》，1987

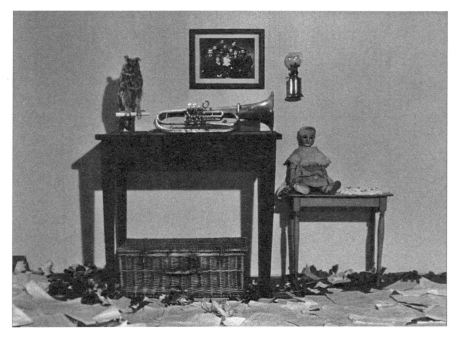

图 13. **瓦莱利安·博罗夫奇克**,《重生》,1963

钢琴创作的现代主义配乐。另一部由反法西斯纪录片制作人阿尔布雷希特·维克多·布鲁姆(Albrecht Victor Blum)拍摄的《手》就显得更为平淡,这部影片几乎是一份手及手部活动的目录,从婴儿的手开始,然后是母亲的手;手在播种、打牌、插花、割草等。由切内克·扎赫拉德尼切克(Čeněk Zahradníček)和卢博米尔·斯梅卡尔(Lubomir Smejkal)组成的捷克团队拍摄了一部类似的电影《星期二的手》(Hands on Tuesday, 1935),讲述了一个办公室职员一天的生活,包括他的幻想、爱情生活等,并完全通过他的手展现出来。商业电影产业在故事片片名序列中延续了这种简化的叙事方式,在这里,文本和实景镜头的结合代表了一个罕见的时刻,不仅让人们有机会呈现时尚、独立的视觉微型叙事,还能从电影情节中提取主题并以简洁的形式(与歌剧序曲类似的流行文化)将它们重新呈现出来。

最近一些艺术家采用了"新奇叙事"的形式,创作出了一批以单一的主题或叙事进程为特色的作品。这些新奇的作品占据了先锋与主流之间的位置,使它们成为最有可能被广泛观看的艺术家电影。例如,瓦莱利安·博罗夫奇克的《重生》(Renaissance, 1963),这部影片用反向运动描绘了各种被毁坏的家庭物

品（一张桌子、一本祈祷书、一只猫头鹰标本和一个洋娃娃）重新组合成一个沉闷的布尔乔亚式客厅，直到最后一个物品（一枚手榴弹）完成后所有物品又被破坏了——这是罕见的带有暗黑色彩的新奇电影例子。另一个更简单的作品是集合艺术家彼得·菲希利（Peter Fischli）和大卫·韦斯（David Weiss）创作的诙谐作品《万物之道》（The Way Things Go, 1987），影片中镜头追踪艺术家的工作室，见证了"意外"事件引发的连锁反应。每一个看似完全合理但又全然不可能的动作都会引发下一个动作：火在绳子上燃烧，水灌进锅里，沙子从被刺破的袋子里流出，等等。电影的迷人之处在于，能够在无人干预的情况下赋予没有生命的物体以生命力。菲希利和韦斯毫不费力地将这场游戏持续了半个多小时，让观众猜测接下来会发生什么。之后的电视广告也一直在盲目地模仿这部电影（当然他们是不会承认的）。

萨比格尼·瑞比克金斯基（Zbigniew Rybczynski）是当代单一技术电影（single-technique film）大师，他的《探戈》（Tango, 1980）详尽地记录了可能发生在普通家庭房间里的各种重复活动。随着活动的重复，人物逐渐增多并在同一时空中无缝共存。影片在胶片洗印阶段通过视觉拼贴，让每个人的活动都奇迹般地"贴合"在彼此周围并嵌入狭窄的空间中，这无疑是对当时波兰拥挤的公寓楼生活的反映。在瑞比克金斯基另一个对时空进行习惯性解构的作品《新书》（A New Book, 1975）中，我们看到九个独立的图像排列成三排，在这些图像中，看似不相关的活动发生在家庭和城市空间中：公寓、街道、公共汽车、咖啡馆。摄像机有时静止，有时移动。最初，这九幅图像之间没有明显的时间或空间联系，直到我们注意到一个孤独的人，他戴着红帽子，穿着红外套，从左上角的图像走到右下角的图像，然后又从右下角的图像转回来离开一个图像，再立即进入另一个图像，他的经过证明了整体在时间上的明显统一：一个人费力地去取他的新书。

克里斯蒂安·马克雷（Christian Marclay）的《电话》（Telephones, 1995）就是与此密切相关的单一主题电影（single-theme film）的例子——在这部影片中，剪辑拼贴了经典好莱坞电影中易于识别的片段，其中主角与（老式的）电话互动，他们的遭遇按任务排序：他们伸手去拿电话，电话响了，他们做出反应（惊讶、惊恐、期待）；他们用各种各样的反应再次接电话，他们挂断电话……接下来会发生什么？这并不重要，主题才是关键，识别电影和明星则是附加的乐趣。马克雷最成功的作品是《时钟》（The Clock, 2010），这是一部由故事片、纪录片、业余镜头和一些艺术家同行的电影剪辑而成的蒙太奇影片。这一次的新奇之处在于影片的时长为24小时，并且在每个画面的某个地方都有一个时钟，

图 14. 克里斯蒂安·马克雷,《时钟》,2010

图 15. **皮皮洛蒂·瑞斯特**,《永远胜于一切》,1997

显示人们观看的"实际"时间,究竟为白天还是夜晚。它引人入胜,应该作为公共服务设施安装在每个机场候机室。

更大胆的是,为了回归最初的电影原则,艺术家们已经证明,一个镜头可以为一部电影提供完全令人满意的形式。这些作品的力量来自于这样一个事实:一个有启发性的思想或高度的观察被嵌入到一次不间断的拍摄中;一些东西被看到并抓住。20 世纪 60 年代的一个例子是布鲁斯·百利(Bruce Baillie)的《我的一生》(*All my Life*, 1966),这部电影只不过是一个镜头的连续移动,镜头穿过长满玫瑰的篱笆,爬上玫瑰缠绕的柱子,背景音乐是艾拉·费兹杰拉(Ella Fitzgerald)演唱的歌曲,而这首歌的名字就是这部电影的名字。幽默、游戏感和纯粹的娱乐精神是多数作品的根源,例如皮皮洛蒂·瑞斯特(Pipilotti Rist)的《永远胜于一切》(*Ever is Over All*, 1997)。在这部作品中,镜头以慢镜头的手法跟随艺术家(和一名微笑的女警察),她在街上大步走着,欢快地挥舞着一束像大锤子一样的花,砸碎了一排停放的汽车的窗户,电影将一种快乐的无

36　　实验影像:艺术家电影

政府主义精神状态表达在了身体之上。另一些艺术家则是出色的摄影舞蹈设计（camera-choreography）的典范。艺术家托尼·希尔（Tony Hill）以设计手工制作的钻机为职业，这让他的摄影机可以完成令人惊叹的壮举——比如在《向上看》（*Downside Up*, 1984）中，摄影机可以在所拍的场景中上下翻滚。这些作品的乐趣在于，观者能被这些非传统的视点所震惊，并获得成功解决影片正在发生的事情的回报。这是最简单的电影制作，影片的所有力量都在于它的观念。

"自嘲循环电影"（self-mocking loop film）是另一种新奇电影，特别适合于画廊安装。在罗德尼·格雷厄姆（Rodney Graham）的短片《烦恼岛》（*Vexation Island*, 1997）中，一个鲁滨逊式的人物（格雷厄姆本人）在一个小小的荒岛上醒来，他意识到头顶一棵孤零零的树上的椰子是他唯一的生存希望，于是摇晃着树让椰子掉下来。椰子掉在他的头上，把他打昏了；他再次醒来，电影像反复出现的噩梦一样循环。同样，在他的《城市自我／乡村自我》（*City Self/Country Self*, 2000）中，一个花花公子在18世纪巴黎的街道上（实际上是保存完好的森利斯镇中心）与一个工人（两人都由艺术家扮演）发生了冲突。那个花花公子踢了工人的屁股，两人无休止地重复着他们的遭遇。希望的徒劳？社会不平等和阶级仇恨的必然性？关于影片的含义，人们有无数的猜测。这些新奇电影显然吸引了早期的电影俱乐部观众，并且继续吸引着当今的艺术界。它们是艺术家电影中一种容易理解的形式。

在接下来的三章中描述的是二战前的电影制作，展示了艺术家与绘画、音乐、纪录片运动和主流电影的一系列对话。它为今天艺术家电影制作领域的多元化奠定了基础。

第二章
光的音乐

在黑暗的房间里,光能从最明亮的白色变到最深的黑色,光影的力量是如此巨大——多么丰富的表现力。[1]

路德维希·赫施菲尔德-马克

从绘画到电影

在 20 世纪早期,许多画家看到了他们在画布和纸上创作的抽象画作,与新兴的、相对还未经尝试的电影媒介之间存在着潜在联系。运动,通常隐含在他们绘制的抽象形状中——眼睛从一个主题被引导至另一个主题的方式,一种色彩形式相对于另一个主题似乎前进或后退的方式——当然可以通过电影更充分地进行探索。音乐似乎暗示了一种模式;中国卷轴画算是另一种模式。在一些早期实验中,艺术家们使用动画摄影机在纸上费力拍摄一系列图画,一次只拍一帧,每张图像都与前一帧有着微小变化,就像在观看一幅以极慢动作演变的画,而其他艺术家则更大胆、更实验性地将设计直接绘制在透明的赛璐珞胶片带上。

第一批尝试制作移动设计的艺术家包括意大利未来主义者布鲁诺·科拉(Bruno Corra)和他的兄弟阿纳尔多·吉纳(Arnaldo Ginna)。1910 年,在经历了一些失败的程序化灯光(programmed lights)拍摄实验之后,他们进行了第一次手绘"效果研究"——《四种颜色之间的效果研究》(Studio di effetti tra quattro colori),这一研究源自于对互补色的排序。以下是二人对影片开场的描述:

(这是)人们能想象到的最简单的方法。它只有两种颜色,互补色,即红色和绿色。影片开始时,整个银幕是绿色的,然后在中心出现了一颗小六

角星。它自己旋转，斑点像触角一样振动，并不断扩大，直到充满银幕的全部。这时整个银幕都是红色的，然后出乎意料地，到处都是令人紧张的绿色斑点。这些斑点逐渐生长，直到它们吸收了所有的红色，整个画布变成绿色。这一过程持续了一分钟。[2]

科拉和吉纳显然画了好几幅这样的卷轴，他们提到了根据乔凡尼·塞冈提尼（Giovanni Segantini）的一幅画创作的彩色作品《彩色手风琴》（*Accordo di colore*），也提到了对门德尔松（Mendelssohn）的《春之歌》（*Spring Song*）和斯特凡·马拉美（Stéphane Mallarmé）的诗《花朵》（*Les Fleurs*）的色彩诠释。这些电影已经不复存在了——手绘的原版电影胶片可能一直被放映到它们散架，因为当时没有机械加工的方法来制作可靠的彩色副本。但这些影片的名字已经暗示出一种与音乐和舞蹈的类比，这将成为后来许多抽象电影的特征，通过维京·艾格林（Viking Eggeling）、瓦尔特·鲁特曼、奥斯卡·费钦格和诺曼·麦克拉伦（Norman McLaren）的作品，以及谢尔曼·杜拉克、弗朗西斯·布鲁吉埃（Francis Bruguière）和许多其他人的"音乐"真人抽象作品（'musical' live-action abstract works）发展起来。

我们不知道吉纳和科拉是如何绘制出他们电影的整体形状的，他们的胶片绘画技术直到雷恩·莱在 20 世纪 30 年代重新发明后才被再次探索，但另一位一战前的画家莱奥波德·萨瓦奇（Léopold Survage）则给我们留下了其创作方法的完整证据，尽管他从未将自己的作品置于镜头下。萨瓦奇将他的《电影的色彩节奏》（*Rythmes colorés pour le cinema*, 1912—1914）制作成将近 200 幅绘画组成的系列作品，在其中，我们可以看到大量抽象元素在许多图像中增长或减少。萨瓦奇很清楚自己的目的：

《电影的色彩节奏》绝不是一部音乐作品的插图或解释……它本身就是一门艺术，即使它与音乐基于同样的心理现实……我的动态艺术的基本元素是色彩的视觉形式，它的作用类似于音乐中的声音。[3]

这些画作显然是最初的设想，有些甚至采用了垂直格式，好像萨瓦奇忘记了电影已经牢固确立的水平框架，并且没有迹象表明一个序列如何导致另一个序列。但这并不妨碍他的朋友、诗人布莱斯·桑德拉尔，生动地想象它们的效果，就好像他真的看过这部电影一样：

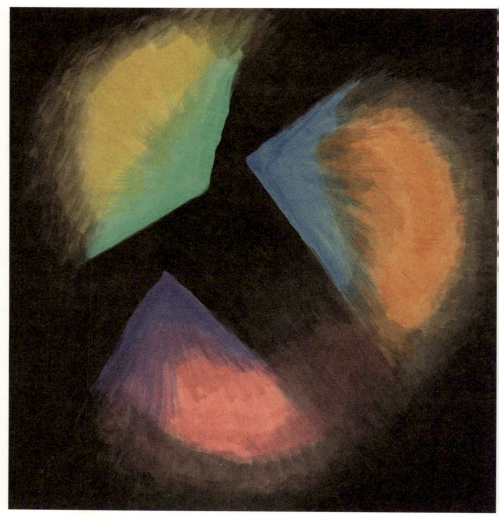

图16. 莱奥波德·萨瓦奇,《电影的色彩节奏》,1912—1914

看着这些(意象),人们会觉得自己正在参与世界的创造。渐渐地,红色侵入了黑屏,很快就充满了人们的整个视野。这是一种暗红色,像海藻一样粗糙和起皱。它由许多紧密相连的小鳞片组成。每一块鳞片都有一个小疙瘩,它轻轻地颤抖,最后像冷却的熔岩一样破裂。突然间,红色的杂草从中间分裂出来……[4]

17 　　现存最早的抽象电影可能是由瓦尔特·鲁特曼于 1921 年在德国拍摄的。和萨瓦奇一样，鲁特曼也接受过绘画训练，他的《作品 1 号》（*Opus I*）实际上就是一幅画——画在玻璃板上，并在动画摄影机的镜头下进行逐帧修改。影像从下方被照亮，切割出来的形状有时会叠加在一起，然后形成剪影，就像两个锋利的三角形从屏幕边缘戳向已经画好的、更柔和的圆形图案一样。后来，鲁特曼通过调色（染色）和直接在胶片上作画来上色，整个作品伴随着他的朋友马克斯·布廷（Max Butting）现场演奏的巴托克式配乐，这大致体现了电影的节奏。随后的《作品 2 号》《作品 3 号》和《作品 4 号》（*Opus II, III and IV*, 1921—1925），展示出鲁特曼开发了一种更加自信和技术复杂的形式语言。《作品 3 号》通过在玻璃板下引入遮片而创造图案，同时还加入了以剪影形式呈现的三维物体，圆形图案则从银幕的侧面进入画面。《作品 4 号》是对节奏的精彩研究，几乎完全由水平和垂直条纹组成，且由硬边切割而成，而不是绘制出的形状。鲁特曼通过为自己的动画系统申请专利和制作一些更传统的动画广告电影来资助他的实验，这也让他能够更为娴熟地驾驭各种电影语言，比如镜头内的运动计时和对不同节奏镜头的剪辑。因此，在奥斯卡·费钦格的《研究》（*Studies*, 1929—1932）系列之前的所有抽象电影中，鲁特曼的《作品》系列具有最可靠的视觉节奏感，且不依赖于熟悉的伴唱音乐。鲁特曼对电影节奏的理解为他广受好评、影响深远的纪录片《柏林：城市交响曲》（*Berlin, Symphony of a Great City*, 1927）铺平了道路，之后，他将继续拍摄纳粹宣传电影。

18 　　早期最具野心的抽象电影之一是《对角交响曲》（*Diagonal Symphony*, 1924），这是瑞典画家维京·艾格林唯一存世的电影。为了寻找志同道合的人，艾格林搬到了柏林，找到了汉斯·里希特（Hans Richter），正是里希特帮助他形成了对抽象电影语言的最初思考。不管这部电影是否名副其实地属于一部视觉"交响乐"，艾格林的无声电影在许多方面都是音乐性的。他建立了一系列视觉主题，然后是这些主题的部分——直线、条形和半月形的集合——以各种方式组合，相互对立，扩大或缩小，发展或重现。从卷轴图纸开始，艾格林采用了一种鲁特曼式的变体，即运用灯箱让艺术品产生动画效果。艾格林并没有绘制图案，而是将锡箔切割成不同形状的模板，当锡箔被放在发光体的表面上时，所切割的区域在摄影机下呈现为黑色背景中鲜明的白色形状。他一帧一帧地修改这些"图纸"，将其中一部分盖上遮罩，使线条变大或缩小，然后通过叠印组合生成的图像，此过程要将胶片一次又一次地穿过摄影机。他的助手埃尔纳·尼迈耶（Erna Niemeyer）回忆道："通常情况下，整个工作过程都要重复，因为胶片的收

卷（制造叠印效果）失败的话——打开摄影机看到一整卷胶片掉出来，是非常令人失望的。"[5] 通过这种方式，艾格林能够在他的画轨中组合不同的主题，就像今天的作曲家可能通过多音轨记录收集不同的声音一样，他本质上是在构建相当于音乐和弦的电影。

汉斯·里希特坚持用纸制作动画，但他的第二部电影《节奏21》（*Rhythmus 21*）反而具备了艺术家返璞归真的胆识，就好像他在宣称"银幕是一个矩形，我会坚持画线条和矩形"。这部电影仅由黑白灰的规则形状组成，例如正方形、矩形和宽线——从纸上剪下来，固定在画面上，从而固定在银幕上。通过逐帧动画（以及大量的裁剪工作），这些图形在银幕上有节奏地生长、收缩和移动。1923 年，里希特在众所周知的"胡子心之夜"（*La Soirée du Coeur à Barbe*）达达艺术节上以《电影抽象》（*Film Abstrait*）为名展示了这部作品的部分段落，但当他 1927 年在伦敦电影协会放映这部作品时，他创造性地把电影底片的拷贝拼接在一起，将其长度增加了一倍。在这个加长版本中，观众可以看到相同的动作，但却以相反的顺序，黑色变成了白色，反之亦然。实验室制造的叠化效果（dissolve）让过渡显得更加平滑。[6]

20 世纪 20 年代中期，出现了几个著名的类似制作抽象短片的一次性尝试。在包豪斯学院，学生维尔纳·格拉夫（Werner Graeff）和库尔特·克兰茨（Kurt Kranz）策划了与包豪斯设计练习有关的默片短片，尽管这些电影在当时没有完成。格拉夫的《构图 1/22》和《构图 2/22》（*Kompositions 1/22 and 2/22*，约1922）绘制成了正方形后退、前进和重叠的序列（如里希特的作品），并最终于1977 年被艺术家置于摄影机下拍摄。克兰茨的《英雄之箭》（*The Heroic Arrow*，1930）是一出箭头和线条的戏剧，其中的意象无疑反映了包豪斯导师保罗·克利（Paul Klee）在他的绘画中对定向图形符号的热情。

以音乐为主导的抽象

20 世纪 20 年代末，电影中引入了声音技术，这吸引了许多艺术家以现有的音乐唱片为基础进行创作。谢尔曼·杜拉克是第一批根据一段现成音乐直接剪辑实景真人影像的艺术家之一。她是这样介绍她的电影（仍然是无声的）《阿拉伯花饰》（*Étude cinématographique sur une arabesque*, 1928）的：

图 17.（上，左） 瓦尔特·鲁特曼，《作品 4 号》，1925
图 18.（上，右） 维京·艾格林，《对角交响曲》，1923—1924

一听到德彪西（Debussy）的《阿拉伯风格曲》(*Arabesque*) 第二首，我就有了自己的想象：大地在阳光的照耀下转动，万物复苏，花朵盛开，活力四溢，水柱溅落，欢乐，新生，健康的身体。我选择了用视觉节奏来创作一部由第七艺术的物质基础——运动、光线、形式及其关联——制作而成的"电影芭蕾"。[7]

在杜拉克的《主题与变奏》(*Thèmes et variations*, 1928) 中，她寻求"一种节奏的呼应，试图激起视觉上的简单快感，而不是讲故事；机器的运动，舞者的舞步，构成了一部电影芭蕾（cinematographic ballet）。"[8] 杜拉克也在继续进行其他类型的电影实验，这种实景真人音乐电影的形式一旦确立，就不会失去其流行价值。通常情况下，艺术家所选的音乐本就是对早期视觉刺激的一种回应，因此找到与音乐适配的电影影像即完成了一个虚拟的闭环——就像让·米特里（Jean Mitry）的《太平洋231》(*Pacific 231*, 1949) 一样，将蒸汽火车的影像与阿尔蒂尔·奥涅格（Arthur Honegger）1923年的同名管弦乐作品同步，这本身就是对火车旅行的回应。

20世纪20年代末，德国动画师奥斯卡·费钦格以音乐为主导的抽象电影在电影院大范围上映，并获得了大众前所未有的认可。他将自己的作品描述为"运动绘画"（motion painting）和"视觉音乐"（visual music），这些术语后来在描述这一领域的创作时被广泛采用。费钦格是那些罕见的电影制作艺术家之一，他最有趣的作品均来自系统的实验——通过尝试不同的技术，探索在银幕上构建动态视觉感受的不同方法。其中包括《蜡染实验》(*Wax Experiments*, 1921—1926) 中的技术呈现，以及他剪影风格的超现实幻想之作《精神结构》(*Spiritual Constructions*, 1927)，后者在灯台上使用柔韧的模型蜡制作而成，其中两个醉汉的精神斗争以不断变形且富有表现力的形状进行视觉化呈现。[这部影片肯定会在那些喜欢以《菲利克斯猫》(*Felix the Cat*) 为代表的无政府主义动画和喜欢其他美国卡通的观众中获得赞赏，但在费钦格的一生中，这部影片却很少公开放映]。《研究》系列得到了公众的认可——所有动画都是用木炭和石墨在白纸上画成的，但最终以负片的形式呈现，即黑色的背景和白色的影像，并在有声片的最初几年里，将这些作品配上与之同步的现有流行乐或轻古典乐。

在视觉上更加大胆并具有实验性的是费钦格的第一部彩色作品《圆圈》，他将此片配上《唐豪瑟》(*Tannhäuser*) 序曲中的小段音乐，又将《方形》(*Squares*, 1934) 和《蓝色构图》(*Composition in Blue*, 1935) 配上奥托·尼古拉（Otto Nicolai）在《温莎的风流娘儿们》(*The Merry Wives of Windsor*) 中的小

图 19. **谢尔曼·杜拉克**,《主题与变奏》,1928

图20. **奥斯卡·费钦格**,《蓝色构图》,1935

段音乐。在《圆圈》中,对不断增大并倍增的圆圈进行编排,这些圆圈在长时间的连续运动中进出画面时,会微妙地改变颜色,这是动画的非凡壮举,因为电影的每一帧都需要对图像进行彻底重绘。在《蓝色构图》中,费钦格大胆地加入了三维物体:彩色的柱子和立方体就像儿童积木一样,在颜色变化的二维背景中堆叠和分解。此作品在 1935 年的威尼斯电影节上获奖,好莱坞也向其抛出橄榄枝。费钦格的余生都在美国度过,这段时光成为夹杂着过高期许和破灭希望的痛苦混合体。他在派拉蒙、米高梅和迪士尼都工作过很短的时间,但却均不甚愉快,像他最好的电影,比如《无线电动态》(Radio Dynamics, 1942)和《1 号动态画》(Motion Painting No.1, 1947),大多要么是从废弃的商业项目中抢救出来的,要么完全是他自己创作的。无声的《无线电动态》是费钦格

最具创造力的作品之一,其视觉主题范围之广,比他之前的任何电影都更加紧凑且构图更不拘章法。同样,创作末期的《1 号动态画》在制作方法上和繁复的劳动密集型技术方面仍具有实验性。在银幕上,我们看到一幅抽象画在一笔接一笔地生成,线条和彩色区域以微小的增量慢慢扩散到画面表面,后一笔覆盖掉了前一笔。这部电影记录了不同视觉观念在几分钟内的自发演变,伴随着逻辑和冲动的一波三折。事实上,这是对一个历时数月的慢动作绘画过程的记录,此过程直接在镜头下进行,在拍摄时需要记住之前的操作并做出反应,然后再进行下一步操作。费钦格不能在中途改变想法,因为只有当摄影机中的整个胶片长度都曝光完毕时,他才能够回头检查。"我(在它身上)花了 9 个月的时间,"他说,"却连一小部分成片都没看到。"[9] 他最终放弃了电影制作,转向绘画——创作抽象的"音乐"作品,甚至还创作了一系列立体绘画。他一直在进行不断的实验,但到最后,也没有卖出什么东西,主要靠妻子埃尔弗里德(Elfriede)的微薄收入维持生计。但费钦格在电影中持续不断的视觉创新为追随他的西海岸艺术家——哈里·史密斯(Harry Smith)、惠特尼兄弟(the Whitney brothers)、乔丹·贝尔森(Jordan Belson)和海·赫什(Hy Hirsh)树立了标杆。

　　如果说费钦格对加州艺术家的影响最为直接的话,那么持续在欧洲展出的《研究》系列的广受欢迎,则意味着他的影响力也到达了欧洲。诺曼·麦克拉伦回忆,1935 年,他在格拉斯哥艺术学院看过的"第一部抽象电影"就是以勃拉姆斯(Brahms)的《匈牙利舞曲第五号》(*Hungarian Dance No. 5*)为配乐的《研究 7 号》(*Study 7*)。在伦敦,雷恩·莱可能是在电影协会(Film Society)的放映会上看了同一部电影,他回忆道:"抽象光线的动态舞蹈不会从我的脑海中消失……因为我没有钱买摄影机和赛璐珞胶片(动画赛璐珞胶片),于是我便直接在胶片上进行涂画,这样的实验促使我创作了《彩色盒子》(*A Colour Box*, 1935)"。[10] 在美国,玛丽·艾伦·比特(Mary Ellen Bute)的当代电影,包括《光的节奏》(*Rhythm in Light*, 1934)[与梅尔维尔·韦伯(Melville Webber)合作]、《同步 2 号》(*Synchromy No. 2*, 1935)和《抛物线》(*Parabola*, 1937),在技术创新方面可与费钦格的作品媲美,但她的作品同样严重依赖现成的轻古典配乐。事实上,这种对著名音乐作品或经典混成曲的依赖正是费钦格的一贯弱点。音乐往往会主导影像,而不是作为与影像平等的角色存在,而且很少产生如吉加·维尔托夫(Dziga Vertov)等人倡导的令人振奋的声画对位效果。而另一些态度较温和的人发现,费钦格才是当今无处不在的音乐录影带的真正创始人。

第二章　光的音乐

费钦格的追随者中最有可能得到维尔托夫认可的是约翰·惠特尼（John Whitney）和詹姆斯·惠特尼（James Whitney），这对兄弟现在被公认为计算机动画（computer-based animation）的先驱，他们在20世纪40年代使用自己设计的前计算机模拟装置（pre-computer analogue mechanisms）创作了一系列抽象作品，其创作方法近似于艾格林的《对角交响曲》。在这些早期作品中，惠特尼兄弟把影像和声音均等地组合在一起，每种要素都具有抽象性和原创性。他们的《五部电影练习》（Five Film Exercises, 1943—1944）等影像与艾格林的作品十分接近。这些作品是通过在摄影机下移动简单的几何模板并经多次曝光和叠印，累加而成的复杂的影像集群（image-clusters）。裁剪出的形状按照不同的排列方式生长、收缩、变色和变形。伴随这些形状变幻的声音出奇的新颖，是一段由升高和下降的音符及和弦组成的音乐，其通过在胶片上"绘制"光学声带来实现，在这件作品中是用校准的钟摆生成音乐的波形图的。声音设计与影像轨道并行创建，二者形成了一个真正的对位。后来，在20世纪50年代和60年代，约翰·惠特尼用早期的电脑制作了曼陀罗式的动画图案，这些图案主要根据现有的音乐片段制作而成；而詹姆斯则追求一种更个人化的电影语言，即手工制作的抽象图案电影，从而生成了真正具有精神震撼力的作品。《曼陀罗图案》（Yantra, 1957）也许是他的代表作。尽管詹姆斯还使用了光学印片机对图像进行日光处理，但他基本上还是沿用艾格林那种做法，即通过反复的叠印积聚出复杂图像。

同样是在西海岸，乔丹·贝尔森进一步推进了所谓的费钦格-惠特尼项目，其目的是通过时间色彩构成的媒介创造精神之旅的视觉等价物。贝尔森用一种完全不同于前辈的方法，他在工作台上创造了一个微型"光学剧院"，通过扭曲的透镜和滤色片将不同的光源投射其中。他拍摄了"混合"过程的实时变化，有时还会在印刷阶段继续添加更多意象。我们几乎回到了前电影（pre-cinema）时代的色彩器官领域，胶片为其提供了一个更优越的载体，用于积累和固定特定的表现形式。

战后，其他欧洲艺术家开始再次探索抽象色彩运动。在意大利，路易吉·维罗纳西（Luigi Veronesi）在1939—1952年间拍摄了9部类似里希特的硬边抽象动画（hard-edged abstractions），其中《电影编号4和6》（Films Nos 4 & 6, 1949）于1949年在克诺克实验电影节（Knokke Experimental Film Festival）上放映，并因其出色的色彩运用而获奖。同样是在意大利，设计师布鲁诺·穆纳里（Bruno Munari）创作了《光线的色彩》（The Colours of Light, 1963），以及一部基于节奏的作品《时间就是时间》（Time is Time, 1964）。前者是从晶体和

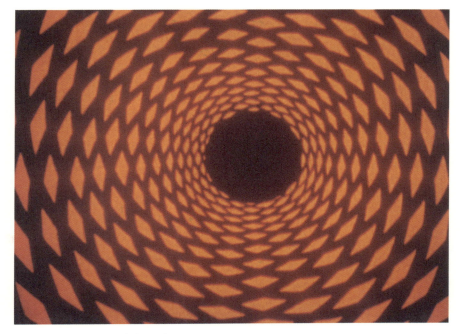

图 21. **乔丹·贝尔森**,《诱惑》(*Allures*),1961

偏振面(polarized surfaces)折射的光中提取纯色得到的实验结果,并与卢西亚诺·贝里奥(Luciano Berio)作曲的音乐剪辑在一起——这是另一个罕见的声画平衡的例子。

在 20 世纪 50 年代的巴黎,画家出身的美国动画师罗伯特·布里尔(Robert Breer)最初采用了里希特式的方法,在系列作品《形式阶段 1~4》(*Form Phases 1-4*, 1952—1954)中将平面的彩色剪纸和线条制作成动画。他继续用一种更具实验性的风格拍摄电影,来测试观众对帧与帧之间变化的构图的理解力。他写道:

> 我按照动画制作的惯例,一次曝光 6 英尺的胶片,但有一个重要的区别——每一帧影像都尽可能地与前一帧不同。结果,240 种截然不同的视觉感受被压缩在 10 秒的幻象中。通过将胶片的两端黏合在一起形成一个闭环,我能够长时间地反复放映它。我惊讶地发现,这种重复并没有变得单调,因为眼睛会不断探索到新的视像。[11]

第二章 光的音乐

图22. 罗伯特·布里尔，《休闲》，1956—1957

在《休闲》(Recreation, 1956—1957) 和《烈焰》(Blazes, 1961) 中，他继续进行这种视觉实验，在重复的基本模式中增添了变化。之后，他回归最初的原则，制作了简短的、半具象的、变形的线条动画《一个男人和他的狗》(A Man and his Dog Out for Air, 1957)，这无疑是他对动画先驱埃米尔·科尔（Emile Cohl）的《幻影集》(Fantasmagorie, 1908) 中"每条线都在运动"的致敬。在之后的电影中，他经常将意识流叙事的片段与一连串快速的抽象运动编织在一起，由此产生了《69》(1969)、《瑞士军刀与老鼠和鸽子》(Swiss Army Knife with Rats and Pigeons, 1981) 和《爆炸》(Bang, 1986)，成为艺术家动画中最具视觉创造力和原创性的作品。

在 20 世纪 50 年代的波兰，雷恩·莱和费钦格的作品已家喻户晓，但他们的美国继承者们却鲜为人知。艺术家米奇斯瓦夫·瓦斯科夫斯基（Mieczyslaw Wáskowski）和安杰伊·帕沃洛夫斯基（Andrzej Pawlowski）开发了他们自己高度实验性的方法来创造色彩抽象。二人均对光线投影和叠印进行了混用。瓦斯科夫斯基的《梦游》(Somnambulicy, 1957) 以泼墨、笔触和流动的液体为特色，成为十年之后现场投影灯光秀的先驱。帕沃洛夫斯基的《运动形式》(Kineformy, 1957) 则运用时间曝光（time-exposures）的方式，将固体形态转化为不断演化和变形的光谱云，并通过在叠印层中看到的旋转机械形式来增加影片的节奏感。

进入 21 世纪，已经很少有艺术家愿意采用像费钦格和惠特尼兄弟早期电影中那种掺杂大量密集劳动的逐帧重绘法（frame-by-frame re-drawing）了。计算机已经普遍取代了人工计算图像中微小变动这一艰巨工作，而这恰恰是动画制作流程的特征——这是一场由约翰·惠特尼、斯坦·范德比克（Stan VanDerBeek）等人领导的数字革命。但也有少数人坚持使用与费钦格和惠特尼兄弟类似的方法。荷兰艺术家乔斯特·雷克维尔德（Joost Rekveld）就是其中之一。他正在进行的一系列抽象彩色灯光作品（abstract coloured-light compositions）就使用了各种异常复杂的技术，它们类似于惠特尼兄弟的技术，但目的却截然不同。与费钦格早期的作品一样，雷克维尔德抽象图像的生成基于一种实验性的技术方法，每一部电影都是对不同形式的探索，包括拍摄光斑（科拉兄弟显然曾尝试过），用多重曝光来积累图像（如艾格林和惠特尼），手绘（如雷恩·莱）和摩尔纹（moiré patterns），万花筒，衍射透镜（diffraction lenses），以及延时拍摄（如贝尔森）。即便如此，他的作品还是与众不同，一眼就能认出来。其中一部早期的

图 23 乔斯特·雷克维尔德,《3号》, 1994

杰出作品是《3号》(#3, 1994)，这是一部"纯粹的光之电影"[12]，在其中他用极长时间的曝光记录了一个微小光源的运动，并在胶片乳剂上"画"出其运动的痕迹，由此产生的变形、变色的"物体"，在黑暗的海洋中进行无节奏但却具有催眠效果的运动。

在胶片上绘画

在胶片上作画会产生画笔的痕迹，无论画得多么平滑，都会使绘图区域在放映时看起来闪烁或"沸腾"。这是科拉兄弟不得不面对的一种效果，通常被认为当代手工着色实景电影的缺陷。但在20世纪30年代，两位同时在英国工作的艺术家认识到，这种不稳定的闪烁赋予了影像生命和能量，并发展出了充分利用这一效果的艺术语言。

雷恩·莱和诺曼·麦克拉伦都受邮政总局和帝国营销委员会等英国政府机构的委托拍摄了广告宣传片，并得到了这些政府机构的重要支持。这使他们能够尝试拍摄电影，并将自己的作品公开展出。在战前，很少有其他艺术家能享受到这种待遇。莱的才华得到诗人罗伯特·格雷夫斯（Robert Graves）的赏识，格雷夫斯发现这位自学成才的新西兰人对毛利人（Maori）和土著艺术（Aboriginal art）有着深入理解，尤其能够深刻把握这些艺术的视觉节奏原理，并从无意识中表达意象。在莱看来，运动是一个人获得生命力量的入口。他深信通过视觉共鸣，他的电影和随后创作的动态雕塑能帮观众达到一种"即刻的个人幸福"（individual happiness now）状态。[13] 他欣然接受了在电影中融入赞助商销售口号的妥协——包括为邮局包裹服务拍的《彩色盒子》，为丘奇曼香烟拍的《万花筒》（*Kaleidoscope*, 1935），以及为帝国航空公司拍的《彩色飞行》（*Colour Flight*, 1937）。每一部电影都是直接在胶片上手绘，另外还使用了喷漆和模板，以制作出醒目且大胆的图形，这些图形在银幕上竞相出现，并与莱所选用的充满活力和节奏的爵士乐录音相呼应。

雷恩·莱的发明创造并不局限于在胶片上作画。在他从事电影创作的时候，彩色电影还是个新鲜事物，在彩色染印法（Technicolor）所使用的三色技术（three-strip）这一复杂工艺中，他发现了施展自己创造力的机会。使用特艺相机（The Technicolor camera）通过彩色滤光镜同时曝光三个独立的黑白底片，然后通过平版印刷重新组合，生成一个全彩色的图像。在他的电影《彩虹舞》（*Rainbow Dance*, 1936）和《交易文身》（*Trade Tattoo*, 1937）中，莱分别单独制作了这三个底片，以创造出实景和手绘图像非凡的拼贴效果。在转

向制作动态雕塑多年后,莱在他最后两部电影《自由激进分子》(*Free Radicals*, 1958;于 1979 年重新修订)和《太空粒子》(*Particles in Space*, 1979)中又重新回到了直接在胶片上作画的工作模式。他使用 16 毫米黑白胶片,并利用各种不同的标记工具在黑色胶片条上画上标记。这种激烈狂暴的书法,有时呈现为锯齿状的线条,有时呈现为单一且强烈的单线涂鸦或是大量涂鸦的拼贴,有时则表现为大片斑点,与切分音的非洲鼓配乐形成呼应。这种效果令人着迷,像心跳一样发自肺腑,没有哪个艺术家比他更懂得节奏。

多年来,比莱更出名的是诺曼·麦克拉伦,他常常被视为手绘电影之父,这主要归功于加拿大国家电影局从 1941—1987 年麦克拉伦去世这段时间对他的作品的有效推广和赞助。麦克拉伦是在格拉斯哥艺术学院制作手绘电影时被约翰·格里尔逊(John Grierson)"发现"的,随后便被邀请到邮局工作。在那里,他主要拍摄真人电影,直到第二次世界大战期间移民到纽约后,他才重新拾起了手绘。联系密切的两部电影《点》(*Dots*, 1940)和《环》(*Loops*, 1940)是为费钦格的赞助人雷贝男爵夫人(Baroness Rebay)制作的名片式影片,以希望得到更多的委托机会。在影

图 24.(右) 雷恩·莱,《彩色盒子》,1935
图 25.(下) 雷恩·莱,《彩虹舞》,1936
图 26.(对页) 诺曼·麦克拉伦,《母鸡霍姆》,1942

片中，麦克拉伦欢快的圆点和涂鸦伴随着声音舞动，这些声音是在电影胶片的音轨区域中经机械复制而成的完全相同的标记，他后来在《彩条》(Synchromy, 1971) 中再次对这一创新进行了探索。雷贝买了两份拷贝——这或许价格不菲，因为麦克拉伦随后又制作了《星条旗》(Stars and Stripes, 1940)、《涂鸦》(Boogie Doodle, 1940) 和《谐谑曲》(Scherzo, 1940)，以希望获得更多销量，最终却徒劳无功。这些作品最终由加拿大国家电影局发行。

在加拿大，麦克拉伦的许多手绘电影，如《母鸡霍姆》(Hen Hop, 1942) 和《迪的小提琴》(Fiddle de Dee, 1947)，都以异想天开的形象和抽象的组合为主导，这也许是受到了保罗·克利在抽象绘画中加入漩涡、星星和充满童趣的树等元素的鼓舞。更具实验性的是，麦克拉伦在他著名的反战寓言《邻居》(Neighbours, 1952) 中使用了定格动画。在这部寓言中，两个朋友因为一个小分歧的升级而变成了死敌。麦克拉伦创造了"像素化"(pixilation) 这个术语来描述这种逐帧拍摄的真人实景技术，这使得参与者在拍摄中可以悬浮在地面上（演员们必须在每一帧拍摄时跳跃起来）。

和惠特尼兄弟一样，哈里·史密斯的灵感来自与费钦格的接触，但他自己的电影作品直到 20 世纪 60 年代中期才为人所知，此前，他一直被自己的美国民间音乐和蓝调音乐收藏家及编目员的身份所掩盖。史密斯令人眼前一亮的手

绘电影和拼贴动画，现在被收集为《早期抽象作品》（Early Abstractions, 1946—1957），直到常住在纽约切尔西酒店的乔纳斯·梅卡斯（Jonas Mekas）说服他制作 16 毫米的副本，并由纽约电影人合作社（New York Filmmakers Cooperative）发行，这些作品才得以曝光。史密斯最初用的是 35 毫米胶片（与莱和麦克拉伦一样），其中每一帧大约只有拇指指甲盖那么大，此大小刚好能够通过佩戴眼镜在作画时看清。史密斯独创的蜡染模版法（batik stencilling）——用蜡绘制图案，再用颜料填满整个画框，使打了蜡的区域变成空白，然后洗掉蜡，接着用不同的颜料填充现在的空白区域。他经常重复这个过程，在电影画框内构建多层设计。当然，它必须一帧又一帧地重复，每次都对图像稍作修改，从而在构图中创造出运动和变化。

此后，很少有艺术家能与史密斯相提并论，他们甚至试图效仿史密斯在画框上那些令人震惊的劳动密集型手工作品。许多人把莱和麦克拉伦作为灵感来源，想要采用一种更自由的方式在胶片上做标记。其中著名的有帕特里夏·马克斯（Patricia Marx）、玛丽·门肯、西奥尼·卡尔皮（Cioni Carpi）、玛格丽特·泰特、维姬·史密斯（Vicky Smith）和凯拉·帕克（Kayla Parker）。西班牙艺术家乔斯·安东尼奥·西斯蒂亚加（José Antonio Sistiaga）对莱或史密斯的作品一无所知，但他受到麦克拉伦的启发，尝试以巨大的规模进行手绘动画创作。麦克拉伦的手绘动画只有几分钟，而西斯蒂亚加的纯粹抽象的作品《Ere Erera Baleibu Icik Subua Aruaren》（1970，影片的标题并没有明确的意义）则长达 75 分钟，在视觉强度上与史密斯的作品不相上下。这部无声电影是用 35 毫米胶片制作的，专为大银幕放映而设计，影片通过一系列以不同颜色和纹理为主的"运动"展开，与其说这是一个音乐节目，不如说是一场穿越不同自然环境的史诗之旅。他同样令人印象深刻的作品《高层大气的印象》（Impressions from the Upper Atmosphere, 1988—1989）是对画家梵高的致敬——或许梵高是其强烈色彩背后的灵感来源。

物影摄影与光雕塑

另一种直接在胶片上工作的方法是在没有任何摄影机或镜头干预的情况下，仅在阴影中制作拍摄所需的图像，这一过程创造了物影摄影（photograms）[或者说是曼·雷（Man Ray）制作的"雷氏摄影"（Rayograms）]。除了雷之外，与这种在静态摄影中最被广泛使用的技术相关的艺术家还包括特默森、雷恩·莱和莫霍利-纳吉（Moholy-Nagy），直到今天这一技术仍然在维姬·史密斯

图 27. 哈里·史密斯,《早期抽象作品》,1946—1957

和其他人的手中非常活跃。1926 年，莫霍利将这一过程描述为"光构图"（light-composition）：

> 光线可以通过物体落到聚焦屏（感光板、感光纸）上，（或者）可以通过各种发明使其偏离原来的路径……这一过程的技巧在于固定一种不同的光影效果。[14]

这种技术在史蒂芬·特默森（Stefan Themerson）和弗朗西斯卡·特默森（Franciszka Themerson）的广告电影《药房》（*Pharmacy*, 1930）中得到了突出表现。这部电影现已失传，其中拍摄了许多诡异且会发光的药剂容器，通过移动的阴影和叠印来进行动画处理。布鲁斯·切舍夫斯基（Bruce Checefsky）在 2001 年根据现存的静态图像中留下的线索重制了本片。同样失传的还有《短路》（*Short Circuit*, 1935），这部片子是与 22 岁的作曲家维托尔德·鲁托斯拉夫斯基（Witold Lutoslawski）合作完成的（这是他的职业生涯首秀）。第一部分是对鲁托斯拉夫斯基声音纹理的逐帧换位，而第二部分则与第一部分过程相反，作曲家必须将现有影像与他的声音相匹配，给每个影像赋予自己的音符。这些散佚的特默森电影可谓第二次世界大战期间最引人注目的艺术牺牲品之一。但两人的魅力仍在最近被重新发现的《欧罗巴》（*Europa*, 1930/1932）中得以保留，这部作品是他们对阿纳托尔·斯特恩（Anatole Stern）未来主义诗歌的诠释，描绘了他们对欧洲快速走向自我毁灭的想象，并结合了原版印刷文本中令人难忘的图形设计。这一点在二人逃亡英国后拍摄的两部电影中也有明显表现——《眼睛与耳朵》（*The Eye and the Ear*, 1944—1945），这部充斥着说教性质的电影是对卡罗尔·席曼诺夫斯基（Karol Szymanowski）的四首歌曲的回应；《呼叫史密斯先生》（*Calling Mr Smith*, 1943）则热情地呼吁同胞们谴责正在进行的纳粹暴行，同时决心要恢复以巴赫和贝多芬为代表的德国音乐之美。

在包豪斯学院任教期间，拉兹洛·莫霍利-纳吉（Laszlo Moholy-Nagy）还负责引入了另一种光构成方法，也就是对机械产生的光线图案进行现场拍摄。1936 年，他描述了他的动态雕塑《光空间调制器》（*Light Space Modulator*, 1922—1930）的创作初衷：

> 我梦想有一种光学装置，可以用手控制，也可以用自动装置控制，通过这种装置，在空气中，在大房间里，在不同寻常的银幕上，在雾、蒸汽和云上，都能产生光的幻象。[15]

图 28. **史蒂芬·特默森和弗朗西斯卡·特默森**,《眼睛与耳朵》,1944—1945

这一愿景启发了莫霍利-纳吉在《绘画·摄影·电影》(Painting, Photography, Film)一书中关于投影的辩论性写作,同时他创作了自己唯一一部抽象电影《光影游戏:黑白灰》(A Lightplay: Black White Grey, 1930),该片是基于雕塑的光影表演而创作的。他拍摄了这个调制器的旋转形态,光线和抛光铬表面的相互作用,以及它的穿孔板和玻璃球,并通过叠印和加入负片图像来进一步复杂化和强化成像效果,创造出一个密集的、空间复杂且不断变化的作品。

莫霍利-纳吉是否鼓励他在包豪斯的学生研究色彩风琴(colour-organ)的先驱托马斯·威尔弗雷德(Thomas Wilfred)、亚历山大·华莱士·里明顿(Alexander Wallace Rimington)等人的作品,还是说这些艺术家作为不可信的浪漫过去的一部分而遭到排斥?后者似乎更有可能,因为由库尔特·施沃德弗格(Kurt Schwerdtfeger)和路德维希·赫施菲尔德-马克设计的灯光装置与莫霍利-

第二章 光的音乐

图 29 拉兹洛·莫霍利-纳吉，
《光影游戏：黑白灰》，1930

纳吉崇尚的现代主义所主张的"光即是光",并没有任何感官相通的迹象。施沃德弗格的作品《反射彩色光表演》(Reflected Colour-Light-Play, 1921—1923),最初是为在包豪斯灯会上表演而构思的。表演中只有一些黑白静态影像被保存下来,但这些影像和20世纪60年代修复的彩色片段表明,影像风格可能是受到保罗·克利在包豪斯创作的一系列水彩画的启发,比如《成熟的生长》(Ripening Growth)、《红/绿渐变》(Red / Green Gradation)和《红色赋格》(Fugue in Red),这些作品均基于颜色的"渐变"(gradations,克利的术语),并在1921年左右完成。在这些影像中,重叠的、变形的形状以逐渐变淡的色调和微妙的、逐渐累积的颜色组合在整个画面中移动。赫施菲尔德-马克在自己的作品《彩色灯光游戏》(Coloured Lightplay, 1924)中采用了非常相似但更规整的形式,他承认了自己的借鉴,尽管有些不屑一顾:"看看康定斯基或克利的画:所有实际运动的元素,不论是平面到空间的张力还是节奏和音乐关系,都展现了出来,(但)这些元素却被画在过时的绘画中"。[16] 在包豪斯的灯光表演中,机械变化的形状局限于在可预见的平面上进行平稳的演变,但它们却有着清晰的影像、强烈的色彩和运动的"动态感",这些特点让表演产生了吸引力。我们可以从20世纪40年代末和50年代由查尔斯·多库姆(Charles Dockum)在美国制造的机器中了解到这些表演的效果如何,他曾在雷贝男爵夫人的支持下,沿着类似的思路独立制造了"移动彩色投影仪"(Mobilcolor Projectors)。

在捷克导演奥塔卡·瓦夫拉(Otakar Varva)的《穿过黑暗的光》(Light Cuts the Darkness, 1930)中,电光与机械运动的结合也很明显。影片将动力艺术家(kinetic artist)兹德内克·佩萨内克(Zdeněk Pěšánek)制作的一座发光的抽象建筑作为其"调制器",安装在布拉格的爱迪生改造站(Edison Transformation Station)的屋顶上——这是捷克艺术家热情拥抱现代主义的显著例子。佩萨内克早前设计了一架"彩色钢琴",瓦夫拉在其电影中融入了手指在钢琴键上舞动的意象,也许是在暗指此设计。影片还展现了从雕塑中衍生出的复杂蒙太奇意象,以及原始的灯泡、电缆塔、火花和展开的电线,大多都是在负片和叠印中呈现的,就像在莫霍利-纳吉的电影中一样。同年,美国摄影师弗朗西斯·布鲁吉埃在伦敦与评论家奥斯威尔·布莱克斯顿(Oswell Blakeston)合作拍摄了《光之旋律》(Light Rhythms, 1930),这是一部基于静态折纸"雕塑"和移动光影相互作用的纯抽象电影。电影使用的示意图谱确定了光线运动的编排和叠印层的数量,后者被用于增加影像的密度和空间复杂性(如莫霍利-纳吉的灯光表演)。可惜的是,这部鲜为人知的作品,是布鲁吉埃此种类型的唯一作品,与杰克·埃利特(Jack Ellitt)用两架钢琴创作的现代主义配乐一起留存至今,此乐谱可与影

图 30. **弗朗西斯·布鲁吉埃**,《光之旋律》,1930

片本身引人注目的视觉轨迹相媲美。

在战后时期,这种音乐-影像的探索成为计算机艺术和电子音乐早期交织在一起的历史的一部分。人们可以在匈牙利出生的尼古拉斯·舍弗(Nicolas Schöffer)在法国制作的电影中看到莫霍利-纳吉的影响,这些电影以动感金属雕塑和彩色光影的运用为特色。其中一些作品,如以雅尼斯·塞纳基斯(Yannis Xenakis)的音乐拍摄的《热铁》(*Hot Iron*, 1957),以及最初作为光影雕塑创作而后才被拍摄成电影的《空间动力学》(*Spatiodynamisme*, 1958);而其他作品,比如《变奏曲》(*Variations Lumindynamiques*, 1961),及其 1974 年的后期版本,则是完全按照电影理念进行拍摄的。但到了 20 世纪 60 年代初,示波器和视频反馈已经成为与声音相关的影像运动的源头——其中著名的例子有玛丽·艾伦·比特的《阿布斯倬尼克》(*Abstronic*, 1952),卢茨·贝克尔(Lutz Becker)的《地平线》(*Horizon*, 1966),以及威荷姆·本哈德·基希盖瑟(Willhelm Bernhard

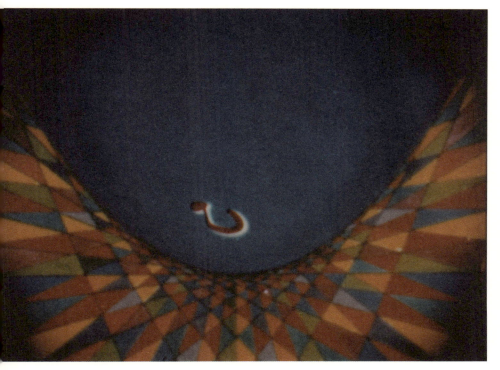

图 31. **玛丽·艾伦·比特**,《阿布斯倬尼克》,1952

Kirchgässer)的作品。基希盖瑟的《五角星》(*Pentagramm*, 1959—1962)是在西德广播公司(Westdeutscher Rundfunck)的协助下制作的一部"电子电影"(electronic film),影片在达姆施塔特的国际现代音乐学院的先锋温室(the avant-garde hothouse)放映,并与该校的明星学生之一卡尔海因茨·施托克豪森(Karlheinz Stockhausen)创作的音乐作品《一个打击乐手的循环》(*Zyklus for One Percussionist*)同步播放。

第三章
"发现与揭示"——艺术家纪录片

> 发现与揭示——这是每个艺术家开始自己事业的方式。我想,所有的艺术都是一种探索。不管艺术是否如此,但这就是我开始制作电影的方式。我一开始是个探险家,后来又成为一名电影人。
>
> 罗伯特·弗拉哈迪(Robert Flaherty)[1]

"纪录片"一词最早与电影联系起来可能是由英国战前纪录片运动的先驱约翰·格里尔逊在回顾罗伯特·弗拉哈迪的叙事田园诗式作品《莫阿纳》(*Moana: A Romance of the Golden Age*, 1926)中对南海风景和生活方式的描述时提出的。[2] 格里尔逊可能没有想到"纪录片"后来会成为艺术家电影制作的一个分支,尽管人们希望他能够从对真实事件和真实人物的持续关注中获得乐趣,他未曾言明的宣言"这是值得思考的事情"这一理念仍然牢牢地植根于大多数艺术家的作品中。

如今,艺术家们的纪录片形式多样。最简单的形式可能是为电影院、画廊和偶尔为电视制作的单屏作品,也可能是最复杂的为美术馆制作的多屏装置。大多数人都赞同科克托的警告,即剪辑应该"防止影像流动",换句话说,作品应该给予影像和思想的拼贴,而不是平滑的说教式叙事。大多数电影还省略了所有旁白解说,需要观众自己去构建联系。也许,艺术家纪录片最明显的特征是承认作品的主观性。作品中隐含的,有时甚至是明确的表达形式是"我(只是)一个艺术家——这些是我的想法和观察"。卢克·福勒(Luke Fowler)在介绍他的电影《所有分裂的自我》(*All Divided Selves*, 2012)时直接表达了这一点,这部电影讲述了一位激进的心理医生 R.D. 莱恩(R.D. Laing)和他在金斯利大厅(Kingsley Hall)的病人。这部电影由搜集到的纪录片片段和看起来似乎是家庭录像的影像所组成,没有添加旁白解说。他说:"我的电影与纪录片的区别在于,

图32　**杰里米·戴勒**,《奥格里乌的战斗》,2001

我也在照亮自己——揭示我自己决策过程中的曲解和修饰。"³

今天可能会让格里尔逊感到惊讶的艺术家纪录片包括以下例子:杰里米·戴勒(Jeremy Deller)的《奥格里乌的战斗》[*The Battle of Orgreave*, 2001,由迈克·菲吉斯(Mike Figgis)执导],由一位享有盛名的剧情片导演代表观念艺术家拍摄,重现了煤矿工人罢工和其与警察间的冲突;丝娜·席迪拉(Zineb Sedira)的《时间之流/漂浮的棺材》(*Currents of Time/Floating Coffins*, 2009),以毛里塔尼亚的海滩上被废弃船只的经典构图作为背景,以交替影像展示了被拆卸或等待拆卸的船只与迁徙的鸟,该作品通过14个屏幕展示并配以声音,但并未添加评论解说,这是一首献给被运往欧洲途中丧生的非洲移民的挽歌;安-索菲·西登(Ann-Sofi Sidén)的《嘿,等等!》(*Warte Mal! / Hey Wait!*, 1999)——片名取自从德累斯顿到布拉格路上性工作者对过往司机的吆喝,这部作品在德国-捷克边境小城杜比(Dubi)的昏暗房间里拍摄了对性工作者、皮条客和警察的采访,中间穿插着艺术家视频日记的摘录,在画廊以13个屏幕和监视器进行展示;邓肯·坎贝尔(Duncan Campbell)的《伯纳黛特》(*Bernadette*, 2008),使用新闻短片镜头中的单屏肖像,巧妙地呈现出北爱尔兰议员伯纳黛特·德夫林(Bernadette Devlin)复杂的形象,撼动了大众对她的刻板印象;香

第三章　"发现与揭示"——艺术家纪录片

图33 安-索菲·西登,《嘿,等等!》,1999

特尔·阿克曼（Chantal Akerman）的《另一边，展览片段》（De l'autre côté, fragment d'une exposition, 2003），对墨西哥 - 美国边境的人类冲突进行反思，使用了 19 台监视器、1 个视频投影仪和 3 个空间来展示分裂的景观，人们在临时搭建的营地中等待，用夜视直升机拍摄试图越过边境的小人物，影片还添加了艺术家对那些成功者和失败者的直接叙述和逐字记录。这些只是艺术家纪录片采取的无数其他形式中的一小部分。

最简单的艺术家纪录片，是那些艺术家只是简单记录自己艺术创作的方方面面，没有太多修饰。这可能包括类似脚注的内容——对影片的来源和灵感的引用——就像罗伯特·史密森（Robert Smithson）的电影《螺旋码头》（Spiral Jetty, 1970）中那样，艺术家运用了影像和文本来阐明他远程选址的同名大地艺术（land art）作品的制作过程。史密森的电影也可以被视为一部论文电影（essay film），这是现在最受欢迎的艺术家纪录片的形式之一。

景观研究最接近科学实验，是由延时摄影、基于系统的拍摄模式或与元素的直接互动所形成的，但在精神上仍然富有诗意。这些不同的例子都起源于 20 世纪三四十年代的纪录片运动。

图 34. **罗伯特·史密森**，《螺旋码头》，1970

图 35. 查尔斯·希勒和保罗·斯特兰德,《曼哈塔》,1921

先驱们

最早有意展现艺术家视觉的纪录片之一是美国画家查尔斯·希勒（Charles Sheeler）和摄影师保罗·斯特兰德（Paul Strand）合作的《曼哈塔》（Manhatta, 1921）。该片的灵感来自沃尔特·惠特曼（Walt Whitman）几乎同名的诗歌《曼纳哈塔》（Mannahatta, 1900），这首诗的名字取自当地莱纳佩人（Lenape）对该岛的称呼。影片以一系列构图精美的固定机位拍摄的影像赞颂了纽约当时新颖的高楼大厦景观，并采用摩天大楼顶部的视角，鸟瞰街道上的生活。在慢节奏的镜头中，几乎能看到的唯一运动是烟雾从烟囱中袅袅升起，远处人行道上的渺小人物，以及在远处哈德逊河上往来的船只。这部电影本质上是这些庄严的影像和惠特曼诗句之间的对话，诗句以默片中插卡字幕（inter-titles）的形式呈现。

罗伯特·弗拉哈迪很清楚，为了"发现与揭示"，有时还必须发明，他第一次尝试拍摄哈德逊湾贝尔彻岛的人和风景的经历让他确信，如果要给出连贯的叙述，那么一些事件就必须在镜头前上演。他的《北方的纳努克》（Nanook of

第三章 "发现与揭示"——艺术家纪录片 69

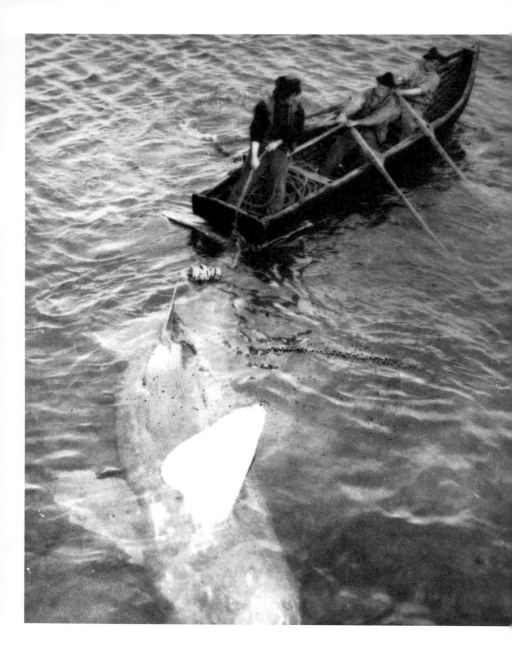

图 36. **罗伯特·弗拉哈迪**,《亚兰岛人》,1934

the North, 1921）记录了一个因纽特家庭在加拿大北部偏远地区的雪地中使用长矛、雪橇以及在冰屋里艰辛的日常生活。这是他为少数民族及文化拍摄的长篇"民族志"（ethnographic）肖像式作品的第一部，影片通常将背景设置在过去，以展示他们原有的、而非对当下妥协过后的生活方式。弗拉哈迪电影的基本主题是人类面对极端大自然条件时的勇气和创造力。在格里尔逊曾评论过的电影《莫阿纳》中，弗拉哈迪打破了这种平衡，将他的纪录片片段嵌入一个轻微虚构的故事内——毫无疑问，这是对电影院做出的让步，而不是为了电影俱乐部更好地拍摄电影。在《亚兰岛人》（*Man of Aran*, 1934）中，弗拉哈迪回归了之前的模式，围绕着几十年前就已经被遗弃的传统活动进行重现，描绘了生活在爱尔兰西部遥远的亚兰群岛上的一个家庭的肖像：收集海藻来创造土地，在岩石中种植土豆，从悬崖的巢穴中捕捉鸟类食用，用小船捕捉鲸鱼，这些都是孤立于现代化社会的生活特点。尽管弗拉哈迪的电影存在一定的人为因素，但他的拍摄方法仍忠于纪录片的精神，致力于刻画真实的人和真实的地方，而不是演员与摄影棚。

一个多世纪后的今天，人们更加深刻地意识到对异国文化进行异化和歪曲的危险，这使得艺术家们远离了这种过于简单化的肖像。相反，我们可以看到艺术家们对后殖民时代文化身份的复杂性进行思考的作品。美国艺术家郑明河（Trinh T. Minh-ha）在谈到她的电影《姓越名南》（*Surname Viet Given Name Nam*, 1989）时评论道：

> 我制作了一部关于越南（我所谓的祖国或血统文化）的电影……通过这个标题，你可以立即明白，一个民族身份不是固定的，而是根据环境和语境来构建的……你越深入了解自己文化的独特之处，就会发现它变得越广泛。那些被认为是典型越南式的东西，其实并不是那么典型。[4]

民族文化的特殊性仍然值得探索，但需要批判地看待。如今，艺术家们也不可避免地必须承认全球资本主义、战争和移民的影响，尤其是活动影像本身的普遍和同质化影响。

图 37. **郑明河**,
《姓越名南》，1989

城市交响曲

艺术家纪录片作为对当代生活的严肃反思，是反映城市观众经验的一面镜子，城市交响曲是在 1927 年随着瓦尔特·鲁特曼的默片《柏林：城市交响曲》在柏林陶恩琴宫（Tauentzien-Palast）电影院的开幕而诞生的，该片由埃德蒙·梅塞尔（Edmund Meisel）配乐，并有现场管弦乐队演出。该片的标题清楚地告诉观众，这是一部以音乐形式构建的电影——人们可以抽象地欣赏影像，就像交响乐表演一样，不同的乐章会赋予影片不同的主题。为了强调其抽象形式，影片以一段动画绘制的弧线和直线（与鲁特曼早期的抽象电影形成呼应）开始，唤起城市的节奏，随着节奏的变化，这些形象融入了波浪的倒影和从飞驰的通勤火车上看到的铁轨的节奏。此后，每一个实景镜头都让人感到经过了精心构图和构思，即使在展示日常生活的混乱时也是如此。电影的发展遵循城市生活的模式，从黎明开始，经过工作日、娱乐时间，然后到夜晚；包括各个阶层都在进行的工作和游戏，所有形式的劳动和娱乐，静止和快速运动的对比，以及大量的日常生活事件。

鲁特曼拍摄《柏林：城市交响曲》的方法最初是依靠直觉，是对他所看到的事物做出的直接反应，只有在剪辑阶段他才将拍摄准则强加于影片中——尽管在他收集材料时，对日常生活进行记录的模板肯定早已存在于他的脑海中了。他评论道：

花了一年多的时间，才用数千个镜头和小片段捕捉了具有柏林特色的各个侧面。没有摄影棚，没有布景，在难以预计的情况下，我不得不拿着我的小侦探摄影机埋伏着，随时准备突袭，在不断的掩护下淹没在城市的生活中，以免我的拍摄对象意识到我的活动，从而知道他们正在被拍摄，开始"表演"。[5]

事实上，影片的片头中注明的三位摄影师中没有一位是鲁特曼，但他为影片提供了视觉材料，这一点是无可辩驳的。该片的拍摄和剪辑都非常出色，《柏林：城市交响曲》为之后 10 年的许多艺术家树立了一个榜样。但鲁特曼似乎没有挑战当时的社会，尤其没有关注城市贫民的困境，而在他观察柏林街道的那一年，这些贫困人口肯定是无处不在的。也许正是这一点让鲁特曼能够在仅仅 7 年后就与莱妮·里芬施塔尔（Leni Riefenstahl）合作，他担任后者的电影《意志的胜利》(*Triumph of the Will*, 1935）的编剧，这部电影美化了纳粹政权和 1934 年

图38. **瓦尔特·鲁特曼**,《柏林：城市交响曲》海报宣传拼贴画，1927

纽伦堡集会（Nuremberg Rally）的法西斯奇观场面。

《柏林：城市交响曲》并不是第一个以影像形式研究城市生活的电影。鲁特曼肯定在先锋电影圈了解过一些早期的案例，包括由阿尔贝托·卡瓦尔康蒂制作的《时光流逝》（Nothing But Time, 1926），以及由米哈伊尔·考夫曼（Mikhail Kaufman）与伊利亚·科帕林（Ilya Kopalin）共同制作的《莫斯科》（Moscow, 1927）。卡瓦尔康蒂的电影有意将目光聚焦于巴黎的边缘人群和城市肮脏的景象，而不是上流社会和旅游地标。《时光流逝》在《柏林：城市交响曲》之前就已经使用了后者"生活中的一天"的结构，卡瓦尔康蒂用微型叙事的形式为影片添加了人情味——一位在夜晚的街道上寻找客户的妓女；一个

图 39. 拉兹洛·莫霍利-纳吉,《马赛印象》,1929

喝醉酒的老太太摇摇晃晃地回家——以及摆满货物的蔬菜摊和垃圾箱、豪华汽车与驴车之间充满讽刺意味的对比。也许是效仿摄影师尤金·阿杰特(Eugène Atget,尽管他的照片在当时还不出名)的做法,电影窥视着摇摇欲坠的建筑和路边小巷,展示了巴黎真实的面貌,而游客只能通过郁特里罗(Utrillo)、马尔凯(Marquet)、博纳尔(Bonnard)、德劳内(Delaunay)等人的后印象派画作的苍白的复制品来熟悉这座城市,仿佛在嘲笑这些陈词滥调的形象。考夫曼的《莫斯科》则没有过多的艺术矫饰,但也难以掩盖它是一部受委托拍摄的、旨在歌颂现代社会主义大都市的作品的本质。这部电影有意营造积极乐观的氛围,展示了忙碌、快乐的人们的日常生活,对工作的关注不多,只偶尔展现了高效的公共服务,如邮局、电话局的日常,以及绿树成荫的郊区、大规模住房建造、农民欣赏古典裸体雕塑的博物馆、动物园、游乐场、夜间照明、正在工作的大人物和克里姆林宫(Kremlin)的景色。两年后,考夫曼的哥哥吉加·维尔托夫的《持摄影机的人》(Man with a Movie Camera, 1929)对艺术家纪录片产生了直接而深远的影响,这部作品在一定程度上对《莫斯科》的政治保守性提出了批评。

鲁特曼可能是从拉兹洛·莫霍利-纳吉那里学来了对隐藏式摄像机的使

用，莫霍利-纳吉在 1926 年创作了自己关于柏林的短片《柏林静物》(Berlin Still Life)。五年前，莫霍利-纳吉为一部名为《大都市的活力》(Dynamic of the Metropolis) 的城市电影写了"草图"；虽然该片从未被制作出来，但在他的书《绘画，摄影，电影》(Painting, Photography, Film, 1926) 里仍发布了一组精彩的静态图像、动态指示和印刷排版的蒙太奇。与卡瓦尔康蒂的电影一样，莫霍利-纳吉的"静物"关注的是城市边缘的人和场所，上层阶级是缺席的。莫霍利-纳吉采用了非同寻常的视角，比如从楼上的窗户望出，从图片上的抽象图形视窗中呈现影像，欣赏倒影中的事物。他在《马赛印象》(Impressions of the Old Port of Marseilles, 1929) 中又重新使用了这一策略，他观察了人们在港口周围破旧街道上的生活方式：小巷的墙壁被巨大的木材粗陋地支撑着，水和垃圾从上面流下；特写镜头下饱经风霜的面孔；一个小孩蹲在墙边小便。最重要的是，电影中展现了如今早已消失的运输桥的骨架结构，用几个镜头将其工作原理进行了直观的诠释。莫霍利对记录人们在这种环境下的生存方式很感兴趣，在他的电影中比他的同时代静态摄影中体现得更明显。他的《城市-吉卜赛》(City-Gypsies, 1932) 记录了柏林郊区住在冬季篷车里的辛提人和罗姆人的生活习惯，以及他们的马匹交易、赛马、贸易和打斗。一年后，这部电影的拍摄对制作者和拍摄对象来说变成了危险的事，事实上，在纳粹上台后，这部电影就被禁止放映了。

维尔托夫的《持摄影机的人》是另一种城市交响乐，电影不只局限于一个城市，而是三个城市的组合——莫斯科、基辅和敖德萨。这既是一部关于自身制作过程的电影，也是一部关于任何其他主题的电影。维尔托夫和鲁特曼一样，能够利用专业行业的资源，他受到一家由政府授权的公司支持，通过一种完全不同于《柏林：城市交响曲》的蒙太奇，向世界展示了他惊人的剪辑技巧。这种差异部分源于维尔托夫对苏联革命政治的密切认同；虽然他并非来自工人阶级，但他视自己为工人阶级的捍卫者，并致力于为工人阶级的解放而斗争。更激进的是，电影也反映了他"出其不意地捕捉生活"的哲学——以事件发生时的真实形态拍摄，而不是人为地在镜头前摆拍，同时让观众看到电影是如何作为反戏剧、反幻想主义的理念要素运作的。维尔托夫的政治主张激发了很多左派电影制作，尤其是 20 世纪 60 年代的真实电影（cinéma-verité）运动，[6] 更重要的是，他对未经编排的、"无意捕捉到"的电影影像的浓厚兴趣，在低成本艺术家电影制作中回响了几十年，在这些电影中，影像中的"真实"是最重要的。

《持摄影机的人》在一定程度上沿用了早期的拍摄模式，呈现了城市生活的 24 小时，以黎明和黄昏的场景为开头和结尾：生活开始活跃起来，一个女人醒

第三章 "发现与揭示"——艺术家纪录片

来后洗漱，街道和建筑被冲洗干净，机器启动，工厂恢复了活力，街道上挤满了急驶的电车和马车；然后，当一天的工作结束时，这些机器停止工作，取而代之的是运动和休闲——尤其包括看电影。影片的开场画面是摄影机的镜头与人眼合二为一的叠印，它浓缩了维尔托夫颇具影响力的"电影眼睛"概念。接下来出现了另一个标志性的影像，摄影师的微小身躯和三脚架似乎站在一个巨大的胶片摄影机上。在之后的日常生活片段中，维尔托夫反复插入摄影师的镜头，即他正在工作的弟弟米哈伊尔·考夫曼。我们很快发现这正是拍摄环境镜头的那个人。后面的段落镜头包含了摄影技巧、叠印、动画（影院座椅倒下来迎接到来的观众）以及奇怪的视点与镜头运动，所有都表明了摄影师的介入和电影技巧的使用。随着电影的进展，剪辑变得更加突出，我们清楚地看到电影剪辑师伊丽莎白·斯维洛娃（Elizaveta Svilova，维尔托夫的妻子）正在工作，显然她是在处理我们正在观看的电影。斯维洛娃挥舞剪刀、举起胶片带的段落镜头引入了一组逐渐缩短的精湛蒙太奇，重现了这部电影到目前为止的所有内容。从拍摄到剪辑，再到电影完成后的放映（其中一段呈现了电影观众在银幕上看到自己的兴奋模样，就像我们刚才看到的那样），本片既是对温和共产主义下的城市生活的颂扬，也是对电影制作乐趣的赞美，这是一种前所未有的自我指涉式的电影制作，在当时苏联的历史背景下，这是电影使命的一部分，也就是让观众可以获得一切；这与好莱坞的无痕迹剪辑以及对制作过程的隐藏恰恰相反。

在《热情·顿巴斯交响曲》（*Enthusiasm, Symphony of the Don Basin*，1931）中，维尔托夫运用了新的有声电影技术。他拍摄这部电影的目的是"抓住顿巴斯狂热的现实生活，尽可能真实地传达锤击、火车汽笛声和工人休息时歌唱的热闹气氛。"[7] 该片是在第一个五年计划（1928—1932）期间制作的，遵循了该计划的三个主要任务：打击宗教和酗酒的旧恶习；在煤炭短缺的情况下推动工业生产；农业集体化。尽管并未点明，但影片依然暗示了工人和农民对这些倡议的普遍抵制。对于维尔托夫来说，这部电影也提供了一个在现场尝试进行同步录音的机会，这在当时被普遍认为是不可能实现的。然而，他的电影和五年计划本身一样，都成了当局失策的受害者，而影片部分片段的丢失，以及第一版受到的充满敌意的评论，导致他在大范围上映之前大幅缩短了影片长度。即便如此，维尔托夫仍有大量影像实验得以保存下来，使其成为一部非凡的作品：录音的影像和农民听众在听到回放时的喜悦；刻意将同步和非同步声音并置；钢铁高炉和轧机的一系列镜头，在这些镜头中，运动和声音被编排成令人振奋的视听组合。维尔托夫的乐观愿景令人陶醉，但我们现在知道，强制集体化的影响是灾难性的，连续五年计划的失败导致了大范围的饥饿。后来在

图 40.（上） 吉加·维尔托夫，《持摄影机的人》，1929
图 41.（下） 吉加·维尔托夫，《热情·顿巴斯交响曲》，1931

图42.（左和对页）
戴蒙德·纳尔克维奇，
《立陶宛能源》，2000

苏联工作的艺术家们已经开始有意识地探讨这种巨大的现代化浪潮所带来的负面影响。在《立陶宛能源》（*Energy Lithuania*, 2000）中，戴蒙德·纳尔克维奇（Deimantas Narkevičius）就展示了一座破败的现代主义发电厂，这曾是苏联革命乐观主义的化身，如今却作为希望破灭的隐喻。

鲁特曼的《柏林：城市交响曲》声名鹊起，以至于很快在欧洲乃至世界各地的先锋电影俱乐部中出现了不同程度的原创性本土城市交响曲。他们热衷于赞

颂国家首都的优点，且大多是对公民自豪感的表达，但也有一些人，对鲁特曼的高傲与超然做出了反击，表现出艺术家 - 制作者更强烈的个人观点。这些电影的共同点是，它们几乎都是在没有行业支持的情况下制作而成的，且预算极低，很少能在电影俱乐部的巡回展出之外看到。但另一方面，有限的资金投入，也确实增加了艺术上的自由。

在这波受到《柏林：城市交响曲》启发的电影浪潮中，荷兰电影人尤

图 43. 亨利·斯多克,《奥斯坦德映像》, 1929

里斯·伊文思（Joris Ivens）拍摄了一部 5 分钟的小型作品《巴黎运动研究》(Studies of Movements in Paris, 1927)。伊文思观察了汽车和行人的运动方式，大部分是从地面拍摄，只有一个俯拍镜头展现了这些运动是如何交织在一起的——一个交警的特写镜头揭示了他在调度中的重要角色。伊文思后来成为一位重要的、多产的政治纪录片制作人，但这是在他发布了大量艺术作品之后，其中许多是与电影俱乐部的成员曼努斯·弗兰肯（Mannus Franken）合作的：著名的是《桥》(The Bridge, 1929) 和有节奏性的、充满亲切感的城市交响曲《雨》(Rain, 1929)。《雨》原本是无声的，但后来配上了汉斯·艾斯勒（Hans Eisler）的现代主义作品《描述雨的 14 种方式》(14 Ways to Describe Rain, 1941)，此作品的灵感正来自该片。

科拉多·德埃里科（Corrado D'Errico）的《米兰一日》(Stramilano, 1929) 被视为一部未来主义作品，但除了几个新奇的摄影机角度之外，没有比其他的城市肖像有更多的创新之处。亨利·斯多克（Henri Stork）的作品《奥斯坦德映

像》(*Images of Ostend*, 1929)可与鲁特曼精彩的节奏性剪辑相媲美，但该片更强调自身是一部艺术家纪录片，因为其对所描绘之处的反映明显是主观的、个人的。电影凸显出斯多克对视点的选择；他对地方精神的感知。他的电影将视线从城市移向港口和海岸线。像《柏林：城市交响曲》一样，该片以不同的场景表现主题，每一幕都有自己的情绪："港口""锚""风""泡沫""沙丘""北海"。它精心构建的影像仅由这些主题联系在一起，没有任何叙事上的发展。这部电影最重要的地方还在于，它是一部有节奏的作品。

还有一些来自更遥远之处的回响。阿达尔韦托·凯梅尼（Adalberto Kemeny）和鲁道夫·勒斯蒂格（Rodolfo Lustig）的作品《圣保罗：都市交响乐》(*São Paulo: Sinfonia da Metrópole*, 1929)展示了巴西从黎明到黄昏的城市景象：工人安全地工作，富人在娱乐，赞美了这座城市的布尔乔亚式建筑——华丽的钢结构办公室、百货公司和公寓大楼。也许是希望在熟悉的题材中寻求创新，捷克艺术家斯瓦托普鲁克·英厄曼（Svatopluk Innemann）和弗兰蒂谢克·皮拉特（František Pilát）创作了《布拉格的夜》(*Prague Shining in Lights*, 1927—1928)，尤金·德斯劳（Eugène Deslaw）创作了《电之夜》(*Electric Nights*, 1928)，两者都歌颂了城市电力照明的新奇之处；前者展现的也是"城市生活中的夜晚"。这两部作品标志着一种黑白胶片的到来，它能够捕捉商店、电影院和公共建筑上的"霓虹图案"所展现的爵士风格的舞蹈，其中一些通过叠印和镜像变成了抽象图案。

亚历山大·哈肯施米德（Alexander Hackenschmied）的作品《无目标的漫游》(*An Aimless Walk*, 1930)对布拉格进行的观察则更为激进，可能是受到斯多克对主观性推崇的鼓舞，该片预示着以个人性和主观性为主导的现代地点研究（place-study）的来临。一位没有姓名的主人公，他显然是导演的替身，作为我们观察这座城市的媒介，乘电车前往城郊。最初，摄影机独自在电车上拍摄；在几个镜头后，主人公跳上了电车，这时他才露面。当他观察城市时，我们的视角就变成了他的视角——路过景象的细节、倒影、工作中的人，然后从城市来到了郊区。当电车还在运行时，他跳下了车，在开阔的田野里四处张望，然后躺在草地上欣赏眼前这一幕。最后，他起身离开了，但令人吃惊的是，他在草地上留下了一个自己的分身，那个自己仍然坐在那里。当他乘电车返回城市，同样又将自己的分身留在了轨道旁边，创造了一个引人注目的视觉隐喻，暗示他在精神上逃离城市，并且不情愿回归城市生活。

战后，随着艺术家再度开始研究城市生活，他们在必须重新广泛评估社会运作机制和重建人类价值的背景下，展现了一种新的使命感。较为典型

的是布努埃尔（Buñuel）的摄影师伊莱·洛塔尔（Eli Lotar）的《奥贝维利埃》（*Aubervilliers*, 1945），影片配以超现实主义者雅克·普雷维尔（Jacques Prévert）创作的文字和歌词；还有米开朗基罗·安东尼奥尼（Michelangelo Antonioni）早期关于城市市政清洁服务的作品《城市清洁工》（*N. U.*，又名 *Nettezza Urbana*，1948）。洛塔尔的电影是对"贫民窟"边缘生活的研究，在巴黎郊区，有垃圾堆、废弃的军事防御工事、运河、工厂、破旧的住宅和棚户区，人们在其中寻找食物并进行材料回收。安东尼奥尼的电影同样与那些生活在城市边缘的人产生共鸣，即那些被雇来打扫罗马街道的清洁工。在电影旁白中，他说道："显然我们不关心这些清洁工是谁，也不在乎他们如何生活，更不在乎这些安静而谦逊的工人，没有人认为值得为他们说一句话，甚至是看他们一眼……然而，没有人比他们更能参与到城市生活之中。"影片中，清洁工们前往施粥所，挤在一堵被阳光照射的墙边吃东西。他们在郊区对垃圾进行分类，而猪也同样在觅食残渣。毫无同情心的资产阶级只能以这样的形式出现：一对夫妇在街上争吵，男人把撕破的文件扔进了阴沟——这也许是一段亲密关系结束的标志，但肯定会增加清洁工的工作量。影片以经典的安东尼奥尼式影像结束，一个孤独的身影徘徊在城市的边缘。

半个世纪后，城市交响曲仍然以多种形式与我们同在，大多数作品都是批判性的或分析性的，而不是歌颂性的，并且总是由艺术家对主题的个人认同来定义。帕特里克·凯勒（Patrick Keiller）的长片电影《伦敦》（*London*, 1994）可能会被看作哈肯施米德的《无目标的漫游》的衍生，但在这部电影中，却始终不见主角罗宾逊在城市中穿梭时的身影。我们只在画外音中获得罗宾逊的洞见和思考，因为他反思了历史，全球化的影响，1992 年的大选[当时工党未能从玛格丽特·撒切尔（Margaret Thatcher）的下台中获利]，以及爱尔兰共和军（IRA）炸弹袭击伦敦城市的直接后果。卡希尔·约瑟夫（Kahlil Joseph）的《愤怒》（*m. A.A.d*, 2014）是一段类似《柏林：城市交响曲》的音乐录像，该片描绘了位于洛杉矶的一个非裔美国人主要聚集的社区康普顿的形象，除了以黑人工人为主的居民外，这里还生活着其他的亚文化群体——黑帮成员、健美运动员、男孩赛车手、跨性别者和吸毒者，他们在影片中冷静的、充满信任的、直接面向镜头的肖像被逐个呈现，与周围壮观的城市景观镜头形成鲜明对比。这部电影是由出生在康普顿的说唱歌手肯德里克·拉马尔（Kendrick Lamar）委托拍摄的，它的剪辑与拉马尔 2012 年的同名专辑《一个生活在愤怒之城的乖小孩》（*good kid, m.A.A.d city*, 2012）的节奏相契合。和《柏林：城市交响曲》一样，这部电影展示了该地区从黎明到黄昏的多样生活——商店，空地，干涸的运河河床，

图 44　**帕特里克·凯勒**,《伦敦》, 1994

家居内饰,在海滨浴场晒日光浴的人们,免下车的太平间,当地电视的画面,监控录像和直升机镜头,用手机拍摄的枪击和街头暴力的模糊图像。就像《柏林:城市交响曲》一样,尽管影片的主题很艰涩,但其视觉轨迹却无疑是迷人而富有魅力的,摄影机在场景中流畅地滑动,通过使用双屏展示和穿插的镜像影像,这部电影的视觉优雅和形式美得到了强调。这种愉悦的视觉感受反衬出拉马尔歌词中充满野性的、近乎愤世嫉俗的怒火,这些歌词体现了他们对社区现象的反思。

颠覆和抗议

早在 1929 年,整个城市交响曲流派就被让·维果(Jean Vigo)的《尼斯印象》(On the Subject of Nice)巧妙地颠覆了,它嘲讽了城市表面的魅力,暴露了它的贪婪,聚焦于丑陋荒诞的一面——每年狂欢节上怪异的面具和巨大的木偶,

图 45. **卡希尔·约瑟夫**
《愤怒》，2014

以及富有的资产阶级在海边晒太阳的令人生厌的景象。和维果一样，超现实主义者们尽其所能地破坏传统纪录片让资产阶级产生的自我满足感。路易斯·布努埃尔（Luis Buñuel）的《无粮的土地》（*Land Without Bread*, 1933）残忍地描绘了西班牙小镇拉阿尔伯卡（La Alberca）附近一个极为贫困的偏远山村。这部电影的主题和看似随意的制作都令人赞叹。超现实主义电影影评人阿多·基鲁（Ado Kyrou）对此十分欣赏，称赞其为"非凡的对比"：

> 这些镜头本身就很骇人：病人、白痴、尸体、教堂、穷街陋巷。影片旁白枯燥、事实性的风格凸显了他们的全部恐惧，它就像一部关于在比利牛斯山下种植豌豆的纪录片。旁白以中立的声音评论道："有许多白痴"，而在银幕上我们看到的生物连（画家）苏巴朗（Zurbarán）都想象不到。此时，平淡而浪漫的音乐（勃拉姆斯！）强化了影像表达，就像一块宝蓝色天鹅绒在萎缩的头颅之上，会增强恐怖感一样。[8]

影片由洛塔尔进行无声拍摄，布努埃尔最初负责了现场解说的部分，这无疑是在为之后要录制的表达平淡的旁白做练习。尽管贫困是真实存在的，但也有人认为，这种越轨行为有时会被夸大：一头生病的驴子被一群蜂蜜包围，以便布努埃尔能够拍摄它被蜜蜂"蜇死"；一只"不小心"从悬崖上掉下来的山羊实际上是被枪杀的——该片对"真实"的开掘超过了弗拉哈迪的搬演。乔治·弗朗叙（Georges Franju）的《动物之血》（*Blood of the Beasts*, 1949）对巴黎拉维莱特（La Villette）的屠宰场进行了诗意的描绘，并因肉贩行业随意的血腥暴力行为而自豪。没有什么是被隐藏的，就像动物们在镜头前直接死去，但影片的整体基调则是一种温柔的讽刺——在影片的某一段，可以看到一名正在清扫血海的工人吹起歌曲《大海》（*La Mer*），弗朗叙故意将血腥的画面与周围资产阶级的日常生活场景形成对照。

随着20世纪30年代的发展，失业潮和法西斯主义的兴起为纪录片带来了一种新的愤怒感。讽刺让位于愤怒，许多艺术家加入了对社会和政治进行批判的纪录片制作行列。20世纪30年代中期，在截然不同的环境下拍摄的两部电影分别表达了这种愤怒。伊文思和斯多克以很小成本秘密拍摄的《博里那杰的悲哀》（*Poverty in the Borinage*, 1934），在比利时瓦隆尼亚（Wallonia）被摧毁的工业区，对资本主义令其采矿业濒临破产发出了绝望的呐喊。这部默片是在一场漫长而激烈的罢工之后拍摄的，这场罢工导致许多本已穷困潦倒的劳动者被赶出家园，影片在片头就定下了基调："资本主义世界的危机"。工厂被关闭，被遗弃，数百万

图 46.(上) 乔治·弗朗叙,《动物之血》,1949
图 47.(对页) 阿尔贝托·卡瓦尔康蒂等人,《煤层工作面》,1935

无产者在挨饿！接下来是一系列警察的暴行和人民赤贫的画面，远处是故意闲置的煤炭堆。

相比之下，得到政府支持的邮政总局电影协会（GPO Film Unit）的资助、由卡瓦尔康蒂等人创作的《煤层工作面》（*Coalface*, 1935），就旨在提供一个重要行业的"公正公开"的信息，同时加入了很多经典先锋派的艺术主张。矿工们在恶劣条件下工作的画面由画家威廉·科德斯特里姆（William Coldstream）剪辑，穿插了快速蒙太奇片段，与之对照的是被平淡呈现的统计数据、不同寻常的音乐和非凡的吟唱，这是 W.H. 奥登（W.H. Auden）和本杰明·布里顿（Benjamin Britten）之间的合作，他们都处在职业生涯的开始。愤怒体现在近乎随意的语调中，"每一个工作日，4 名矿工死亡，450 人受伤或致残"，每年"（75 万名雇员中）1/5 受伤"。如果这些统计数据属实，那就太令人震撼了。这部电影的上映表明政府并没有受到这些数据的困扰。（关于这一时期的记忆仍然在戴勒的《奥格里乌的战斗》里参与罢工的英国矿工们的心中回荡。）

第三章 "发现与揭示"——艺术家纪录片

图 48. **史蒂夫·麦奎因**,《加勒比飞跃 / 西部深渊》, 2002

70 年过去了，虽然采矿的不人道情况可能已经转移到别处，相应的处理方式也可能发生了巨大变化，但这仍然为艺术家提供了一个迫切表达的主题。史蒂夫·麦奎因执导的《加勒比飞跃／西部深渊》(Caribs' Leap / Western Deep, 2002) 将影像并置于两个大屏幕上，第三个小屏幕则展现结尾部分。其中一个屏幕显示了南非约翰内斯堡（Johannesburg）附近的西部深处 3 号矿井里，矿工们坐在一个狭窄的升降舱内，面无表情地下降到地下超过两英里深的地方。西部深处 3 号矿井是一个利润丰厚的金矿，他们在那里面临的是事故、难以描述的气压、灰尘、噪音、高温和黑暗。摄像机实时跟踪他们整个下井的过程。另一个屏幕描绘的是加勒比海岛国格林纳达（Grenada）上的悬崖，从海上远远望去，不时地有一个孤零零的坠落身影停滞在半空中。这些屏幕之间的联系是靠下降的黑人影像构建的；而更有力的、更不言而喻的联系则是殖民的余波、抵抗、忍耐和死亡。种族隔离结束的几十年后，这个矿山的所有权仍然没变，劳动力还都是黑人，每年有 60 名矿工在南非的金矿中死亡，其他人的精神和身体健康也严重受损。被称为"加勒比飞跃"的格林纳达悬崖是 1651 年岛上土著加勒比印第安人集体自杀的地方，在骄傲地抵抗了各种殖民企图的 150 年之后，最终还是被侵占了。第三个小屏幕以视频日记的形式展示了格林纳达的当代生活，并以停尸房的棺材（包括麦奎因祖母的棺材）的影像作为结尾，默默地承认这位艺术家与这段历史的个人联系。

论文电影

思想的拼贴是当今最流行的纪录片形式，汉斯·里希特将其命名为"论文电影"，[9] 以回应 1939 年为纽约世界博览会专门拍摄的两部电影——亨弗莱·詹宁斯（Humphrey Jennings）的《闲暇时光》(Spare Time) 和雅克·布鲁尼乌斯的《安格尔小提琴》(Violons d'Ingres)。里希特认为他们建立了一种新的形式，电影人能够把"看不见的思想世界"搬上银幕，这种形式有助于争论，而不是假装解决争论，从而将纪录片从旅行日志和公共留言板的角色中完全解放出来。蒙太奇显然已经包含了这种潜力——他自己的短片《通货膨胀》(Inflation, 1928) 就是一个例子——但论文电影提供了一个更开放广阔的框架，用以展示一系列的思想。里希特引用的两部电影都是关于劳动人民在"不工作的时候"做什么，前者是工厂工人、钢铁工人和矿工，以及他们的娱乐消遣；后者包括"圈外艺术家"——具有坚定信念的非专业人士，他们创作与官方艺术世界相去甚远的作品。也许，这两部电影均关于个人对幸福追求的权利。

在《闲暇时光》中，詹宁斯借鉴了他参与"大众观察"（Mass Observation）的经历，"大众观察"是由人类学家汤姆·哈里森（Tom Harrisson）、诗人查尔斯·马奇（Charles Madge）和詹宁斯本人共同创立的非政府社会研究组织，旨在研究英国日常生活。影片拍摄于兰开夏郡和南威尔士的钢铁厂、棉纺厂和煤矿附近，展现了工作中的男男女女"在工作和睡眠之间，在我们称之为自己的时间里……我们才有机会做自己喜欢的事情，有机会做自己"。除了由编剧洛瑞·李（Laurie Lee）解说的简短的场景设定词之外，这部电影没有添加任何旁白，而是将酒吧里的人、修自行车的人、养赛鸽的人、看足球的人以及在舞厅里的人的段落镜头无缝地交织在一起，巧妙地使用了重叠的自然声音和现场录制的音乐。对人们"做自己的事情"的直接记录是纯粹的"大众观察"，但通过主题结合起来的影像的诗意蒙太奇在日后成为詹宁斯的标志性手法，他在后来的电影中与剪辑师兼联合导演斯图尔特·麦卡利斯特（Stewart McAllister）合作。

作为一种电影形式，论文电影特别吸引了新浪潮的法国故事片导演。一个有力的例子是阿伦·雷乃（Alain Resnais）的《夜与雾》（*Night and Fog*, 1955）。在这部电影中，雷乃将奥斯维辛集中营中充满暴行的档案图像与十年后这里成被遗弃的营地废墟的镜头交织在一起，此时这里还没有被修缮成一个可怕的旅游景点。影片平静而充满质询的画外音，是由一名集中营幸存者让·凯罗尔（Jean Cayrol）撰写的，影片提出了一个更深层的问题："我们该如何谈论这件事？"另一个更晚的例子是阿涅斯·瓦尔达（Agnès Varda）的《拾穗者》（*The Gleaners and I*, 2000），这是一段个人发现之旅，围绕着一群各不相同的边缘人展开——在这种情况下，应确保没有任何资源被浪费，包括她自己。瓦尔达手持摄像机，聚集了收集农业、城市、社会等各种"剩余物"的人，并记录他们的观察和发现。

论文电影可以表达抗议之声，比如由贝里克街电影集体（The Berwick Street Film Collective）[马克·卡林（Mark Karlin）、玛丽·凯利（Mary Kelly）、詹姆斯·斯科特（James Scott）和汉弗莱·特里维良（Humphry Trevelyan）]创作的《夜间清洁工》（*Nightcleaners*, 1972—1975），以及由黑人有声电影集体（Black Audio Film Collective）[约翰·阿科姆弗拉（John Akomfrah）、里斯·奥古斯特（Reece Auguiste）、爱德华·乔治（Edward George）、莉娜·戈帕尔（Lina Gopaul）、艾薇儿·约翰逊（Avril Johnson）、大卫·劳森（David Lawson）和特雷弗·马西森（Trevor Mathison）]创作的《汉兹沃思之歌》（*Handsworth*

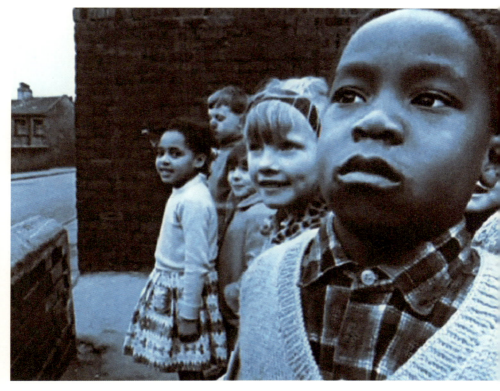

图 50.（上和对页） **约翰·阿科姆弗拉**，《汉兹沃思之歌》，1986

默着，一个黑人用西印度群岛的方言描述一件事——给人一种混沌之感，从而引出沉思："我们是如何来到这里的"。这部电影的大胆创新之处，既是一种抗议，也是一种警醒，它将其呈现为"歌曲"的语言，这是一种将不同视觉片段进行节奏性的交叉剪辑所形成的音乐，并在新闻短片上捕捉到的声音中收集"歌词"，还用一个女性声音进行诗意的评论。

威廉·拉班关于伦敦景观的一系列论文电影也同样具有政治性。作家艾尔·里斯（Al Rees）对《海岛竞赛》（*Island Race*, 1995）进行了清晰的描述，这是以伦敦东区为背景的电影三部曲之一，拉班在那里生活了多年，观察着不断变化的场景：

图49 亨弗莱·詹宁斯,《闲暇时光》,1939

Songs,1986),前者或许是后者的范本。《夜间清洁工》是一组被剥削的夜班工人们的肖像,同时记录了在没得到工会支持的情况下,他们为争取更好的工资和工作条件所做的斗争,影片还呼应了维尔托夫对拍摄影像的重要身份的思考。影片之后的发展方向在制作过程中不断演变,贝里克街电影集体的成员们反对任何走向叙事流畅的倾向。这些女性肖像被慢速播放并加以仔细观察(用显微镜重新拍摄),这似乎给了我们思考的空间,仿佛这种仔细的审视有助于我们的理解。

《汉兹沃思之歌》是黑人有声电影集体的第一部电影,影片旨在应对1985年10月伯明翰和伦敦的内乱,特别是媒体对抗议者的妖魔化。开场的画面——一名黑人保安站在工业博物馆一台运转的维多利亚时代的机器旁,接着一群鸟儿飞起,一个娱乐场所的机器人小丑在无声地笑着,市政要员内维尔·张伯伦(Neville Chamberlain)和约翰·博因顿·普里斯特利(J. B. Priestley)的雕像沉

（这部电影）部分是在狗岛（Isle of Dogs）拍摄的，当时英国国家党（极右翼）一位主要候选人正在竞选。阶级和种族冲突的痕迹体现在墙壁和海报上，影片在交通、繁忙的街道和伦敦马拉松的镜头之间进行剪辑。伦敦东部和南部的日常生活场景被人群聚集的仪式打断——兴高采烈地挥舞着旗帜的家庭向海军舰队致意，紧张而庄严的克雷（Kray）葬礼，街头派对，以及欧洲胜利日庆祝活动。眼睛对这些在形式、比例和角度上相互联系和对照的影像进行扫描和质询。来往车辆的川流不息似乎压平了屏幕，塔桥和码头区沐浴在形态各异的灯光下，参与式的特写镜头与冷峻的静态图像相映成趣。现场的声音（没有画外音）通过广播片段和大卫·柯宁汉（David Cunningham）的音乐进行了延伸，用于电影开始和结束的结构隐喻——一辆高速汽车驶出和返回海峡隧道。[10]

图 51.（上和对页） 威廉·拉班，《海岛竞赛》，1995

拉班的早期电影是对风景、光线和天气的研究，和克里斯·威尔斯比很相似——事实上，在职业生涯早期他们就共同拍摄了电影《亚尔河》，拉班经常在作品中使用延时摄影，对视野中每一个短暂的变化都很警觉。在那之后，人们仍能以欣赏拉班早期电影的方式欣赏他后期的电影。然而，他真正的主题是反映城市场景中的社会和政治变革以及带来的影响。

拉班致力于为电影院制作单屏电影，但在画廊里，论文电影的形式同样得心应手。伊丽莎白·普莱斯（Elizabeth Price）将她的电影描述为"从看起来像 PPT 演讲的东西，到看起来像电视购物广告的东西，再到感觉像电影情节剧的东西"；[11] 因此，她将拍摄的影像和计算机生成的影像与书面、口头文本以及音乐混合在一起。普莱斯的蒙太奇可能会在多个屏幕上展示（有时是水平和垂直并排），但与任何单屏作品一样，都是经过精心编排的。《X 先生的房子》（*At the*

House of Mr X，2007）是对一位不知名的艺术收藏家的废弃房屋的研究——一个保存完好的20世纪60年代艺术作品和时尚设计的时间胶囊。普莱斯带我们参观了这个被遮蔽的空间，镜头聚焦于空间内的物品，然后随着镜头的继续推进，将整个过程与文本、声乐和（在文本中）与使艺术家致富的化妆品品牌相关的大胆标语交织在一起。讽刺的社会评论以及对档案和被忽视的收藏品的探索是她作品的专长。

景观研究

就像之前的画家和诗人一样，电影艺术家一直热衷于记录他们对特定风景和环境的反应。在卢米埃尔时期的摄影师们拍摄的影片中，有一些罕见的例子，比如塞西尔·海普沃斯（Cecil Hepworth）的《伯纳姆山毛榉》（Burnham

图 52.（上和对页） **塞西尔·海普沃斯**，《伯纳姆山毛榉》，1909

Beeches, 1909）——影片由一系列穿过伦敦边缘古老森林的长推轨镜头拍摄而成，当摄影机在树木间移动时，聚焦于自然的雄伟壮丽之美，这表明了创作者对捕捉"地方精神"的坚定尝试。一个世纪后，大卫·霍克尼（David Hockney）的《四季，沃德盖特森林》（The Four Seasons, Woldgate Woods, 2010—2011）表明，这种最简单的拍摄方法仍然奏效。霍克尼带着观众走进约克郡一条朴素的林间小路，每个季节都重复这段缓慢的旅程，在四个相邻的屏幕上让观众品味它们的差异。霍克尼的四幅大图像中的每一幅都由九个水平等离子屏幕组成，并通过九台摄像机拍摄，图像之间轻微的不稳定感及其重叠视角为场景增加了微妙的复杂性。然而，作品的主题——乡间小路之旅，仍然简明纯粹。

除了在电影诞生后第一个十年里创作者对"现状"的捕捉之外，在 20 世纪 60 年代之前，很少有艺术家将乡村景观作为艺术家电影的唯一主题。偶尔会发

现一部电影,人物会作为电影制作人和观众的替身出现,被纳入景观研究中,比如肯尼斯·安格(Kenneth Anger)的《水的诡计》(Eaux d'artifice, 1953),这部影片是他对蒂沃利的埃斯特别墅花园(Villa d'Este gardens)夜晚的召唤。片中,我们跟随一个穿着巴洛克风格服装的微小人物在喷泉之间不停地奔跑,她小巧的身躯凸显了喷泉的宏伟之感。

50年后,梅兰妮·史密斯(Melanie Smith)和拉斐尔·奥特加(Rafael Ortega)在《西利特拉》(Xilitla, 2010)中也对此有所呼应,这是对超现实主义者爱德华·詹姆斯(Edward James)在墨西哥拉斯波萨斯(Las Pozas)的雨林深处对"花园"进行的生动刻画。两个孤独的身影在努力探索这种混合了浇筑混凝土现代主义和华兹塔(Watts Towers)风格的纯真,他们在一面大镜子前挣扎,而如今这种纯真已被茂密的丛林所遮蔽,艺术家们采用竖屏格式进行拍摄和放映都强调了森林环境的蓊郁。

图 53. **大卫·霍克尼**,《四季,沃德盖特森林》(春 2011,夏 2010,秋 2010,冬 2010),2010—2011

图 54. 梅兰妮·史密斯和拉斐尔·奥特加合作,《西利特拉》,2010

当艺术家把景观作为唯一主题来处理时,他们面临的最直接的挑战是胶片摄影机的局限性。没有广角镜头能像人眼和大脑那样同时处理视觉的外围和中心区域。在银幕上,外围和中心的合成取决于蒙太奇以及时间与运动的相互作用。在讨论电影对呈现景观艺术的历史贡献时,加拿大艺术家马克·刘易斯(Mark Lewis)谈到了构图的挑战:

对我来说,构图的问题,或者更确切地说,(在电影取景框内的)解构问题是至关重要的。电影源于"活动的画面",它总是并且即刻变为分解中的合成……正是电影构图的"承诺",一个不断被打破然后又被重建的承诺,让我能够一直保持观看的兴趣。[12]

因此，他喜欢用推拉镜头和无人机摄影机来进行正式的移动拍摄。刘易斯的《史密斯菲尔德》(*Smithfield*, 2000) 围绕伦敦市中心一座19世纪的市场大楼周边进行了追踪摄影，它始终聚焦在建筑的正面，而该建筑不寻常的三角形构造让我们对其的解读变得复杂，并提供了一个有待解开的空间谜题。在《要塞！》(*Forte!*, 2010) 中，刘易斯的摄影机滑过一个覆盖着积雪的意大利山脉，并发现了隐藏在下方的奥斯塔山谷（Aosta Valley）中拿破仑时代奇特的巴德堡要塞 (Forte di Barda)。在《贝鲁特》(*Beirut*, 2012) 中，刘易斯又运用了一个完整镜头，摄影机沿着一条不起眼的购物街追踪，然后上升到一个昏暗的酒店外墙，飘浮在建筑的屋顶上，继而又下降到远处的一条狭窄街道上，然后再次上升，最终我们可以看到在一个小小的屋顶游泳池里游泳的人。在这里，摄影机似乎扮演了

55

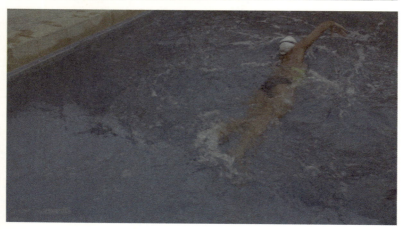

图 55. 马克·刘易斯,《贝鲁特》,2012

一个不安的偷窥者角色,代表着我们的好奇,能够随心所欲地去往任何地方。最后,摄影机几乎是在偶然间发现了一处静谧景致,这似乎是对在动荡时代内心平静的隐喻。

回到与卢米埃尔兄弟相关的固定景框和连续拍摄,对于这一挑战,他们提供了一个极端的解决方案,许多艺术家都采用了这种简单的格式,仅要求观众凝神观看。希拉里·劳埃德(Hilary Lloyd)的《水的一分钟》(*One minute of Water*, 1999)是一个简单的一分钟固定镜头拍摄,展示了水面上催眠般的光图案,在电视监视器上循环播放。同样地,皮特·赫顿(Peter Hutton)的《纽约肖像》(*New York Portraits*, 1979—1990)系列也可以被看作对《曼哈塔》的更新版本——同样是默片,同样有精湛的构图,固定长镜头拍摄,以及从远处观察人类活动、天气和城市的建筑环境。显然,赫顿试图恢复一种原始的视觉体验,这种体验一定伴随着卢米埃尔的放映模式,用他的话来说就是"观看的瞬间,对我们完全熟悉的事物的一种非常陌生的、私人的一瞥。我们要花时间坐下来看看周围的事物。"[13] 他的视觉感知通常包括一些安静的超现实意象:一艘广告飞艇在远处的摩天大楼之间轻轻飞过;从高空俯瞰,被水淹没的街道上出现了一个漩

图 56. **皮特·赫顿**,《纽约肖像:第一部分》,1978—1979

涡；一张张被风吹动的报纸在空无一人的街道上飘舞；一队空中书写飞机留下的飘浮在天空中的文字……

最接近传统纪录片的是由许多镜头组成的地方肖像——尽管影片仍然没有添加任何评论。《水/恒河》（Water/Ganga, 1985）是印度画家兼电影制作人维斯瓦纳丹（Viswanadhan）在巴黎创作的一部电影，电影追踪恒河从三角洲的萨格尔岛（Gangasagar Island）一直到 1500 多英里外的喜马拉雅山的源头。在那里，"一条峡谷被急流冲平、变窄，并通向一片没有树木的神秘而寂静的山景。最后这条大河收缩成一条小溪，消失在一条通往冰洞的地下通道中……"影片拍摄了两个多月，并经过多年的剪辑，观察了这条河和它的心情，还表现了生活在河岸边不同的人，以及他们在恒河劳作的方式和对恒河的敬奉，并将这些影像发展成一种持久和全新的象征性语言。"我了解到——水流湍急的是恒河——在整个印度文明中，恒河是水的同义词。就像老妇人在水中提起小罐子，一遍又一遍倒出水，持续三分钟；这给予我们一个生命的完整定义"。[14]

几年前，玛格丽特·泰特曾为一条看似不起眼的小溪拍过类似的河流肖像。她的《奥基尔燃烧》（Orquil Burn, 1955）在一片沼泽中取景，虽是手持但基本保持静态的镜头记录了奥卡迪亚（Orcadian）溪流从大海到沼泽地源头的轨迹。当她的摄影机移动到风景中时，观众就会很快明白当前的影像已经包含了下一个位置的线索，等等。她为每个镜头配上画外音，并不是评论解说，只是对所见事物的命名。她的《大地诗人》（Land Makar, 1981）是一幅双重肖像，描绘了奥卡迪的田园风光，有风吹过的草原、绵羊、生长的茎叶和可供庇护的石墙，还有玛丽·格雷厄姆·辛克莱（Mary Graham Sinclair），一个照料这片土地的孤独女人。同样，影片没有做出任何评论，只有那个女人带着浓重方言的轻柔声音，这是一种自然的音乐，通常几乎听不见，甚至难以理解，但却是影像的重要组成部分。这不是民族志（尽管毫无疑问，未来的民族志学家定会对此感兴趣），而是对人类与景观间相互依存关系是多么完整的一种表达。

正式拍摄模式提供了一种系统地处理广阔景观的方法，也就是将其分解为易处理的部分，这些部分将逐渐累积，最终代表电影的整体，同时这种方法还考虑了光线和天气的变化。因此，许多景观电影都被贴上了"结构性"的标签，虽然不知这是好是坏。出生于英国的加拿大艺术家克里斯·威尔斯比一生都在记录天气与景观、自然与技术之间的关系。他对系统性拍摄模式的热情被他反对"结构化、可估测、系统化、能预见的事物"的立场所抑制，"而这与大自然中的情况完全相反"。[15] 系统提供了一种捕捉由地球自转和月球引潮力

图57. **玛格丽特·泰特**,《大地诗人》,1981

图58. **克里斯·威尔斯比**,《七日》,1974

引起的运动和光线波动模式的方法,同样还能捕捉由人类交通引起的相关现象。有时系统本身取决于随机的外部因素:《公园电影》(Parkfilm, 1973)中行人的经过;《风向标》(Wind Vane, 1972)中风的强度和方向;《河口》(Estuary, 1980)中河口泊船对风和潮汐运动的反应。在《七日》(Seven Days, 1974)中,则变为云层和太阳位置所构成的形态,是秩序与混乱的相互作用,威尔斯比将其描述为:

影片试图在镜头/结构、导演和景观之间建立一种共生关系,以实现一种机械式结构(太阳升起和落下,基于拍摄的时间间隔)与威尔士景观的变幻之间的平衡,包括天晴和阴天的时刻,这是无法预测的。[16]

在拍摄《七日》时，威尔斯比和他当时的合作伙伴、摄影师兼电影制作人珍妮·奥肯（Jenny Okun）在卡宁利山（Mount Carningli）一带扎营，收集了七天的天气数据，用摄影机由东至西有条不紊地从一个地平线扫到另一个地平线。从日出到日落，他们每十秒钟就手动曝光一帧胶片，摄影机跟踪太阳在天空中的位置，或者太阳映照在地面上的影子，声音则每两小时采样一次。就像雕塑家理查德·朗（Richard Long）的漫步一样，实际上，电影制作是一种表演，甚至是一种耐力测试，最终完成的电影作品就是对此过程的记录。后来，在诸如《冬天的树》（Trees in Winter, 2006）等作品中，数字技术让威尔斯比能够反映出景观与天气日常的相互作用，他使用一组预先录制好的影像，这些影像可以根据相邻气象站的实时输入信号不断重新排序。

出生在秘鲁的英裔法国艺术家罗斯·洛德（Rose Lowder）的大多数景观研究同样基于类似的系统，并要求使用方形纸设计拍摄方案，在这张纸上，每个正方形代表一个镜头。她的宝力摄影机（Bolex camera）上装有一个电子计算机控制的驱动器，可以设置曝光程序，例如"一帧曝光三次"等，并能够驱动电机前后移动，填补之前的空白帧。在《向日葵》（Sunflowers, 1982）中，她结合了固定摄影机单帧拍摄的不同模式，但在每次曝光之间改变焦点，产生了一种振动的节奏，似乎在拖拽和摇晃影像。更激进的是《罂粟与帆船》（Poppies and Sailboats, 2001），影片将罂粟花和返回港口的渔船的影像交织在一起；由于大海的蓝色是隐性的，船只看起来就像漂浮在波光粼粼的红色海洋上。《花束1-10》（Bouquets 1-10, 1994—1995）由多个一分钟的花卉影像组成：

> 整个拍摄过程中，影像在摄影机内逐帧合成……将不同时刻收集的逐帧画面编织在一起，并将它们聚集在同一个区域。每一束花也变成了一束帧，将特定空间中发现的植物与当时当地发生的活动混合在一起。[17]

这些作品比她早期的作品设计得更加精心，但它们的快节奏仍然具有视觉侵略性，足以吓住胆小的人。与威尔斯比相似，洛德谈到自己的拍摄系统时说："我会推测（我拍摄计划的效果）可能是什么样子；我想深入地探讨一下这个问题，而不是复制已经存在的东西。"对她来说，"这是关于在技术（摄影机的潜力）和自然之间取得一种平衡"。[18] 洛德的作品反映了强烈的生态信仰，她的电影通常包含对消费和诸如法国政府支持核能等问题的内在批判，并将其与私营有机市场园丁的勇敢努力进行了对比。

图 59. **罗斯·洛德**,《罂粟与帆船》, 2001

图 60 **迈克尔·斯诺**,《中部地区》,1971

迈克尔·斯诺的《中部地区》是所有景观研究中最具野心的作品之一。在这部作品中,摄影机镜头被放置在魁北克省的一个山顶上,对这片荒地进行了单独长达三个半小时的探索。景观本身就是极端的——岩石、雪和极少的植被一直延伸到眼睛所能看到的地方——艺术家对摄影机功能的详尽探索同样也是极端的。斯诺延续了他在早期作品《波长》(Wavelength, 1967)中对极端镜头编排的研究。"在完成了整体单一的摄影机运动(变焦)之后,我意识到摄影机的运动作为一个独立的表达实体在电影中是完全没有被探索过的……"因此,《中部地区》被设计为一部"'精心策划'了摄影机运动的所有可能性以及它和被拍摄的事物之间的各种关系的电影"。[19] 摄影机可通过开关和调节器进行远程控制,但仍需手动操作:

（摄影机）围绕一个看不见的点进行360度移动，不仅有水平方向的移动，还有在球体的各个方向和平面上的移动。摄影机不仅在预先定向的轨道和螺旋中移动，而且其本身也会转动、滚动和旋转。这样圆圈中有圆圈，循环内有循环。最终，达到失重的效果。[20]

当斯诺启动自己定制并设计的机动摄影机时，他肯定对摄影机独自拍摄中可能会记录到的内容抱有巨大的期望，但没有确定性；从这个意义上说，他的电影是真正具有实验性的。斯诺认为他的任务是在摄影机的拍摄和广袤崎岖的景观之间建立一种对等关系：

我想要拍一部电影，在这部电影中，摄影机之眼在空间中所做的一切将完全服从于它所看到的事物，但同时，又与它所看到的对等。某些山水画已经实现了方法和主题的统一。例如，塞尚（Cézanne）在他所画的和他所看到的事物之间建立了一种难以置信的平衡关系。[21]

克劳斯·怀博尼（Klaus Wyborny）以《地球之歌》（*Songs of the Earth*, 1979—2010）为名拍摄的五部系列电影在规模上也同样具有英雄气概——这是怀博尼一生中拍摄的众多景观探索系列电影之一。同样，艺术家面临的挑战是寻找一种与人类对自然和人造环境的广袤且复杂的反应等效的拍摄方式。怀博尼在战后满目疮痍的德国长大，他和父母经常搬家，直到最终在汉堡定居下来。这些经历使他成为一个不安的探险家，被衰败的景象所吸引。怀博尼刻意避免镜头长时间的凝视；相反，他收集碎片和简短的镜头，通常以倾斜的角度进行拍摄，有时通过彩色凝胶拍摄，有时会使用叠印，相信这些镜头的积累会符合他最初的反应。他的电影结构严谨，经常与声音或（在他后期的作品中）音乐相呼应。《地球之歌》是用超8（Super8）拍摄的，大部分都是在摄影机内部进行剪辑编排，这也带来了挑战。和洛德一样，他设计了"时间结构"（即时间占比表），以便在摄影机内剪辑时依循：

因此，即使我选择拍摄时间或地点的时机不对，我也不得不使用我所拍摄的任何东西。有时我意识到一系列镜头的质量很差；然后我必须在下一个序列中做出调整，因为这个"错误"会对接下来的一系列影像构成挑战。我喜欢（这些）结构非常严密的模块，然后再进行粗略的干涉……我喜欢这种混合。粗糙的素材可以防止因过于"娴熟"而产生媚俗的倾向。[22]

怀博尼补充了一个有趣的观点，即我们对描绘壮观景观的渴望，以及为应对这种饥渴制作善意电视自然纪录片的持续影响：

在很长一段时间里，我设法用孩子的眼光看待这个世界。现在这却变得十分困难。世界已经发生了很大的变化，变得非常单调统一。到处都可以找到加州的影子。那些记录"一切奇怪的事物"的纪录片杀死了未知……所以伟大的探险家的时代……似乎已经结束了。[23]

第四章

剪辑的乐趣

1940年10月的伦敦……警报声刚响过,两名法国士兵正在交谈。月亮表面的四分之三显得格外明亮,还伴有几缕浮云。里昂城外一群白色的面孔抬头看着一个巨大的(弹幕)气球飞向天空。然后——在阴影中——一个人用街头钢琴弹奏着一段序曲。军官们越过马路。枪声开始砰砰作响。气球在明亮的云层中迅速上升。月亮很耀眼,投下长长的影子。钢琴开始演奏《希望与荣耀之地 / 自由之母》(*Land of Hope and glory / Mother of the Free*)。[1]

亨弗莱·詹宁斯

这篇日记是画家、诗人和电影人亨弗莱·詹宁斯在拍摄他恢宏的战争纪录片系列时写的,日记运用了一种蒙太奇形式,将一连串的图像和声音神奇地结合在一起,在电影中邂逅那些日常生活中转瞬即逝而杂乱无章的时刻。在其形式上,它预见了影像的直观排序,这后来成为许多艺术家电影人的标准。例如,苏格兰艺术家玛格丽特·泰特从围绕她家乡奥克尼岛(Orkney)的日常生活中提炼出来的蒙太奇。影片中,她构建了一系列诗意的影像,这些影像反映了岛屿生活中短暂与持久的平衡,她把影像的圆形结构与凯尔特(Celtic)艺术中无尽的图案以及希腊衔尾蛇(Ouroboros,一种吞食自己尾巴的蛇)联系起来。

- 一个孩子正在阅读——一个简单的影像,思考儿童阅读或看书的专注方式,融入故事书或图画书中的世界。抓住它——简单地抓住它——直接抓住它。
- 海的边缘——字面意思是海岸和水相遇的边缘——两岸均有生命存在。
- 荒野中的鸟——("我们坐在这里就像荒野中的鸟")真正的鸟——真正的荒野("穿行于尘土飞扬的风铃草之间")(忧郁的鸟鸣)(蜜蜂)。

- 家畜（农场动物）在路上放养——产生了一种不和谐之感，让人不禁思考"它们在那里做什么？"在所有生物的命运中，都有一种难以名状的悲伤（如果不是悲剧的话）——在几个例子中，家畜活动、走失或找到归路——或者是不顾它们意愿地被赶着走，都强烈呈现出一种坚定的态度。
- 到处生锈——这方面的例子很多。它们毫无生气，静止不动，但却在破碎的机器/日益减少的栅栏和门柱中掩藏着——没有什么是一成不变的。
- 交通拥挤——哦，是的！还远没有生锈。受维护的，涂过油的，有用的，忙碌的。
- 往返的航班——（出现在前一个镜头中）——铰接式的卡车进入渡轮，沉重的车门，离开与到达——大小不一的飞机，起飞、出航、降落、回航——帆船和其他船只——一个繁忙的场景——它们都来自哪里？它们要去哪里？鸟儿们也一样，它们聚集在一起，盘旋着，准备离开。单独的鸟儿的飞行。
- 海浪的撞击——一个直接的陈述——一段无可辩驳的影像。
- 翻开一页——成年人安静地翻开一页——这或许与许多电影标题中的手法相呼应。[2]

在实现这种简单性之前，艺术家们首先要探索所拍摄的不同类型的影像之间的碰撞可能会产生什么。

蒙太奇

早在 1916 年，艺术家们就意识到，电影没有义务遵守既定的顺序逻辑和叙事性剪辑的惯例。一群前卫的意大利未来主义者聚集在阿纳尔多·吉纳身边，拍摄了具有荒诞色彩的准宣言电影《未来主义生活》(*Futurist Life*, 1916)，这部电影包含了一系列新奇事物和挑衅，它们被剪辑在一起，以轻松愉快的方式展示了他们所选择的艺术生活方式。这部电影已不复存在，但显然包含了"未来主义的午餐"，艺术家们在影片中侮辱一位老人老式的、非未来主义式的饮食方式；未来主义者让自己"被多愁善感所淹没"（可以想象这是一种荒谬的效果）；分屏部分展示了未来主义和非未来主义的睡眠方式；哈姆雷特的漫画被作为"悲观传统主义的象征"；艺术家贾科莫·巴拉（Giacomo Balla）爱上并娶了一把椅

图 61. 谢尔曼·杜拉克，《微笑的布迪夫人》，1922—1923

子——"一个脚凳诞生了"；有"几何般辉煌的舞蹈"和其他类似的场景。[3] 在脚凳的段落中吉纳使用了扭曲的镜子。在剪辑电影时，他还给一些胶片印刷过程中偶然出现的瑕疵手工染上白色，以强化角色的"精神状态"。这显然是一部充满挑衅和戏谑的电影，但更重要的是，它证明了一部电影可能只是由不同想法和影像碰撞组成的可行性。过了一段时间，其他艺术家才开始利用这一发现进行创作。

20 世纪 20 年代是剪辑实验的十年。导演列夫·库里肖夫（Lev Kuleshov）谈到即使在 20 世纪 10 年代后期，当他在重新剪辑电影时——"用旧电影制作新电影"——他仍然能够沉迷于"纯粹的研究和实验，这是一个学习蒙太奇基本原理的绝佳机会"。在"库里肖夫效应"的实验中，他展示了一个极端的例子，说

明了当将影像并置时一个影像是如何影响另一个影像的:

 我将同一个镜头——演员莫兹尤辛(Mozzhukhin)的特写,和其他不同的镜头(一盘汤,一个女孩,一个孩子的棺材等)交替拍摄。当用蒙太奇将它们并置时,这些镜头获得了不同的意义。屏幕上那个男人的情绪变得不一样了。两个镜头的并置产生了一种新的概念,一种新的形象,这是它们在各自的镜头内部所不具有的;产生了与单独两个镜头内部所不同的第三种意义。我惊呆了。[4]

 这一大胆的剪辑经验将被许多人铭记在心,尤其是谢尔盖·爱森斯坦。
 在有声电影的创作初期,爱森斯坦着眼于现代主义文学,确信乔伊斯当时在《尤利西斯》(*Ulysses*, 1922)中所推崇的意识流更适合电影而不是小说:

 内心独白。
 为什么不呢?!
 文学中的乔伊斯,
 戏剧中的奥尼尔,
 电影中的我们!
 在文学方面——适合,
 在戏剧方面——不适合,
 在电影方面——最适合。[5]

 在法国,著名的理论家和电影人谢尔曼·杜拉克和让·爱泼斯坦也在探索通过视觉隐喻和影像的鲜明对比来剪辑无声故事片的方法,从而唤起思维模式。在一次关于她的电影《微笑的布迪夫人》(*The Smiling Madame Beudet*, 1922—1923)的演讲中,杜拉克描述了电影开始的几个镜头,并指出了她希望人们如何解读这些画面:

 影片开始:一组组长镜头。
 空荡荡的街道上,出现一些古朴的小人物身影,满是悲伤的迹象。"在各省……"
 然后是一个合成的镜头:有两只手在弹钢琴,还有两只手在称一把钱。
 两个角色。相反的想法……不同的梦想。在没有任何演员露面的情况

下,我们就已经知道了这一点。

现在我们看到演员……一架钢琴……钢琴后面是一个女人的头……一段音乐。一种模糊的幻想。太阳在芦苇丛中的水面上嬉戏。

一家商店。量好的布料。一本账簿。一个男人发号施令。到目前为止,一切都很遥远。人们只是在事物之间移动。我们看到他们四处移动和自我定位……

运动。人们感觉到诗与现实会发生冲突。

在一个很有小资气息的房间里,一个女人在看书。非常值得注意,一本书……理智主义。一个男人走了进来:布迪先生……他很自负。他拿着一本布料样品书……唯物主义。

镜头:布迪夫人连头都没抬。

镜头:布迪先生坐在桌前,一言不发。

镜头:布迪先生在用手数织物样品的线。

人物的姿势在镜头中相互形成对比,并将不同的姿势隔离开,从而突出他们鲜明的性格特质。

突然之间,一个远景镜头让这两人重聚。突然,婚姻中所有不和谐之处都出现了。这是个戏剧性的举动。[6]

在这部电影中,杜拉克追求的是一种复杂的叙事形式,希望观众能够在影像之间建立联系。但在其他地方,她还使用了在演讲中提到的"丰富的调色板"的效果,诸如一系列的淡入淡出、叠化、叠印、变形和柔焦,而这正是布鲁尼乌斯所鄙视的技术。这些都丰富了我们对影像的解读,并暗示了她镜头下人物的内心生活;它们是非常有用的工具,不能被抛弃,而且确实一直被沿用至今。

爱泼斯坦则更为大胆,他围绕思维模式和"现场"体验的相互作用塑造了电影《三面镜》(*The Three-faced Mirror*, 1927)。从本质上讲,只有一个动作是实时可见和合乎逻辑顺序的。一个时髦的年轻人把车从多层车库里开出来,开到乡下,最后他因车的挡风玻璃被一只鸟打碎而遭遇车祸死亡。但这种线性情节与男主角对三个爱他的女人的想法,每个女人都在等待他到来的场景,以及她们对他的想法和回忆交织在一起。"现在"——男主角的旅程——与其他层次的思想和记忆之间的交错是如此具有野心,以至于观众很难跟上影片的进度,最后必须屈从于简单地吸收银幕上呈现的内容,并希望一切最终会变得清晰。爱泼斯坦已

经对观众提出了新的要求。至少可以说，他对"故事"本身的态度是矛盾的；故事在电影院没有立足之地："电影是真实的；故事是假的……没有故事，从来就没有故事。只有情境，没有头也没有尾；没有开头、中间或结尾……我想要的电影与其说是什么都没有，不如说是什么都没有发生。"[7]

在电影拍摄过程中，"没什么"意味着只使用无法用文字表达的影像，这是电影的独特之处——爱泼斯坦称之为"上镜头性"（photogénie）。仅仅通过影像，我们就能传达所有关于人类"状况"所需的一切信息。《三面镜》充满了这种独特的电影隐喻。年轻人通过一个螺旋坡道驶出现代主义风格的停车场，螺旋坡道使他反复地从黑暗进入光明再进入黑暗，最后出现在炽热的日光中；螺旋式的运动和光影的变化呼应了他目前的犹豫不决，预示着他最终会逃离等待他的女人。爱泼斯坦的其他电影很少有如此复杂的结构，但他仍然忠实于他对独特的电影的热情，这在很大程度上将棚内布景拒之门外，而倾向于一种对真实地点做纪录片式的捕捉，并将视觉隐喻作为意义的主要传达者。

图 62　**让·爱泼斯坦**，《三面镜》，1927

图 63. 马里奥·皮索托,《界限》,1930—1931

40 年后,玛雅·德伦(Maya Deren)、肯尼思·安格和格雷戈里·马科普洛斯(Gregory Markopoulos)等新一代艺术家的作品中,这种剪辑的复杂性和对隐喻的自由使用成为常态。

20 世纪 20 年代,杜拉克和爱泼斯坦的经验传播到国外的一个例子是《界限》(Limit 或 Border,1930—1931)。这是巴西小说家马里奥·皮索托(Mário Peixoto)制作的唯一一部电影,他年轻时于 1929 年专门去巴黎和伦敦研究先锋电影的前沿发展。此部影片是片长近两个小时的默片,且几乎没有插卡字幕,描述了三个人物的心理状态——两个女人和一个男人——他们在似乎无边无际的大海上乘着一艘既没有帆也没有桨的船漂流。和爱泼斯坦的《三面镜》一样,影片中一系列延伸的、重叠的闪回表明,他们当前的困境与他们过去的经历有关,过去未解决的压力以某种方式将他们带入了这种类似炼狱般的状态。他们

的搁浅状态可能是真实的，也可能是隐喻性的。故事的叙述完全依靠视觉，这对一个天生的语言大师来说一定是一个非凡的挑战，但他很好地吸取了经验。镜头的移动、视点的交替（有时是主观的第一人称视点，有时是客观的第三人称视点）、对细节的追求以及注重形式的剪辑模式，这些都在不断表明摄影机有自己的思想，可以随意穿越时空，为这三个迷失的灵魂在情感、恐惧和回忆上寻找视觉对等物。影片的开头和结尾都借用了皮索托在巴黎时曾欣赏过的安德烈·柯特兹（André Kertesz）的一张照片，一个女人的脸被戴着手铐的男人的手腕所框住，让人联想到被困与窒息；显然，作者想借整个作品传达出"绝望的尖叫"的主题。

近一百年后的今天，在中国艺术家杨福东的作品中，仍然可以看到爱泼斯坦式的对"情境"和视觉隐喻的热爱，也许还有马塞尔·莱尔比埃那种对风格和时尚的痴迷。他的六屏装置作品《雀村往东》（East of Que Village, 2007）探索了中国被遗弃的农村历史，就像爱泼斯坦的《渡鸦之海》（Mor Vran, 1931）探索了现代法国被遗弃的布雷顿岛（Breton island）社区一样。同样，杨福东的单屏多部曲作品《竹林七贤》（Seven Intellectuals in a Bamboo Forest, 2003—2007）采用了一系列非叙事的场景，唤起中国年轻一代在尊重传统和城市高楼大厦的肤浅诱惑之间迷失的困境。

20世纪30年代，在华沙，史蒂芬和弗朗西斯卡·特默森以一种不同的规模进行工作，并已经采用了大多数战后艺术家的低成本方法。他们制作了一部短片——《良好市民历险记》（The Adventure of a Good Citizen, 1937），同样通过视觉隐喻发挥作用。他们在史蒂芬撰写《创造幻象的冲动》（The Urge to Create Visions）的初稿时，构思了这个关于艺术家在社会中充当何种角色的寓言，描述了公众对行为出格的"良好公民"的敌对态度。"良好公民"无意中听到一个木匠对两个抬着衣柜的人说："如果你倒着走，天就不会塌下来！"，并受到这个建议的启发，于是开始倒着走。人们抵制好公民这种想象力过剩的行为，并打出横幅，坚持"前进吧，每个人！打倒倒着走的！"最后，好公民直接对观众说："女士们，先生们，你们必须理解这个比喻！"由此，我们联想到纳粹在与德国接壤的边界附近焚烧书籍并谴责"堕落艺术"的行为，只是影片语调更能让人玩味。史蒂芬顺便满意地指出，这部电影的一个特点是，"当你向后看，从结尾到开头，无论是画面还是声音，都是有意义的。向后走的人，向前走；向前走的人，向后走"。[8]

法国默片时代的另一个剪辑创新是与电影人阿贝尔·冈斯和迪米特里·基

尔萨诺夫（Dimitri Kirsanov）有关的快速蒙太奇（rapid montage）。同样是以拍摄优质的情节剧为背景。冈斯的《轮》，就像他后来的《拿破仑》(Napoleon, 1926）一样，是一部野心勃勃的作品——在这部长达四个小时的影片中，冈斯使用了多种不同的摄影机和摄影机支架，以提供独特的视角，来讲述一个复杂的故事，故事涉及一个火车司机，他的养女，各种各样的情敌，以及潜在的乱伦、敲诈和不健康的迷恋。冈斯用渐强的快速穿插镜头来标记故事的高潮时刻，有些镜头短到只有几帧（几分之一秒），用以记录戏剧性动作和情感危机结合在一起的时刻。在一个令人难忘的镜头中，火车司机西西夫（Sisif）被矛盾的情绪压得透不过气来，以自杀的方式加速引擎，驶向一个死胡同。他的疯狂行为与养女被焦急地困在后车厢的画面交织在一起，还有车轮、活塞、蒸汽压力表、喷出的烟雾、高速行驶的铁轨等特写镜头——这都是危机逐渐增强的不同展现。摄影机现在是无所不知的叙述者，不断加快的剪辑速度暗示着越来越多的歇斯底里行为。这部电影大获成功，大多数观众对这些蒙太奇镜头感到惊讶，但也有少数人对电影的老套情节感到困扰。雷内·克莱尔当时还是一名记者，但很快就成为一名电影人，他抱怨道："哦，如果（冈斯）愿意放弃文学，把他的信仰寄托在电影上就好了。"[9] 莱热钦佩冈斯实际上让机器成了"领衔主演、主角"（the leading character, the leading actor）[10]，但莱热通过制作《机械芭蕾》更充分地表达了他的感受，这其实是一种只涉及演员和物体而别无其他内容的芭蕾。

基尔萨诺夫的《迈尼蒙坦特》(Ménilmontant, 1924)，以巴黎一个区命名，讲述了两个年轻女孩的生活，她们因目睹父母被杀而受到情感上的伤害。影片以这一创伤性场景作为开场，并以一系列短暂的、不稳定的镜头呈现出来，通常使用移动摄影，有时失焦，有时呈现出孤立的细节，有时暗示银幕外发生的动作，剪辑的节奏逐渐向高潮推进，以唤起攻击的疯狂。这个段落是印象主义风格的、碎片化的——就像孩子们噩梦般的记忆一样。在这一时期的其他电影中，模仿情感危机的混乱思维模式的快速剪辑进入了电影人的词典，并在接下来的几十年里不断被响应——令人难忘的是阿尔弗雷德·希区柯克（Alfred Hitchcock）在《惊魂记》(Psycho, 1960) 中拍摄的淋浴镜头，以及尼古拉斯·罗伊格（Nicolas Roeg）在《尤利卡》(Eureka, 1983) 中拍摄的从地下喷涌而出的高潮般的黄金喷泉。

电影杂志和电影俱乐部成员对这种剪辑的精湛表现进行了大量讨论。爱森斯坦和维尔托夫当然对此类法国影片很熟悉，尽管他们有各自不同的剪辑方

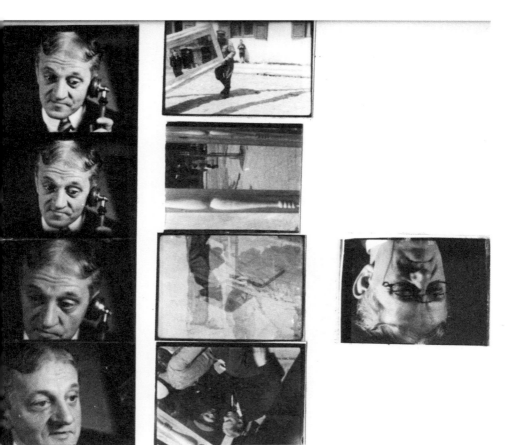

图 64 史蒂芬·特默森和弗朗西斯卡·特默森,《良好市民历险记》,1937

第四章 剪辑的乐趣

图 65　**谢尔盖·爱森斯坦**,《战舰波将金号》, 1925

式。维尔托夫的《持摄影机的人》中的加速蒙太奇或许表明了他对这些法国影片的批判,因为电影对主观经验的唤起与他的意图是完全相反的。爱森斯坦于 1924 年拍摄了他的第一部重要电影《罢工》,他对蒙太奇的组合应该包含哪些元素也有截然不同的概念。对爱森斯坦来说,影像的碰撞是创造独特电影意义的关键。一个经过剪辑的段落可以包含与当前动作完全无关的影像,这将对解读影片产生影响:"在每一个这样的并置中,结果从每个单独的组件来看都是可定性区分的。"[11] 这样的并置产生了"第三种意义"。在蒙太奇中,这些独立的部分应该有自己的"吸引力"。爱森斯坦在担任革命时期(Revolutionary-period)剧院的导演时发明了"吸引力蒙太奇"(the montage of attractions)这个术语,他把其应用到自己的电影制作中。对他来说,这唤起了马戏团和音乐

厅的表演感受，为观众提供直接的"感官或心理影响"。因此，在《罢工》的结尾，他把对手无寸铁的反抗工人遭遇枪杀与屠宰场的具体工作场景穿插在一起。

在爱森斯坦另一个展现大屠杀的电影《战舰波将金号》（*Battleship Potemkin*，1925）中，著名的敖德萨阶梯段落将蒙太奇限定在那些在场处于全知视角的人们可能看到的事情上。他错综复杂、富有表现力的细节使此段落令人振奋。摄影机上下移动——从一个地方跳到另一个地方，从一个时刻跳到另一个时刻——完全不顾动作的连续性或运动方向的惯例，而是呈现出一幅非凡的画面——恐惧、惊骇、力量、脆弱，一个接一个。个体的影像脱颖而出——护士破碎的、血迹斑斑的眼镜 [这个形象令画家弗朗西斯·培根（Francis Bacon）感到震撼]；无人看管的婴儿车开始飞速地冲下楼梯；毫不动摇的士兵队伍继续他们的血腥进攻。对于后来的艺术家来说，重要的是，爱森斯坦的"碰撞"表明，创造新意义的潜力潜藏在任何影像段落中，无论它们看起来多么不同或无关。这也是对进一步的影像实验发出的邀请。爱森斯坦该理念的影响远远超出了叙事电影的世界。

20 世纪 20 年代末，录音进入了剪辑领域。对于大多数电影人来说，声音强化了叙事电影对对话和戏剧惯例的依赖，从而降低了影像所承载的意义。与此同时，苏联人则体现出他们的大胆，他们讨论如何更有创造性地使用声音，并担心声音与对话的联系可能会扼杀所有影像实验。1928 年，爱森斯坦、普多夫金（Pudovkin）和亚历山德罗夫（G.V. Alexandrov）共同发表了《有声电影的声明》[*A Statement on Sound*]，这实际上是对他人的告诫和对自己提出的挑战：

只有将声音与视觉蒙太奇片段相结合，才能为蒙太奇的发展和完善提供新的潜力。关于声音的第一个实验工作必须沿着它与视觉形象以明显不同步的方向进行。只有这样的大举进攻才会……在之后引起视觉和听觉形象的交响乐对位的创造。[12]

维尔托夫的《热情·顿巴斯交响曲》就提供了这种对位的典范，而这一经验并没有在那些在截然不同的环境下创作的战后艺术家身上消失。档案管理员、学者和电影人彼得·库贝卡（Peter Kubelka）就有意识地将这一挑战铭记于心。在他自己的电影收藏中，库贝卡公开承认自己的老师们："维尔托夫和

布努埃尔已经提出了同样的假设，即自然同步不是理想的。"库贝卡指出，在《热情·顿巴斯交响曲》中，"电影的伊始，(维尔托夫)把那些酗酒致死的人和那些因为太过虔诚而拒绝活着的人并置。他把酗酒者的声音和前往教堂的信徒放在一起，把宗教赞美诗朗诵和酗酒者放在一起……"[13] 库贝卡的《非洲之旅》(Our African Trip, 1966) 中影像和声音的并置同样是对"现实主义"期望的微妙颠覆，这巧妙地瓦解了本片表面上作为假日家庭电影的设定。《非洲之旅》受一群奥地利商人的委托拍摄，要求库贝卡记录他们的狩猎之旅（这在当时是很常见的），以使他们猎杀珍贵的动物，并窥视"当地人"。然而委托者们对影片最后的呈现感到震惊；电影中的每一个影像和声音都利用了观众对"自然"同步的期望，然后颠覆了它。"在你看到大象受伤后躺在那里的场景中，左边有两个猎人仍在向它射击。在枪声响起的同时，这个人说着'大象'，用手指敲着桌子。所以你看到的是一个非常无害的画面，手指的敲击声与枪响同步。"[14]

战后一代中，另一位与众不同但同样雄心勃勃的声音-影像蒙太奇艺术家是格雷戈里·马科普洛斯。马科普洛斯的早期电影是仅通过视觉隐喻构建而成的心理研究，就像爱泼斯坦的作品一样。而在马科普洛斯所有成熟的作品中，他和所有默片时代的电影人一样，专注于构建一种复杂的叙事形式，但同时又为其本身发展而推动形式的实验。他的每一部长片都是前作中的蒙太奇系统的一个变种。他对乔纳斯·梅卡斯说："我试图（在我的电影中）运用一种原创的语言，并创造一种原创的语言；我寻找自己，寻找新方法，新技术，新视野，新视角。"[15] 马科普洛斯的许多电影都是无声的，或者极少使用声音，但当他使用声音时，这些声音却从来都不是"自然主义的"，相反，他对声音的运用就像库贝卡的电影，总是对蒙太奇做出积极的推动。马科普洛斯的剪辑手法采用了一种"距离蒙太奇"(distance montage) 的形式——他保留了许多元素，并允许一些叙事进展，但主要是为了阐明主题或唤起一种意识状态。主角的镜头可能与一系列暗示他或她想法与感知的影像交织在一起；每段影像出现的时间都不到一秒钟，但足以丰富我们对第一段影像的解读，所以当之前的影像重新出现时，其所包含的内容似乎得以改变并变得充盈了起来。然后这个过程会继续以另一个连串影像进行，进一步影响我们对已经改变的影像的解读。因此，用爱泼斯坦的话说，"情境"是以微小的增量周期性地演变的。

马科普洛斯最著名的电影《两度人生》(Twice a Man, 1963)，是对希波吕托斯神话的重新讲述，"一个纯洁的年轻人拒绝了继母费德鲁的求爱，并被一位

有爱心的医生从死亡中拯救出来)。"[16] 就像在爱泼斯坦的《三面镜》中一样，马科普洛斯建立了他的角色群像（其中一些角色比个体更具象征性或标志性），并通过剪辑暗示了他们之间的情绪张力。未经简要介绍的观众可能不太了解其中大多数神话，但这种交叉剪辑和叠印的模式清楚地表明了两个男人之间的紧张和冲突，以及年轻男子和他所谓的继母之间的关系，继母在片中以年轻和年老的样子出现。观众若能意识到这些紧张关系，并欣赏电影的视觉复杂性，完美的摄影，丰富的色彩，简短的音乐片段，以及从神话译文中摘取的零碎单词和短语，这部影片便静悄悄地撩人心弦。马科普洛斯认为他的电影展示了"一种新的叙事形式，这种叙事形式基于在集群（clusters）中使用非常简短的影片片段，通过影像唤起思想"。他用这些"思想影像"来"构建视觉主题"，并用对话片段和音乐作为"强化元素"。[17] 他的方法总是劳动密集型的，但却节省了物理材料。他几乎没有拍摄的预算，他发明的技术充分利用了自己仅有的少量底片；电影中许多最惊人的效果都是在镜头内部实现的，或者是精心剪辑策划的结果。

马科普洛斯的《伊利亚克的激情》（*The Illiac Passion*, 1967）大致是根据埃斯库罗斯（Aeschylus）的《被缚的普罗米修斯》（*Prometheus Bound*）改编的。我们听到马科普洛斯读着从梭罗（Thoreau）译本中抽出来的孤立词语，这些词语和他的影像一样支离破碎，只能提供一些意义上的暗示；甚至都不足以确证这部电影是受神话启发的。屏幕上出现的是赤身裸体的普罗米修斯看到的宙斯（Zeus）派来折磨他的众神。但是奥林匹斯山被搬到了曼哈顿，聚集在这里的艺术和实验电影界的众神代表了他们的希腊祖先，其中安迪·沃霍尔饰演波塞冬（Poseidon，在一辆健身自行车上很无能地叫卖），泰勒·米德（Taylor Mead）饰演恶魔，杰克·史密斯（Jack Smith）饰演俄耳甫斯（Orpheus）。马科普洛斯塑造了 20 多个这样的神话人物，并通过 50 分钟的交叉剪辑和并置，探索了他们之间的关系和对彼此的影响。

沃伦·桑伯特（Warren Sonbert）是安迪·沃霍尔和马科普洛斯圈子里的一位年轻电影人，在 20 世纪 60 年代中期，他也在发展自己的距离蒙太奇，但情况非常不同。他的早期作品，如《我们的爱去了哪里？》（*Where did our Love go?*, 1966），都是储存 20 世纪 60 年代中期历史记忆的完美时间胶囊，它们专注于展现名人文化的新现象，做得很时髦，但在剪辑方面却仍没有引发关注。但在 1968 年的《燕尾服剧院》（*The Tuxedo Theatre*, 1968）中，桑伯特推出了一种距离蒙太奇的形式，他惊人地将美国白人、有文化的城市居民形象与世界各

图66. **格雷戈里·马科普洛斯**,《两度人生》,1963

地的人、文化和风景并置在一起。桑伯特将他的成熟电影描述为"证据的积累"（accumulations of evidence）。[18] 他持续探讨的主题成为对现代世界的特殊性与典型性对比的反思——不同种族和文化之间的差异和相似之处，熟悉与陌生的姿态，对住宅和景观的不同态度，艺术和社会传统等。奇观是他作品的核心。他的眼睛被各种形式的文化展示和任何精心设计的行为所吸引，包括街上的（游行和抗议）、舞台上的（音乐厅、芭蕾和歌剧）、体育场上的、市场和公园里的人与人之间的行为举止，甚至动物之间的互动。他的剪辑不再提供叙事或纪实性的内容。相反，就像库贝卡一样，桑伯特依赖于从一个个镜头的对比中显现出来的意义；他的电影由视觉韵律（影像之间的相似性）和蒙太奇的节奏构成。他描述了一种联系形式：

在《猛然觉醒》（Rude Awakening, 1976）中，我构建了这些我称之为"定向拉动"（directional pulls）的系列镜头，假设一个角色穿过屏幕去拿一杯咖啡，他的手从左到右，那么接下来的影像将是一架飞机从左到右沿着类似的方向起飞。一个肢体动作会在不同的时间、空间、焦距或曝光下产生别的东西。所以既有连续性，也有对比性。[19]

马科普洛斯和桑伯特都将他们的作品与 20 世纪 50 年代好莱坞两位伟大的故事片导演联系在一起——桑伯特与道格拉斯·塞克（Douglas Sirk）相关联，马科波洛斯则通过观察冯·斯登堡（Von Sternberg）在好莱坞的工作来进行学习。桑伯特的《贵族义务》（Noblesse Oblige, 1981）在结构上明显模仿了塞克的《碧海青天夜夜心》（Tarnished Angels, 1957）。在《贵族义务》中，即将死于艾滋病的桑伯特表达了自己的政治主张，他拍摄了旧金山市长乔治·莫斯康（George Moscone）和议员哈维·米尔克（Harvey Milk）被谋杀后的抗议活动，后者是加利福尼亚州第一位公开同性恋身份的官员。

在苏联培训过的亚美尼亚电影人阿尔塔瓦斯德·佩莱希扬（Artavazd Peleshian）发明了另一种"距离蒙太奇"，他有意拒绝了爱森斯坦通过两个镜头并置来创造"第三个"意义的理论，而是利用关键影像在一定距离内重复的效果，夹在两者之间的镜头会影响我们对重复镜头的解读。他的电影从这些重复的模式中获得节奏，自觉地模仿音乐形式。他早期在电影学校制作的《巡山队员》（Mountain Vigil, 1964）完全基于档案素材，歌颂了冒着生命危险清理一条掉落岩石的重要铁路的山区人民，影片的非线性结构暗示了人们需要对此不

断地关注：这是一场英勇的持续斗争，而不是一项特殊的成就。《开始》(*The Beginning*, 1967) 同样是在电影学校拍摄的，影片借用了爱森斯坦、维尔托夫等人的镜头素材，重现了苏联的"开端"——1917 年的十月革命，这些素材被剪辑成鼓点和机关枪的声音的混合（模仿前辈们的快速蒙太奇）。然后，影片总结了苏联随后面临的挑战，包括其与纳粹的斗争和冷战核威胁。最后一个长镜头，拍摄的是一个孩子的脸深情地凝视着摄像机的特写镜头，邀请我们继续奋斗，做得更好。

佩莱希扬最抽象的电影《四季》(*Seasons*, 1972) 是关于山区牧羊人的生活，反映了四季的更替如何影响他们的工作，以及他们生活中的"季节"——出生、死亡和婚姻。影片呈现了非同寻常的画面：干草堆被人拖下陡峭的山坡；人和羊在狂暴的急流中摔倒；一个在急流中跌倒的男人的婚礼；人们在陡峭的雪堤和悬崖上疾驰而下，同时抱着挣扎的绵羊。影片的叙述顺序是无逻辑的，是一种最本质和最极端的生命循环。佩莱希扬后来的作品似乎是对这种大胆和抽象的退却，也许是国家资助的过度干预损害了他在《我们的世纪》(*Our Century*, 1982) 中以人类太空冒险为主题的幽默/英雄蒙太奇（humorous/ heroic montage）。

当佩莱希扬拍摄《我们的世纪》时，他显然已经看过了给予他灵感的美国艺术家布鲁斯·康纳（Bruce Conner）的杰作《一部电影》(*A MOVIE*, 1958)，尽管他的电影诚实地借鉴了其中的元素，但佩莱希扬的这部作品很难与康纳竞争。康纳这部令人震惊的电影是从新闻片和新鲜事物中提取出来的影像集合，将它们拼贴成一个以幽默开始的段落（早期的飞行器将自己摇成碎片；人们骑着奇形怪状的自行车），经历了一系列严重的问题（汽车碰撞，塔科马吊桥的摇晃振动造成了奇观性的破坏），然后是自然灾害和战争暴行，最后是一场灾难——一枚鱼雷发射和核爆炸之后，当在水下拍摄到一只鸭嘴兽游向闪闪发光的水面时，人们看到了一丝希望。康纳还会制作更多这样的拼贴式影像，经常重复和重排他发现的影像时序，如同法医般探索美国流行文化的方方面面，包括肯尼迪（Kennedy）之死、玛丽莲·梦露（Marilyn Monroe）脆弱的形象、核弹试验等。这些非凡的电影与他不太知名但同样具有原创性的拼贴雕塑并驾齐驱。

图 67. **布鲁斯·康纳**,《一部电影》,1958

超现实主义

当路易斯·布努埃尔和萨尔瓦多·达利（Salvador Dalí）策划超现实主义电影的第一部伟大杰作《一条安达鲁狗》（*Un Chien Andalou*, 1929）的片头时，爱森斯坦《罢工》结尾的画面——一个被宰杀的公牛眼睛的特写——会浮现在他们的脑海里吗？这是原始拍摄剧本中描述的镜头：

"从前"，
一个阳台。夜晚。一个男人（布努埃尔自己）正在阳台上磨一把（锋利的）剃刀。
男人透过窗户望向天空，看到……
一朵轻云向满月的表面飘去。
一个睁大眼睛的年轻女子的头。剃刀的刀刃移向她的一只眼睛。
现在，轻云掠过月亮表面。
剃刀切开了年轻女子的眼球，将其一分为二。
（标题）"八年之后"。[20]

这是一种完全不同的剪辑方法。爱森斯坦通过一系列递进的平行恐怖场景，合乎逻辑地展开了他令人不寒而栗的隐喻，达利和布努埃尔则呈现了令人宽慰的传统影像序列——"从前"/人/阳台/月亮——却在最后用一个视觉比喻来结束，带来了深刻的反人类主义冲击，让人无法轻易接受，也无法做出任何合理的解释。布努埃尔自己形容整部电影是"对谋杀的绝望呼吁"。

超现实主义提供了艺术家最能够从根本上挑战观众对叙事连贯性和发展的期待的语境，本质上是通过似乎遵守叙事剪辑的原则，然后再让这些原则与自己对立。其目的并不是像杜拉克、爱泼斯坦和爱森斯坦的作品那样，可以产生更复杂的意义，而是让观者迷失方向，从而为非理性和独特的潜意识留出空间。事实上，布努埃尔很想让自己与先锋派保持距离："（我们的）电影代表了对当时所谓的'先锋派'的暴力反抗，后者只针对（一种）艺术敏感性和观众的理性……（此）目的是在观众中激起本能的反感和吸引力。"[21] 早在1923年，诗人罗贝尔·德斯诺斯（Robert Desnos）就呼吁艺术家探索电影与梦之间的联系，他写道：

图 68. **路易斯·布努埃尔**,《一条安达鲁狗》, 1929

　　我们走进黑暗的电影院,去寻找人造的梦,也许是一种刺激,它能够充实我们空虚的夜晚。我希望电影人会爱上这个想法。在噩梦后的早晨,他会把他记得的每件事都准确地记下来,并详细地重建这个梦。这不是一个关于逻辑和古典结构的问题,而是关于我们所见的事物,一个更高级的现实主义,因为这打开了一个关于诗歌和梦的新领域。[22]

非理性的影像序列成为达达主义和反电影（anti-film）的标志。正如德斯诺斯所提倡的那样，《一条安达鲁狗》在这种解放的方式中加入了情色元素。"疯狂的爱"，过去和现在都是超现实主义艺术家电影的永恒主题。[令人极难忘的是艺术家杰夫·基恩（Jeff Keen）的《疯狂的爱》（Mad Love, 1978），他向同样风格的超现实主义电影致敬：业余性、低成本、偶然性，反映了拍摄模式的随意性]。我们可以把《一条安达鲁狗》看作受挫男性的欲望：男主角无比懦弱，穿着可笑，很无能；他在试图夺回梦寐以求的女人的努力中无尽地受挫；他被生活的荒谬包袱所拖累（在影片的一个段落中，他的身后背着两根绳子，拖着牧师、瓶塞、两架钢琴和一头死驴）；他似乎被那个女人的腋毛吓坏了，这些毛发通过叠化的方式转移到了他的嘴里，令他作呕……但布努埃尔反对解读，他写道：

图69. **谢尔曼·杜拉克**，《贝壳与僧侣》，1927

在情节的设定过程中,每一个理性的、美学的或其他与技术问题有关的想法都被认为是无关紧要的……(这部电影)并没有试图讲述一个梦,尽管它得益于一个类似于梦的机制……电影中没有任何东西象征着什么。[23]

《黄金时代》(L'Âge d'Or, 1930) 是布努埃尔/达利的另一部经典作品,同样令人感到不安,影片在令人沉醉的混乱影像中加入了亵渎元素,尤其是将基督描绘成一群从萨德侯爵(Marquis de Sade)的西棂城堡(Château de Silling)中走出来的放荡浪子的领袖。

超现实主义者不一定要成为电影制作人才能享受电影。在晚年,安德烈·布勒东(André Breton)回忆了他实现超现实电影蒙太奇的方法:

当我处于"电影时代"时……我最赞赏的莫过于趁电影院正在放映电影的时候走进去,在开始放映的任何时候进去,在出现第一个无聊/过量的暗示时离开——然后再冲到另一家电影院,在那里重复同样的行为,以此类推……从来没有比这更吸引人:不言而喻的是,我们经常离开座位,甚至连电影的名字都不知道,这对我们来说根本不重要……重要的是,当一个人走出影院后,就可以被"充电"几天。[24]

许多艺术家的电影几乎直接再现了这种体验,其中包括意大利艺术家詹弗兰科·巴鲁塞洛(Gianfranco Barucello)和阿尔贝托·格里菲(Alberto Griffi)的令人着迷的噩梦般的《不确定的真相》(The Uncertain Truth, 1965),这部电影将那些平淡无奇的西部片、惊悚片和情节剧中无尽的进进出出、来来往往的片段剪辑在一起,导致人们疯狂地从一个空间跳到另一个空间,从一种类型跳到另一种类型,却一无所获。另一个是约瑟夫·康奈尔(Joseph Cornell)的《罗丝·霍巴德》(Rose Hobart, 1939),此片由好莱坞B级片《东婆罗洲》(East of Borneo, 1931) 中的镜头拼贴而成,康奈尔只保留了展现他偶像的镜头,其余一概删除,这位如今已被遗忘的明星将她的名字借给了康奈尔的电影。删去了情节,剩下的是唤起电影观众在睡梦和清醒之间的某种意识状态(也许是理想状态)。这使得女主角成为梦幻般的焦点,时而被月光照亮(他给他的黑白电影赋予了蓝色色调的演员阵容),时而被邪恶的人物所威胁,时而被聚集的云层所冲击。没有什么可以解释的;这只是伴随着痴迷而产生的意识的增强。

超现实主义者对挪用的态度十分随意，但当他们把其他艺术家的作品视为真正的"超现实主义"艺术来欣赏时，却显得很刻薄。《一条安达鲁狗》和《黄金时代》是毋庸置疑的超现实主义作品；曼·雷的《海星》（*L'étoile de mer*, 1928）和谢尔曼·杜拉克的《贝壳与僧侣》都比《一条安达鲁狗》更早被大多数人接受，但其余的作品则受到了质疑和谴责。曼·雷对《别烦我》（*Emak Bakia*, 1926）被拒绝接受感到震惊："我遵循了超现实主义的所有原则：非理性、自动性、没有明显逻辑的心理和戏剧的段落，完全无视传统的叙事模式。"[25] 但是对于一些超现实主义者来说，影片对摄影机和胶片的唯物主义运用（其以雷拿着摄影机的镜头开场）太过达达主义了，而且影片仅仅是拒绝叙事，而不是颠覆叙事。根据德斯诺斯的一首诗改编的《海星》更受欢迎。正如雷所说，这首诗吸引了他，因为它已经"像一部电影的场景，由十五到二十行组成，每一行都呈现出一个地方或一个男人或女人清晰、超然的形象。没有戏剧性的动作，但所有可能的动作要素都具备了"。[26] 雷将诗中神秘的句子——再次唤起悬而未决的性紧张——与他拍摄的影像穿插在一起，这些影像将平淡无奇的动作、无法解释的特写镜头和扭曲的图像混在一起。

杜拉克的《贝壳与僧侣》最初遭到了其剧本作者安托南·阿尔托的谴责。故事讲述了一个牧师对将军妻子的迷恋和情色幻想。阿尔托认为《贝壳与僧侣》不是一个故事，"而是一连串的情感状态，这些情感状态相互推演，就像思维推演思维一样，而不是思维再现事件的逻辑连续性"。[27] 阿尔托反对杜拉克的引言标题，因为它将阿尔托故意表现得不连贯的场景描述为"一个梦"："安托南·阿尔托之梦"是片头的字幕，[28] 从而解释了影片的不合理性。但即便如此，这也不足以让英国电影审查委员会放心，该委员会曾说这部电影"晦涩难懂，几乎毫无意义。如果真有什么意义，那也无疑是令人反感的"。[29]

许多后来的超现实主义电影都自相矛盾地从让·科克托的《诗人之血》中汲取灵感，在这部作品中，梦和神话有着同等的地位，自传似乎在其中起着重要的甚至主导的作用。但是，当布努埃尔坚持认为《一条安达鲁狗》"电影中的任何东西都不象征什么"时，科克托可能会说"我电影中的一切都象征着某种东西"——在他的电影中，引经据典随处可见。科克托理所当然地受到了超现实主义者的谴责，但后人仍然会把他的电影和超现实主义者的电影归为一类，并褒奖科克托在电影艺术家中可能具有更大的影响力。《诗人之血》记录了"诗人的追求"，但也可以看作对皮格马利翁（Pygmalion）神话的重新解读——艺术家试图将他的艺术创作带入生活，并承受着成功带来的后果。虽然这是一部节奏不确

定的电影——有些场景中，不明确的动作暴露了科克托作为电影人缺乏拍摄的经验，但他在画面上的创造力远远弥补了不足。在老鸽巢剧院（Vieux-Colombier）的首次放映会上，科克托在演讲中强调了这部电影的诗意模式，而不是超现实主义，尽管他的比喻是超现实的：

在《诗人之血》中，我试图用威廉森兄弟（Williamson brothers）拍摄海底的方式来拍摄诗歌。[参考流行的电影奇作《威廉森兄弟的水下探险》（*Expédition sous-marine des frères Williamson*, 1912）。]意思是把潜水钟放到我内心深处，就像他们把潜水钟放到大海深处一样。它意味着捕捉诗意的状态……[30]

然后，他描述了一些实现这种效果的方法，其标志着影片中的诗人寻找缪斯的各个阶段，这些方法使他的电影如此令人难忘：

首先，你会看到诗人走进一面镜子。然后他游走在一个你我都不知道的世界里，那是我想象出来的。这面镜子把他带到一个走廊，他像在梦中一样移动。这既不是游泳也不是飞行……我把布景固定在地板上，从上面进行拍摄。所以诗人像是在拖着自己前行，而不是走路……

在另一个场景中，诗人如此生动地想象着自己的创作，其中一个作品的嘴就像伤口一样印在他的手上；他爱这张嘴（换句话说，他爱他自己），在早晨醒来时，这张嘴就像一个偶遇的熟人一样紧贴着他。他试图摆脱掉它。他将自己的手紧贴在一座沉睡的雕像上，但这座雕像从长眠中苏醒并对他进行了报复，把他送上了可怕的冒险之旅。[31]

通过这些冒险，他探索了他的过去、他对不朽的追求和他的死亡。事实证明，科克托在这里开创的"诗意的探索"模式在战后的加利福尼亚艺术家手中展现出无限的适应性，他们是第一批应用这种模式的艺术家。在玛雅·德伦、肯尼思·安格、悉尼·彼得森（Sydney Peterson）、格雷戈里·马科普洛斯和年轻的斯坦·布拉哈格的以神话为基础、充满象征符号的电影中，"诗人"的追求现在已经公开成为艺术家创造者的追求，要么是直接的（艺术家扮演主角），要么是含蓄的（电影观众直接分享艺术家的旅程，摄影机的视角就是艺术家的视角）。

第四章　剪辑的乐趣

图70. **让·科克托**,
《诗人之血》,1930

立体主义电影

1924 年,莱热写下了他的电影《机械芭蕾》的起源:

> 作为一名士兵,战争把我推入了一种机械的氛围中。在这样的氛围里,我发现了碎片的美。在机械的细节中,在普通的物体中,我感受到了一种新的现实。我试图在我们的现代生活中找到这些碎片的可塑价值。我在银幕上对物体的特写中重新发现了它们……我像以前画画一样工作(制作电影)。创造时间和空间中常见物体的节奏,呈现其造型之美;在我看来,这是值得的。[32]

立体主义电影——那些关注碎片的"可塑价值"的电影,或者更简单地说,是那些"将不同的主题聚集到同一帧中,因此显得碎片化和抽象化"的电影。[33] 从莱热的"芭蕾"和他的机械特写为开端,这与他 1919—1924 年的"机械时期"绘画的意象相呼应。正如莱热自己所认识到的那样,在他的电影中,"普通物体的节奏"是通过镜头的运动和剪辑来增强的,后者基于在一个镜头中的视角让位于随后镜头的视角时所产生的空间运动。莱热可能是第一个意识到人们可以仅基于实景真人镜头中的空间和运动的编排,而不是使用正方形和圆形的动画图画(如里希特等人)来制作一部引人入胜的抽象电影的艺术家。他同样关注电影的物质特性,并预见之后的艺术家也希望能让观众意识到这些特性。这从他对自己电影中一个著名镜头的描述中可以很清楚地看出,一个女人上楼梯的镜头被一遍又一遍地重复:"我想先让观众感到惊讶,然后让他们感到不安,接着将冒险推到愤怒的地步……"[34] 显然,"隐形"剪辑已经死了。莱热对电影各个部分的总结表明,他对作品被视为一组离散的"物体"感到满足,这些"物体"只有通过它们有节奏的交错才能结合在一起:

夏洛(Charlot)[他的立体主义卓别林木偶]和标题
运动中的物体的机械运动
棱镜破碎
节奏练习
外部节奏—人与机械
标题与数字

图 71. **费尔南·莱热**,《机械芭蕾》,1924

更多的节奏练习;
普通物品(锅碗瓢盆)的"机械芭蕾"
夏洛和花园里的女人(在秋千上的女人被倒着拍摄)[35]

在他之后,其他当代艺术家宣称这种真人的抽象论文是一种新的"纯电影"(pure cinema)形式。亨利·乔梅特(Henri Chomette)的《纯电影的五分钟》(*Five Minutes of Pure Cinema*, 1925)及其姊妹作品《高光和速度的游戏》(*Games of Reflection and Speed*, 1925)是结构更松散的镜头组合,以吊灯碎片、葡萄、玻璃棒等为特色——主题显然是受到莱热电影的启发——它们转动和回旋,并与在灿烂的阳光和水反射下的冬季树木的景观镜头相互交织(也许这就是上镜头性

第四章 剪辑的乐趣 143

的例子？），所有这些都通过摄影机内的叠化和叠印联系起来。里希特的《电影研究》（Filmstudie, 1926）也可能直接受到莱热《机械芭蕾》的启发，尽管它的视觉韵律和影像比喻让人想起他最近才放弃的抽象动画的形式游戏。更接近原型的是尤金·德斯劳的《机器进行曲》（Marche des machines, 1928/1929），这是一部完全依赖于影像之间节奏流动的作品。虽然影片的主要拍摄地点是一个有煤堆的钢铁厂，但很少提及旋转机械的用途；叠化和叠印进一步强调了这种抽象。德斯劳与未来主义艺术家有联系，未来主义作曲家鲁索洛在德斯劳的电影中使用了他的"噪音风琴"（Rumorarmonio），这一定为影片整体增加了听觉上的奇异感。

与之关系稍远的是现存的最有说服力的未来主义电影《速度》（Speed, 1930），其由作家蒂娜·科尔德罗（Tina Cordero）和圭多·玛蒂娜（Guido Martina）以及画家皮波·奥里亚尼（Pippo Oriani）共同制作。这部影片现在仅有1933年由德斯劳为西班牙放映而剪辑的版本，但仍然具有极为粗糙的实验的魅力。影片是一个思想的松散组合，而非宏大的构图，它愿意袒露自己的缺陷——一些影像显然在不经意间会失焦，同时还有复杂的摄影机技巧以及故意的过度对焦。作品融合了图案制作，对未来主义主题中"飞行"概念（小型飞机模型）的引用，口号——"速度捕捉城市的动态"（Speed captures the dynamics of the city），手持摇拍，吹哨的机器 [鲁索洛的噪音发生器（Intonarumori）？]，为向波丘尼（Boccioni）、蒙德里安（Mondrian）、莱热和康定斯基（Kandinsky）等20世纪的英雄致敬而插入的铰接式人体模型与绘画图像；所有元素都有节奏地拼贴在一起。

经常与莱热的电影联系在一起的是拉尔夫·斯坦纳（Ralph Steiner）的《机械原理》（Mechanical Principles, 1933）。正如影片的标题所示，它可以被看作一个关于能量如何在发动机内通过齿轮、活塞、棘轮等的作用来传递和转换的教学说明，所有这些都以图解式特写和可能在科学博物馆中找到的"剖面"机械展示出来。在没有画外音评论的情况下，这部电影几乎没有说明如何使用这种转化的能量，因此保持了平面感和形象化，就像斯坦纳的朋友查尔斯·希勒画作的古怪附属品。罗伯特·弗洛里的《高楼交响曲》（Skyscraper Symphony, 1929）更是一篇令人印象深刻的美国立体主义作品，它将纽约高楼的镜头穿插在一起，将它们简化为几何雕塑。脱离了地面——人们永远看不到他们所在的街道，整部电影中也没有一个人影——摄像机的运动和奇怪的拍摄角度，把这些庞然大物简化为巨大的抽象块，通过剪辑，它们变成了一种慢节

144　　　　实验影像：艺术家电影

奏的空间表演。

战后立体主义电影最常与风景相呼应，这也许反映了在胶片摄影机狭窄视角的限制下，人眼扫视和拍摄远景的能力难以表现出来。也许最专注于战后立体主义的电影人是厄尼·格尔，他从日常街景中构建了引人注目的视觉构图，他的剪辑、微妙的叠印、重复和偶尔的反转——甚至颠倒的运动，都令他的作品十分迷人。他早期的《静止》（Still, 1969—1970）展示了纽约的地面街道，除了影像中的人流和车辆交通之外，影片还使用了长镜头和较少的舞蹈设计（choreography）。其关注的是平凡的事物，并预示着未来的事情。这部电影的有趣之处在于偶尔出现的幽灵影像——一种人与物都存在但却透明的奇怪感觉——来自于摄影机与风景之间的叠印或反射，增加了一种空间上的模糊性，这已经算是立体主义了。在《变化》（Shift, 1972—1974）中，剪辑无疑丰富了舞蹈设计。同样是一个普通的街景，却在影像的方向上增添了意想不到的变化：一些倒置的镜头，一些左右翻转的画面；有些镜头需要重新调整拍摄时间，使汽车行驶速度变慢，或在中途停顿；还有一些改变了白天光线的方向，改变了前景和背景之间的平衡。这些都是经典的立体主义手法。格尔的杰作可能是《侧边/行走/穿梭》（Side/walk/shuttle, 1991），其镜头是在旧金山新建的费尔蒙特摩天大楼酒店玻璃外部的"攀爬"电梯上拍摄的；这是一种拍摄建筑物的方式，就好像它是一个完全抽象的建筑，正如弗洛里在他早期的《高楼交响曲》中所尝试的那样。矩形街区（在这种情况下是相邻的公寓大楼和办公楼）被一台不断移动的摄影机拍摄——有时摄影机会沿着建筑物攀升，有时随投影影像所构成的矩形框完全平行地下降，有时摄影机会倾斜，以保持其中一部分内容持续出现在视野中，从而在视角上产生根本性变化。镜头的方向经常发生变化——向上、颠倒、侧向、向前、反向运动或似乎变慢——这些变化增强了抽象的阅读。就像在《机械芭蕾》中一样，乐趣在于对象编排（object-choreography），但在这里，摄影机的运动给空间的解读增添了复杂性。整个作品给人一种缓慢但令人眩晕的华尔兹的感觉。

拼贴是一种被立体派广泛采用的反幻觉技术。美国出现过两位相隔几代的艺术家，他们开发了一种立体主义电影的变体，其基于在电影景框内创造视觉拼贴——要么通过仔细的叠印（海·赫什），要么使用好莱坞用来创造特效的光学印片机[帕特·奥尼尔（Pat O'Neill）]。赫什在加州和欧洲工作，而奥尼尔只在洛杉矶工作。和许多人一样，赫什受到了费钦格的启发，1951 年开始制作抽象动画电影，同时还在为美国电视制作纪录片。他以现代爵士四重奏

图 72 **罗伯特·弗洛里**,《高楼交响曲》,1929

图 73.（对页） **厄尼·格尔**，《侧边／行走／穿梭》，1991
图 74.（右） **海·赫什**，《秋天的光谱》，1957

的《纽约的秋天》（*Autumn in New York*）为背景，描述了自己早期的真人电影《秋天的光谱》（*Autumn Spectrum*, 1957）：

> 一个反映阿姆斯特丹运河水面上的影像的电影拼贴抽象作品。摄影机的作用是非常重要的，因为整个构思、构图、蒙太奇、影像的混合和叠印都是在摄影机中完成的……整部电影都在一个"场景"中，没有片刻的黑暗。[36]

在后来的电影中，如《形状的颜色》（*La couleur de la forme*, 1961），赫什将各种奇怪的形状组合在一起——飞翔的鸟、烟花、反光表面、人的轮廓、交通工具——以产生一种诱人的、流畅的、有节奏的视觉音乐形式。

第四章 剪辑的乐趣 149

赫什的作品在 20 世纪 60 年代很少在加利福尼亚以外的地方展出，但却对奥尼尔产生了重大影响。在奥尼尔的电影中，拼贴效果出现在画面内部，这是通过将图像的某些部分进行遮挡，然后在第二次通过印片机时填充这些遮挡的部分来实现的，整个过程通常会多次重复遮挡和填充。在他的《索格斯系列》(*Saugus Series*, 1974) 中，七部短片中的每一部都是"一个不断演变的静物"，由"精心组装但在空间上相互矛盾的元素"组成。在这样的安排中，"艺术家必须用一定数量的变化来缓和他对形式运动的重复"。[37] 奥尼尔在超现实的并置中以一种明显的西海岸乐趣实现了这种多样性和空间复杂性。奥尼尔的作品像是艾德·拉斯查（Ed Ruscha）的照片或画作中的风景，或者好莱坞的外景。评论家吉姆·赫伯曼（Jim Hoberman）是奥尼尔早期的崇拜者，他令人难忘地描述了《响尾蛇三角洲》(*Sidewinder's Delta*, 1976) 中的一个场景："一只巨大的铲子扎进纪念碑谷的地面上；就好像约翰·福特（John Ford）雇用了克莱斯·奥登伯格（Claes Oldenburg）来为他做布景设计一样。"[38] 奥尼尔回忆了影片的制作过程：

铲子那个场景是我最早合成的部分之一。我喜欢那种天气忽明忽暗地把地平线和山峰遮住的感觉。这个情景一直在重复出现"白板"（tabula rasa），也就是屏幕的空白……这渐渐演变成了一种自反的情境（reflexive situation），（好像）在谈论影像制作的焦虑。水泥抛光工具（泥铲）发出的音乐回响传达出一种被动感，关乎于等待——等待并与工具玩耍。[39]

他确定了元素的来源，并在光学印片机中神奇地将它们拼贴在一起，形成了另一组镜头："仙人掌位于亚利桑那州的威金斯堡附近；石头房子位于加利福尼亚州的印第奥；透过窗户看到的是我们的厨房，光（灯泡）和手都是在蓝屏前拍摄的。"它们的综合作用是催眠；这是一部迷人的极具视觉创造力的电影。

第五章
观念电影及其他现象

在观念艺术（Conceptual art）中，有创意的呈现就足够了，其他的都不再被需要。观念电影（Conceptual film）和与之密切相关的结构电影（Structural film）都出现在 20 世纪 60 年代和 70 年代，它们的制作者一致认为电影应该如实呈现艺术家的想法，不需要详细阐述或解释，一个思想，一个事件的记录，或者一次观察，甚至由一个简单的过程到最终的结论，都应该足够了。新一代作品的共同特点是拒绝任何形式的叙事。使用蒙太奇和任何对电影模仿思维模式的兴趣都消失了。作品的清晰形态变得很重要，这可能是观众在观看作品时必须抓住的东西。这些基于创意的电影所提供的乐趣，往往不仅来自于接触作品后的思考，也来自于观看作品本身——尽管大多数作品也提供了这种乐趣。

在制作电影时，与观念主义相关的艺术家往往会对作品涉及的技术过程表示漠不关心。艺术家和业余电影人马塞尔·布达埃尔（Marcel Broodthaers）表达了一种许多人的典型态度：

我不是电影人。对我来说，电影只是语言的延伸。我从诗歌开始，转向三维作品，最后又到结合了几种艺术元素的电影。也就是说，电影是写作（诗）、对象（三维的东西）和影像（电影）。当然，最大的困难在于在这三个要素之间找到和谐的关系。(他之后的补充表达了许多观念艺术家的态度。)我不相信电影，也不相信任何其他艺术。我不相信独一无二的艺术家或独一无二的艺术作品。我相信各种现象，也相信把各种想法结合在一起的人。[1]

相比之下，在分享这种理念至上的信仰时，结构电影制作人对他们的媒介的态度是出了名的严肃。对他们来说，最重要的问题是"活动影像的本质是什么？"（无论是电影还是录像）。电影制作人兼摄影师霍利斯·弗兰普顿（Hollis Frampton）评论了这种对电影的物质性迷恋：

> 对于艺术家来说，电影既是一种物质实体，也是一种幻觉。醋酸盐胶片带是一种特别容易被操控的材料，类似于雕塑。胶片可以被切割、焊接、涂漆，并经受各种各样的添加和磨损，但不会严重损害其机械性能。[2]

正如我们将看到的，有些艺术家甚至忽略了最后的预防措施。虽然这种对于物理媒介的关注并不保证作品会带来轻松的视觉愉悦，但通常情况下他们还是会这样做。这些作品通常需要经过持续的思考，才能使它们的意义变得清晰。

观念电影

观念电影的简单性可以发挥到极致。艺术家可能甚至不需要举起摄影机来拍摄"电影"——在纸上表达一个电影的想法就足够了。迪特尔·迈耶（Dieter Meier）的《纸电影》——（灵感由迪特尔·迈耶提供，电影由你来指导）[PAPERFILM - (idea by Dieter Meier, directed by you), 1969] 包含了一系列的指令："翻一张纸（这张纸）；把它靠近你的眼睛——这样你就只能看到白色；按一定的节奏睁开和闭上眼睛。"在排版上，他提供了一系列模式（出现一个词"打开"或"关闭"的时间是半秒）：

打开　　打开
打开　　打开
打开　　打开
关闭　　关闭 [3]

迈耶的电影在形式上——像一个儿童般的游戏——反映了许多观念作品的讽刺幽默，同时更严肃地回应了 20 世纪 70 年代实验电影艺术家的主要关注点之一——对电影基本材料的关注，在这里这种关注是光以及光的缺席。其他"纸"电影显示了与电影主流的批判性关系，这也是许多当代实验电影人共同关注的问题，同时也是观念电影幽默特征的另一个例子。1964 年，小野洋子发表了一

图 75. **安东尼·麦考尔**，
《环境光长片》，1975

系列只有一行台词的电影剧本，其中她对观众提出诸多要求，例如，"不要看罗克·赫德森（Rock Hudson），只看多丽丝·黛（Doris Day）"，或者，用剪刀"剪掉屏幕上他们不喜欢的影像部分"。[4]

其他"无电影"（filmless）的观念电影用形而上学取代了幽默，同时设法为那些准备观看的人提供了一种有形的时间的视觉体验（temporal-visual experience）。这样的电影被肯·雅各布斯（Ken Jacobs）认定为"另类电影"（paracinema），后来电影理论家乔纳森·沃利（Jonathan Walley）对这个术语进行了扩展。[5] 安东尼·麦考尔（Anthony McCall）的《环境光长片》（*Long Film for Ambient Light*, 1975）是一件针对特定场地拍摄的作品，影片提醒人们注意在

第五章　观念电影及其他现象　　　　　　　　　　　　　　　153

五十天内日光穿透纽约一间阁楼两侧用白纸覆盖的窗户的变化方式，以及钉在墙上的关于时间的重要维度的声明（或者，用 20 世纪 70 年代的语言来说是"持续时间"）。安娜贝尔·尼科尔森（Annabel Nicolson）的延展电影表演《火柴》（*Matches*, 1975）静静地聚焦在最短暂和最自然的光上——一根火柴微弱而又催人入眠的火苗——在光无法穿透的黑暗环境中，让两名表演者快速地在烛光下交替阅读一篇文稿，每个人轮流擦火柴，读到火焰熄灭为止。

也许令人放心的是，大多数观念电影都牢牢地嵌入在赛璐珞胶片或录像带的材料中。可以说，第一位为观众提供电影理念的艺术家是马塞尔·杜尚（Marcel Duchamp），他创作了"现成品"艺术，如《瓶架》（*Bottle Rack*, 1914）和著名的小便池《泉》（*Fountain*, 1917），这些创作行为开创了整个观念艺术领域。1926 年，杜尚在巴黎的乌苏林影院（Studio des Ursulines）放映了他的神秘作品《贫血的电影》（*Anémic Cinéma*），由曼·雷和电影人马克·阿莱格雷（Marc Allégret）协助制作 [并归功于杜尚的另一个自我"露丝·塞拉维"（Rrose Sélavy）]。这是杜尚对他的《旋转浮雕圆盘》（*Rotorelief Discs*, 1923）的特写电影记录——一套螺旋形的设计，当其旋转时会产生一种引人入胜的深度幻觉——他用一系列荒诞的对偶双关语穿插其中，如 BAINS DE GROS THÉ POUR GRAINS DE BEAUTÉ SANS TROP DE BENGUÉ[沐浴用的脂肪茶（fat tea）是美丽的标志，不需要太多的 Bengay（一种肌肉放松霜）]；ESQUIVONS LES ECCHYMOSES DES ESQUIMAUX AUX MOTS EXQUIS（让我们避免被爱斯基摩人精妙的文字所伤）。这些文字以螺旋形书写，会在镜头前旋转。有九句这样神秘的话语，破译十分困难，更不用说理解了，这些旋转的文字当然是故意为之，与现在你看到的和看不到的光盘上的光学幻觉相呼应。学者们一直在努力研究这部电影可能的编码含义，但也许最重要的是，更简单地说，它为其他有适合通过电影传播思想的视觉艺术家提供了一个模型。20 世纪六七十年代的许多所谓的观念电影与其他媒介或表演中的艺术作品相关联，其中许多电影在含义上也有着类似的嘲弄或晦涩。就杜尚的情况来说，乌苏林影院的观众已经习惯于被艺术家的行为所激怒，这部电影的首映式上也没有发生骚乱的记录；更有可能的是，观众表达了一种至今仍经常在观看这部电影时出现的好奇的困惑。

拍过电影的观念艺术家中，很少有人专门从事电影这一行业。相反，对大多数人来说，电影制作充其量只是一种次要活动，电影与许多其他媒介的作品也是相并列的。观念先驱罗伯特·莫里斯（Robert Morris）在他机智而影响广泛的

图 76. 马塞尔·杜尚，
《贫血的电影》，1926

《盒子与自身制造的声音》（Box with the Sound of its own Making, 1961）中，独特地将基于时间的过程与静态物体的主体融合在一起。此作品中普通木盒里面装有一台录音机，可以完整地回放在建造过程中锯、捶和打磨的声音。电影本身是基于时间的，它提供了一种可靠的方式来记录关于过程和表演的想法，这是20世纪60年代两个密切相关且广泛存在的艺术关注点。例如，加泰罗尼亚先锋作曲家卡莱斯·桑托斯（Carles Santos）的电影《椅子》（The Chair, 1967）提供

图 77. **罗伯特·莫里斯**,《镜子》, 1969

了一把椅子的静态影像，伴随着一种无法解释的制作椅子的刺耳声音，他在自己的版本《莫里斯的盒子》(*Morris's Box*) 中向观众发起挑战，让他们推断出莫里斯的标题所明确表达的影像和声音之间的联系。

当莫里斯转向电影创作时，他对爱泼斯坦称之为"上镜头性"（独特的电影性）的作品表现出极度的欣赏。比如在《镜子》(*Mirror*, 1969) 中，莫里斯令一个精心编排的大型手持镜子、胶片摄影机和雪景之间产生空间互动；在《慢动作》(*Slow Motion*, 1969) 中，他用一系列紧凑的特写镜头，让一个人物向前压在玻璃旋转门上，仿佛对着屏幕本身。所有这些都是慢动作拍摄的。莫里斯显然以一种极具观念性的艺术超然姿态为拍摄下一部电影下达了指令。

许多电影的创意旨在捕捉基于时间的视觉现象，这些现象要么是艺术家制作的，要么是在环境中"发现"，并被认为是值得记录的。其中最令人难忘的，当然也是当时最广为人知的，是由德国艺术家和画廊老板格里·舒姆（Gerry Schum）委托拍摄的一系列短片作品，用于他具有开创性的电视系列剧《大地艺术》(*Land Art*, 1969)。在这里，意想不到的观看环境增加了作品的"谜"的特质（'puzzle' quality）。例如，在巴里·弗拉纳根（Barry Flanagan）的《海中的洞》(*Hole in the Sea*) 中，一个连续镜头记录了海浪冲破海岸线，神秘地扫过一些看不见的屏障，露出了大海中与影片同名的"洞"（其实际上是一个垂直嵌入沙子中的玻璃圆柱体，就位于摄像机的正下方）。在另一个作品扬·迪贝茨（Jan Dibbets）的《带透视修正的十二小时潮汐物体》(*Twelve Hours Tide Object with Correction of Perspective*) 中，一辆拖拉机在沙滩的表面犁出一幅画。拖拉机通过其移动，创造了一个矩形形状，恰好与屏幕的画框相呼应，无视我们对距离和透视效果的预期，在整个人工制品被即将到来的潮水淹没之前完成了这一切——大卫·霍尔（David Hall）在他的电影《垂直》(*Vertical*, 1970) 中同样探索了这种光学诡计。在舒姆的系列电影中，另一部著名的电影是理查德·朗（Richard Long）的《直线行走10英里，每半英里拍摄一次（英格兰，达特穆尔，1969年1月）》[*Walking a Straight 10 Mile Line Forward and Back Shooting Every Half Mile (Dartmoor England, January 1969)*]，这是多个沿着朗的一次直线行走中拍摄的连续固定镜头，并在视线范围内进行摄制。[6] 作为一名艺术家兼经理人，舒姆与他那个时代的艺术氛围有着非同寻常的联系。在为电视制作的第二部系列片《鉴定》(*Identifications*, 1970) 中，他汇集了更多即将成名的艺术家的作品——基斯·索尼尔（Keith Sonnier）、彼得·罗伊尔（Peter Roehr）、马里奥·梅尔茨（Mario Merz）、约瑟夫·博伊斯（Josef Beuys）、约翰·巴尔代萨里（John Baldessari），以及吉尔伯特与乔治

图 78. **巴里·弗拉纳根**，《海中的洞》，1969

(Gilbert and George) 的第一部电影表演《年轻艺术家的肖像》(*A Portrait of the Artists as Young Men*, 1969/1972)，在这部电影中，他们只是站在一起看着彼此，几乎什么也不做。

舒姆所利用的广播电视的背景与展示大多数观念电影和录像的艺术画廊截然不同。英国艺术家大卫·霍尔敏锐地意识到了这一点，他为苏格兰电视台制作的《电视中断》又名《7个电视片段》(*TV Interruptions / 7 TV Pieces*, 1971)，是对广播电视在日常生活中权力和主导地位进行终生抨击的一部分，并赋予他独特的创意电影（idea-film）一种与众不同的力量和目的。他声称，要通过"外来"

的意外影像中断广播节目的预期流程，暂时将电视接收器变成雕塑：

我经常试图将现实和影像、装置和幻觉联结起来——媒介的空间／时间模糊性。在其中一个（电视片段）中，一个水龙头出现在空白屏幕的上角。水龙头打开，阴极射线管"装满了水"。水龙头被移除。水被排干了，这一次水面线向预期的水平方向倾斜。屏幕再次变为空白——恢复了正常的服务，并恢复了幻觉。[7]

攻击广播电视，以及作为一个机构的电影，将成为艺术家作品中的一个主要主题，这些艺术家通常与"反电影"有关，这一点将在后面描述。

图 79. **吉尔伯特与乔治**，《年轻艺术家的肖像》，1970

图 80. **大卫·霍尔**,《电视中断》,1971(装置版本,2006)

激浪派和其他现象

激浪派（Fluxus）是由乔治·麦素纳斯（George Maciunas）在 20 世纪 60 年代初发起的国际运动，与激浪派有关的艺术家们对这种创意电影做了专门的研究，并令这种形式在他们同时期声名远播。激浪派反对昂贵的艺术品和整个艺术市场机制，相反，它更侧重于歌颂创造性的发现行为，特别是那些日常生活中的发现行为。"推动活的艺术，反艺术，推动非艺术现实（NON-ART REALITY）"，是麦素纳斯 1963 年宣言中的一项要求，尽管激浪派的一些参与者最终完全卷入了画廊体系。群体的多样性使激浪派成为反电影、结构电影和观念电影的自然聚集地。在这个团体中，艺术家们有权单独对他们的电影作品署名，但需要将它们编入一个商定好的编号系统（至少在他们的个人事业起飞之前是如此）。这是一场容易受到谴责和非议的运动，但麦素纳斯对评论家 P. 亚当斯·西特尼（P. Adams Sitney）在 1969 年发表的一篇有影响力的文章《结构电影》（*Structural Film*）的批评是正确的，这篇文章指出了先锋电影的新形式倾向，但没有正确地认识到激浪派电影作品中已经存在的大量形式。[8] 正因为它们如此简单，激浪派电影几乎无一例外地完美符合结构主义电影的形式。

首先（至少在编号上是这样）是白南准（Nam June Paik）的《电影禅》（*Fluxfilm no. 1, Zen for Film*, 1962—1964）。这是一部用于沉思的纯粹的观念之作，由一段透明胶片投影而成，视听上的趣味几乎是划痕和灰尘在缓慢积累中偶然提供的，这是放映的副产品。在创意电影领域，有很多类似约翰·凯奇（John Cage）的"声音"作品《4 分 33 秒》（*4'33"*, 1952）的回声。在《激浪电影选集》（*Fluxfilm Anthology*）里我们看到了 8 分钟的透明胶片；而在《电影禅》的其他版本中，只是一个循环。第二个是迪克·希金斯（Dick Higgins）的《唤起峡谷与巨石》（*Fluxfilm no. 2, Canyons and Boulders*, 1966），艺术家张大嘴巴咀嚼的特写镜头，一个视觉上的明喻。后来的作品包括麦素纳斯的《10 英尺》（*Fluxfilm no. 7, 10 Feet*, 1966），影片以胶片条作为卷尺，计算影片开始和结束之间的英尺数；以及乔治·布莱希特（George Brecht）的《入口到出口》（*Fluxfilm no. 10, Entrance to Exit*, 1966），这也许是对影院黑暗空间的赞颂，在电影开始时的入口标志和结束时的出口标志之间，我们什么也没看到，只是经历了时间的流逝，这或许可看成是对商业电影变得越发空虚的批评？

麦素纳斯的《艺术凸版》（*Fluxfilm no. 20, Artype*, 1966），以及保罗·沙里茨（Paul Sharits）的《词语电影》（*Fluxfilm no. 29, Word Movie*, 1966）都是某种类型动画，前者是通过将各种拉突雷塞（Letraset）[班迪（Benday）]点和

线的图案涂在透明胶片上制作而成的,后者是通过将单一颜色和 50 个单个单词分别拍摄在一帧中,"因此单个单词在光学 / 概念上融合成一个 3.5 分钟长的单词"。[9] 两部影片都在投影中化为一束闪烁的光芒,后者似乎还额外包含了一个无法破译的文字信息。小野洋子的《眨眼》(Fluxfilm no. 9, Eyeblink),是几个超高速拍摄的作品之一 [每秒 200 帧,由摄影师彼得·摩尔(Peter Moore)拍摄],正如盐见允枝子(Chieko Shiomi)的《面孔的消逝乐曲》(Fluxfilm no. 4, Disappearing Music for Face, 1966),小野的微笑从人们的视野中消失了(是因为焦点的拉动?)。小野在她为约翰·列侬拍摄的肖像《第 5 号电影(微笑)》中重新审视了这个概念,影片展示了激浪派的信条,即思想是自由的和可转移的,艺术不是商品。

1966 年,麦素纳斯收集了一批"激浪派电影",并通过纽约的影人合作社发行了一盘,但仍有其他电影继续被列入名单之中,其中一些是更早期制作的,它们也被激浪派电影采用。这些早期制作的电影包括沃尔夫·沃斯特尔(Wolf Vostell)的拼贴电影,也包括从电视上逐帧抓取的短暂影像,如《太阳在你头上》(Fluxfilm no. 23, Sun in Your Head, 1963),以及意大利出生的法国艺术家本·沃蒂埃(Ben Vautier)的几部作品,包括早在 1962 年制作的《看我就够了》(Fluxfilm no. 41, Look at me, that's enough),是一副艺术家坐在尼斯长凳上的自画像。它们在形式和内容上都非常简单。在另一个版本中,即《激浪派电影第 38 号》(Fluxfilm no. 38, 1966),本站在那里,头上缠着绷带,手里举着牌子,上面写着"我什么也看不见,什么也听不见,什么也不说"。这也许是从吉尔伯特与乔治那里获取的灵感?本的另一部早期"电影"也有同样的精神,1963 年戛纳电影节上展出了该电影的海报,上面写道:

本,整体艺术的创造者;1963 年,戛纳电影节;电影评论以整体现实主义为创作意图;无处不在的放映场所;银幕即为你的眼睛;所有制作皆由本亲自完成;演绎由你来完成;音乐乃生命之音,由本创作;舞台设计由本操刀;时间无限,色彩自然。

从本质上讲,他摒弃了电影节展出电影工业成果的惯例,认为观众阅读文本的时刻是一种持续的、共创的电影艺术作品。他大胆地宣称这部电影获得了创意大奖,甚至为观众提供了一份参与证书:"接受你作为这个整体艺术(total-art)参与者的证书"。

本认为自己是字母主义者(Lettrist)衣钵的继承者,因此这张海报成了

图 81. **保罗·沙里茨**,
《词语电影》,1966

图 82. **本·沃蒂埃**,"我什么也看不见,什么也听不见,什么也不说";《激浪派电影第 38 号》,1966

他对电影的终极反叛。更有特色的是,在他的作品《横渡尼斯港》(Swimming Across the Port of Nice, 1963) 中,他穿着衣服跳入海中,然后镜头拉远,展现他必然会游过的路程。现在,只能看到远处的一个小点,那是他在向摄影机游去,当他到达岸边时,胶卷已经用完了;不管这是有意还是无意,总之他的到来让人松了口气。在他的《街头行动》(Street Actions, 1952—1979) 中,有些是现场表演,有些则被拍摄下来 [《我什么也没看到》(Je ne vois rien) 便是其中之一]。一些影片拍摄的是"我睡在地上;我在街中间摆了一张桌子,像在餐馆一样上菜;我在一家画廊的出口处坐下来,为其他艺术家的作品签名;我做了 20 次同样的手势",等等。许多观念艺术都是枯燥乏味且简单朴素的,而本在 20 世纪 60 年代和 70 年代的作品同时具有形式上的严谨、疑虑、幽默,并略带荒诞,尤其是对法国生活乐趣的歌颂——户外咖啡馆、地中海、法国街角商店。事实上,蓬皮杜中心 (Pompidou Centre) 收藏了他在尼斯创建并作为一件"整体艺术品"(total work of art) 经营的小商店的内容。

　　另一位与激浪派保持半独立关系的艺术家是罗伯特·菲利欧 (Robert Filliou)。和本的作品一样,他的作品也非常有趣,似乎经常下定决心要把艺术从神坛上拉下来,与更平凡的活动联系起来。他的《自己动手色情电影》(Do It Yourselves Erotic Film, 1972) 为观众提供了一系列可获得快乐的手写说明:"掐住你邻居的脖子","把手放在他的膝盖上"(都是相当天真幼稚的东西)。而托尼·摩根 (Tony Morgan) 拍摄的《杜塞尔多夫是一个睡觉的好地方》(Dusseldorf is a good place to sleep, 1972) 则表明了艺术家对鹅卵石路面的舒适感有着显而易见的满足。20 世纪 70 年代初,杜塞尔多夫是新媒体活动和展览的中心,也因此成为前卫艺术家的"圣地"。在摩根的《双重发生》(Double Happening, 1970) 中,他和行为艺术家埃米特·威廉姆斯 (Emmett Williams) 坐在相邻的厕所隔间里 [显然是杜塞尔多夫艺术学院 (Dusseldorf Art Academy) 的女卫生间],开着门;随后第三个人走了进来,并从他们面前经过,这个人起初并没有注意到坐着的两位艺术家,在镜头外说了些什么,然后艺术家们齐声大喊:"我们正巧在拍电影!"这也许是对沃霍尔早期关于人类日常活动的电影——《吃》《睡眠》(Sleep) 的一种讽刺,或者说至少证实了无论多么拙朴的想法都可以转化为电影。摩根这次与丹尼尔·斯波里 (Daniel Spoerri) 合作,以更朴实的方式拍摄了《复活》(又名《牛排复活》,Résurrection/Beefsteak Resurrection, 1968),影片展现了一种重要的身体机能:我们追随着那块与本片同名的"牛排"完成一个循环的旅程,从人类排泄物开始,经过马桶、餐盘、煎锅,再到屠宰场和田地,最终回归于牛的身体。每个动作

图83. **比尔·伍德罗**，《漂浮的棍子》，1971

都是反向的，这就是电影片名所要表达的"复活"。斯波里评论说，这部电影是为了回应艺术家之间关于英国人和法国人对清洁和粪便存在不同态度的争论。[10]

特别富有诗意的"虚构"视觉现象作为观念电影记录下的例子包括雕塑家比尔·伍德罗（Bill Woodrow）的作品，以及小野洋子与约翰·列侬合作的另一部作品。伍德罗的《漂浮的棍子》（*Floating Stick*, 1971）由两卷超8胶片组成，镜头跟随一根不起眼的棍子飞行，它神奇地在离地面几英尺的地方水平漂浮，穿

过小溪边的田野，最后落入水中，漂走了。这是种拙劣的魔术，因为人们偶尔还会看到用来挂住棍子的绳和杆，但飞行并不因此而失去吸引力。[这部电影与伍德罗的《无题 E46》(Untitled E46, 1971) 同时拍摄，在《无题 E46》中，同一根棍子是两张照片之间的物理链接；一张在天空中，一张在水里。] 成本更昂贵的魔术——但仍然非常吸引人——是小野和列侬的《神化》(Apotheosis, 1970)，由专业的制作团队制作（这在当时是十分罕见的），同时也不用考虑资金方面的问题。在这部影片中，艺术家们在被白雪覆盖的萨福克郡拉文纳姆（Lavenham, Suffolk）爬进了热气球篮子里，然后热气球不断上升到天空，穿过厚厚的云层，隐入清澈的蓝天。拍摄"神化"显然是列侬的想法，这种行为隐喻着从世俗生活中的解脱，可能反映了列侬想要摆脱名人陷阱的愿望，或者可能是期待与小野一起进入艺术和家庭生活的新阶段。还有更多这样的电影是基于单一的视觉观念或对日常活动的讽刺性观察。20 世纪 90 年代的一些观念艺术家似乎决心通过艺术创作发家致富，与之相反的是，本、菲利欧和斯波里所属的一代人似乎成了敬业的工匠，他们乐于用艺术来歌颂或质疑平凡，并自由地与所有人分享天赋。当然，他们这类人也没有从这些电影中赚钱。

表演

在 20 世纪 60 年代末和 70 年代初，一些艺术家开始专门为摄影机制作基于工作室的表演作品。也许他们是因为受到激浪派电影的启发，或者是当代现场表演作品记录资料不足带来的挑战，比如约翰·凯奇、默斯·坎宁安（Merce Cunningham）和罗伯特·劳森伯格（Robert Rauschenberg）等人以舞蹈为基础的合作，克莱斯·奥登伯格和艾伦·卡普罗（Alan Kaprow）的"偶发艺术"（happenings），或者伊冯娜·雷纳（Yvonne Rainer）、露辛达·蔡尔兹（Lucinda Childs）等人的早期舞蹈作品。这些新电影人包括布鲁斯·瑙曼（Bruce Nauman）、维托·阿肯锡（Vito Acconci）、理查德·塞拉（Richard Serra）、瑞贝卡·霍恩（Rebecca Horn）和丹尼斯·奥本海姆（Dennis Oppenheim），他们都创作了基于亲密的、充满仪式感的表演作品。这些作品的不同之处在于它们形式上的简单和严谨；由于是为银幕设计的，它们的"编舞"仅限于在静止摄影机的有限视野内移动，所以取景是固定的，可见空间是有限的。为了简单起见，作品的长度由一卷胶卷或一卷录像带的长度决定，通常是一次性拍摄，无须后期剪辑。所描述的活动也同样有限——重复的手势、主题的变化、"游戏"或一系列"测试"。

布鲁斯·瑙曼的作品《在地板和天花板之间以不断变化的节奏弹跳的两个球》(*Bouncing Two Balls between the Floor and the Ceiling with Changing Rhythms*, 1967—1968) 是这一流派的典型代表，也是最早的例子之一。在这部作品中，艺术家试图在工作室地板上用胶带标记而成的正方形内以特定的模式弹跳球。这是一场可控的表演和失败的游戏。在这类作品中，观众面临的挑战是识别作品所描绘的行为背后的模式，并找出其规则。瑙曼用不同的规则对"弹跳球"主题做了几种变体，其中比较理智的是他的《广场周边的舞蹈或练习》(*Dance or Exercise on the Perimeter of a Square*, 1967—1968)，这是一个由独舞者表演的宫廷四对舞 (quadrille)。还有另一种转变形式，如《颠倒踱步》(*Pacing Upside Down*, 1969)，在这段长视频中，他绕着标记的方形区域行走，双手高举过头，在逐渐扩大的圆圈中不断地走动，经常离开画面视野。整个表演是由倒置摄像机拍摄的，所以他看起来像是在天花板上行走。

理查德·塞拉的《手抓铅》(*Hand Catching Lead*, 1968) 是一部标志性的观念电影，也是博物馆购买的第一批此类电影之一，这要归功于作者作为雕塑家的名声。在一系列特写镜头中，艺术家肮脏的手和前臂反复拦截一个看不见的参与者从画面上方洒落的小铅片，但总是抓不住（这也许是他对大多数艺术创作的高失败率的反思）。整部影片是黑白的，用固定镜头拍摄，没有声音，揭示了塞拉对这种重金属的迷恋，并与他的雕塑作品放在一起。在这些作品中，他让铅以不同的方式表演——平衡，卷起，支撑，以及（以熔化的形式）泼溅成最终的形状。塞拉接着对一件"发现"的金属雕塑进行了权威记录，也就是他的《铁路转桥》(*Railroad Turnbridge*, 1976)。摄像机观察到横跨俄勒冈州威拉米特河的摇摆桥复杂的结构，开关打开时让船只通过，再次关闭时让火车通过，如此反复。最吸引人的是，在这部由剪辑构成的电影中，我们还能透过结构的全长视线，看到其在转动过程中展现的景象，同时注视着远处的风景在开启的桥头光圈前神秘地滑过，与电影银幕的"窗口"相呼应。

维托·阿肯锡的早期电影，比如他的《三个注意力研究》(*Three Attention Studies*, 1969)，都是形式编排的"动作"，只包含戏剧性发展的暗示，而这些暗示通常是在银幕外产生的。他这样描述：

在《环顾四周的片段》(*Looking Around Piece*) 中，表演者站在一个固定的摄影机前，当他跟随画面外移动的物体时，摄影机记录下他眼睛和头部的运动。在《起始片段》(*Starting Piece*) 中，表演者开始时离镜头太远，无法被镜头捕捉到；当他走下山时，才逐渐进入画面。在《追逐片段》

图 84. **布鲁斯·瑙曼**,《在地板和天花板之间以不断变化的节奏弹跳的两个球》,1967—1968

图 85. **理查德·塞拉**,《手抓铅》,1968

(*Catching Up*)中，演员和摄影师并肩走过一片田野。有时，当摄影机继续前进时，表演者会落在后面；表演者必须努力赶上并回到画面中。[11]

他后来的作品包括一系列将他的身体置于极端的行为，都是通过这些极端行为反过来引起观众几乎本能的反应。在《两次尝试》(*Two Takes*, 1970)中的第一部《草／嘴》(*Grass/Mouth*)中，阿肯锡把草塞进嘴里，直到窒息；在第二部《头发／嘴》(*Hair/Mouth*)中，他同样用一个坐着的女人的头发填满了嘴。我们对这些行为不适的反应可以被看作一个教科书式的例子，即观众认同银幕上的表演者，这对主流电影来说是至关重要的，但在这里却赋予了好莱坞电影所不常见的亲密感和模糊感。

阿肯锡根据与凯西·狄龙（Kathy Dillon）的现场表演而创作的一系列作品也呈现出刻意为之的、令人不安的偷窥癖。其中一部叫《撑开》(*Pryings*, 1971)，是"一项关于控制、侵犯和抵抗的研究"，镜头聚焦在狄龙的脸上，而阿肯锡则试图拨开她紧闭的眼睛；当他对她的关注在虐待与关爱之间摇摆时，她表现出显而易见的抗拒。在另一部双银幕电影《遥控》(*Remote Control*, 1971)

图 86. **维托·阿肯锡**，《撑开》，1971

第五章　观念电影及其他现象

中，我们看到阿肯锡和狄龙蹲在不同房间的木盒子里，各自面对一个静态摄影机和视频监视器，阿肯锡就像用遥控器一样操纵着狄龙的行动。他们通过银幕之间的空间进行交流，他指示她用绳子把自己绑起来，并"演示"给她看："我把绳子套在你的膝盖上……我正在轻轻地抬起你的腿。"这些交流很快变得令人不安。

在《独角兽》(*Einhorn*, 1970) 和《铅笔面具》(*Pencil Mask*, 1971) 等电影中，瑞贝卡·霍恩录制的表演似乎实现了一种私人的、亲密的幻想，包含演员在上半身或脸上使用了奇怪的假体附件。在回忆《独角兽》的拍摄过程时，霍恩说：

我看到了另一个女学生的幻象。她个子很高，走路的姿势很漂亮。在我的脑海里，我看见她头上顶着一根又高又白的手杖走路，这使她走路的姿态更加优美……我为她量体裁衣，并为她设计了她必须裸体穿着的人体结构物……我邀请了一些人，我们在凌晨 4 点去了森林。她就这样走了一整天，像个幽灵。[12]

《铅笔面具》似乎是对更黑暗、更令人不安的景象的回应。影片中的人戴着这个让人产生幽闭恐惧的面罩，上面布满了向外张开的铅笔，佩戴者疯狂地在旁边的墙上画着记号，好像在试图交流。

丹尼斯·奥本海姆电影中记录的短小动作是对人类交流这一主题的简单思索，也含蓄地探讨了活动影像传递身体感受的有限能力。在《手臂与电线》(*Arm & Wire*, 1969) 中，他引发了观众的共鸣，展示了"我的手臂在电线上滚动；由向下的压力产生的压痕被传递回其源头，并在消耗能量的材料中得到了记录"。[13] 同样，在《身份转移》(*Identity Transfer*, 1970) 中，我们看到奥本海姆将一根食指的指甲压在另一根食指的指尖上，留下了一个暂时的凹痕。在《压缩：毒橡树》(*Compression: Poison Oak*, 1970) 中，他用右手痛苦地压碎了一束毒橡树的叶子；在《气压（手）》[*Air Pressure (Hand)*, 1971] 和《气压（脸）》[*Air Pressure (Face)*, 1971] 中，我们看到他的手/脸被高压气泵喷出的气体扭曲了。在《消失》(*Disappear*, 1972) 中，他试图让自己的手消失，他一边念叨着愿望，一边移动手，其速度超过了摄影机处理影像的速度，因此影像变得模糊不清，观众体验到一种无形的非物质化状态。

20 世纪 70 年代，艺术家的电影和录像作品大量涌现，其中包括玛丽娜·阿布拉莫维奇（Marina Abramović）、琳达·本格里斯（Lynda Benglis）、约瑟

图 87. **丹尼斯·奥本海姆**,《手臂与电线》,1969

第五章 观念电影及其他现象

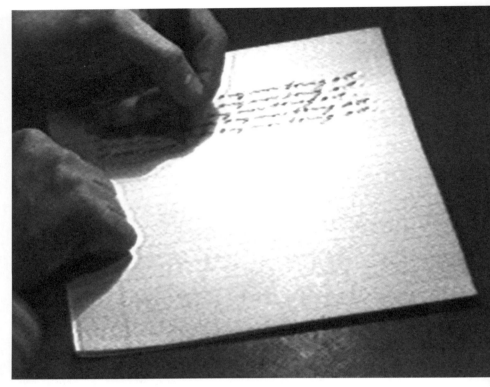

图 88. **约翰·巴尔代萨里**,《我不会再创造任何无聊的艺术》,1971

夫·博伊斯(Joseph Beuys)、伊恩·伯恩(Ian Bourn)、克里斯·伯顿(Chris Burden)、大卫·克里奇利(David Critchley)、多尔·奥(Dore O)、瓦莉·艾丝波特(VALIE EXPORT)、加里·希尔(Gary Hill)、南希·霍尔特(Nancy Holt)、琼·乔纳斯(Joan Jonas)、安娜·门迭塔(Ana Mendieta)、托尼·奥斯勒(Tony Oursler)、杰恩·帕克(Jayne Parker)、白南准、罗伯特·史密森、威廉·韦格曼(William Wegman)和劳伦斯·韦纳(Lawrence Weiner)等艺术家创作的表演作品。但只有少数人坚持了下来,成了专注的电影人。约翰·巴尔代萨里被这种艺术作品的泛滥现象所震惊,于是他创作了一些作品来嘲讽整个艺术行业。在《我在创造艺术》(*I Am Making Art*, 1971)中,他用轻微无力的身体动作嘲弄了整个行为艺术的概念,而在《我不会再创造任何无聊的艺术》(*I Will*

Not Make Any More Boring Art，1971）中，他刻意颠覆了自己在片名中宣称的决心，一遍又一遍地写下电影的名字，持续了整部电影的时间。更讽刺的是，在《巴尔代萨里唱勒维特》(Baldessari Sings LeWitt，1972）中，他把 35 条索尔·勒维特（Sol LeWitt）较为严肃的宣言配上当代流行歌曲的曲调（而且唱得非常糟糕……），从而破坏了这种对观念艺术关键人物之一的崇拜。

　　荷兰艺术家巴斯·简·阿德尔（Bas Jan Ader）的电影给了人们喘息的空间。他的作品是最神秘而富有诗意的观念主义，同时也是最个人化的。他的电影很少超过一分钟，记录了艺术家在开始创作新作品并面临失败的可能时普遍感受到的风险感。阿德尔的许多作品描绘了远处的坠落行为，仿佛在暗示其"司空见惯"，甚至不可避免。在《坠落1》(Fall 1，1970）中，他坐在洛杉矶家中屋顶顶端的椅子上；他故意摔倒，滑倒在地。在《坠落2》(Fall 2，1972）中，他骑着自行车离开码头，坠入阿姆斯特丹的一条运河。在《毁坏坠落（有机体）》[Broken

图 89.　**巴斯·简·阿德尔**，《坠落 2，阿姆斯特丹》，1970

Fall (Organic), 1971] 中，我们看到他被双手悬吊在一棵树上，沿着一根纤细的树枝慢慢爬着，直到他的手松开，掉进了下面的小溪里。《我伤心到无法告诉你》(I'm too sad to tell you, 1970) 是一部三分钟的无声黑白特写自画像，暗示了艺术家的个人悲剧。在制作这部作品的同时，他给朋友们寄了一些明信片，上面只写着电影的手写标题。他的作品无疑是主观的。我们是否还需要知道在他两岁的时候，他的父亲因为庇护犹太人而被纳粹枪杀？《寻找奇迹》(In Search of the Miraculous, 1975) 需要他独自从马萨诸塞州的科德角航行到康沃尔郡的法尔茅斯，而他在拍摄这部作品时在海上遇难，这在多大程度上影响了我们对这些电影的解读？

戈登·马塔-克拉克（Gordon Matta-Clark）令人惊叹的雕塑电影记录了他对普通建筑进行激进的观念干预。在其中一部作品中，他将新泽西州一座木屋的中间锯断，直到两边分离垮塌 [《分裂》(Splitting, 1974)]。在另一部作品中，他从巴黎一栋联排别墅的外墙、地板和天花板上切割出巨大而完美的圆形，创造出在空间上呈锥形的空洞 [《锥形相交》(Conical Intersect, 1975)]。马塔-克拉克解释说："这个锥形的形状，像一个潜望镜穿过旧巴黎进入新巴黎（附近正在修建蓬皮杜艺术中心），灵感来自安东尼·麦考尔的电影《描绘圆锥体的线条》(Line Describing a Cone, 1974)。"一个观念作品会激发另一个观念作品。[14] 他的电影既保留了漫长的外科手术式的转变过程，有些甚至需要几天才能完成，也保留了他辛勤拍摄的末期状态，这种状态是短暂、不稳定甚至危险的。像瑞秋·怀特里德（Rachel Whiteread）的作品《房子》(House, 1993) 一样，她完整地描绘了东伦敦一座普通的联排住宅的内部，这些非凡的雕塑都没有留存下来。

半个世纪后的今天，几乎所有艺术家的电影都打着观念艺术的旗号，这个词已经失去了它最初的含义。我们可以从弗朗西斯·埃利斯（Francis Alÿs）这样的艺术家身上感受观念艺术最初的精神。埃利斯在很大程度上是本·沃蒂埃的继承者，他机智幽默，又对 21 世纪文化的脆弱性和现代生活的陌生感有了更多的认识。在《实践的悖论 1——徒劳无功》(Paradox of Praxis pt 1 – Sometimes Making Something Leads to Nothing, Mexico City, 1997) 中，他在墨西哥城的街道上推着一个巨大的矩形冰块，留下一条像蜗牛一样潮湿的痕迹，直到冰块消融。他的作品《中央广场 1999 年 5 月 20 日》(Zócalo May 20 1999, 1999) 是关于墨西哥城宪法广场 [被称为中央广场（Zócalo）] 的一个连续拍摄 12 小时的镜头，

这个地方在 19 世纪被用于军事游行，现在人们在广场中央巨大的旗杆"祖国母亲"（Madre Patria）的阴凉处躲避烈日。当旗杆的影子像时钟一样在广场周围不知不觉地移动时，避暑的人们也随之移动。1968 年，在同一个广场上，公务员被聚集在一起欢迎新政府，但他们却开始像羊一样咩咩叫；因此，在《爱国故事》（Patriotic Tales, 1997）中，埃利斯让一位牧羊人牵着羊群绕着"祖国母亲"旗杆无休止地转圈———一个完美的循环电影。绵羊的数量越来越多——每转一圈增加一只羊，直到电影过半，从这时开始，羊的数量以同样的速度减少——继续这种持续的、讽刺的旋转（或许在暗示公务员的日常工作？）。作为对塔利班在 2001 年洗劫喀布尔电影档案馆并试图焚烧其内容的回应，埃利斯制作了《卷起 - 解开》（REEL-UNREEL, 2011）。在影片中，我们可以看到孩子们滚着铁环玩耍，穿过喀布尔尘土飞扬的街道、市场和城市田野，在重载的卡车、小汽车、摩托车、驴子、羊群，以及其他兴奋的孩子和路人之间穿梭。影片伊始，铁环变成了 35 毫米电影胶片卷盘，当一个孩子把胶片带在地上铺开时，另一个孩子在远处把它重新卷起来，模仿电影的生命循环。在 20 分钟的城市旅程结束时，展开的胶片跳过了一小团火，然后让孩子们震惊的是，胶片随卷盘一起从陡峭的悬崖上跌落（他们的文化遗产消失了吗？）。这种由杜拉克、特默森和德伦大胆使用的视觉隐喻，至今仍在许多观念电影中作为一个强有力的推动因素存在。

材料的诱惑

在与观念电影和结构电影相关的几十年里，艺术家们对电影和录像的材料特质表现出了特别的迷恋。活动影像的"素材"在每个方面均被探索过——无论是其创作所涉及的材料，还是其接收过程。无独有偶，在这个时期，艺术家们开始组织自己的制作资源，电影制作工作室和实验室，剪辑设备和展览空间，所有这些都涉及他们和工作材料重新缔结的新的亲密关系。但仅凭这一点，还很难解释他们开展这项任务时的喜悦。不仅胶片摄影机、放映机、银幕、投射光锥、胶片条的功能成了研究对象，早期摄影机的局限性和不完善之处，以及装在木盒或塑料盒中的灯泡状电视屏幕，同样包括剪辑、画面构图、镜头功能，甚至与观众的关系等概念性较强的过程，也成了研究对象。艺术家们最终爱上了他们的媒介，爱上了其杂乱无章的物质性。

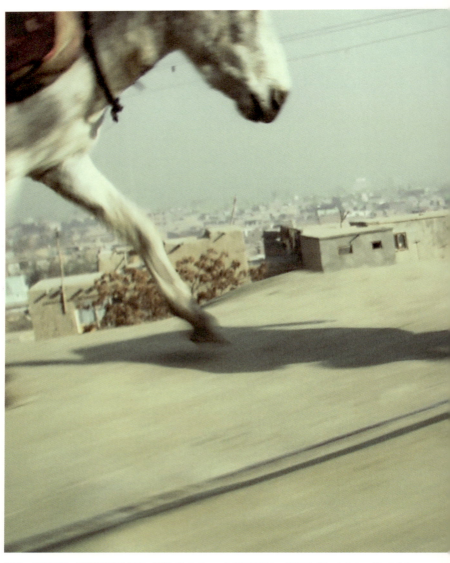

图 90. **弗朗西斯·埃利斯** [与朱利安·德沃（Julie Devaux）和阿杰马尔·迈万迪（Ajmal. Maiwandi）合作]，《卷起-解开》，2011，喀布尔，阿富汗

图 91. **白南准**,《电视佛》, 1974

白南准以装置作品《电影禅》拉开了这种物质庆典的序幕。影片的放映机和悬挂的胶片构成了展出作品的一部分；作品邀请人们更深入地审视胶片带、放映机和银幕影像之间的关系。白南准后来的《电视佛》(*TV Buddha*, 1974)，展现了一个坐着冥思的佛像，它注视着一个视频监视器中播放的他自己"在场"的、静止的影像（旁边的摄像机无休止地录制着），这在视频物质性的历史发展中扮演了一个类似于"元年"(year zero) 的角色。然而，值得注意的是，艺术家赞美电影材料本质的最早案例并没有出现在纽约、巴黎、伦敦、杜塞尔多夫或科隆，而是在南斯拉夫，在 20 世纪 60 年代初萨格勒布的类型电影节（Zagreb's Genre Film Festival）上放映的一系列作品中。米霍维尔·潘西尼（Mihovil Pansini）的《无云的晴空》(*K3* 或 *Clear Sky without Clouds*, 1962) 在 1963 年的电影节上展出，影片由一些清晰但略带色彩的胶片剪辑而成。在此之前，作为德伦式心理剧（Deren-like psychodramas）的制作人，潘西尼对这部作品并不在意，最初更关心的是它震撼人心的效果，而不是物质性。他认为自己的作品是对反电影的贡献，但其中也透露出他对材料的迷恋，他将其定义为"精确的执行，思想的平衡，作品的最大简化；……这只是一种纯粹的视觉 - 听觉现象"。[15]

　　为了嘲弄潘西尼和他对胶片与放映机的新关注，他的同事米兰·萨姆克（Milan Samec）制作了《白蚁》(*Termites*, 1963)，这是一部通过将显影剂洒在未曝光的胶片上制成的污渍电影，这些污渍在放映时被动画化了。电影成功地展示了什么是物质性，因此被潘西尼和他的支持者奉为反电影的完美典范，并将其收入正典（canon）。在此基础上，兹拉特科·哈伊德勒（Zlatko Hajdler）的《有丝分裂》(*Kariokinesis*, 1965) 是一部涉及胶片带和放映机的表演作品。在这部作品中，胶片被手动停住，放映机的抓片爪逐渐撕碎静态的影像，然后在放映机灯的高温下融化并燃烧，投影使这些粗暴的制作行为变得可见。类似的胶片带表演很快在欧洲和北美重演，尽管人们对南斯拉夫的这些先例一无所知。

图 92. 米兰·萨姆克,《白蚁》, 1963

当代观众最为熟知的"以胶片条为主题"(film-strip-as-subject)的电影是乔治·兰多(George Landow)的电影《胶片上出现了链齿孔,片边字母,蒙尘颗粒,等等……》(*Film in Which There Appear Sprocket Holes, Edge Lettering, Dirt Particles, etc...,* 1966)。这是一段 11 分钟的循环影像,以一个眨眼的女人为主角,是柯达公司最初用来测试色彩还原的"中国女孩"形象,但兰多将她印制在偏离画面中心的位置,而使胶片条的边缘变得清晰可见,这样一来胶片条的边缘则被移到了画面的中间。我们再次被要求关注通常不被察觉的组成部分;女人的眨眼行为几乎是潜意识的,与影片同名的"链齿孔、片边字母、蒙尘颗粒等"是电影的真正主题。兰多选择的"现成物品"反映了他的激浪派传统,而其他艺术家则直接在胶片上做标记,以达到类似的效果。也许最极端的例子还是来自托尼·康拉德(Tony Conrad),他的作品属于延展电影的早期实例。他的《4X 攻击》(*4X Attack*, 1973)是一部简短的记录——实际上只是幸存下来未曝光的 16 毫米胶片[片名中的伊士曼(Eastman)4X 黑白胶片]被锤子猛烈击打。康拉德把这些碎片收集在一起,用闪光灯(进行曝光)"激活压力记录",然后把收集到的碎片放入一块芝士布袋中进行显影(化学固定),接着把它们重新组装成可放映的胶片。在这里,达达主义的反电影直接与"作为材料的电影"相遇。

在《7302 克里奥尔》(*7302 Creole*, 1973)中,康拉德将胶片与鸡肉和其他克里奥尔经典原料一起煮,然后将最终得到的产物投放到放映机中(数字 7302 表示一种特殊的黑白胶片,用于从底片制作正片副本,显然是制作配方所必需的)。影评人布兰登·W. 约瑟夫(Branden W. Joseph)目睹了这一场面的再现,他绘声绘色地描述了这位不幸的放映员与油腻的、覆盖着鸡肉的胶片条的斗争。这条胶片在通过放映机片门的过程中,在屏幕上产生了令人捧腹的"结构电影"效果:"放映机上到处都是肉,到处都是油脂和鸡肉。它滑进片门(制造了那些效果),因为灯加热了它,结果它发出了一股恶臭,这真的像是一种嗅觉体验,同时也考验了那位被黏液弄脏的放映师的技术!"[16]

威廉·海恩(Wilhelm Hein)和比吉特·海恩(Birgit Hein)的《毛片》(*Raw Film*, 1968)是德国结构电影的第一部主要作品,它的制作方法是:

污垢、头发、灰烬、烟草、电影影像碎片、链齿孔和穿孔胶带……粘在透明胶片上。然后从银幕上投影和重新拍摄,因为这些粘贴在一起的厚厚的

图 93.(对页)**乔治·兰多**,《胶片上出现了链齿孔,片边字母,蒙尘颗粒,等等……》,1966

第五章 观念电影及其他现象

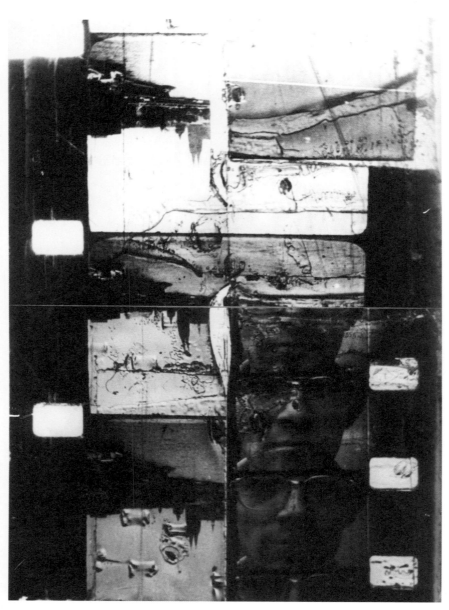

图 94 威廉·海恩和比吉特·海恩,《毛片》,1968

胶合条在技术上只允许一次投影。在这个过程中，原始的胶片条会时不时地卡在放映机的片门上，所以相同的影像会一次又一次地出现，或者在放映机运行速度非常慢的情况下，胶片会因过热而融化。随后的影片经过各种复制过程，作为视频进行放映，在剪辑台和取景器上显示，并再次拍摄，以捕捉仅由复制过程产生的具体变化⋯⋯8毫米胶片在没有快门的情况下通过取景器，然后重新拍摄，这样胶片的边框和穿孔，也就是作为材料的胶片条，就变得清晰可见了。[17]

安娜贝尔·尼科尔森的延展电影表演《卷盘时间》（*Reel Time*，1973）与观众分享放映员的私人体验，即胶片通过放映机时的物质性，这种体验通常隐藏在放映室的专属空间内。但隐藏在作品标题中的双关语反映出影片的真正主题在别

图 95　**安娜贝尔·尼科尔森**，《卷盘时间》，1973

第五章　观念电影及其他现象

处,并同样以材料为基础。在这里,放映机(一共有两台)发出的嗡嗡声、咔嗒声,以及溢出的光,伴随着艺术家用来缝制胶片的手动胜家(Singer)缝纫机发出的类似咔嗒声。然后,这条胶片通过一个长长的悬挂环回到其中一台放映机中,以揭示其不断发展的材料特性,而另一台放映机则用于照亮场景,并将艺术家的影子投射到第二个银幕上。两个文本被断断续续地同步朗读,由于有孔的胶片会不可避免地断裂而导致暂停。一个文本是关于放映机功能的手册,"如何穿线;如何工作";另一个是关于缝纫机功能的手册,同样是"如何穿线,如何工作"。此作品强调了"劳动"和功能,对于尼科尔森来说,则表达了"我在使用吸引我的媒介时遇到的困难和挫折感"。[18] 近年来的女性主义作家能够在这部作品中看到对传统男女活动领域的批判。或者从更简单的意义上说,早期观看过演出的乔纳斯·梅卡斯都会对运转的放映机如何展示"非常漂亮的滑动"感到高兴。[19]

对电影制作的沉浸,特别是在剪辑台上花费的时间,电影可以向前、向后和以任何速度观看,这导致一些艺术家对现有的电影及其中嵌入的影像进行了法医学般的检验。透过摄影机镜头,他们凝视着胶片感光乳剂,研究静止和运动之间的不明确界限——这也是马克西姆·高尔基初次接触电影时所着迷的静止到运动的过渡时刻。在《汤姆,汤姆,风笛手之子》(*Tom Tom the Piper's Son*, 1969)中,肯·雅各布斯邀请我们花两个小时去追寻胶片颗粒中存在的叙事细节和模糊之处,这部电影是由大卫·格里菲斯(D. W. Griffith)的杰出摄影师比利·比兹尔('Billy' Bitzer)在 1905 年拍摄的单卷式新颖作品。而艺术家伊凡·吉亚尼谦(Yervant Gianikian)和安吉拉·里奇·鲁奇(Angela Ricci Lucchi)则从更具政治性的视角出发,重新审视了意大利纪录片导演卢卡·科莫里奥(Luca Comerio)在 20 世纪初拍摄的影像,他以一种毫不犹豫的庆祝精神拍摄了偏远的人和地点。电影《从极点到赤道》(*From the Pole to the Equator*, 1986)借用了科莫里奥最成功作品的标题,这部电影对他如今正变得腐坏的镜头进行剖析、放慢和深入研究,揭示了人类掠夺的本性和整个殖民事业中的无意识暴力。[20] 更简单地说,为了向叙事电影大师致敬,道格拉斯·戈登(Douglas Gordon)借鉴了阿尔弗雷德·希区柯克的经典电影《惊魂记》,这部电影因悬疑和恐怖的特质而闻名,戈登通过每秒两帧而不是通常的 24 帧的放映方式,抛弃了其中的悬疑和恐怖元素,创造了他的《24 小时惊魂记》(*24 Hour Psycho*, 1993)。因此,我们很难记住任何叙事的因果关系,而只是看到其形式之美:画面中的完美构图,变焦镜头的庄严进展,视点的突然变化,抽象化的动作影像。15 年

图 96. **道格拉斯·戈登**,《24 小时惊魂记》和《来来回回》(*Forth and To and Fro*),2008

第五章 观念电影及其他现象

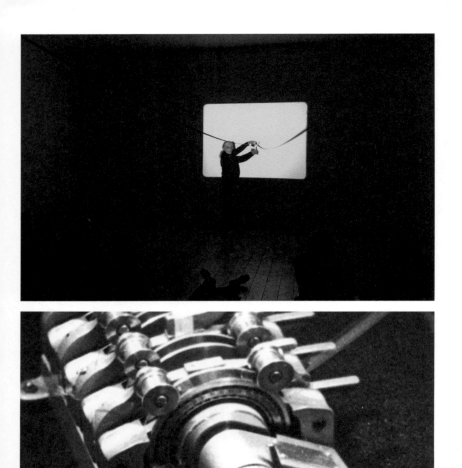

图 97. 威廉·拉班,《测量》,1973;现场视角,2017

后，戈登实现了另一种转变，现在他将放慢的影片并排在两块银幕上放映，一个版本向前播放，一个版本向后播放。12 个小时后，屏幕会暂时显示相同的画面：另一场游戏开始了。

放映机发出的光锥这一物理特性也以多种方式受到了艺术家的赞美。在《测量》（*Take Measure*, 1973）中，威廉·拉班将圆锥体的长度具象化——我们看到电影制作人在放映机和银幕之间展开 16 毫米胶片，用他准备好的胶片条作为衡量标准："放映机启动，胶片蜿蜒穿过观众席，被放映机消耗殆尽。银幕影像是一个胶片 - 镜头计数器，（从而）测量电影的'投射'"。[21] 因此，通过放映机的介入，空间与时间结合在了一起。在安东尼·麦考尔的《描绘圆锥体的线条》中，光束通过投射到烟雾或薄雾中而变得可见。一个白点变成了一条环形线，接着又变成了一束激光，穿透了观众席的黑暗，因此在电影的 30 分钟持续时间内形成了一个同名的圆锥体。"《描绘圆锥体的线条》就是我所说的立体光效电影（solid-light film）。它处理的是投射的光束本身，而不是仅仅把光束当作编码信息的载体，当它照射到平面（银幕）上时就会被解码"。[22] 布莱斯·桑德拉尔应该会很高兴，早在 1919 年他就指出：

在观众的头顶上，明亮的光锥像海豚一样跃动。人物从银幕延伸到放映机镜头。他们以一种发光的、数学般的精准俯冲、转身、相互追逐、纵横交错。光束簇拥。射线。一切都陷入了巨大的螺旋之中。天空坠落的投影。生命来自海洋深处。[23]

除了不断增长的圆圈，麦考尔的版本中没有这样的影像，但类似的"人物"是由雾中的漩涡创造的。麦考尔创造了许多变体，但都优雅而引人入胜。例如，在《四个放映机的长片》（*Long Film for Four Projectors*, 1974）中，放映机被设置在一个长方形房间的两侧，并在雾气中进行对称的扫动。

摄影机和电影人的关系一直受到人们的赞美和探讨。"拍摄自己"（Self-shooting）[今天的"自拍"（selfie）] 可能是卢茨·莫马茨（Lutz Mommartz）的《自拍》（*Selbstschusse*, 1967）的唯一主题，在这部电影中，我们看到的是满面春风的艺术家反复将摄影机抛向空中并接住的过程。但更耐人寻味的是，这也是对摄影机工作方式感到愉悦的视觉叫喊，是对"摄影机之眼"和电影人"我"之间本质关系的肯定。同样的亲密快乐也出现在吉尔·埃瑟利（Gill Etherley）的《光之职业》（*Light Occupations*, 1973）中，这是一系列视觉短诗——几乎是俳

图 98. 安东尼·麦考尔,《四个放映机的长片》,1974

句——包括《镜头与镜像》(Lens and Mirror Film)、《手与海》(Hand and Sea) 和《镜头的手与脚》(Lens Hand Foot)。这些记录了摄影机、艺术家和拍摄对象之间看似自发(实则精心策划)的互动时刻;她在镜子里的形象、在地上的影子,她的手和脚在焦距内外都能看到。

一个通常被忽视的电影体验的贡献者,也就是放映员的角色——在摩根·费舍尔(Morgan Fisher)的《放映员指南》(Projection Instructions, 1976)中占据了中心位置。观众和放映员都能在银幕上看到一系列指令,旨在探索放映员所掌控的电影放映要素——不仅仅是对焦、支架和音量,还有室内灯光和银幕周围的可移动遮罩。当屏幕上的指令"让影像失焦"实施后,随后的指令变得难以辨认,这也展示了其中的风险。费舍尔以这种娴熟而诙谐地解构电影的体验作为其职业兴趣。他的《制作剧照》(Production Stills, 1970)是众多艺术家记录自己创作过程的电影或表演之一。在费舍尔的作品中,他通过在摄影机前依次摆放宝丽来图像的方式,展示了我们正在观看的电影拍摄过程中的每个阶段。最初是一个空白的矩形,随着我们的观看,图像逐渐变得清晰:

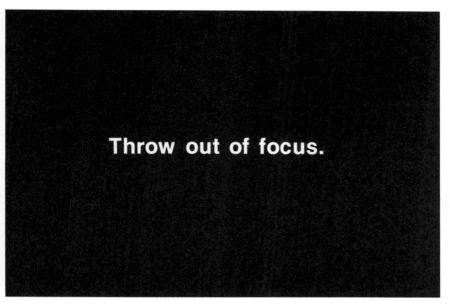

图 99. **摩根·费舍尔**,《放映员指南》,1976

我把宝丽来相机给了汤姆 [汤姆·安德森（Thom Andersen），他也是一位著名的电影制作人]，摄影师打开摄影机，影片就播放了汤姆拍摄的照片，而在原声音乐中，我们听到了他拍摄这些照片的过程。你在宝丽来照片上看到的是已经发生的事情，而你听到的是你还没有看到的事情（这将是下一张照片的主题），这就是这部电影给我的感受。[24]

影像与声音之间的这种分离是这部电影的魅力所在。传统上，"制作剧照"是电影拍摄过程中的一种辅助记忆手段；在这里，这一行为却构成了电影本身。

这种将电影制作过程展现得淋漓尽致的影片还包含冲洗和印制已曝光胶片的复杂过程，这一过程通常在胶片实验室远程进行。史蒂夫·法勒（Steve Farrer）的《100 英尺表演（观众抵达伦敦电影制作人合作社——进入场馆）》[*100 Foot Show (Audience Arriving at LFMC – Entering the Courtyard)*, 1976] 回顾了卢米埃尔兄弟的电影制作实践。参加伦敦电影制作人合作社（London Filmmakers Co-op）十周年庆典的观众抵达现场时，会被记录在一卷 100 英尺长的胶卷上，胶卷会立即在合作组织的实验室里冲洗，并作为他们参加的展览的

一部分进行放映。影片黑白的、无声的、略带斑点的形式,以及影片中从门口走出的人物形象,完全在有意识地呼应了《工厂大门》(Workers Leaving the Lumière Factory, 1895),人们认为,最初也是为了让拍摄对象感到愉悦和困惑而拍摄的。

随着电影在世纪之交进入画廊,新一代艺术家重新发现了电影物质性的吸引力。众所周知,塔西塔·迪恩对赛璐珞胶片尤其热爱,面对数字技术的侵袭,她发起了保护赛璐珞胶片生产的运动,这反映在她坚持将胶片放映机作为其所有作品装置的可见部分。在罗莎·芭芭(Rosa Barba)的作品中,人们可以经常看到投影胶片在连接在放映机上的透明盒子里扭动——胶片在放映机后部喷出,然后不可避免地被吞没并再次放映,胶片的扭动占据了这段时间。

录像带的物质性在过去和现在都更加难以捉摸,问题也更多。对许多人来说,即时反馈——复查并因此接受或拒绝刚刚拍摄的材料的可能性——被证明是一种奖励,影像潜在的"生命力"激发了新的快乐形式。录像带也为观众直接参与提供了无限的可能性。在一个早期的例子中,布鲁斯·瑙曼的《绕过街角》(Going Around the Corner Piece, 1970),闭路摄像机和巧妙放置的银幕让观众可以追逐自己的影像,这些影像总是神秘地在"前方"、远处、后方出现,并诱人地消失在"拐角处"。大卫·霍尔的《渐进式衰退》(Progressive Recession, 1974)也是如此,但故意让人更加困惑;当观看者在装置中移动时,摄影机和影像的布局"逐渐将观看者的影像与其原点分开并拉开距离"。[25]

霍尔的《这是一个视频监视器》(This is a Video Monitor, 1974)和《这是一个电视接收器》(This is a Television Receiver, 1976)使用了结构电影的语言(屏幕上重复和重拍)来强调电视机的木盒和玻璃屏幕的物质性,正如前面讨论过的他的诙谐、更具观念性的《7个电视片段》一样。他的《视频铭文》(Videcon Inscriptions, 1974)利用了摄像管(videcon tube,早期摄像机的一个组成部分)易被强烈的光热点"灼伤"的特点,留下了蜗牛轨迹般的残影,与摄影机早期的运动相呼应。琼·乔纳斯的《垂直滚动》(Vertical Roll, 1972)以早期录像带的不稳定性为乐趣,即影像有节奏地"滑动"并因此而变得模糊的趋势,并配以引人入胜的极简主义打击乐,由此创作出一部经典的结构性作品。斯蒂芬·帕特里奇(Stephen Partridge)的《监视器》(Monitor, 1974)颂扬了录像带的另一个诱人弱点,即"反馈"效应——当摄影机在视频监视器上看到自己的实时图像时,就会出现屏中屏。将监视器向一侧旋转会产生连锁反应,屏幕上显示的监视器会进一步旋转,每旋转一次的效果都会增加一倍,从而陷入无尽的扭曲视角中。

图 100. 琼·乔纳斯,《垂直滚动》,1972

图 101. 斯蒂芬·帕特里奇,《监视器》,1974

由于录像带是一种新媒体，而且受制于对视觉新颖性的不懈追求，艺术家们在剪辑时可能会添加一些非现成的视觉效果。艺术家兼事件创造者（Happenings-creator）艾伦·卡普罗对这些以及其他视觉上的陈词滥调提出了警告，其中许多都与结构电影有关，尤其是录像艺术家"对延时设备的无情喜爱"。在这里，卡普罗可能是在批评瑙曼的《绕过街角》，或者丹·格雷厄姆（Dan Graham）著名的装置作品《时间延迟室》（*Time Delay Room*, 1974）。在这个作品中，观众在两个镜像房间之间穿梭，房间里有内置监视器，显示"另一个"房间里的人，其中一台监视器"直播"，另一台监视器有 8 秒的延迟，给他们"不一致的印象"，让他们"陷入一种观察状态……陷入反馈循环"，格雷厄姆如是说。卡普罗认为这样的视频环境类似于"世界博览会（World's Fair）的'未来电影'（futurama），带有人们熟悉的按钮式乐观主义和说教。它们一半是游乐园，一半是心理实验室……"他的结论是："除非录像带像电话一样被人们淡漠地使用，否则它仍将是一种装腔作势的新奇玩意儿。"[26] 这里有呼应布鲁尼乌斯为技术而反对技术的咆哮，但卡普罗最后的看法却很有先见之明；在 20 世纪 70 年代早期，没有人会想到手机（它本身就是一种未来的设备）会成为最常用的视频录制设备。如今，随着录像带确实"像电话一样被冷漠地使用"，艺术家的动态影像已经完全进入了"个人声音"占主导地位的时代。

第六章

反电影与形式电影

反电影（anti-film）和形式电影（formal film）可能是最具挑战性的艺术家电影。这两者之间亲如兄弟，只不过前者选择粗暴地拒绝所有现行的电影秩序，后者则痴迷于推行新秩序。反电影起源于达达主义，它通过颠覆叙事电影所有的惯例来对观众造成冲击，形式电影则强烈主张电影的结构——有时采用数学系统（韵律电影），有时悉心解构叙事电影的语言（结构电影），其通常和反电影具备着相同的魅力。正如布努埃尔所见，这两者都可以理解为艺术家对主流电影"麻醉和束缚"的现状的回应。

形式电影和观念电影的导演都一样，把作品视作表达完整自我的"对象"，无论是电影还是录像带，其表达都并不"关涉"其他事，单凭银幕上展示的素材就足以成为主题了。回顾 20 世纪 20 年代的辩论，创作者们问："活动影像的本质是什么？是什么让它与众不同？"并进一步追问，"我们对电影的'解读'涉及哪些过程，这些过程又能否对观众保持透明？"观念艺术与它所带来的关于"处理"和"创作"的新方法，为这些艺术家提供了一套可借鉴的模式，而新兴的电影学科则提供了另一套模式。矛盾的是，但也许不可避免的是，最终损害反电影和形式电影的恰恰是他们更新电影和重振活动影像的内在愿望。

反电影和反电视

最早发起抨击的反电影战士是 20 世纪 20 年代参与达达主义最后狂欢的电影制作者们，对他们而言，任何遵从逻辑形式的艺术家都是敌人。后来，反电影战士们以字母主义者（Lettrist）、南斯拉夫反电影运动甚至更具无政府主义倾向的激浪派的形式再次出现。电视则在 20 世纪 70 年代成为最后的进攻对象，被他们视为新的大众鸦片。

反电影首批实至名归的杰作几乎都是偶然产生的,这些影片受到达达主义艺术家兼经理人特里斯唐·查拉(Tristan Tzara)和弗朗西斯·毕卡比亚(Francis Picabia)委托,作为剧场的时间填充物(time-fillers),可能会为计划中充满激愤的戏剧表演增添电影的新奇感。在查拉的要求下,曼·雷的三分钟时长短片《重拾理智》(*The Return to Reason*)被用于 1923 年 7 月在巴黎米歇尔剧院上演的一场名为"胡子心之夜"的组合节目中。毕卡比亚委托雷内·克莱尔创作的《幕间休息》(*Entrácte*),曾作为具有无政府主义色彩的芭蕾舞剧《休息日》(*Relâche*)的一部分,并于 1924 年上演。曼·雷称,他要在得到通知的几小时内提供电影内容,因此他将自己的无相机成像技术"雷氏摄影照片"(Rayograph)调整为电影胶片模式。将木匠的指甲、图钉甚至盐和胡椒粉撒在未曝光的电影胶片上,并在暗室中固定它们的白色阴影,然后将最终成像与之前拍摄的实验电影的片段进行随机交叉剪辑——包括游乐场灯光的夜景,悬挂的螺旋和阴影,以及他的缪斯女神蒙帕纳斯的吉吉(Kiki de Montparnasse)裸体的正反面镜头。"理性"在其间几乎无迹可寻,这部电影的观赏性超出了人们的理解,因此激化了由超现实主义自封的守护者安德烈·布勒东的宗派主义引发的众怒。

雷内·克莱尔的《幕间休息》虽然不是自发创作,但他的创作意图仍十分惊世骇俗。毕卡比亚明显向克莱尔提供过自己对芭蕾舞剧的想法,埃里克·萨蒂(Erik Satie)则负责编写芭蕾舞剧的配乐,但实际上克莱尔可以随心所欲地创作。影片以一个慢镜头开场,萨蒂(戴着圆顶礼帽和夹鼻眼镜)和毕卡比亚站在巴黎屋顶上直接向观众发射大炮;在随后的镜头中,杜尚和曼·雷在另一个屋顶上下棋,直到被消防水龙带冲走。电影的主要部分包括一个由骆驼牵引的灵车带领的葬礼队伍通过游乐场的慢镜头。途中,尸体从棺材中跳出来,穿长袍的送葬者被隐藏在人行道下的喷气式飞机袭击,理性的空间在立体派风格的叠加和过山车的倒置中被消解。为了向芭蕾舞的背景致敬,摄影机向上拍摄了一位蓄着胡须、身着短裙的舞者的裙底。甚至连"结束"的字幕卡都是个笑话:一个男人冲出来,看起来像是从银幕进入了观众的空间。克莱尔写道,他很高兴能够在影像的世界中"摆脱规则和逻辑"。[1]

汉斯·里希特放弃了他的《节奏》(*Rhythmus*)系列的抽象影像,转而选择拍摄了几部实景电影,这与他作为达达拼贴艺术家的新身份不谋而合。《电影研究》(*Filmstudie*, 1926)体现出里希特对移动影像实验的兴趣,这部影片是一系列镜头的组合,也是持续一段时间的达达拼贴,采取了例如探索视觉类比的方式

图 102. 曼·雷,《重拾理智》,1923

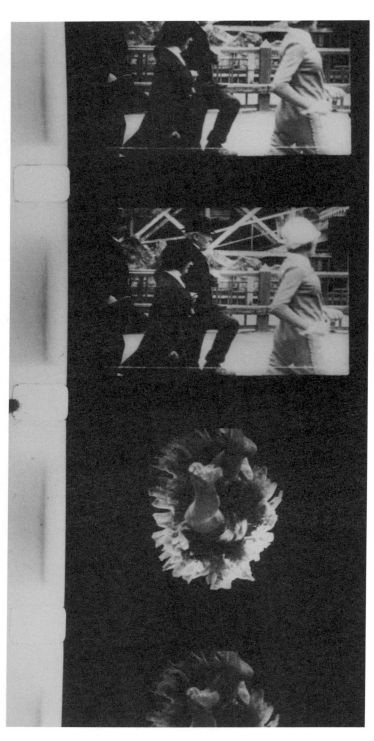

图 103. 雷内·克莱尔，《幕间休息》，1924

(鸟儿摆动翅膀呼应摆动的抽象图形),并没有持有坚定的反电影姿态。但它依然属于达达主义的风格,并与雷的《别烦我》(*Emak Bakia*, 1926)一同在乌苏林影院首映。里希特的《早餐前的幽灵》(*Vormittagspuk*, 1928)延续了《幕间休息》中的达达主义精神,他对此进行了以下描述:

这是由四顶圆顶礼帽、一些咖啡杯和"已经感到受够了"的领带在上午11点50分到12点发动反叛的故事,随后他们又继续恢复了日常生活。达律斯·米约(Darius Milhaud)和保罗·欣德米特(Paul Hindemith)出演了电影……这些反叛的"Untertanen"("物体"等同于人)的追逐贯穿了故事始终。追逐过程被一些奇特的插曲打断,这些插曲利用了摄影机克服重力的能力,使空间和时间完全摆脱了自然规律的束缚。[2]

无政府主义精神同样体现在里希特的《一切都在旋转,一切都在运动》(*Everything Moves, Everything Revolves*, 1929)和《两便士的魔法》(*Twopenny Magic*, 1930)中,这是为测试新的托比斯(Tobis)音响系统而做的实验。

"轻松愉快"并不适合形容字母主义者在20世纪五六十年代制作的反电影。字母主义组织是由罗马尼亚诗人伊西多尔·伊苏(Isidore Isou)、莫里斯·勒梅特(Maurice Lemaître)和吉尔·沃尔曼(Gil Wolman)创立,也属于居伊·德波(Guy Debord)领导的"情境主义"(Situationist)的分裂派别。对于他们来说,拍摄电影是对媒介进行必要批判的一部分,他们坚信所有形式的艺术都会不可避免地促成资本主义对社会的奴役。因此,资本主义的成果必须被用来反抗自身:电影应该批评电影。"异轨"(Détournement)将成为情境主义者的座右铭。更准确地说,字母派也相信以语言为基础的诗歌应当被简化成它的基本单位——音素和音节,甚至是单独的字母(这再次回应了达达主义诗歌的特点)。画家埃德加·皮莱(Edgar Pillet)的唯一字母派电影《创世纪》(*Genesis*, 1950)就是一部纯粹的印刷术作品。伊苏唯一的电影《诽谤言语与不朽》(*Venom and Eternity*)作为字母主义的宣言书,在1951年戛纳电影节上一经推出便得到许多法国当代文化领袖的支持——科克托、布莱斯·桑德拉尔、演员让-路易斯·巴劳特(Jean-Louis Barrault)、丹尼尔·德洛姆(Danielle Delorme)等,他们也出现在构成电影视觉轨迹的随机镜头中。电影以唱诵的字母派诗歌开场[一个微小的重复循环,几乎是具象音乐(musique concrète)],然后出现了文字和宣言,要求电影这

头"肥猪"必须接受新的暴行,等等。出乎意料的是,这段充满攻击性和恐吓意味的旁白里包含了对 D.W. 格里菲斯、冈斯、卓别林、克莱尔、爱森斯坦、冯·施特劳亨(Von Stroheim)、弗拉哈迪、布努埃尔和科克托电影的赞扬——这对一个反传统者来说可算出奇保守。反电影精神最明显的体现是影像和声音的完全分离(它们之间没有任何同步或创造性对位的迹象),以及电影表面上的物理划痕和绘制标记。当斯坦·布拉哈格在一次难得的美国放映会上看到《诽谤言语与不朽》时非常高兴,而影片中那些被刮掉的面孔也激发了他的灵感,启发他在《黑色反思》(Reflections on Black, 1955)中刮掉了主人公的眼睛。

吉尔·沃尔曼的《反概念》(L'anticoncept, 1951/1952)由一段录制的语言攻击配以对充气气球投射的无图像光影组成。这部作品曾在巴黎人类博物馆(Musée de l'Homme)的先锋电影俱乐部向精英观众放映。影片的反叛立场使其无法通过电影审查,因此错过了 1952 年戛纳电影节的"大众"观者。但剧本后来被刊登在字母派杂志《离子》(Ion)上,这也许是这部电影最有效的传播方式。《离子》还收录了居伊·德波的电影《为萨德疾呼》(Howls for Sade, 1952)。电影伴随着艺术家半演讲和半无意义的吟诵,同样是 80 分钟的白色(无影像)银幕和黑暗来回交替。德波最著名的影片《景观社会》(Society of the Spectacle, 1973)根据他 1967 年的同名著作改编,他坚信这本书起到了推动 1968 年五月风暴的作用。电影中的视觉轨迹均是当时令人震撼的"热门"影像——城市资本主义的高楼大厦,20 世纪 60 年代的"摩登女郎",戛纳电影节海滩上嬉戏的新生代明星,美国在越南的火箭袭击,卡斯特罗(Castro)发表演讲,李·哈维·奥斯瓦尔德(Lee Harvey Oswald)的枪击事件。在这种视觉冲击下,德波说:"景观是被束缚的现代社会的噩梦,它最终只表达了对沉睡的渴望。景观,是这个沉睡社会的守护者",此外,它还与布努埃尔最初的抱怨遥相呼应。

事实证明,勒梅特是最多产和最持之以恒的字母主义者。他超高的生产力——到 20 世纪 90 年代中期拍摄了超过 100 部电影,还在创作绘画和众多著作——这表明他的计划与其说是抹杀电影,不如说是要改变大众电影观众对媒介的看法。他的第一部作品《电影开始了吗?》(Has the Film Started?, 1951)在形式上与同代电影相呼应:一场演讲配上无关的影像(他曾与伊苏合作)。同样,勒梅特再次预言了结构电影的出现,他声称在他批判的背后有着授予观众权力的动机:"在一部超时空电影(supertemporal film)中(他对自己作品的一个分支

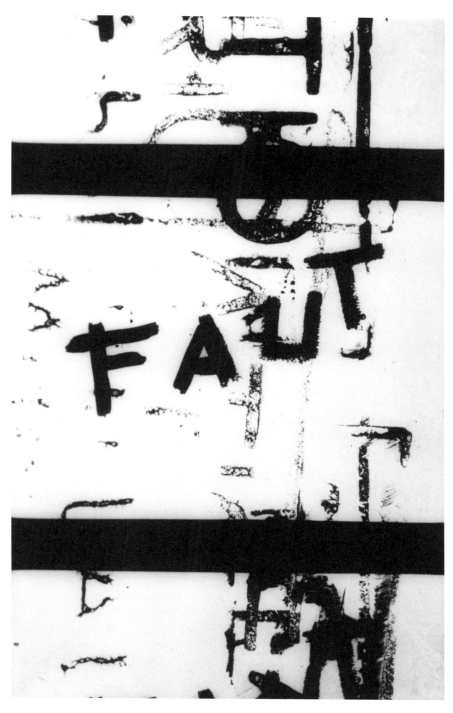

图 104　**莫里斯·勒梅特**,《电影开始了吗?》,1951

的称呼），观众享有自己成为电影导演、电影明星或是知名评论家的权利……银幕和公众之间不再有不可逾越的鸿沟。"[3]（尽管这可能并不是观众对他的批判最直接的反应。）

下一代的许多形式电影人也承认在他们的作品中存在反电影的冲动，但他们有意将破坏和创造之间的对话带入新的领域，坚持认为被取代的旧有事物应该呈现出全新的、有目的的形态。南斯拉夫的电影制作人米霍维尔·潘西尼是最早将其作品描述为"反电影"的艺术家之一。尽管如前文所述，这些作品也只是朝着形式上的"物质性"方向迈出了一步。结构主义电影人比吉特·威廉·海恩（Wilhelm Hein）和马尔科姆·勒格莱斯（Malcolm Le Grice）的早期拼贴电影在一定程度上属于反电影。但他们作品中的这种冲动很快被置于次要地位，取而代之的是对感知过程的突出，以及建立一种全新的电影/观众关系形式的兴趣。勒格莱斯谈到了这一转变，正如他自己的早期电影《是，也可能不是，塔拉》（Yes, No Maybe Maybe No, Talla, 1969—1970）和《盲目持续的空白时间》（Blind White Duration, 1969—1970）中所看到的那样："在这些电影中存在着对观众的批判成分；一种达达主义的东西。后来我想摒弃这一点……我开始想做一种意图完全积极的电影，而不是颠覆传统的电影"。[4]

同样，第一代许多录像艺术家的作品就试图打破广播电视舒适而专制的地位，同时建立了电子影像不同的呈现方式。激浪派反艺术运动中两位先驱沃尔夫·沃斯特尔和白南准在他们的职业生涯早期，就批判了直播录像（20 世纪 70 年代中期家庭录像还尚未被引进），同时强调了家用电视机作为世俗物品的本质，坚定地将其语境化。早在 1959 年，沃斯特尔就在他充满焦虑感的装置作品《黑屋》（Black Room）中加入了一台电视机，对战后德国的状况进行反思；而在他 20 世纪 60 年创作的一系列电影和电视"去拼贴化"（dé-coll/ages）的作品中，他则更为严肃地探讨了活动影像的力量和地位，这些作品强调的是把影像进行分解而不是重新组合。当然，在"去拼贴化"的过程中产生的结果也不可避免地成为一种重组。他的首次大型展览"6 台电视的去拼贴装置展"（6 TV Dé-coll/age, 1963）在纽约的斯莫林画廊（Smolin Gallery）举行。展览以电视机装置的形式出现，这些电视机播放的混乱影像与添加的元素混合在一起，（在某种程度上）吸引了观众的参与。

图 105. 沃尔夫·沃斯特尔,"6 台电视的去拼贴装置展",1963

以下是他的创作笔记:

展览环境:6 台电视机同时播放着不同的节目。/ 影像被去拼贴化处理。/ 融化的场景——塑料玩具飞机受热融化。画布上有 6 只烤鸡。/ 观众必须在画布上将其吃掉。有 6 个鸡蛋孵化器 / 在画布上 / 在展览当天孵化出小鸡。/ 每个人都会收到一个装有液体的安瓿,他们可以用它来涂抹杂志。所有事情都是一起发生的。此外,每台电视机上粘有一包杂货食品。[5]

电视被牢牢置于生活的无序混乱中。当沃斯特尔制作这些被独立展示的去拼贴化作品时,他欣然重新拍摄了他从广播电视中获取的影像,然后对其进行干扰,而电影和录像技术间的不匹配本身导致了影像的分解以及可见的扫描线;换句话说,这是在他的剪辑作品中添加视频材料的宝贵证据。通过这些失真的影像,人们也许只能瞥见一个漂亮的电视播音员,一个在驾驶舱里的美国空军飞行员,热门的影像被再次否定了。他为 1968 年威尼斯双年展制作的《电子去拼贴》(Electronic Dé-coll/age)、《事件室》(Happening Room)展出了 6 台电视机,其扭曲的影像摆在满是碎玻璃的地板上,电机驱动着电视机和其他物体:滑雪板、

图 106. **彼得·韦伯尔**,《电视新闻 / 电视之死》,1970/1972

煤铲、鱼缸、蜜罐，它们在场景中移动，由一台原始计算机的编程控制来回应观众的动作。

白南准早期的"雕塑"是通过放置在电视机顶部的磁铁来破坏传输图像，使其失真成为抽象图案的。在他的首次大型展览——"音乐 - 电视电子展"（Exposition of Music-Electronic Television, 1963）上，他在位于乌帕塔尔的帕纳斯画廊（Parnass Gallery）中放置了各种改装过的电视机，时间恰好在沃斯特尔的纽约展览之前，可能也因此成了后者的灵感来源。更具建设性的是，他通过借鉴电视工程师内田秀雄（Hideo Uchida）和阿部修也（Shuya Abe）学到了如何利用家用电视机中的电子流产生催眠的图案，将其转换成表演工具。阿部 - 白（Abe-Paik）的视频合成器成为一个创作工具，负责塑造白南准未来作品的外观，这些作品包括电视节目、白氏标志性的"机器人"（由各种电视机组成的装置）和现场表演。

广播电视节目的内容越来越成为这种反电视活动干预的焦点。大卫·霍尔与托尼·辛登（Tony Sinden）合作制作的《101 台电视机》（101 TV Sets, 1972—1975）将大量家用电视机按次序排成三排，一排比一排高，把它们调到不同频道或是简单地错调频道，所有电视机都被淹没在铺天盖地的视听喧嚣中，极力地争夺注意力。和霍尔的其他作品一样，这个展示既否定了广播信息，又将电视机或视频监视器视为雕塑品，一个光的发射器，后来成为能够实现更多内容的媒介。

可预见的是，新闻广播经常成为被攻击的目标。彼得·韦伯尔（Peter Weibel）的《电视新闻 / 电视之死》（TV News/TV Death, 1970/1972）用了一个充满黑色幽默的比喻：一个新闻播报员坐在电视有限的空间里一边紧张地抽着雪茄，一边阅读旧新闻。他的吞云吐雾使电视里烟雾弥漫，直到他变得无影无踪——毫无疑问，这是在屏幕外吸烟者的帮助下一同完成的。桑娅·伊万科维奇（Sanjha Ivekovič）的《甜蜜的暴力》（Sweet Violence, 1974）粗暴地叠加在萨格勒布电视台国家批准的经济和社会宣传画面上，她简单的破坏行为使观众警醒起来，呼吁人们意识到从这个充满虚假安慰的电视机角落中传递出的"甜蜜暴力"。遗憾的是，她的作品只被少数人在非官方画廊里看到，与她同时期的西方创作者的类似攻击不同，后者实际上由他们所攻击的媒体传播。例如，霍尔能够制作并传播的《这是一个电视接收器》（This is a Television Receiver, 1976），其中一位著名的 BBC 新闻播音员宣读了艺术家关于电视机物质性的文字，从权威人士那里收到这样的信息着实令人震惊。更令人不安的是，这个序列被连续重复，每次重复都因为重新拍摄而变得更加扭曲和抽象，最终除了剩下纯粹的光和噪音再无其他。

可能是最有力、也是最直接反电视的作品之一是由理查德·塞拉创作的《电视服务人民》(Television Delivers People, 1973)，他购买了有线电视网络的时间来播放这部作品。在这部作品中，55 份书面陈述在一个空白的电视屏幕上滚动，整个 7 分钟伴随着适当的柔和音乐，准确告诉了这些可怜的"被束缚"的观众正在发生什么。以下是其中一些陈述：

商业电视的产品，就是观众。
电视将人们送到广告商那里
被推销的是消费者
你是电视的产品
你被送到广告商那里，他才是顾客
他消费了你
你是电视的产品
电视机出售的是人。[6]

韵律电影

正式的、经过数学剪辑的电影——即以"结构"成为主导的电影——其历史可以追溯到比利时艺术家和纪录片导演查尔斯·德库克莱尔（Charles Dekeukelaire）的无声电影《失去耐心》(Impatience, 1928)。这部电影在 1929 年拉萨拉兹的聚会上向国际前卫艺术家社群放映。影片开头的标题说明"它由四个元素组成：摩托车、女人、山脉和抽象方块；节奏是影片放映时间的数学分段所决定的，它被分成若干时间段，在这些时间段里，四个图像库在各种情况下相继出现，不考虑旋律线或戏剧张力"。这部影片长达 36 分钟，因此德库克莱尔可能预料到了毫无准备的观众的反应，因此才命名为《失去耐心》。如果不是电影的长度和其对数学剪辑的不懈追求，这四组图像或许会让人联想到未来主义电影，像一首不带感伤的赞歌，歌颂着速度和机器的魅力。与之不同的是，它将自己和观众的斗争关系与达达主义进行关联，由此成为战后反电影的先驱之一。由于没有任何已知的与达达主义的联系，人们不禁要问，德库克莱尔是如何构思这种激进的结构的。几乎可以肯定的是，他看过莱热的《机械芭蕾》，该片中有一个短暂而循环的女人爬楼梯的镜头，同样是旨在令观众感到沮丧；如果这是其灵感来源，那么他的电影则有着远超《机械芭蕾》的愤怒。所以毫

图 107. 查尔斯·德库克莱尔，《失去耐心》，1928

无疑问，他的电影在首映后很少再被放映，因此它对当时和后世的影响都很小。他的电影一直被保存在比利时的档案馆中，直到半个世纪后才被结构电影人发现和赏识。

20 世纪 50 年代中期，一种观念首次出现在维也纳，即预先确定电影的剪辑模式可以塑造整部电影。彼得·库贝卡和库尔特·克伦（Kurt Kren）的作品被欧洲、日本和北美的许多人效仿。库贝卡的第一部电影《维特劳恩马赛克》[（*Mosaic in Confidence*, 1954—1955）与费里·拉达克斯（Ferry Radax）合作拍摄]，是一次影像/声音剪辑的实验。他将在勒芒的赛车失事镜头、一对男女的对话以及其他镜头以"错误"的组合方式穿插在一起，使得任何故事叙述都无法成立。相反，他创造了新的、非自然主义的"同步事件"（sync events，他的术语，呼应了维尔托夫的观点）：奇怪但不可抗拒的影像和声音融合。他后来又在叙事背景下再次使用了这种技术，创造出《非洲之旅》中的非自然主义视觉隐喻。《鹳》（*Adebar*, 1957）是库贝卡第一部完全合乎"韵律"的电影（这个术语是由他创造的），其公式化的剪辑在冥冥中与《失去耐心》相呼应。只有一分钟的《鹳》算不上一种挑衅；事实上它非常短，主要是受益于艺术家通常会多次播放的做法。六组不同的高对比度镜头中，一对对翩翩起舞的情侣剪影不断变换，直到每一种变化都被穷尽。这些镜头的长度分别为 13、26 或 52 帧，每次剪辑都在正片和负片之间交替进行，并且每个镜头在开始和结束时都是"定格"的，然后再开始移动。同年，库贝卡受雇为一家当地的啤酒公司拍摄广告短片，最终提交的影片只有 90 秒，并以啤酒的名字《施韦查特》（*Schwechater*）命名。它采用了极快的韵律剪辑，基于 1、2、4、8 和 16 帧的模式，并与相同长度的黑色胶片交叉剪辑。饮酒者和啤酒杯的影像被着以红色，被"冲洗"（washed-out），并有时以负片形式显示。它不符合委托人过于简单化的期望，但却是一部令人沉迷的作品。

随后，《阿努尔夫·莱纳》（*Arnulf Rainer*, 1960）成为第一部仅由纯黑白画面组成的电影。"我建立了一个电影四大基本元素组成的结构：光明、黑暗、声音、沉默。它们由四条 35 毫米胶片组成：空白胶片、黑色胶片、有声胶片和无声胶片。电影不可分割的原子为一帧，相当于 1/24 秒。"[7]《阿努尔夫·莱纳》是一部朴素的作品，将电影简化到绝对的最低限度；这是一个有意识的尝试，为艺术形式（或至少是他的同行艺术家）提供了不可简化的基础，就如同卡西米尔·马列维奇（Kasimir Malevich）在 1915 年以来的画作《黑色广场》（*Black Square*）中为其他画家同行提供的那样。从逻辑上讲，电影已经被简化为"单个

图 108. **彼得·库贝卡**,《鹤》, 1957

原子",电影应该走向尽头吗?究竟还剩下什么可以做呢?但事实上,仍然有很多要做的事情——即使是库贝卡本人也意识到这一点。他在《非洲之旅》中重新探索了视觉隐喻,甚至在《暂停》(*Pause*, 1977)中探索了人类表演的情感语言,给其他人留下了更多对"单个原子"探索的空间。

库尔特·克伦的首部电影《1/57:合成声音实验(测试)》[*1/57: Experiment with Synthetic Soundn (Test)*, 1957] 与《难以忍受》有着惊人的相似之处,它采用了粗糙的机械剪辑方式,在不相关的对象之间进行切换——仙人掌、砖墙,以及直指观众的左轮手枪的微小影像——这些镜头长度相等,与声道划痕造成的沙沙声样本并行剪辑。这种剪辑手法以其残酷直接的方式奠定了他反幻觉主义(anti-Illusionist)的剪辑法。他第一部数学构图电影是《2/60:松迪测试的48颗头》(*2/60: 48 Heads from the Szondi-Test*, 1960),这是一种以斐波那契数列(Fibonacci sequence)决定长度的图像排列:1 帧、2 帧、3 帧、5 帧、8 帧、13 帧、21 帧,然后是 34 帧,最后再逆序。电影中粗糙的新闻印刷照片显然是 20 世纪早期心理测试的一部分,但电影特殊的剪辑方式使不同的头像随机出现,颠覆了它们在原始测试中可能具有的任何意义。克伦可能是在嘲笑维也纳头部医学的不可靠分支。《3/60:秋天的树》(*3/60: Trees in Autumn*, 1960)同样对不同长度的画面进行了排列组合,形成了闪烁、不稳定但催人入眠的树形和树叶记录,但它以黑白的方式呈现,增强了视觉效果。正如他所回忆的,"我带着摄影机在维也纳四处游荡。我随身带着一张纸,上面写着帧数,告诉我应该如何拍摄单帧。"[8]这也是通过使用斐波那契数列来计算的。

在 1967 年的作品《15/67:电视》(*15/67: TV*, 1967)中,库尔特·克伦仅仅使用在影像中发现的节奏就呈现了一堂剪辑大师课。在不到 4 分钟的影片中,他创作了一支由五个基本舞步按不同顺序组合而成的完美小舞蹈。他对舞蹈起源的描述非常简单:

当时我在威尼斯,坐在咖啡馆等朋友。他们迟到了,我开始感到无聊。碰巧我带着相机,于是从座位上拍了几个镜头,通过窗户看着大海的景色。在维也纳,我想到要制作 21 份这五个镜头的复制品。我将这 21 份的五个镜头按照一定的顺序组合起来,有点类似于儿童谚语,一种数数的童谣。[9]

在这些镜头中，人们看到了一些偶然发生的事情：一只漂浮的鹤在远处从右向左飘过；一个女人无所事事地踢着柱子；还是这个女人，在站着扭动身体；一个男人和孩子在中间位置经过；一个女人和孩子从另一个方向经过，很快就被前景中一个向前倾斜的人遮住了。克伦将这些毫不起眼却又复杂的动作以看似不可预知的顺序进行组合，但实际上是完全规划好的，从而创造出了一个极具吸引力的视觉编舞。看这部电影就像看电视一样具有催眠作用——或许它正因此得名——但更为迷人。

在《6/64：妈妈和爸爸》（6/64: Mama und Papa）中，库尔特·克伦开始了一系列以维也纳行为艺术创始成员冈特·布吕斯（Gunter Brus）、奥托·姆尔（Otto Muehl）和赫尔曼·尼奇（Herman Nitsch）的表演为基础的电影。对于这些作品，他调整了自己的数学模式以适应记录过程，或者更准确地说，是对他们突破禁忌的"行为"做出反应。作为观众，我们面对的是一闪而过的极端画面——赤裸的身体在进行模糊的、通常是暴力的性动作，表演者往往浑身沾满彩色颜料、血液、羽毛、生鸡蛋、精液甚至粪便。矛盾的是，在打破事件的线性流程的同时，克伦凶猛的快速剪辑模式使我们无法与所看到的内容保持距离，我们不能像在传统纪录片记录中那样逐渐"适应"影像。克伦让我们处于持续第一印象的状态，仅仅通过直观感受让我们直面画面并感到不适。

结构电影

克伦和库贝卡的电影通常被视为 20 世纪 60 年代中期电影制作模式的先驱，这种模式被评论家 P. 亚当斯·西特尼大胆地称为"结构电影"。这个术语似乎暗示它与当代语言学理论的关系，但实际上，在对当时作品进行调查的背景下，西特尼只是简单地提醒人们注意从诗意形式或心理学研究转向对形状和过程的关注。西特尼确定的特征包括对"固定机位（或观众所体验到的固定画面）[fixed camera-position (or fixed-frame as experienced by the viewer)]、闪烁效果（flicker effect）和循环帧（即镜头的立即重复，完全没有变化）[loop printing (the immediate repetition of shots, exactly and without variation)]"、"从屏幕外重新摄影"（re-photography off the screen）以及可能最具挑衅性的"形式的延伸"（elongation of form）、"使时间作为观看体验中的积极参与者"。他总结道："结构电影坚持其形式，内容反而是最次要的，只是为了勾勒轮廓。"[10]

图 109.
库尔特·克伦,
《15/67：电视》,
1967

如同观念电影，结构电影的一个显著特点也是其国际传播的速度。无论这个术语意味着什么，世界各地的艺术家似乎都愿意并且热衷于与之产生联系。虽说西特尼在1967—1968年就带着"新美国电影"（The New American Cinema）的集锦巡回欧洲，提供了让人们观看这些作品的机会，但仅凭描述也很容易理解结构电影的特点，甚至能在直接观看之前就提前掌握。尤其是，托尼·康拉德的《闪烁》（*The Flicker*, 1966），一部由闪烁的黑白画面组成的电影；以及迈克尔·斯诺的《波长》，可以概括为一个连续的45分钟变焦镜头——这些电影在1967—

图110. **托尼·康拉德，《闪烁》，1966**

图 111. **迈克尔·斯诺**,《波长》,1967

1968 年的克诺克实验电影节上被少数人看到,随后被广泛报道和描绘——事实证明是一种催化剂。结构电影在北美、英国和德国得到发展,对法国、波兰、南斯拉夫、匈牙利、荷兰和日本等国家都产生了影响。话虽如此,许多欧洲人在看到这些北美模式之前就已经在制作形式电影了。在克伦、勒格莱斯、比吉特和威廉·海恩看到并发现与康拉德或斯诺的作品有亲缘关系之前,他们就在 20 世纪二三十年代的里希特、鲁特曼和雷恩·莱的抽象电影中找到了另一灵感来源。

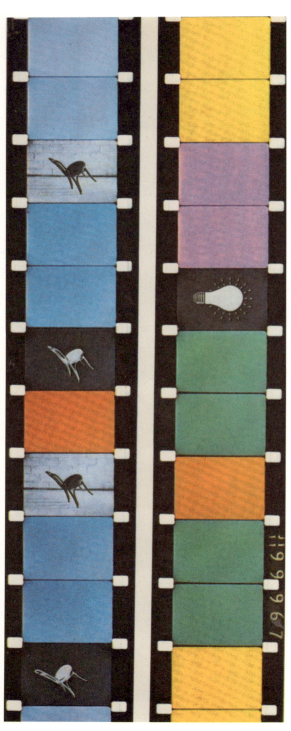

图112. 保罗·沙里茨，《无物》，1968

面对批评，西特尼后来对该运动的定义进行了修正："不幸的是，我所讨论的这些电影被误解为简单的'形式'或'观念艺术'。正是当材料变得具有多面性和复杂性，而不是会分散整体形态的清晰性时，电影才变得有趣。"[11] 内容仍然是很重要的。保罗·沙里茨作为早期著名的结构电影制作者，通过下面这段话做出回应：

> 可以说，大部分（关于这些电影的）批评文章——在建立"整体性"等重要方面……过于弱化了其内部的具体表达，这也许在无意中暗示了电影制作者应该严格地从外向内构建。[12]

相反，沙里茨喜欢在他的彩色闪烁电影（colour flicker films）中强调音乐的"弦外之音"，甚至是自传的元素，如《无物》（N: O: T: H: I: N: G, 1968）和《触摸》（T, O, U, C, H, I, N, G, 1968）。他也意识到，他的电影形式中构图的具体图案在放映过程中几乎无法辨认，只能以他称之为的"冻结电影帧"（Frozen Film Frames，1966—1977）的形式进行展览。电影胶片被拆成条状重新展示，夹在丙烯板（有机玻璃）之间，像精细的彩色玻璃窗。在这种形式下，结构——图案——无疑是主导的视觉体验。这些立体光效作品也提供了可售卖的商品：画廊经纪人利奥·卡斯特利（Leo Castelli）在 20 世纪 70 年代中期曾一度将沙里茨的作品收录在自己的书里。

康拉德曾是拉蒙特·扬（La Monte Young）演奏家／作曲家圈子里的一员，他对自己的作品确实是"由外向内构建"的事实毫不讳言。他对自己电影引发的争议既感到高兴又感到诧异。"当我拍摄《闪烁》时，人们惊讶于这是部没有影像的电影。但这在我看来并不是什么大事，因为当时的视觉艺术早已沉浸在简化活动中了。我在音乐方面有相当多的经验，用我所谓的简化材料或'乏味'的文化产品来吸引观众。《闪烁》的五个部分中各自具有不同的重复帧模式。康拉德向梅卡斯建议，就要像迪特尔·迈耶的《纸电影》一样，这是一部"闭着眼睛看"的电影。"[13] 他继续描述着"观众的体验与电影制作者的体验之间存在一种较量……那曾是，也一直是我认为对这部作品而言最佳的文化成果。"[14] 这有着反电影的风格。

斯诺和沙里茨一样，坚持认为《波长》并不是空洞的形式主义。事实上，他认为这是一部充满解构的故事片——即使它的四个叙事事件只持续了几分钟，而且似乎是在一个长达 45 分钟的单一、向前的镜头运动中完成的。对他来说，

影片的主题是"拍摄现实"(filming reality),是让观众看到这个过程。"那是放置在平面上的光源,也是影像……我正试图做一些非常纯粹的事情……关于所涉及的各种现实。"[15] 电影的幻觉与影像和声音的物质性形成对比。"连续的"变焦运动镜头拍摄了一个星期,包括夜间拍摄,滤镜使用,不同胶片拼接在一起,以及有时使用负片,所以颜色变化很大。它还需要多个摄影机位置,起初涵盖了阁楼的全部宽度和深度,但最后是一张小的黑白海浪照片的特写,因此得名"波长"。"自然主义"声音伴随着叙事事件,与"纯声音"形成对比。这里的"自然主义"声音指的是电影中与叙事事件相关的真实或自然的声音,而"纯声音"则是指一个逐渐上升的正弦波音调,开始时低沉,但随着电影长度的缓慢推移直至无法听见的音高。这部作品的材料确实是"多面复杂的",但赋予这部电影力量的恰恰是其形式结构在概念上的简单性。

不论是外部还是内部构建,许多结构电影在其构成中都隐约可见强迫症的影子。这些电影中的重复、快速剪辑、单帧技术、银幕重拍以及延时等元素,单独出现或是组合在一起,都有可能使结构电影既难以观看又难以解读。尽管如此,我们还是能从中找到乐趣。因为最终能够从确定拍摄内容,解读与电影神秘标题间可能有的关系,或者推断塑造电影的原则和规矩之中获得满足感。上述提到的推断有点类似于识别巴赫(Bach)的音乐属于卡农(canon)还是赋格(fugue)的哪种形式,或者更贴切地说,类似于康伦·南卡罗(Conlon Nancarrow)在 20 世纪 40 年代末至 80 年代之间进行的现代钢琴研究。与许多结构电影制作者一样,南卡罗最初以数学结构来构想他的作品——他将乐谱打在钢琴纸卷上,专注于它们视觉形状的清晰和独特性,然后将纸卷交给钢琴演奏者,最后欣然接受(或者有时也可能拒绝)所呈现出来的内容。这种作品只有在制作过程完成后才会完全展现在艺术家面前,而观众也只有在电影放映结束才能从中获得感受,这使得许多结构电影被视为真正的实验性作品。彼得·库贝卡曾经描述过,他花了三年时间创作并重制了《阿努尔夫·莱纳》的配乐,这是一部黑白电影。[16] 在没有摄影机的情况下,他在纸上反复用"x"和空格记录影片的结构,只有当他最终能够拍摄这部电影,可以把"x"转换成电影帧并将其放映时,电影结构的力量才对他显现出来。与形式电影相关的图表、结构图和其他形式的乐谱本身就可以成为迷人的艺术品,比如沙里茨、克伦、海因茨·埃米戈尔兹(Heinz Emigolz)、彼特·契尔卡斯基(Peter Tscherkassky)等人的著名图形乐谱。

P. 亚当斯·西特尼认为日本艺术家饭村隆彦（Takahiko Iimura）就是一个典型代表，饭村隆彦认为"电影中的时间性一直被忽视，它一直被当作视觉效果的辅助因素……我关注的不是节奏，而是时间间隔，关心具体的持续时间能否被作为材料"。[17] 这种兴趣使他创作出不同寻常的纯粹作品，这些作品的极简主义可能使它们变得难以观看，这几乎是他所接受的一种状态。他描述《B 部分模型：从 1 到 100 计数》[*Models (Part B) Counting 1 to 100*, 1972]：

这部作品分为四个部分。第一部分是从 1 数到 100 或 10 个 X。每隔十个数字就会出现一个 X。第二部分将 X 的数量翻倍，尽管替代不那么规律。然后在第三和第四部分，我将 X 的数量再次翻倍，首先到 40，然后在第四部分到 80。X 的数量越多，您（观众）在计数时就会越困难。这涉及两个系统——一是从 1 到 100 的计数，二是 X 数量的计数。在大多数情况下，同时对两者计数是不可能的。[18]

时间是经过体验的（只有 11 分钟）。观众已经成为"积极的参与者"，这是许多结构式电影人的重要目标，但在这种极端情况下，趣味性可能也因此被削弱了。

利用重复来引起人们对"持续时间"的注意，从而引起人们对观赏体验的现实之一的注意，对勒格莱斯和彼得·基达（Peter Gidal）来说也很重要。在勒格莱斯的电影中，重复的方式往往是微妙的，重复的材料范围也多种多样；在基达的作品中，重复的序列往往如此之长，以至于很难辨认重复开始的时间点，这为观影体验增加了解谜元素。作为两个最具影响力的英国结构电影艺术家，勒格莱斯和基达定期发表关于电影和观众之间基本关系的理论文章，他们认为这是电影制作当前亟待解决的最重要问题，而优雅的电影结构本身并不是他们的兴趣所在。勒格莱斯的第一部重要电影《城堡一号》（*Castle One*, 1967）由一系列收集而来的素材循环组成，在谈到这部作品时，他解释说：

我想让这部电影尽可能地贴近观众在放映情境中的现实……电影院的银幕前挂着一个灯泡，在放映过程中它会明灭闪烁。它照亮了放映厅与电影幕布，这样电影的影像就完全消失了。观众席突然以一种你在电影中"不希望它变成的方式"变得非常真实。[19]

因此，放映活动本身和电影媒介的物质性一样重要，观众应该像电影导演在制作时一样充分地意识到观看的行为。但是内容——银幕上主题的选择——仍然很重要。

在继续使用重复的时候，勒格莱斯的《柏林之马》(*Berlin Horse*, 1970) 混合了两个来源不同的镜头：一是马逃离燃烧马厩的档案影像，二是马在长绳牵引下锻炼的家庭录像。这是一部以循环运动为主题的电影作品，通过它重复的节奏、丰富的附加色彩，以及由布莱恩·伊诺（Brian Eno）创作的循环配乐，具有出乎意料的抒情效果。此后，勒格莱斯努力在作品中实现形式严谨性、"物质性"和有意义表演之间的平衡。他在这一时期最引人注目的电影是绝对抽象的装置作品《浓雾》(*Gross Fog*, 1973)，由一些有色边缘雾状胶片(coloured edge-fogged film) 循环投影到宽屏上，颜色和音调会有节奏地结合在一起。

勒格莱斯谈到他的双屏（有时是多屏）作品时表示，它们"不是关于过载"的，而是关于将"这个"和"那个"之间的比较。[20] 这种将电影制作的材料和过程进行展示和检验的行为在四屏作品《马奈之后》(*After Manet*, 1975) 中得到了赞扬，同时是对马奈《草地上的午餐》(*Le Déjeuner sur l'herbe*, 1863) 这一艺术史上标志性场景的再现。与其原型一样，它也提供了亲密好友们一同庆祝的机会。四个制作电影的朋友共同举行了一场乡村野餐，有食物、酒、书籍和留声机，每个人都负责一部摄影机（观众可以看到一个屏幕）。根据勒格莱斯的计划，他们以不同的方式使用摄影机——用三脚架固定或移动、平移、缩放——四个屏幕的影像上呈现的是将电影分类为不同状态的场景：负片和正片，黑白和彩色，无声和有声。（出乎意料的午后高温和酒醉的人们也为这场表演增添了物质效果。）

解构的过程在勒格莱斯的长片作品中继续进行，这时的"对比"按顺序依次呈现在一个银幕上。他们还进一步揭示了叙事电影构建的技巧。在《黑鸟下降：紧张的排列》(*Blackbird Descending: Tense Alignment*, 1977) 中，我们看到艺术家里斯·罗德斯（Lis Rhodes）成为勒格莱斯的替身，她反过来观看（勒格莱斯的）家庭生活在她周围展开，含蓄地成为电影的主题。从四个视角看到四个事件：罗德斯坐在窗前，用打字机写字；透过窗户，可以看到一个男人在修剪一棵树；一个女人挂在晾衣绳上的彩色床单；在房子里，另一个女人在接电话。这些明显是同时发生的事件一次又一次出现，用以探索观众所有视点变化的可能性，不存在特权，仿佛在寻求一个平等的概述，电影制作的巧思也因此被

图 113. 马尔科姆·勒格莱斯,《柏林之马》,1970

揭示出来。最后，勒格莱斯向我们展示了摄影机拍摄的正是我们所目睹的场景。这部作品和他随后的《芬尼根的下巴：时间经济》(*Finnegans Chin, Temporal Economy*, 1981) 代表了结构电影最具启发性的一面，对勒格莱斯来说，这已是他探索的极限，他不需要再前进了。但其他艺术家出人意料地继续接受了这一挑战。十多年后，在画廊装置艺术的创作背景已经截然不同的情况下，人们在布鲁斯·瑙曼和斯坦·道格拉斯（Stan Douglas）的作品中发现了同样详尽而极端的叙事解构形式。在瑙曼的《暴力事件》(*Violent Incident*, 1986) 中，导演在空荡的工作室里雇佣演员表演一个简短的、不断重复的场景，他们以陈词滥调行为取代了勒格莱斯电影中的日常生活。"两个人走到摆着盘子、鸡尾酒和花朵的餐桌前，男人帮女人扶着椅子让她坐下。但当她坐下时，他把椅子从她身下拉开，女人摔到了地板上。男人转过身捡起椅子，在他弯腰时，她站起来并戳了他一下。男人转过身来对女人大喊大叫——叫着她的名字……"[21] 我们可以看到这个不断升级的古怪且紧张的事件有各种不同的版本：这对夫妇互换角色；由两个男性扮演；由两个女性扮演；剪辑方式不同。所有的备选版本在十二个监视器上同时无休止地播放着。

同样，斯坦·道格拉斯的双屏装置作品《赢，地方或表演》(*Win, Place or Show*, 1998) 呈现了两名男子间持续六分钟的愤怒争吵，他们散乱的争论涉及新闻、广播、阴谋论和赛马，在某些时候甚至演变成了肢体冲突。这个场景同时从两个角度展示，以两幅图像并排显示在相邻的屏幕上，剪辑的复杂性似乎与参与者的愈加愤怒有关。这里的新奇之处在于，剪辑是电脑在现场实时完成的，道格拉斯已经创造了足够多的素材，以确保相同的镜头组合不太可能被创建。这是在极端情况下的解构。和勒格莱斯一样，道格拉斯彻底地解构了传统叙事剪辑的规则，但通过无休止地排列所有可能的变化，这让我们感到不知所措。

勒格莱斯后来的作品变得不那么严谨，而是更具沉思性。他对当时新兴的 Video8 媒体的探索，导致了电影制作更基于日记式的拍摄与个人直觉，而非完全预设好的结构。在剪辑《碎片化克罗诺斯》(*Chronos Fragmented*, 1995) 时，

图 114.（对页） **斯坦·道格拉斯**，《赢，地方或表演》，1998

他将拍摄的镜头编入数据库，然后要求计算机以随机顺序或根据关键词搜索将这些素材反馈给他，以促使他获得"我未曾通过其他方式得出的关联"。[22] 因此，勒格莱斯最终创作了自己版本的自传式散文电影，并在如今公开接受了视觉隐喻的力量。

对基达来说，先锋派与"主流"电影的斗争具有政治上的重要性，尽管这不像同代政治左翼人士所追求的那样，是一个有着致力于改善工人和妇女境况这种政治承诺的电影制作。相反，他的观点是，好莱坞的诱惑性和奴役力量必须遭到逐帧逐画的抵制。为了向马克思致敬，他将自己的结构式电影分支称为"结构唯物主义"（structural materialist）；制作"既是对象又是过程"的电影。他最常被引用的格言是："每一部电影都是它制作过程本身的记录（不是代表，也不是复制品）。"[23] 基达用摄影机扫描场景，通常是一个家居内部，不遵循任何可识别的摄影机运动模式（他用草图手稿代替剧本，激励自己在镜头编排上不必展现出任何可预见的暗示性）。它瞬间聚焦在模糊不清的物体上——一个边缘、亮点、阴影——抵制任何让事物完全可识别的诱惑。这是一种朦胧的美学，一种对失焦和模糊的热爱。摄影机的前进是无情的，似乎永无止境。鉴于他的一些重复镜头的长度，观众可能无法意识到某个镜头已经被看过。在早期 10 分钟片长的《房间双拍》（Room Double Take, 1968）中，电影的后半段与前半段完全相同（电影标题中有着这一模糊的暗示）。在 50 分钟时长的《房间电影》（Roomfilm, 1973）中，每隔 6 秒长的镜头就会立即重复，拍摄模式相当明显但同样具有挑战性，所持续的时间也随时参与进了这场游戏。为了保持兴趣，观众在模糊中搜寻房间内可识别的标记，也许希望借此建构出空间及其内容的复合影像。

基达谈到他试图去抵制社会和文化带来的压力："人与文化不是各自独立的。人能沉浸于既定文化叙事结构中，是因为该文化是被人接受的。但人们也在一直与它对抗。"[24] 在拍摄了他早期的肖像电影后，电影中"男性凝视"（male gaze）的焦虑导致他在之后的电影中拒绝拍摄任何人物形象——尤其是女性。但他也强调，他的拍摄方法重视意料之外的东西："手、眼睛、心灵和机械装置彼此之间有一种力量，它们的创造力独立于任何目的或意识。"[25] 他将这些冲突看作有创造力的，认为艺术家在创作过程中保持斗争感是个好迹象，而在作品本身中保留下来的斗争迹象甚至更好。

在 20 世纪 70 年代初，波兰艺术家与洛兹电影形式工作室（Lódź Workshop of the Film Form）相关的作品中，也能找到基达进行文化碰撞的回

图 115. **彼得·基达**,《房间电影》,1973

图 116. **瑞萨德·瓦斯科**,《A-B-C-D-E-F=1-36》,1974

响,这从工作室早期的宣言中便能证实。在前团结工会(pre-Solidarity Poland)时期截然不同的背景下,同样存在着对"浸润"浪漫主流和主观性角色的焦虑。他们拒绝了电影中的"政治参与"与"情感"倾向,以及"文学电影"(the literary cinema):

> 我们拒绝所有电影本质之外其他具有功利性的功用,即政治化、道德化、审美化和取悦观众……我们通过追求电影技术来构建的事物,寻求它独特的领域与边界,这超越了口头表达的可能。[26]

瑞萨德·瓦斯科(Ryszard Wasko)的电影展示了工作室项目最缜密的部分,这也导致他们的作品和饭村隆彦的一样简洁。《A-B-C-D-E-F=1-36》(1974

是以极为严谨的形式在类似实验室的条件下进行的一项研究。瓦斯科的摄影机在一个巨大的方形板前执行了 36 种不同的预设动作，板上有字母表的字母，字母在垂直和水平方向上交替排列。他承认："这种尝试是为了列举所有可能的镜头移动方式，并穷尽它们所有的组合……尽管很快这就被证明是一种乌托邦式的努力。"[27] 但失败不是问题，尝试本身才是关键。他明确表达了自己的观点，并在过程中严格透明地执行，显示出他探索他人未曾涉足领域的意愿。他的《30 声音场景》(*30 Sound Situations*, 1975) 是电影技术对不同声音环境的响应进行分析的作品，如教室、楼梯井、公园等，以冷静的方式探索了电影对现实"不妥协"的表现能力。

瓦斯科的同事约瑟夫·罗巴科夫斯基（Jósef Robakowski）和沃切奇·布鲁谢夫斯基（Wojceich Bruszewski）允许他们的主题范围进一步扩大，形式主义在这里与表演和纪录的冲动相结合。罗巴科夫斯基的《测试》(*A Test*, 1971) 是通过在黑色胶片上打不同大小的孔来制作的，引起了对投射光的物质存在和投影机操作的关注。迪特·罗斯（Dieter Roth）、乔万尼·马尔特迪（Giovanni Martedi）、饭村隆彦和马尔科姆·勒格莱斯在他们的职业生涯中都独立制作了类似主题的变奏版本，对电影胶片带诱人的物质性做出回应。更引人入胜的是《我在前进》(*I am Going*, 1973)，罗巴科夫斯基自己将其描述为一种"持续／双机械表演"。在一个连续的镜头中，艺术家攀登一个金属瞭望塔的两百级楼梯，把摄影机举在面前，并在攀升时大声数数，他的声音和步伐的减缓显示出他不断增加的疲惫感。同样，罗巴科夫斯基的 1976 年作品《双手练习》(*Exercise For Two Hands*, 1976)，在两个屏幕上展示了这位艺术家灵巧的双手，这是用双手各持一台摄影机拍摄的产物。观众在脑海中构想出表演者的形象；或者还会发现陈列在身边的艺术家拍摄电影时的静态照片，这暴露了这场表演的幕后，但并不减弱其冲击力。

工作室成员沃切奇·布鲁谢夫斯基的《YYAA》(1973) 和《火柴盒》(*Matchbox*, 1975) 有着和克伦同样引人入胜的剪辑研究。在《YYAA》中，布鲁谢夫斯基把自己对着镜头尽情喊叫的不同镜头拼凑在一起——"耶！"——通过剪辑使之合成为一个不可能持续的尖叫，没有明显的呼吸停顿，直到导演在结束时变得嘶哑几乎倒下。特写中灯光的故意变化和音调的突然变化证实了剪辑在作品中的作用。在《火柴盒》中，一个由火柴盒撞击桌面的简短特写镜头被循环播放。视觉轨道比声音轨道稍短，所以两者开始分离，但随着循环的继续，它们最终再次汇合，突出了电影中"同步"影像的人为性。

图 117. **沃切奇·布鲁谢夫斯基**,《火柴盒》,1975

早在西特尼 1968 年访问南斯拉夫之前,南斯拉夫就拍摄了一些最具独创性的结构影片。表演艺术家托米斯拉夫·戈托瓦茨(Tomislav Gotovac)制作的少数电影,融合了对美国流行文化矛盾和具有挑衅性的形式主义的回应,与他的同时代人为国际市场制作的"诗意短片"(poetic short films)形成了鲜明对比。《牧神的午后》(L'Après-midi d'un faune, 1963)在没有任何解释的情况下交替播放了三个不相关的场景:远处医院露台上的人们伴着格伦·米勒(Glenn Miller)的音乐,一块脱落的灰泥墙的特写镜头,有停在树下的汽车,还有偶尔路过的人。镜头似乎毫无目的地推远拉近,与此同时,一部美国电视情节剧为背景音乐贡献了大量警报声和一个男人的呼喊声,这些声音混在一起在空荡

荡的黑屏上继续播放。完全没有德彪西和马拉美的优雅，取而代之的是空虚、疏离、静止、虚无。

戈托瓦茨的《直线：史蒂文斯公爵》[Straight Line (Stevens-Duke), 1964] 是献给艾灵顿公爵（Duke Ellington）和导演乔治·史蒂文斯（George Stevens）的作品。电影采用了连续、不间断的固定镜头视角，摄取自有轨电车的前面（以这种奇怪的方式预示了盖尔《尤里卡》的创作）。《蓝色骑士》（Blue Rider）或被称为《戈达尔艺术》（Godard-art, 1964）则是最奇特的一部。这是一部家庭电影风格的影片，描绘了咖啡馆的社交圈，里面有艺术家朋友，还特别展现了在服务舱门后面工作的女性，她们是咖啡馆中最放松、最"自然"的人。这部电影再次选用了美国"现成"的声音记录——格伦·米勒的音乐、生动的对话以及西部电视剧《伯南扎的牛仔》（Bonanza）的主题曲——电影中还提到了在美国的爱尔兰工人和中国工人。后者可能暗示了当时艺术家与更广泛的克罗地亚社会的脱节。他作为一位表演艺术家的种种"行为"——比如赤身裸体躺在街头——同样有着震惊观众的目的，并打破他们对"事物本来面目"自满的接受态度。

克罗地亚艺术家和活动家伊万·拉迪斯拉夫·加莱塔（Ivan Ladislav Galeta）的结构作品表现出对对称的迷恋。加莱塔的《两次在一个空间》（Two Times in One Space, 1976—1984）采用了一部"现成"的电影——尼古拉·斯托亚诺维奇（Nikola Stojanovic）的《在厨房》（In the Kitchen, 1968）——并通过 216 帧（9 秒）的延迟将其叠印在自身之上（最初是通过投影，后来通过光学洗印）。这种叠印完全改变了对中产阶级城市生活的轻度幽默讽刺，场景被局促地设置在狭小的厨房里：一个家庭在晚餐时心烦意乱地进食和争吵，孩子被送到床上，父亲帮忙准备更多的食物，然后在厨房里准备婚床，母亲烘干盘子，一只金丝雀在唱歌，收音机开着，当通往阳台的门上一个百叶窗被打开时，在对面的阳台上上演着另一个小小的戏剧事件。当产生叠印时，这些人物不可思议地变得更具实体又充满虚幻，与此同时，重叠的音乐和偶然的言语以及鸟鸣声也令人愉快地结合在一起。人们享受着观察事件是否会重复的乐趣，但有时也会被一些小小戏剧性的发生而分散注意力。《水球 1869—1896》（Water Pulu 1869—1896, 1987/1988）以一个圆形图像为中心，描述了一场生动的水球比赛，球自然而然地成为关注焦点。加莱塔通过光学方式重新调整了这场已经被拍下的比赛影像，使球奇迹般地一直出现在银幕中央，并一动不动地挂着。因此，世界似乎疯狂地围绕着这个固定的点在旋转，整个奇异的表演过程中伴随着德彪西的《大海》。

第六章　反电影与形式电影

图 118. **托米斯拉夫·戈托瓦茨**,《直线:史蒂文斯公爵》,1964

《漫游》[Wal(l)zen, 1989] 采用了时间和视觉的回文形式，进一步加深了加莱塔对对称性的痴迷程度。他找到了一位能够顺序并倒序演奏肖邦（Chopin）《圆舞曲作品 64 号，第 2 首》（Waltz Op 64, no.2）的钢琴家，并记录下他在演奏时放在键盘上的手。在早期版本中，加莱塔只是简单地顺序再倒序播放了电影，这样顺序的演奏因此变成了倒序，反之亦然。但后来在贝拉·巴拉兹（Béla Balázs）工作室进行的一次翻拍中，他将原作的不同部分进行交叉切割，有时将其叠印在一起，以创造更复杂的镜像效果，同时保持肖邦作品的原样。尽管我们听到的音符"色彩"有很大的变化，但熟悉的曲调使观众很容易理解。对加莱塔来说，重要的是他的作品基于一种抽象哲学，这种哲学思想源自他所钦佩的艺术家瓦茨瓦夫·斯帕科夫斯基（Waclaw Szpakowski, 1883—1973）的作品，后者创作了一系列基于希腊回纹图案（Greek key pattern）变化的连续线条画，这些图案在绝对的对称性中预示了加莱塔的作品："进来的路就是出去的路"（the way in-is the way out）。

艺术家们还发现了重复模式的一个具有分析性的、几乎是考古性的目的——在模式屈从于新挖掘出的"真相"中寻找乐趣。维也纳的马丁·阿诺德（Martin Arnold）是库贝卡的学生，他喜欢通过循环放映好莱坞电影短片，以此揭示电影中被刻意隐藏的心理学意义，而这些意义显然与原电影的叙事意图相悖，并且制作者们并未能够意识到。这几乎像一个无意识的岩层在等待被开发出来。在《受影响的房间》（Pièce touchée, 1989）中，阿诺德从约瑟夫·M. 纽曼（Joseph M. Newman）的犯罪惊悚片《人类丛林》（The Human Jungle, 1954）平淡无奇的 18 秒画面中挖掘意义：女人坐在椅子上看书，男人走进房间，他们亲吻，然后男人离开，没有更多情节。一开始演员没有任何动作（这又如同卢米埃尔的放映师所设计的定格画面），然后女人的手开始在不知不觉中移动，几乎颤抖，然后越来越晃，她的表情也开始发生变化，显得注意力很不集中。影片以极慢的节奏向前推进，然后再向后倒放，形成宛如抽搐的效果。随着动作的逐步加强、重复的次数不断延长，女人的注意力转向门，门把手开始转动……这样的场景是饶有趣味的，每一个动作的痕迹看起来既"正常"又细思极恐。以这种方式解构的时间似乎在细节中揭示出"真实的"（actual）情感戏剧（正如爱泼斯坦在他关于嘴唇特写的演绎中所预测的那样），也影射了我们想象中的其他戏剧。《孤独：虚度人生的哈迪》（Alone, Life Wastes Andy Hardy, 1998）源自朱迪·加兰（Judy Garland）和米奇·鲁尼（Mickey Rooney）主演的"安迪·哈迪"（Andy Hardy）电影系列之一。在这部影片中，"安迪"拥抱他年迈的母亲，但他的拥抱

图 119. 伊万·拉迪斯拉夫·加莱塔,《两次在一个空间》,1976—1984

动作让他看起来像在试图强奸；与此同时，朱迪伸开双臂在另一个房间里结结巴巴地唱歌："一定有人在等待，等待，等待……"再一次地，顺序、倒序与重复引出了错误的情绪，但这似乎也含有一个暗示：这些情感都是充满糖衣炮弹的原作中潜藏的真相，是在美国核心家庭中可能存在的一些腐化的东西（当然，正如好莱坞所描绘的那样）。

　　结构电影是存在虽然短暂但仍被广泛解读的电影现象，它向所有后来的电影艺术家提出了挑战，让他们重新思考电影中对时间和空间基本再现的假设，并且像观念电影一样，帮助确立了"电影作为一个对象"的概念，其本身是完整的。

第七章

日　常

电影日记

19世纪90年代，在卢米埃尔兄弟拍摄的第一批影片中，除了更为人熟知的、展现新奇物件的《火车进站》(Arrival of a Train at La Ciotat) 和《水浇园丁》(The Gardener Takes a Shower) 被列入他们早期放映目录之外，还有一些无疑是"失落的伊甸园"的一瞥，比如《猫的午餐》(The Cat's Lunch)、《玩玩具的儿童》(Children With Toys)、《纸牌游戏》(A Game of Cards)、《儿童捕虾》(Children Out Shrimping) 和《婴儿的第一步》(Baby's First Steps)。[1] 这些作品必定受到了制作者的重视，但在接下来的几十年里，似乎很少有这样亲密的家庭电影（home movies）或日记电影（diary-films）幸存下来，这无疑是因为胶片摄影已经不再流行（今天，我们可以轻松地将视频存储在手机上）。家庭电影和艺术家的电影日记在精神上常常非常接近；事实上，后者可以被视为不过是带有更宏大抱负的家庭电影。这不禁让我们产生疑问：什么时候出现了第一部可以被视为艺术作品的家庭电影，并吸引了观众的兴趣？

或许动画师奥斯卡·费钦格于1927年制作的电影日记《从慕尼黑到柏林的徒步旅行》(Walking from Munich to Berlin) 可成为其中的候选，尽管费钦格一生从未对其进行公开放映。这部影片的趣味性同样来自于制作者的实验精神以及他选择在那个夏天度过几周的不同寻常的方式。在费钦格的职业生涯早期，他已经制作了一些动画测试（animation tests），但还没有正式发行过电影。费钦格从慕尼黑出发，前往360英里外的柏林，他期待在那里会有更有趣的电影工作。令人惊讶的是，他决定沿着乡村道路穿过小城镇步行前往那里，并用电影记录他的旅途。他只带了一个背包、三脚架和胶片摄影机，拍摄了成组的单帧画面和偶然捕捉到的片段实况，记录了沿路的风景和事件：划船渡河，以巴洛克式教堂塔楼为

图 120. **奥斯卡·费钦格**,《从慕尼黑到柏林的徒步旅行》, 1927

主的风景如画的乡村景色,在田间劳作的拾穗者,井然有序的葡萄园,穿着工作服对着镜头微笑的农民,带着羊群和鹅群的牧人,好奇的孩子,乌云密布,旅店里热情好客的主人。他对胶片的使用很克制,因为摄影机里仅剩一卷胶片(4分钟)了。也许他曾设想过在某一天把这些单帧照片放大并制成相册?(但他似乎并没有这么做)。这是一部充满抖动和闪烁影像的影片,有着明亮的白天和日渐昏黑的夜晚,但它依然是一本极好的电影日记,在对个人旅程进行生动描述的同时,也对正在消失的农村生活方式和景观进行了记录。

电影界最伟大的电影日记作家之一乔纳斯·梅卡斯对电影日记与书面日记之间存在的必然差异进行了重要的观察。"当一个人在写日记时,这是一个回顾性的过程,你坐下来,开始回顾你的一天,并将它全部写下来。而用胶片(摄影机)来写日记,则是要在当前、此时此刻、立即地(用摄影机)对生

活做出反应。要么可以立即捕捉一切,要么就一无所获。"[2] "即时反应"是电影日记的精髓。那些好的电影,以及适合普罗大众的电影,大都需要和人们共有的经验联系在一起,同时也能从中反映出电影导演与他们背后富有趣味的时代及生活,我们也因此通过电影获取了别样的视角。梅卡斯的电影日记不仅反映了他从立陶宛到美国非凡的人生经历,还折射出了20世纪五六十年代美国艺术家电影的兴起,他本人在这场电影运动中发挥了关键作用。1949年,梅卡斯虽然身无分文,但他在抵达纽约后不久就购入了一台摄影机,并用以拍摄他的日常活动——他第一次冒险走进纽约的大街和公园,目的是为了与其他立陶宛的流亡者会面。他与他的兄弟兼电影制作人阿道法斯(Adolfas)分享自己的电影制作理念,之后他们还一起参与组建了纽约电影制作人合作社和《电影文化》(*Film Culture*)杂志编辑部。直到20世纪60年代,他才开始意识到,电影日记可以成为为其自身而发展的形式。早些时候,在立陶宛,他写下了《塞梅尼斯基的田园诗》(*Idylls of Semeniskiu*, 1948),这是一首循环诗,描绘了他出生地的农村生活,这种对日常事件进行观察与品评的诗意也一直延续到他的电影中。

梅卡斯描述了他的拍摄方法:

我有时拍十帧,有时拍十秒,有时拍十分钟,或者我什么都不拍。摄影机必须记录我所感应到的现实,也必须记录我反应时的感觉状态(和所有记忆)。这也意味着我必须在用摄影机拍摄时就完成所有的建构(剪辑)工作。[3]

自发性——即时反应——就是一切。《瓦尔登湖:笔记·日志·素描》(*Walden: Diaries, Notes and Sketches*, 1969)是他的第一部电影日记,也因此奠定了他今后的风格。在他支持的这些雄心勃勃的艺术家们所构想的电影制作背景下,标题中对梭罗(Thoreau)的引用可以被视为一种宣言,即这是一部返璞归真的作品,采用简单的思想和简单的方法。梅卡斯让拍摄对象与他互动:他们对着镜头微笑,插卡字幕为接下来的场景提供线索,梅卡斯则不时地在缓慢而充满诗意的画外音中加入富有沉思的评论。声音比画面更具连续性,所以他的念白、肖邦的圆舞曲或是他断断续续的手风琴声,可能会与多个场景重叠。动作经常通过快速的单帧镜头压缩和加速(就如费钦格的《从慕尼黑到柏林的徒步旅行》那样),尽管镜头会持续更长时间来强调一个动作、一个手势或一个具有描述性的镜头运动。

《回忆立陶宛之旅》（Reminiscences of a Journey to Lithuania, 1972）记录了梅卡斯第一次回到塞梅尼斯基埃（Semeniskiai）的村子看望母亲和其他幸存家人的旅行。他离开家乡近 25 年，在和家人之间尴尬但快乐的重逢场面和共享的回忆中穿插他早期在纽约的那些"失落"的日子的片段；然后是他拍摄的汉堡埃尔姆斯霍恩郊区（Elmshorn suburb of Hamburg）的镜头，战争期间，他曾在那里的强制劳动营中受到囚禁（此地拒绝承认过去发生的一切）；最后是在维也纳的库贝卡家中，庆祝他与纽约先锋电影的杰出人物们组建的"大家庭"，包括评论家安内特·米歇尔森（Annette Michelson）、P. 亚当斯·西特尼以及电影导演肯·雅各布斯和彼得·库贝卡。《失，失，失》（Lost Lost Lost, 1976）是他的杰作，片名源于 20 世纪 50 年代他和他的兄弟计划拍摄的纪录片，旨在记录那些在美国流离失所的欧洲人，但这部作品实际上只是由一些从 1949 年到 1963 年的生活镜头简单组成。电影充分刻画了导演早年赤贫的生活，以及他参与纽约文学、先锋派电影运动，还有 20 世纪 60 年代的抗议活动，并通过这些发掘了自己的生活背景和使命感。换句话说，电影见证了他作为艺术家的成长。梅卡斯后来的电影日记在更具私人化的同时，也更加面向公众，一方面记录了他的婚姻和晚年的父亲身份，以及他从苏荷区搬到布鲁克林的经历；另一方面反映了他与肯尼迪家族（Kennedy family）、约翰·列侬、小野洋子、艾伦·金斯堡（Alan Ginsberg）和安迪·沃霍尔等名人的交往，这些身为公众人物的朋友不可避免地与他家庭拍摄中的私密性形成反差。他的《一个国家的诞生》（Birth of a Nation, 1997）是一部很长的电影，收录了或重要或边缘的先锋派电影人肖像。对那些领略过 20 世纪 70 年代魅力的人来说，这部电影固然有趣，但对于那些不了解的人来说则难以理解。上述两部电影都是梅卡斯记录和分享的产物。但正如他在《从一个快乐男人的生活中剪下不用的片段》（Outtakes from the Life of a Happy Man, 2012）的旁白中所说的，这些记录和分享没有任何别有用心的动机，"没有目的，只有影像，也仅仅是影像，为了我自己……和一些朋友而记录，它们完全只是影像而已"。

梅卡斯的电影日记过去是——现在仍然是——许多后来的电影人的灵感之源。然而，在他的电影首次放映时，几位关系亲密的合作伙伴已经开始展示自己的电影日记了，也许正是有他们作为榜样，才鼓励了梅卡斯选择继续完成并展示自己的作品。其中一位同时期的艺术家玛丽·门肯自 20 世纪 50 年代末就开始

图 121.（对页） **乔纳斯·梅卡斯**，《瓦尔登湖：笔记·日志·素描》，1969

拍摄类似日记的作品。她的《花园的一瞥》(Glimpse of the Garden, 1957) 由植物、小径和水的镜头组成，其中一些镜头使用放大镜拍摄，以此形成隔离景象的片段，并随意配上鸟鸣的录音。而无声的《安迪·沃霍尔》(Andy Warhol, 1965) 则拍摄了沃霍尔部分委托创作的过程。门肯使用手持相机捕捉到沃霍尔和助手、诗人杰拉德·马兰加（Gerard Malanga）与其他人在工作室"工厂"里工作的片段。影片最终刻画出沃霍尔成名之前的模样，亲自创作《花》(Flowers) 和《杰奎琳》(Jackie) 等丝网印刷的著名作品并参与包装《布里奥的盒子》(Brillo Boxes)。她还记录了沃霍尔凌乱的工作空间、银色的厕所，以及他来来往往的朋友与合作者。

其他将日记形式融入艺术创作的当代艺术家还包括泰勒·米德、杰拉德·马兰加和米歇尔·奥德尔（Michel Auder），他们都与安迪·沃霍尔有关系，并见证了沃霍尔对日记式记录尤其是在声音方面的迷恋。沃霍尔都未曾听过他自己的录音带，其中一系列录音以他的"小说"《A》（1968）的形式流传下来，记录了他的朋友翁丁（Ondine）闲聊了 24 小时。米歇尔·奥德尔的视频日记与沃霍尔的日记一样多产而随意，他对生活不加剪辑的片段展示了他与"沃霍尔之星"（Warhol star）维娃（Viva）的婚姻以及他们风雨飘摇的关系，还有他与其他曾经的"沃霍尔之星"的互动、与毒瘾的斗争以及他的旅行经历。其中 90 分钟的《爱丽丝·尼尔的肖像》(Portrait of Alice Neel, 1976—1982)，记录了艺术家为怀孕的玛格丽特·埃文斯（Margaret Evans）绘制肖像时的画面。似乎奥德尔和尼尔一样，都是这部电影的主题；电影主要展现了她对奥德尔及其随行人员以及始终存在的摄影机的反应。与此不同的是，沃霍尔的其他追随者则更倾向于追随梅卡斯晚年的路线，记录他们在旅行中和与名流相遇的高光时刻。杰拉德·马兰加和泰勒·米德都在欧洲旅行时制作了电影日记，其中大多是计划中的大型巡回观光和与国外名流朋友的会面［其中包括铁路继承人杰罗姆·希尔（Jerome Hill），他是选集电影档案馆（Anthology Film Archives）的赞助人，同样也是一位居住在卡西斯（Cassis）的电影日记导演］。

电影日记的真正乐趣通常体现在它那更为朴素的表现形式中，是纯粹出于记录的愉悦而创作出的作品。其中最具抒情色彩的是电影造景师皮特·赫顿的早期作品，它平凡的标题《1971 年 7 月身在旧金山，住在沙滩街，工作在坎杨

图 122（对页） **玛丽·门肯**,《安迪·沃霍尔》, 1965

第七章 日常

戏院，游泳在月亮谷》（July 71 in San Francisco, Living at Beach Street, Working at Canyon Cinema, Swimming in the Valley of the Moon, 1971）提醒观众它所涉及的有限范围，但观众却对赫顿黑白影像中的丰富体验没有心理预期。同样，在他的电影日记和景观设计中，赫顿赋予日常主题一种庄严感，这源于画面内部的精心构图和长镜头，让事件得以凭借自己的节奏展开。

德里克·贾曼（Derek Jarman）用超 8 胶卷拍摄的电影日记，从《班克赛德工作室》（Studio Bankside, 1970）和《埃夫伯里之旅旅程》（Journey to Avebury, 1971）开始，就是为了纪念与所爱之人在心爱之地共度的时光，最初仅与他亲近的朋友分享。观众对电影中的即兴成分和计划性、亲密性与抽象性的融合表示欣赏，这最终说服他将这些小规模的制作与更广泛的公众分享，并让他更加全身心地投入电影创作中。贾曼从未完全沉迷于主流电影巨大机器的魔力，他一直热爱超 8 格式。他有时会用这种非专业的胶片规格拍摄故事片，然后才将镜头放大到 35 毫米，以供在影院上映。《天使的对话》（The Angelic Conversation, 1985）和《英格兰末日》（The Last of England, 1987）就是用这种方式制作的，电影在拍摄结构上保持了非专业规格的随意感，更多地呈现了视觉理念的集合，而非持续的叙事。

迪特·罗斯通过他的多银幕作品《单人场景》（Solo Scenes, 1997—1998）创造了一种完全不同的电影日记。他无意中找寻到一个完全积极的方法来回应莱热的挑战，即制作一部长达 24 小时的电影，"在其中，从事普通工作的普通人在所有这些小时中都被敏锐而隐蔽的目光所调查"，尽管他选择调查的生活——他自己的生活——并不"普通"。他将自己的"工作、沉默；平凡的日常亲密和爱情"展现在银幕上。梅卡斯追求"关键时刻"和"自发反应"，而罗斯决心仅记录日常和平凡之事，并尽可能避免展示任何风景或多彩生活。《单人场景》诞生于罗斯的信念，这一信念在他所有的艺术作品中都有所表现，即万物都具有平等的价值。在他的作品《扁平废物》（Flat Waste, 1975—1992）中，他收集了日常生活的垃圾——糖纸、包装材料、公交车票（更常见的是机票，因为他在冰岛、德国和瑞士都有工作室），实际上凡是任何不超过 5 毫米厚的物品，他都会将其整齐地放在杠杆文件夹中的透明塑料信封内，由此形成一种静态日记。《单人场景》是他生命的最后一年创作的作品，它由 131 个视频监视器组成，显示着未经

图 123.（对页）　　迪特·罗斯，《单人场景》，1997/1998；第 48 届威尼斯双年展装置艺术，1999

剪辑的、连续的固定摄影机视角（尽管有时他会将摄影机从一个固定位置移动到另一个固定位置），展示他工作、进食、睡觉、上厕所或在其他位置进行休息和创造性活动。正因作品没有电视真人秀的装腔作势，反而给人以安静而有目的性的感觉，加上多重视角和时间框架的建构，使观众需要在重构作品时间和空间方面付出努力，从而让作品更具强烈的魅力和观赏性。

阿涅斯·瓦尔达的《达格雷街风情》（*Daguerréotypes*, 1975）将人物肖像与地方研究相结合，记录了这位著名电影人位于巴黎达格雷街公寓的日常生活：

> 电影在我的庭院内、街道上拍摄，在那些敞开大门的人和商贩之间拍摄。这既不是对当地人的调查，也不是系统性的研究……只是因为我不想离家太远，就近拍摄可以把摄影机插入电缆末端的电源插座……这是一份对地方商贩的记录，也是一部区域性的相册，它对沉默的大多数进行了细致观察，可以看作为 1975 年提供的社会人类学文献……[4]

通过瓦尔达的旁白解说、手风琴演奏者以及魔术师的舞台表演，这些私密肖像被汇集在一起，并被赋予了"大银幕"般的背景，从而（巧妙地）将社区聚集起来。她将这部电影称为"地方电影"（local cinema）。

有时，按照日记电影的原则拍摄的素材会被艺术家改造成另一种东西，一些更为雄心勃勃的东西。斯坦·布拉哈格拍摄的几乎所有电影最初都是对日常生活的回应；但这些镜头要么在拍摄时采取极端方式发生改变，比如加速、富有表现力的摄影机移动、焦点拉动、叠印，要么后期通过手绘或漂白电影胶片，创造出对他情感反应的模拟（或者他声称的"记录"）。他的方法最初受到玛丽·门肯电影的启发——摆脱"与普通视觉感知相关"的义务，尝试进行"对内在精神的真实记录"。[5] 对于布拉哈格而言，"非专业"电影制作者的创作方法甚至愿望对其艺术发展的重要性不亚于经典电影杰作。"我越来越坚信，电影艺术的发展将来自非专业家庭电影的拍摄，以及对经典电影的研究，例如爱森斯坦、格里菲斯、梅里爱等导演的作品。"他对"非专业"的 8 毫米胶片摄影机大加赞美："8 毫米胶片摄影机非常小巧轻便，我可以将其放在口袋里随身携带，而且价格便宜……"他为影像在放映中的转化感到欣喜："8 毫米胶片电影在银幕上被放大到如此程度，以至于你可以更清晰地看到电影胶片的颗粒，比 16 毫米高速率电影（high-speed film）体现得更加明显。制造蓝色的晶体与制造红与绿的晶体有很大不同。"[6]

布拉哈格塑造材料的抽象程度——模糊性（我们到底在看什么？）和极端主观性——在他的朋友丹·克拉克（Dan Clark）改编的布拉哈格的巅峰之作《狗星人》(*Dog Star Man*, 1961—1964)长达 26 分钟的前奏的一部分中得以表达。该电影主题宏大，讲述艺术家在科罗拉多州（Colorado）偏远的山间小屋中的挣扎和日常琐事，其中有布拉哈格本人、他的狗和雪山景观。但是，这种"意义"完全是在近乎抽象的光线和运动中，通过一些可识别的暗示来体现的。尽管每个观众可能会以不同的方式打断这种改编，并且表达出对影像流节奏的截然不同的反应，克拉克依然可以通过调度使人感受到这些片段、动作和暗示聚集成为"短语"。以下是前奏开头部分的内容：

<center>
很长时间的暗绿色

缓慢闪现，微弱，模糊，逐渐变得更加清晰

蓝色的泡沫，夜晚的汽车

红色的模糊，橙色、蓝色的泡沫，橙色的身体模糊

红色的狗星人面孔（布拉哈格自己），蓝色、绿色的狗星人面孔，

蓝绿色的泡沫，红色，蓝色，红色，绿色

黄色的火焰，狗头

绿色，蓝色，白色

火焰在旋转的扭曲镜头下的泡沫上

——伸展开来，扭曲，仿佛被拧出来一样

略带绿色的狗；红色，绿色，橙色

绿色上的黄色火焰，黑色上的红色火焰

夜晚的汽车，红色火焰，蓝色，汽车灯，蓝色，红色火焰，

绿橙色小球，橙色，白色

黑色涂漆的胶片上叠印了一个被蒙版遮挡的白色圆形，

涂漆的胶片，狗毛

带有旋转的扭曲泡沫的火焰，变成粉红色，变成蓝色

黑绿色上的白色垂直划痕，黄色火焰，划痕……[7]
</center>

布拉哈格的影像并不严格记录他周围正在发生的事件；相反，它们遵循布拉哈格通过取景器所看到事物的独特性和表现力的直觉。这是一种视觉和情感反应的统一。经验有时告诉他，刚刚拍摄的内容需要另外的图层，因此他在摄影机内重新倒带并再次拍摄，或者在冲洗胶片时添加另一图层（或多个图层）。布拉

图124. 斯坦·布拉哈格，《狗星人》，1961

哈格根据所收集到的素材流动地进行剪辑。《狗星人》是他首次在拍摄影像上大量使用手工绘画——他认为这种技术模拟了半梦半醒的视觉（闭眼时可见的图案）——显示出他要去除"成年人"视觉习惯的决心。在后来的系列作品《孩童场景》（Scenes from Under Childhood, 1967）中，他将自己面临的挑战定为与婴儿"未经训练的视觉"相匹配。在他的长篇散文《关于视觉隐喻》（Metaphors on Vision）的开头段落中，他写道：

想象一只眼睛，不受人造的透视法则支配，不受构图逻辑偏见，不对一切事物的名称做出反应，而是必须通过感知的冒险来了解生活中遇到的每个物体。对于一个不了解"绿色"的爬行的婴儿来说，一片草地中有多少种颜色？[8]

在《狗星人》中，视觉流动包含了成人对性焦虑和性担忧的暗示，这些暗示本身就是对婴儿期未经规训的性意识的回响。这种电影制作必须在格式塔（gestalt）心理学的层面上去理解，就像欣赏音乐或抽象绘画一样，或者像1912年赫施菲尔德-马克与活动影像相遇时所感受到的那样，对"光块的交替、突然和长时间运动的力量"做出反应。[9]

电影人、画家和表演艺术家卡若琳·史尼曼（Carolee Schneemann）是布拉哈格亲密的朋友，她的电影可以说是在与布拉哈格的对话中完成的，对布拉哈格的视觉表达进行了批判（尽管她也赞赏了他作品中的独创性和敢于突破的成就）。她最激进的作品是《融合》（Fuses, 1965），从女性视角展现了性的愉悦，她拍摄了自己和伴侣詹姆斯·坦尼（James Tenney）做爱的画面，并通过自己控制摄影机的行为，直接挑战了电影人兼作家劳拉·穆尔维（Laura Mulvey）后来认定的许多电影制作中隐含的"男性凝视"，无论是布拉哈格这样的艺术家还是商业电影导演均存在此现象。这种性行为以积极的方式展现，表达了女性的意识。与布拉哈格一样，史尼曼在电影胶片上使用绘画、快速剪辑和拼贴来表达她的意象。她的其他电影回应了越南战争期间电视和报纸上充斥的骇人听闻的画面［例如《越南碎片》（Vietflakes, 1966）］，或者是记录了她的行为艺术［例如《肉体欢愉》（Meatjoy, 1964至今）］；但她最雄心勃勃、也是对布拉哈格最具批判性的作品是《基奇的最后一餐》（Kitch's Last Meal, 1974—1978），再次使用了电影日记的形式，由5个小时的超8镜头组成，一般是在两个银幕上同时进行播放，但也在制作的五年期间以各种不同的形式展示过。

基奇是史尼曼的猫和伙伴，这部电影与其说是日常记录，不如说是对日常

图 125. **卡若琳·史尼曼**,《融合》,1965

事件的回忆，其中猫的存在是一个不变的因素。正如史尼曼所解释的：

 这部电影并不试图"去看"存在的事物，不是去理解自我，也不是推测猫的视角，而是通过猫这个与我们共享亲密生活的中介，看到在一个有限时间内的生活模式，这些模式具有再现和重复的特点，就像构成这些模式的普通生活细节一样。[10]

 她认为猫并不是一个冷漠的观察者：

 在我看来，基奇是一个女性主义者，她对与被传统男性文化所孤立、贬低或蔑视的生活细节表现出了强烈的专注和关心。人体功能和人类活动的整个谱系始终是她兴趣和喜悦的源泉。[11]

 电影形式反映了思想的复杂性——既有人类思想，也有艺术家对"猫思想"（cat-thought）的猜测。

 整部电影形成了一种结构，一种可渗透的记忆薄膜……电影的拍摄参数是根据我对猫意识的分析来确定的……这部电影的隐含"戏剧性"是我的前提，我拍摄了我观察到的基奇在她有生之年所观察到的一切。由于我开始这项日记式工作时猫已经16岁了，所以，她的死亡即使不会立即发生，也是不可避免的。[12]

 这段文字是在电影完成之前写的，史尼曼后来承认，这部电影也是反应她与当时的伴侣安东尼·麦考尔之间关系的日记，他们最终的分手与基奇的死相呼应。

 作为21世纪其作品被最为广泛展示的视频艺术家之一，比尔·维奥拉最初受到布拉哈格的启发，特别是受到布拉哈格决心寻找与生命伟大圣事——出生、性与死亡——相匹配的影像的影响。他早期的单屏电影《消逝》（*The Passing*，1991）描绘了他母亲的最后一次呼吸和他襁褓中儿子的第一次呼吸，穿插着他自己的身体浮在水中的长镜头，仿佛身处炼狱中，以及夜晚沙漠景观的移动镜头，四处散落着残骸，也许代表着日常生活本身的混乱和神秘。在他后来的装置作品中，维奥拉基本上放弃了蒙太奇，而是将他的似自然力的影像单独呈现出来，有时分布在不同屏幕上，常常模仿宗教圣像画的格式，从而让他的作品具有博物馆展品的庄重外观（其中许多作品已成为博物馆展品）。近乎静态的人物群像以

极慢的动作面对人类经验的象征形式,这是维奥拉标志性的特点。维奥拉将他为伦敦圣保罗大教堂(St Paul's Cathedral)制作的《殉道者(地·气·火·水)》[Martyrs (Earth, Air, Fire, Water), 2014]和后来的《玛丽》(Mary, 2016)描述为"传统静观和宗教敬拜的实用对象"(practical objects of traditional contemplation and devotion),[13] 有意与早期的绘画和精神传统联系起来。

"观看的电影"

这种电影与电影日记相关,但较少关注导演的个人经历和反应,而是旨在记录"日常生活"中所需揭示的美。拍摄和观看这些电影,难以满足观众的期望以及对迅速的视觉刺激的渴望,取而代之的是放慢脚步、用心"观看"。在这一流派中,首部杰作是由美国摄影师海伦·莱维特(Helen Levitt)与画家詹妮丝·洛伊布(Janice Loeb)以及作家詹姆斯·艾吉(James Agee)合作创作的《在街头》(In the Street, 1948)。这部电影没有其他目的,只是记录在观看中获得的愉悦。它以纽约街头儿童的玩耍游戏和与过路人的互动为主题。没有多余信息或别有用心的动机,摄影机的构图不拘一格,剪辑仅起到功能性的标点作用。这是一种最简单和直接的电影制作方式。

另一位瑞士出生的美国摄影师鲁迪·伯克哈德,他的电影起初也只是单纯的家庭影片:

> 一开始,我的电影与我的静态照片很相似,只不过电影会有额外的刺激,让人去猜测接下来会发生什么……拍一张静态照片时需要等待合适的时机,在一切似乎都恰到好处时按下快门,照片就完成了。但是如果你使用摄影机,场景中的事物在移动,你会尝试促使事情发生,你希望有人能从一个角落穿到另一个角落,然后其他人从另外的角落走过来,也许他们会相撞。[14]

他回忆道:"我的一个朋友本来要把它称为沉思的电影,我说为什么不直接称之为观看的电影,这样更简单。"[15]

但在"观看"之余,伯克哈德也对意想不到的事物保持警惕,在日常生活中窥见这些事物的奇异之处。他早期的作品《蒙哥马利·阿拉巴马》

图 126. (对页) **约瑟夫·康奈尔**,《鸟舍》,1955

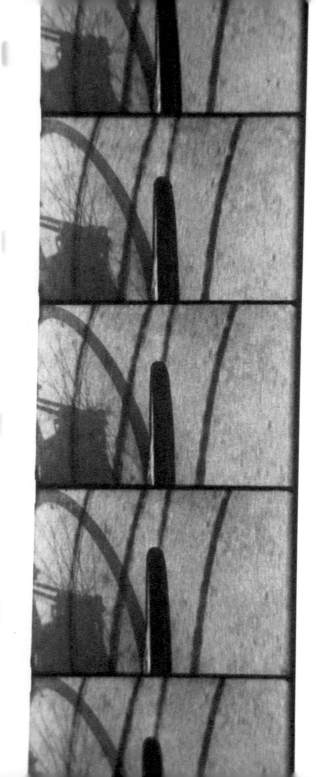

（Montgomery Alabama, 1941）关注建筑、交通、景观以及人们忙碌的生活，但其中也包含了一些出人意料的意象，这些意象几乎预示了波普艺术的焦点——一个瓶子立在街头，当有人走到面前时才揭示出它的巨大；广告牌出现在建筑物的顶部，被电报线交织缠绕着。他的电影有时就像是对过去时代的挽歌。《布鲁克林大桥下》（Under Brooklyn Bridge, 1953）记录了 19 世纪初新古典主义风格仓库的拆除，这些过时的石质庙宇曾拥挤在这座著名大桥下的海滨地带，影片还展示了那些满是灰尘的拆除工人在酒馆里吃午餐时的肖像。

伯克哈德是被朋友约瑟夫·康奈尔选中的几位艺术家电影人之一，他们拍摄了纽约街景中所蕴含的日常诗意，比如《鸟舍》（Aviary, 1955），展现了纽约联合广场（New York's Union Square）上的冬日阳光、鸟类、人群和雕像；《莫扎特在桑树街上看到的景象》（Mozart saw on Mulberry Street, 1956）记录了尘土飞扬的旧货店橱窗，其中一个橱窗上有一尊作曲家的半身像。可以看出每部电影都是简单的观察行为。康奈尔的《奇迹之环》（Wonder Ring, 1955）是一幅描绘了即将被拆除的第三大道高架铁路的画像，由布拉哈格拍摄，其他作品则由拼贴电影制作人拉里·乔丹（Larry Jordan）拍摄。

观察性电影有时具备视觉顿悟的特质，艺术家的感知与摄影机的记录机制可以神奇地结合在一起。盖伊·谢尔温（Guy Sherwin）的《短片系列》（Short Film Series, 1976—2014）就是这样一个时刻的集合，每个片段都借助于他对摄影机在所选场景中进行时空光转换能力的深刻认识。有些是长度仅仅一卷（3分钟）的电影记录：“《自行车》（Cycle）——将摄影机固定在自行车座上，从座位向下看着后轮，我在水坑中骑行，留下一串在阳光下干燥的痕迹。我的影子像车轮一样在画面中旋转。"还有一些作品涉及一个微妙剪辑的魔力：“树的倒影——一棵树与运河中的倒影交换位置。在这个回文的后半段，一只白鹭向后返回。"[16]（电影的下半部分是倒放的，所以最后效果为反向的。）

在精神内核上更接近玛丽·门肯的是德国艺术家赫尔加·范德尔（Helga Fanderl）的电影，她使用的是非专业（无声）的超 8 胶片，并直接在摄影机中进行剪辑。“我的电影记录了我在现实世界中与各种吸引我的事件和图像的相遇……我的作品没有后期制作，每部都保留并反映出它的创作痕迹，以及我在拍摄时的感受和情绪。"[17] 有些电影似乎是视觉隐喻（在一个大型鸟舍中，鹤不停

图 127.（对页）　**盖伊·谢尔温**，《短片系列》之《自行车》，1974—2004

第七章　日　常

地从一根树枝飞到另一根树枝）；有些记录了触觉的巧合（摩天轮和环岛，艺术家的视角使它们的旋转运动看起来像齿轮一样缠绕在一起）；有些则是引人注目的视觉现象（山楂从树上弹落，好像被隐藏的手从树上摇落下来）。在三十多年来拍摄的数百个小电影中，范德尔发现并记录了这样的神奇时刻。

电影肖像

保存亲人的"肖像"是许多家庭电影制作的动机，但它们极少能成为艺术品。卢米埃尔兄弟对家庭的研究更多关注共同的活动，而非直接拍摄肖像，反而是费钦格早期的一部电影具有更大的艺术潜力。费钦格在 1931 年柏林的工作室拍摄了他的"团队"——他自己、他的兄弟汉斯（Hans）和表兄的妻子埃尔弗丽德（Elfriede）的肖像，那时他的《研究》系列作品正在如火如荼地进行，他也因此大获成功。强烈的光线来自一束微弱光源，奥斯卡·费钦格是影片的中心人物，汉斯则大部分时间都在摄影机后面，直到他安排了一个快门线控制器，才能在最后几个镜头中把自己也包括进去，埃尔弗丽德无法停止她那具有个性的谈话和笑声。（在费钦格黯淡的好莱坞岁月中，埃尔弗丽德的坚韧品质在物质和情感上都一直支撑着他。）即便如此，这也只是一部由单帧和短暂片段组成的朴素影片，从未打算公开放映。

人际关系激发出最亲密的肖像。汤姆·乔蒙特（Tom Chomont）的《遗忘》（*Oblivion*, 1969）的主题是一个无名之人，通过快速剪辑、正负片影像的交替、中途曝光（solarization）和一幅花的绘画（根据主题所作？寓意温暖？）展示了一个身体以及轮廓（这并非完美的——我们处理的是一个真实的个体，可能是制作者当时的伴侣，并不是沃霍尔式的完美身体幻想），然后是寒冷冬天的几个镜头（关系结束了？）。乔蒙特的另一部作品《猫咪女士》（*Cat Lady*, 1969）是其密友卡拉·利斯（Carla Liss）的肖像。利斯是一位激浪派艺术家，与梅卡斯和史尼曼一样，她也是一位著名的猫咪爱好者。电影中利斯坐着露出侧脸，唯一的动作是她伸出手在轻抚一只大部分不在画面内的猫；但影像中会插入电影《黑湖怪物》（*The Creature From the Black Lagoon*, 1954）的画面，这或许是为了表现利斯多变的性格和对猫带给她镇静作用的肯定。同样直接和简单的是奇克·斯特兰德（Chick Strand）的《安塞尔莫》（*Anselmo*, 1967），一个 3 分钟的肖像电影，描述了她的朋友安塞尔莫·阿瓜斯卡连特（Anselmo Aguascaliente），这是一位来自瓜纳华托（Guanajuato）的街头音乐家，这部电影也纪念他对收到一份礼物的自发反应。导演带给安塞尔莫一只大号（tuba），她知道这是他一直以来都渴

图 128.（左） 汤姆·乔蒙特，《遗忘》，1969

图 129.（上） 冈沃尔·尼尔森，《我的名字叫奥娜》，1969

第七章 日 常

望拥有的,在墨西哥的沙漠中,他们高兴地互相问候并围着对方转圈。

冈沃尔·尼尔森(Gunvor Nelson)的《我的名字叫奥娜》(*My Name is Oona*,1969)是在家庭内部制作的,电影展现了她的女儿,处在仍是孩子但即将进入成人世界的阶段。这部作品由许多爱意满满的画面组成,女儿在影片中微笑着望向摄影机背后的母亲,这些画面与树木的正负片影像交织在一起,闪烁着光明和黑暗的威胁,唤起了艺术家对女儿未来充满希望与忧虑的复杂情感。

在20世纪五六十年代出现了一种电影形式,这种形式在艺术家中间非常受欢迎,即迷你散文式肖像电影(mini-essay film portrait),表达主题的镜头由围绕四周的影像构成,这些影像反映了肖像主体的所处环境和成就。一个早期的例子是柯蒂斯·哈灵顿(Curtis Harrington)的《苦艾星》(*The Wormwood Star*,1955)中,艺术家和神秘学家马乔里·卡梅伦(Marjorie Cameron)的肖像。这位年轻的前卫导演,即将成为好莱坞导演,通过特写镜头将卡梅伦的象征性绘画与她本已引人注目的外貌结合在一起,并伴随着她朗读自己作品的声音和仪式鼓

图130. **约翰·阿科姆弗拉**,《未完成的对话》,2012

图 131. 安迪·沃霍尔,《乔纳斯·梅卡斯（屏幕测试）》, 1966

声的录音。同样引人注目的是玛格丽特·泰特的《一幅肖像：休·麦克迪尔米德》（*Hugh MacDiarmid-A Portrait*, 1964），这部影片展示了这位诗人在家中和爱丁堡街头的情景，配以他独特的声音，用一种浓郁的（近乎失传的）方言朗诵着他的诗句："我热爱那闪烁的星辰／在无垠太空中／以迅疾之速／飞驰而至"。[18] 白南准的《向约翰·凯奇致敬》（*A Tribute to John Cage*, 1973—1976）是一部将凯奇和他的演出录音进行剪辑和拼接的作品。而约翰·阿科姆弗拉致敬文化理论家斯图亚特·霍尔（Stuart Hall）的三屏幕作品《未完成的对话》（*The Unfinished Conversation*, 2012）则主要由档案素材组成。这些都是近期值得注意的例子。

另一种形式，最接近旧时的摄影棚肖像的技术，是安迪·沃霍尔痴迷于用不同媒介记录名人和美丽事物的直接结果。在 20 世纪 60 年代初，沃霍尔邀请纽约的社交名流们来拍摄他所谓的《屏幕测试》（*Screen Tests*）——这一系列长度为一卷（4 分钟），黑白，紧凑取景的头肩镜头，无声且未经剪辑。他向四百多位被摄者提出了非同寻常的挑战，其中包括"宝贝"简·霍尔泽（Jane Holzer）、芭芭拉·鲁宾（Barbara Rubin）、伊莎尔·斯科尔（Ethel Scull）、杰拉德·马兰

加、艾伦·金斯堡、罗伊·利希滕斯坦（Roy Lichtenstein）、乔纳斯·梅卡斯和哈利·费恩莱特（Harry Fainlight）等。沃霍尔会让他们站在摄影机前，直视镜头，不微笑，甚至有时不眨眼（仿佛在拍摄静态照片），然后他会打开摄影机并让它持续运行，沃霍尔自己通常会离开，让被摄者独自面对摄影机的凝视。有些人认为这是一种表现冷漠的邀请，有些人则公开表现了他们的不适，但也只有少数人才有勇气避开那扫视的镜头，直接离开拍摄现场。他们的反应从很多方面都揭示了他们的个性。《屏幕测试》以每秒 24 帧的速度拍摄，然后以每秒 16 帧的速度播放。减速播放后，面部的表情则变得更加暴露，这些电影出乎意料和令人不安地让观众面对被摄者持续不变的凝视，颠覆了传统的观众–主体的关系。它们可以说是沃霍尔影响力最持久的成就，许多艺术家直接受到他的启发。彼得·基达在纽约认识沃霍尔，1969 年他抵达英国时制作了《头部》（Heads, 1969），这是一系列伦敦艺术界和音乐界知名人物的肖像，包括史蒂文·德沃斯金（Steven Dwoskin）、皮特·汤森德（Pete Townshend）、大卫·霍克尼、玛丽安娜·费斯福尔（Marianne Faithfull）、理查德·汉密尔顿（Richard Hamilton）、阿妮塔·帕里博格（Anita Pallenberg）、弗朗西斯·培根（Francis Bacon）和卡若琳·史尼曼等，其形式沿用了《屏幕测试》，只是镜头更加紧密和严谨。

同样受到沃霍尔启发，但雄心迥异的作品是格雷戈里·马科普洛斯的《银河》（Galaxie, 1966），由一卷 /100 英尺的肖像组成。与他的朋友柯蒂斯·哈灵顿一样，马科普洛斯认为将被摄者的成就和生活或工作环境纳入其中很重要，并选择使用影像集群和叠印技术来实现这一点。他描述了该系列中第一幅诗人兼评论家帕克·泰勒（Parker Tyler）肖像的制作过程：

在为泰勒先生的肖像选择拍摄背景时，我决定使用他工作最常使用的台灯和书桌……在考虑了帕克·泰勒的建议后，我确定了第一个构图的动作，并立即开始拍摄。第一次拍摄用了 15 英尺胶片。被摄对象没有移动，他已经被事先告知摄影机会如何转动。我转动了摄影机。帕克·泰勒再次开始有限的动作。这个过程从第一次拍摄一直持续到最后的第六次拍摄，总计拍了 95 英尺。我经常会使用淡入淡出。于是，当胶片达到 95 英尺时，我遮住了镜头，重新回转到胶片的开头。然后，再次进行第二组影像，重复同样的过程。之后还有第四、第五和第六组影像。[19]

因此，在这些影片中，主体被摇摆的光线、重要的物体、复杂的影像空间和交叠的时间所包围。

图 132. **塔西塔·迪恩**,《迈克尔·汉伯格》, 2007

沃霍尔的直接影响再次可以于萨姆·泰勒-约翰逊（Sam Taylor-Johnson）的《大卫》(David, 2002) 中看到。这是她拍摄的一部长达一个小时、无声、循环播放的电影肖像，呈现了大卫·贝克汉姆（David Beckham）在马德里足球训练后睡觉的场景，一次拍摄完成。在这部作品中，她表达了对沃霍尔 1963 年 6 小时长片《睡眠》的敬意，在该片中沃霍尔拍摄了他当时的恋人、诗人约翰·乔尔诺（John Giorno）正在睡觉的场景，创造了一个几乎是私人奉献的电影对象。与当时鲜为人知的沃霍尔的题材形成对比，或许带有 21 世纪的讽刺意味的是，泰勒-约翰逊选择了当时全球拍摄最为频繁的名人之一——大卫·贝克汉姆，将他置于一个出人意料的亲密、近乎脆弱的环境中。

塔西塔·迪恩在众多艺术创作形式中，对电影肖像表现出特别的执着。她的电影肖像，其中一些是对艺术家工作的研究——比如默斯·坎宁安在晚年坐在轮椅上给舞者排练 [《吊车轨事件》（Craneway Event, 2009）]，或者大卫·霍克尼一边抽烟一边思考自己的肖像系列作品《82 幅肖像和 1 幅静物》(82 Portraits and 1 Still Life) [《肖像》(Portraits, 2016)]。还有一些作品则是在观察艺术家的静止状态——比如赛·托姆布雷（Cy Twombly）用餐并阅读报纸 [《爱德温·帕克》（Edwin Parker, 2011）, 片名为托姆布雷的本名], 克莱斯·奥登伯格看着一堆堆废品堆放在架子上 [《曼哈顿老鼠博物馆》(Manhattan Mouse Museum, 2011)]。迪恩有时也采用散文形式，在《迈克尔·汉伯格》（Michael Hamburger, 2007）中，被摄者似乎有意将注意力转向其他地方，他朗读了特

德·休斯（Ted Hughes）的一首诗，并谈论了苹果重新分类问题，他是一个鉴赏家。这份记录也是在这位诗人和翻译家生命末期拍摄的。《马里奥·梅尔茨》（*Mario Merz*, 2002）展示了梅尔茨坐在托斯卡纳的一张桌子旁，和看不见的朋友在一起。迪恩显然在几次参加欧洲艺术活动期间接近了梅尔茨，并最终获得了他同意拍摄肖像的机会，条件是她不能录制他的声音：

那天下午，我们在花园里的树下摆上桌子，拍摄了一部电影。马里奥拿起一个大松果，把它放在膝盖上。太阳随着不稳定的速度忽明忽暗，宛如笨拙的渐变。丧钟在主广场上响起，蝉在它们自己的指挥下停停走走，乌鸦在屋顶上飞来飞去，而马里奥一直在闲聊。他在花园的不同地方坐在各种椅子上，我拍了四卷胶片，然后太阳让位于雨云，暴风雨开始了。[20]

20 世纪 90 年代的艺术家电影制作者群体所作出的贡献，可以说是创造了一种具有颠覆性的电影肖像——这些电影采用某种隐匿手法，旨在促使被拍摄者揭示其人物性格。吉莉安·韦英（Gillian Wearing）的《合二为一》（*2 into 1*, 1997）是一部三重肖像作品，她在其中探索了母亲与双胞胎儿子之间的情感关系。但儿子们用对口型配音的方式模仿母亲对他们性格的描述，而母亲也以同样的方式复述着儿子们对她的描述——从而揭示了母子关系中复杂的相互作用。同时，身体语言也透露出每位参与者关于自我认知的信息。

自画像将艺术家的电影引入了更广阔的领域，这些电影都与制作者的身份有关。一个不同寻常且值得庆祝的例子是约翰·列侬与小野洋子的《两个处子》（*Two Virgins*, 1968），这部电影是为了宣布这对新夫妇的艺术合作伙伴关系而制作的（并对一些来自列侬歌迷的敌意表示抗议）。起初，在极慢速度下，他们的脸融为一体，有时还叠印上田园风光的画面，然后我们看到他们互相注视，最后亲吻。两人共创的同名专辑为电影提供了配乐。更加朴素、但在精神上同样具有挑战性的是奥地利画家玛利亚·拉斯尼格（Maria Lassnig）的《自画像》（*Self Portrait*, 1971），这是一部动画短片，我们看到她的头像在彩色线条的映衬下变得栩栩如生。她的自画像有的来自幻想，有的来自"现实"。在声音轨道上，她用具有浓重口音的英语唱诵着关于她的生活和她失意的梦想。这是拉斯尼格在几十年间创作的众多强大的身体彩绘自画像作品中的一个适度补充。

图 133．（对页）　**吉莉安·韦英**，《合二为一》，1997

图 134. 亨瓦尔·罗达基维奇,《年轻人的肖像》,1925—1931

哥伦比亚艺术家奥斯卡·穆尼奥斯(Oscar Muñoz)在《命运之线》(Line of Destiny, 2006)中展示了一个简约而又意味深长的自画像,标题或许参考了手相学中的命运线。在这两分钟的影片中,我们看到他的脸倒映在双手捧起的水中,随着水渗漏而逐渐消失;这无疑是一种"虚无"(vanitas),提醒我们一切生命的短暂,或许也暗指所有肖像画的短暂保真性。

《年轻人的肖像》(Portrait of a Young Man, 1925—1931)是亨瓦尔·罗达基维奇(Henwar Rodakiewicz)制作的早期自画像之一。这是一部无声的长达 50 分钟的作品,首次在阿尔弗雷德·斯蒂格里茨(Alfred Stieglitz)在纽约的美国之地画廊(An American Place Gallery)展出。然而,在影片的三个部分中,罗达基维奇本人并未出现。相反,他年轻时的形象仅通过银幕上影像中蕴含的情感和他剪辑的节奏来呈现。开头的标题卡表达了如下的想法:

264　　实验影像:艺术家电影

鉴于我们对身边事物的理解和情感共鸣都会反映出我们的性格，因此这是一种试图以他喜欢的事物以及他喜欢的方式来描绘一个年轻人的努力：大海、树叶、云、烟、机器、阳光、形态和节奏的交织，但最重要的是……大海。

这种对运动和节奏的抽象研究是《机械芭蕾》和《电影研究》(*Film Studie*) 的另一种变体；但是罗达基维奇电影标题的含义更为广泛，即所有艺术家的电影都不可避免地是一种通过所选择的影像形成的自画像。香特尔·阿克曼在她自己的自画像电影《阿克曼自画像》(*Chantal Akerman par Chantal Akerman*, 1996) 中直接认识到这一点，这部电影主要是她早期作品片段的选集。

加利福尼亚艺术家纳撒尼尔·多尔斯基（Nathaniel Dorsky）在描述自己的作品时坚持认为，即使是抽象的影像也可以描述一个人，这一信念仍在回荡：

将人类纳入电影有两种方式。一种是描绘人类。另一种是创造一种电影形式，这种形式本身具有所有人类的品质：温柔，观察，恐惧，放松，融入世界又退缩的感觉，扩张，收缩，改变，柔化，心灵的温柔。前者是一种戏剧的形式，而后者是一种诗歌的形式。[21]

罗达基维奇或许会同意这一观点；事实上，他之后再也没有制作过抽象作品，而是与20世纪30年代和40年代活跃在美国的一些伟大纪录片制作人合作，包括保罗·斯特兰德、拉尔夫·斯坦纳和威拉德·范戴克（Willard Van Dyke）。

第八章
个体之声

身份认同

 谢默斯·希尼（Seamus Heaney）在一篇有关诗歌功能的文章中写到，许多诗歌是"一个人自我意识的垫脚石。每隔一段时间，你就会写出一首诗，这首诗赋予你自尊，它将稳住你，并让你在溪流中走得更远一点"。[1] 虽然业余而私人化的制作方法和对主观的关注，是多种形式的艺术家电影的特点，但愿意面对困难，揭示亲密关系，或者"深入涌流更远处"，并坚定地坚守与道德主流相悖的价值观，在直接探讨"自我意识"的众多艺术家电影中表现得最为强烈。在20世纪的最后25年里，大量由艺术家制作的电影和视频涌现出来，它们反映了第二波女性主义的兴起、被迫迁徙的影响，以及有关同性恋解放和种族平等的斗争等议题，并对"我是谁？""我的经历是什么？"等问题做出了回应——它们找到了一个答案（无论它多么片面）——坚称"这就是我"。许多探索个体经验和身份认同的电影都源于玛雅·德伦的作品，她于20世纪40年代开创了这一领域，并对以运动着的影像记录"体验"的方式进行了深刻的理论阐述（在此过程中，她为诗歌提供了另一个清晰的定义）：

 我认为，现在的诗歌并不包含谐音、节奏、韵律，或者其他那些我们视为诗歌特征的任一品质。在我看来，诗歌是一种体验的方法……它是对情境的"纵向"研究，探索着当下时刻所有的衍生结果，并因其品质和深度而受到关注……诗歌之所以被关注……不在于发生了什么，而在于其中的感觉是什么，又或者，它意味着什么。[2]

图 135　**玛雅·德伦**，
《在陆地上》，1944

　　她以"横向"研究的方式将诗歌和戏剧进行对比。将艺术家的个人探索作为电影基础的想法可能来自科克托，而使镜头在第一人称和第三人称间切换视角的策略则可能来自德伦的合作伙伴萨沙·哈米德（Sasha Hammid，他在名为亚历山大·哈肯施米德时，制作了《无目标的漫游》）；而德伦，则第一个明确地将艺术家置于摄影机前，担起代表"感觉到感觉"（feeling to feeling）这一情感路径的任务。可以将德伦的《午后的迷惘》（*Meshes of the Afternoon*，1943）和《在陆地上》（*At Land*，1944）视为自传式电影，它们表现了艺术家的内心生活及失望、挫折的情感——其中饱含对杜拉克的电影《微笑的布迪夫人》的致意——并且在拒绝任何叙事框架的同时，它们引领了仅仅使用视觉形式的隐喻展现真实的心理问题和社会困境的现代艺术家电影。

第八章　个体之声

《在陆地上》以一系列梦幻般的画面开场：一个女人（德伦自己）从向后移动的海浪中浮现，匍匐着爬上海滩；她拖拽着身体攀爬上一棵倒塌的树；她在一张围坐着很多人的长桌上勉力爬行，而那些人对她置若罔闻；她打断了一场棋局，抢走一枚棋子；这枚棋子从瀑布上滚落，随水漂流；她追逐着棋子，与一个在镜头中不断变化身份的男子不期而遇；等等。结尾时，她沿着海滩奔跑，遇见了许多从前的自己，很明显，她们都在看她。最后，她在沙滩上留下了一串脚印。可以将这部电影理解为对诞生、成长、被阻断的进行身份认同的尝试，寻找具有同情心的伙伴，对自我主张、自我意识觉醒的召唤。影片的最后一个镜头，也可以将其解读为，个人成就的痕迹是何其脆弱。德伦本人否认了许多自传式意义，相反，她强调它代表了艺术家们的普遍需求，"与其说是对一个（疏离的）宇宙采取行动，不如说是对其充满敌意的多样性进行回击⋯⋯在如此无情的蜕变中，保持个人身份的恒久不变"。[3]

生于伊朗的艺术家诗琳·娜夏特（Shirin Neshat）的双屏装置作品《狂喜》（*Rapture*, 1999）与德伦的作品紧密相关。通过这一作品中一系列梦幻般的黑白画面和高度风格化的表演，娜夏特对伊斯兰社会的性别隔离和文化问题进行了反思。一大群男人占据了一个屏幕，另一个屏幕中则是相当数量的女人。每组人都在自己的位置上各行其是，但在平行编排下，两个世界建立起联系。男人们身着相同的西式服装，与古老堡垒的防御性相联系；他们一同进入堡垒，似乎满足于在城墙内严格地扮演几近荒谬的角色并进行活动。而那些一律全身覆盖罩袍的女人们，则出人意料地与沙漠相联系，"被扔进大自然中，人们不希望看到她们的地方"，对此，奈沙这样说道。[4] 然而，我们看见她们虔诚地唱诵和祈祷，她们以非组织的方式穿越沙漠，最后，少数勇敢的人终于爬进一艘划艇，投身于浩瀚而未知的大海。《狂喜》是一个流亡者对于她所离开的文化的沉思，尤其是对女性所享有的限制和自由的程度经常被误读的反思。

杰恩·帕克的早期电影《我来闲谈》（*I Dish*, 1982）也采用了德伦式的表演和视觉隐喻，本质上是为了探索单身女性的心理状态。在一篇有关电影制作的诗化文本中，帕克描述了对她而言，女性与电影制作技术之间的关系应该摆脱任何隐含的男性凝视，这一点非常重要。（这一愿望本身可能就是女性主义电影制作的定义之一。）

图136.（对页） **诗琳·娜夏特**，《狂喜》，1999

图 137.（上） **杰恩·帕克**，《我来闲谈》，1982

我隔着一段距离看她，对她、她的空间、她的隐私保持尊重……我没有近距离观察她。特写镜头以她的视角拍摄……在开阔的景观中她从不显得脆弱，甚至当她赤身处于泳池之中也是如此——这是一个有关内在 / 她内心的第三风景的隐喻。[5]

影片中的男性形象也是赤身裸体的，但只能在室内看到他，他沉迷于洗澡，从未进入外部世界。

如何在电影中表现女性往往是一个复杂的问题,然而,在 20 世纪七八十年代,许多女性找到了积极表现自己的新方式。在关于"语言"及其使用方式的电影《轻阅读》(Light Reading, 1978)中,里斯·罗德斯利用影像和影片的旁白文本,描述了一个人从"被观察者"到"控制自身形象者"的转变过程:

她注视着自己被观看。

她的此种注视也被观看着。

但在句子中

她无法感知到自己是句子的主语

无论是句子的书写方式

还是阅读方式

语境都将她定义为被解释的宾语。

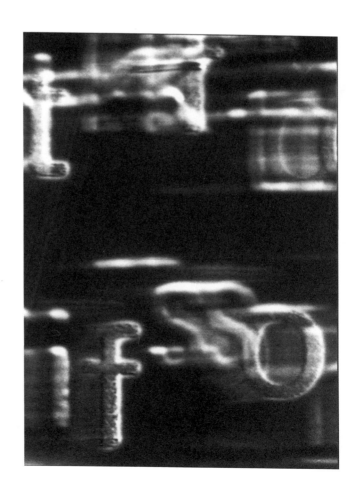

图 138 **里斯·罗德斯**,
《轻阅读》,1978

女艺术家们采取的另一种策略，是将从前未曾出现或被严重误解的事物搬上银幕，让它们重见天日，或使它们恢复本应有的意义。冈沃尔·尼尔森的电影《基尔萨·尼科琳娜》(Kirsa Nicholina, 1969) 记录了一个朋友的女儿的出生，这在当时就已经成为一件很了不起的事情，因为它发生在家中，完全没有医学意义上的临床感，影片拍摄于充满祝福和爱意的环境中。助产士就在现场，父亲也在帮忙，当孩子出生的那一刻，母亲向下伸手，抓住孩子的手，引导孩子从她的身体出来，并将孩子拥入怀中。凯瑟琳·埃尔维斯（Catherine Elwes）的作品《神话》(Myth/There is a Myth, 1984) 与之主题相近，这部作品可以说是对乳房的再发现，因为在绘画和主流电影的历史中，乳房常常作为男性凝视的对象。"在西方艺术经典中，母亲的身体常常被简化为多愁善感、无私奉献的形象，如今它将被重新定义，成为欲望和恐惧的源头……它既能隐忍又能满足需求，在男性的想象中制造了一种恐惧，他们担心有一天，女性会为她们所遭受的压迫复仇。"⁶

图139. **瓦莉·艾丝波特**，《触摸影院》，1968

瓦莉·艾丝波特则在其综合电影表演《触摸影院》(*Tapp und Tastkino*, 1968)中,更为直接地评论了男性对于乳房的痴迷。在这场综合演出中,她走在街上,胸前绑着一个挂着幕布、名为"迷你影院"的盒子。她邀请路人把手伸进盒子里,以满足他们的幻想。一年后,在其演出《裤子行动:生殖器恐慌》(*Action Pants: Genital Panic*, 1969)中,她穿着一条经过裁剪的、框住她裆部的裤子穿过一家艺术影院,挑战观众与银幕外的"真实"女性互动,同时巧妙地颠覆了诸如比基尼这些暴露衣着的目的。在其短片《男人·女人·动物》(*Mann & Frau & Animal*, 1970—1973)中,她坚持女性有享受性快感的权利,也暗示了这些女性的形象、服务于女性的形象、由女性创建的形象会为父权所侵占。

安妮·塞弗森(Anne Severson)的作品《靠近大脉轮》(*Near the Big Chakra*, 1972)则探讨了,"即便一些事物是被禁止、被忌讳,或让人感到恐怖、兴奋、神秘、危险,看看它们可能也是个好主意。我想这也许是我对世界上和艺术中做什么事情更有趣的基本假设之一"。[7]

滑稽模仿一直是一种有效的反击形式,玛莎·罗斯勒(Martha Rosler)的《厨房符号学》(*Semiotics of the Kitchen*, 1975)通过模仿电视烹饪节目,讽刺了大众对女性的刻板印象,提供了一个"以愤怒和沮丧等字眼取代工具所包含的驯化'意味'"的入门指南。[8] 在一个单一的固定镜头中,罗斯勒按照字母表的顺序为厨房用具和配件建立了一个目录,"围裙、碗、菜刀、盘子……",并夸张地展示它们的功能,她的哑剧中的每一个动作都暗含她对这些物品的强烈排斥。罗斯勒反对社会将女性驱逐至厨房,还幽默地对这些所谓"女性"电视节目中的傲慢腔调进行了嘲讽。

与此同时,比吉特·海恩的作品《迦梨电影》(*Kali Film*, 1988)从恐怖片和犯罪片中选取了暴力的女性形象——容易被剥削的那类形象——并通过将她们从其所处的叙事语境中剥离,然后拼接在一起,以揭示她们潜在的性力量。海恩写道:

> 我们必须问问自己,这些女性形象是如何产生的,以及她们对男性和女性意味着什么……《迦梨电影》展示了被官方文化视为禁忌的,有关性和暴力的幻想……我们发现了关于自我本能的图像。迦梨是印度神话中的母神,她既是生育女神,同时也是杀戮和阉割之神。从原始时代起,男性就一直惧怕她的力量。[9]

图 140. **玛莎·罗斯勒**,《厨房符号学》, 1975

图 141. 比吉特·海恩,《迦梨电影》, 1988

142 对于艺术家来说,在电影中肯定黑人的身体形象同样重要。《熊》(Bear, 1993)是史蒂夫·麦奎因的首部重要作品。在令人窒息的特写镜头中,我们看到两名赤身裸体的男子,其中之一是麦奎因本人,他们互相搏斗、彼此挑衅,时而舒缓,时而激烈,他们交换着眼神,凝视对方,对彼此微笑。摄影机围着他们转来转去,两人的关系依旧扑朔迷离(是一种信任抑或敌对?)。麦奎因精心设计了展示其作品的空间,在影片《熊》中,他极力拉近被投射的影像——比真人还大的人物及其沉默——以此强化人物的冲突性。他解释道:

> 你与正在发生的事紧密相连。你是一名参与者,而不是被动的观察者。之所以将之制为默片,是因为,当人们进入这一空间时,他们将分外意识到自己,意识到自己的呼吸……我想让人们置身于这样一个情境,在此情境中,人们观看作品,并对自身保持敏感。[10]

第八章　个体之声　　　　　　　　　　　　　　275

图142 史蒂夫·麦奎因,《熊》,1993

图143 **让·热内**，《情歌恋曲》，1950

在观看这部作品的同时，观众也不可避免地会对黑人的男性特征产生敏感。麦奎因继续制作单屏电影和装置作品。与此同时，作为一名故事片导演，他也有着独特、成功的职业生涯，尤其是其奥斯卡获奖作品《为奴十二年》（*Twelve Years a Slave*, 2013）。在他的作品中，黑人的遭遇始终占据主要位置。

在战后的美国，德伦的电影——以及之前科克托的电影——为一代同性恋电影制片人提供了范例，其中就有哈灵顿、马科普洛斯、肯尼思·安格以及诗人兼电影人詹姆斯·布罗顿（James Broughton），这些人最初都在美国西海岸（其中一些与好莱坞有联系），都决心创作出一些表达他们性取向的作品。20世纪40年代末，出现了两部基于肯定同性恋性欲和坦率的自我暴露而制作的个人电影，一部由一个住在好莱坞的二十岁青年完成，另一部则由法国文学界一位四十岁的叛逆导演制作。两位制作的都是充满力量的电影诗歌，以此公开表达自己"被禁止"的性取向，这两部作品就是肯尼思·安格的《烟火》（*Fireworks*, 1947）和让·热内（Jean Genet）的《情歌恋曲》（*Un chant d'amour*, 1950）。在让·热内制作他的电影时，安格正居住在法国，这表明，让·热内可能确实看

过《烟火》。

在安格的电影中,"一个未被满足的、做梦的人醒过来,在夜晚外出,寻找一束穿过针眼的'光线'。"[11] 这是一个梦中之梦,他回到床上,不再像从前那样空虚了"。标题中的烟火指的是阴茎状的罗马蜡烛,而那个做梦的人正是安格自己,他在夜色中寻找性伴侣,被水手殴打,但最终与梦中情人一起回到床上,获得性高潮的满足。在父母外出时,安格在家秘密制作了这部勇敢而幽默的出柜电影,它与科克托的作品《诗人之血》遥相呼应。让安格倍感兴奋的是,科克托立即认出这是一位诗人同行的作品。[12]

热内的电影在风格上更加接近法国经典电影的传统。而给予其作品力量的,则是他的主题,即同性之爱,以及他在构图和特写上的匠心独运。虽然影片没有声音,但它通过梦的意象和视觉隐喻,展现了被关押在不同牢房里的两名男性囚犯彼此交换充盈的爱,与之相对的是对他们施虐的狱卒的性挫败。让·热内是一位关注细节的鉴赏家。"在某种情况下,如果眼睛关注到皮肤的质地,那么握紧的拳头将带给我们极大的触动,一片黑色的指甲,一个凸起,手指隐秘地抚过掌心,我们从未在剧院中看到过这些,就连角色也可能将之忽略。"接下来"随着情境的发展,唾液泡泡在嘴唇胀大的画面也能够唤起观众的情感,这会给这场戏剧增添新的分量和深度"。[13] 爱泼斯坦以中立的情感,用特写镜头展示嘴唇的表现力(见第 21 页),与之相反,热内看到了电影令人不安的潜质。让人难以忘怀的场景是,香烟的烟雾通过一根穿墙而过的吸管在一墙之隔的恋人之间流转。热内的目标观众原本是地下同性恋群体,现在,他可能会对这部电影备受欣赏而感到惊讶。

出柜电影是有关身份认同电影的典型。在 20 世纪七八十年代,相对便宜,甚至免费的录像设备促使此类影片大规模出现。萨迪·班宁(Sadie Benning)在《这不是爱》(It Wasn't Love, 1992)中选择使用儿童玩具——费雪(Fisher Price)牌的"像素视觉"视频相机,她对其像素化、"位图"式的几乎如棋盘一样的影像效果感到欣喜。影片以一个被肯定的女同性恋间的拥抱结束。后来,她回忆起当她努力表达自己的情感时,这台毫无威胁的摄影机对她的重要性:

我不觉得这是一种艺术媒介。它更像是一个最好的朋友,坐在那里听我说话,帮我整理思绪。现在依旧如此,不过我在人生和艺术上都更进一步了。我学会了如何更富技巧地做事,也学会了如何组合影像以强化视觉表达……我喜欢用影像来记录,这些视频在某种程度上就像视觉日记。[14]

图 144. 艾萨克·朱利安,《寻找兰斯顿》,1989

艾萨克·朱利安(Isaac Julien)的突破性电影《领地》(*Territories*, 1984)也以同性恋的拥抱为中心,这部影片是他在圣马丁中央艺术学院上学时制作的。《领地》本质上是一部纪录片,它呈现了伦敦诺丁山一年一度的嘉年华庆典,并将之视为一种文化抵抗的象征性活动,但更为复杂。我们不仅看到了狂欢节的壮观景象,与之相伴的还有新闻报道、暴力镜头、警方监控录像,以及让人意想不到的、以各种形式交织在一起的"凝视"——警方与狂欢者之间的、女人和男人之间的、男人与男人之间的——它们折射出敌意、疏离,更为显著的则是性欲。朱利安将这部早期作品视为一种尝试,他试图扭转媒体对嘉年华解放力量的中立态度,同时,由于他也是电影中被拍摄的拥抱中的人物之一,这部影片同样也是他对自己身份认同的肯定。在之后的影片《寻找兰斯顿》(*Looking for Langston*, 1989)中,他对非裔美国作家兰斯顿·休斯(Langston Hughes)的生平进行了反思,这也使朱利安开始对恐同症、跨种族的爱情以及黑人男性被压抑的欲望等主题进行探索。朱利安是 20 世纪末和 21 世纪最成功的国际性多屏画廊装置艺术制作人之一。

图 145. 斯图尔特·马歇尔,《瘟疫年纪事》,1984

145 斯图尔特·马歇尔(Stuart Marshall)的五屏文字装置作品《瘟疫年纪事》(*Journal of the Plague Year*, 1984)借用了丹尼尔·笛福(Daniel Defoe)关于 1665 年大瘟疫的描述作为其标题,并警示人们,这是对 20 世纪八九十年代英国爆发的艾滋病大流行的回应,而这场流行在英国造成了巨大的破坏,幸存的机会十分渺茫。马歇尔本人也将死于这种疾病,他的装置作品主要关注的是英国政府,特别是小报媒体对同性恋者的恶劣回应。在其中一个屏幕上,一个宛如马歇尔的宁静入睡的身影出现,而在他周围则是充满敌意的报纸头条,以及弗洛森比尔格(Flossenbürg)集中营的影像。那是纳粹关押和谋杀同性恋者和政治犯的地方,还有燃烧的书籍和文件的影像,这些影像让人联想起纳粹对性学研究的攻击。马歇尔认为,1988 年撒切尔政府以《地方政府法案》(*Local Government Act*)第 28 条的形式对学校中适当讨论性别和性问题的限制与纳粹的攻击如出一辙。

 马歇尔此后的许多作品都是为电视节目打造的,这得益于英国推出了第四频道,该频道曾一度致力于播放支持多元化和为少数群体发声的节目。在诸如

《欲望》（*Desire*, 1989）、《军队中的同志们》（*Comrades in Arms*, 1990）、《在我们的尸体之上》（*Over Our Dead Bodies*, 1991）和《忧郁男孩》（*Blue Boys*, 1992）等作品中，马歇尔探索了不同社会情境、不同历史情境中同性恋者的文化表现，试图寻求揭示一种积极的叙事，特别是影像中的欢愉。他谈到了自己和同事在电视制作方面的工作：

> 我们的作品之所以一直处于前沿，原因之一便是，正值快感问题出现时，在20世纪七十年代末和八十年代初蓬勃发展的解构实践的整体方案崩溃了。人们对电影的快感抱有太多怀疑……而这正是我们——女同性恋和男同性恋的电影制作者——起飞的契机，因为我们的快感从未被讨论过。我们想要以一种异性恋女性主义影视制作者难以企及的方式谈论我们的快感。[15]

早些时候，首先对这个未被明言的挑战做出回应的，是德里克·贾曼圈子中一批年轻的同性恋电影人，而贾曼则是一个坚决要将快感摆上银幕的艺术家。塞里斯·温·埃文斯（Cerith Wyn Evans）和约翰·梅伯里（John Maybury）制作了充满同性恋视觉愉悦的超8电影，例如梅伯里的《偶像日光浴》（*Sunbathing for Idols*, 1978）、《天使的堕落》（*A Fall of Angels*, 1981）和《笑的折磨》（*Tortures that Laugh*, 1983），以及温·埃文斯的《感伤行动》（*Action Sentimentale*, 1980）、《最近你可曾见过奥菲欧》（*Have you seen Orpheé Recently?*, 1981）和《坠落者》（*He Who Falls*, 1981）等作品。在贾曼的最后一部电影《蓝》（*Blue*, 1993）中，我们可以听到尤为辛酸的个体之声。在制作这部影片时，他近乎失明，在艾滋病的折磨下濒临死亡。这部影片缺少影像，只有辐射出"国际克莱因蓝"（International Klein Blue）的发光屏幕。这是一部时长一小时的散文式作品，由三种声音、颜色和音乐组成，并由第四频道和BBC第三电台以一种独特的方式联合播出：

> 蓝色是普遍的爱，人们沐浴其间——那是人间天堂。
> 我沿着狂风呼啸的海滩漫步——又是一年即将过去
> 在咆哮的波涛中
> 我听到已故友人的声音
> 爱是永恒的生命。
> 我心中的记忆转向你
> 大卫、霍华德、格雷厄姆、特里、保罗……

关于禁忌的注意事项

在制作公开讨论与性别和性相关议题的电影时，艺术家们经常发现自己不容于现行电影审查规则，他们也因此遭受兜售色情制品的指控。因为杰克·史密斯《热血造物》(Flaming Creatures, 1963) 的电影胶片被扣押，随之而来的是一场审判，这场审判在终结美国电影审查制度上起到了重要作用，矛盾的是，它也推动了硬核色情影片市场的诞生。但是，对制作没有主题禁忌的诚实电影的渴望，促使一些艺术家直接参与到"不可展示"的内容创作中。冷静客观地记录性行为是一个显而易见的选择，由十八岁的芭芭拉·鲁宾制作的多银幕（一幅图像在另一幅图像中）作品《地球上的圣诞》(Christmas on Earth, 1963—1965) 是最早以超然、平等的视角描绘各种性关系的作品之一。紧随其后的是沃霍尔的作品《沙发》(Couch, 1964)，这部影片全由明星出演——杰拉德·马兰加、皮耶罗·赫利克泽尔（Piero Heliczer）、内奥米·莱温（Naomi Levine）、格雷戈里·柯索（Gregory Corso）、艾伦·金斯堡、"宝贝"简·霍尔泽、艾米·陶宾（Amy Taubin）、翁丁、杰克·凯鲁亚克（Jack Kerouac）、泰勒·米德、鲁弗斯·科林斯（Rufus Collins）、比利·内姆（Billy Name）等人，在固定的长镜头中，他们以不同程度的热情进行不同形式的交合。

沃霍尔之后的作品《蓝色电影》(Blue Movie, 1969) 仅由维娃和路易斯·瓦尔德龙（Louis Waldron）单独表演，这部电影前面有一段求爱暗示（一段关于色情本质、越南战争、家务劳动的即兴谈话）。据说这部电影是在维娃的坚持下拍摄的，她希望沃霍尔亲眼看到异性恋性行为的美丽之处。

库尔特·克伦与冈特·布鲁斯（Günter Brus）合作的电影《16/67：9月20日》(16/67: September 20, 1967) 直面有关身体机能的禁忌。这部影片的英文副标题"吃喝拉撒的电影"(The Eating Drinking Pissing Shitting Film) 就揭示了它的主题。在一组紧密相接的特写镜头中，这些动作以奇怪的角度呈现出来，表现出典型的克伦风格。长镜头被多次分割，然后以片段的形式重新交织组合。正如克伦的作品中经常出现的那样，生猛的剪辑方式使我们无法与所看到的东西保持距离，摄入和释放之间的生理性联系变得不可避免。

与冈沃尔·尼尔森一样，斯坦·布拉哈格也制作了他的孩子诞生的影片，这遵循了他记录生命伟大仪式的愿望。在这些影片的第一部，《水窗中的颤动婴

图 146. （对页）**斯坦·布拉哈格**，《亲眼目击的行动》，1971

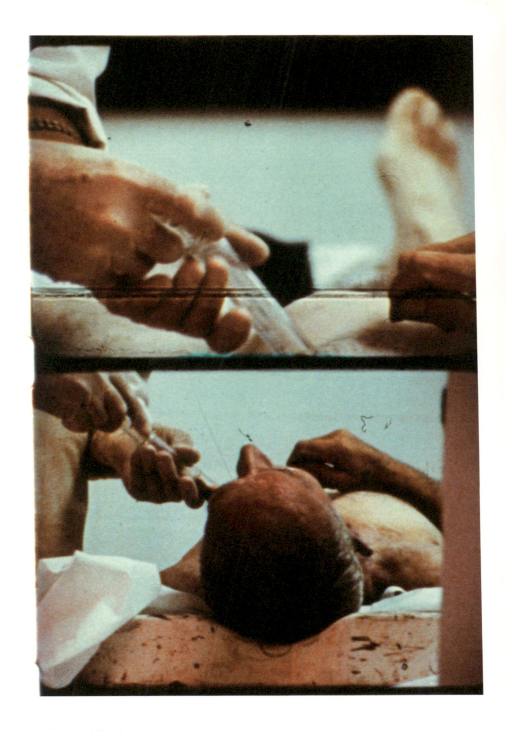

儿》（*Window Water Baby Moving*, 1959）中，他的妻子简（Jane）在窗前的浴缸里分娩，他拍摄了这一过程，然后将摄影机交给他的妻子，让她拍摄他欢乐的面容，在此过程中男性凝视暂时消失了，但这也证实了它潜藏在这部影片。更具争议的是，他还开始直面围绕死亡和尸体的强烈禁忌感。在影片《亲眼目击的行动》（*The Act of Seeing With One's Own Eyes*, 1971）中，他拍摄了一场在匹兹堡太平间进行的验尸活动。通过他的电影语言，视觉和情感结合在一起，剔除了这一过程所表现出的纯客观感和医学临床感，如此一来，尽管人们还是能够辨认出一些东西，但这一过程仍然给人一种不舒服的感觉：

就像给这个过程取了美丽名字的人们——"验尸"的字面意思是"亲眼看到的行为"——我需要看看这些事，去看看成为如同家具的肉体是怎样的。经过几天尸检拍摄，我觉得自杀是一件特别困难的事。死亡既可悲又荒谬，为什么要将这种表现出令人惊叹的人类可能性的复杂产物变成一堆腐烂的物质呢？

他总结道："如果你在观看《亲眼目击的行动》的结尾时，产生这就是一幅风景的感觉，我会感到欢喜。这具身体里有奇妙的景观，是的，那是一个我们需要去看看的领域。"[16]

"新电影与幸福"

不论行动多么微小，至少对于逐步开展的事件而言，松弛的叙事手法会被看作"关于看的电影"和有关"身份认同"的电影的混合产物。在1964年刊登于《乡村之声》（*Village Voice*）专栏的文章《关于部分新电影和幸福的一些注意事项》（*Some Notes on Some New Movies and Happiness*）中，乔纳斯·梅卡斯第一个表达了对这种电影制作风格的关注，着重指出它"一点也不严肃"（not serious at all）。[17] 它们是对活在当下，接纳事物是其所是，以及欣赏景观的叙述；显然，这与任何形式的道德审判都没有关系，尽管电影审查员可能不这么想。梅卡斯所举的例子包括肯·雅各布斯的《幸福的心头之痛》（*Little Stabs at Happiness*, 1959—1963）、玛丽·门肯的《花园的一瞥》，沃霍尔的《吃》，朗·赖斯（Ron Rice）的《无意识》（*Senseless*, 1962），迪克·希金斯的《唤起峡谷与巨石》，罗伯特·布里尔的《帕特的生日》（*Pat's Birthday*, 1962, 记录了一场克莱斯·奥登伯格的即兴演出），芭芭拉·鲁宾的《地球上的圣诞》，以及罗伯特·惠特曼（Robert Whitman）的画廊装置作品《洗澡》（*Shower*, 1964）。

图 147. 肯·雅各布斯,《幸福的心头之痛》,1959—1963

他总结道:

> 这些电影就像游戏,一点也不"严肃"。它们甚至看起来都不像电影。它们乐于自封为"家庭电影",就是无用的、"毫无思考的"、"孩子气"的游戏;没有大智慧、"无话可说",一些人坐着、走着、跳着、睡着或者笑着,做一些毫无用处的、无关紧要的事;没有"戏剧",没有"意图",没有信息——它们似乎只是为了自己而存在,多么不负责任![18]

在默片时代美国喜剧大师——卓别林、基顿(Keaton)、兰登(Langdon),甚至劳莱与哈代(Laurel and Hardy)——的作品中,可以找到这种幸福的"不负责任"。但现代版本肯定始于杰克·凯鲁亚克的意识流独白,以及罗伯特·弗兰克(Robert Frank)和阿尔弗雷德·莱斯利(Alfred Leslie)的作品《拔出雏菊》(*Pull My Daisy*, 1959)中完全缺乏意义的行为。在影片中出镜的演员包括艾伦·金斯堡、格雷戈里·柯索、彼得·奥尔洛夫斯基(Peter Orlovsky)、拉

第八章 个体之声

里·里弗斯（Larry Rivers）、爱丽丝·尼尔和首次亮相的德菲因·塞里格（Delphine Seyrig）。这部电影最初的剧本取自凯鲁亚克的剧本《垮掉的一代》（The Beat Generation）的第三幕，但很快它就被放弃了。摄影师弗兰克对这部电影的演变过程进行了讲述："你身处一个众人围坐的房间，看到一些东西，然后移动摄影机……阿尔弗雷德通过他的剪辑完成了导演工作。因为经过两天的忙碌，我们几乎放弃了这部电影。正是出于此种情况，我认为这是一部纯电影，而不是一部表演电影。"[19]

这是一部无声摄影的电影，可能是考虑到后期录制对白的可能性，并按照意大利流行的方式，使声音与拍摄的画面同步。但弗兰克和莱斯利选择凯鲁亚克的独白作为影片的画外音，这一决定改变了这部电影：

杰克已经看过两次这部电影，都是没有声音的。他觉得自己已经准备好为它提供点什么了……于是我们在他家里试了试，但效果不好。所以我们把他带进了录音室，并播放电影。他戴着耳机，感觉很棒，听着与电影无关的爵士乐。我们将电影分成三个部分，逐卷播放（这部电影大约有三卷12分钟长的胶片）。

部分时候，凯鲁亚克描述我们所看到的画面；部分时候，他对此进行评论；部分时候，他以某一主题进行即兴演奏。这些行为经常暴露潜藏于垮掉派文化中的性别歧视。在这部非戏剧的影片中，这位可怜的画家卡罗琳（塞里格饰），几乎只是一个家仆。他开始说：

这是宇宙中的一个清晨。在位于纽约下东区鲍厄里街的阁楼里，一位妻子起床，打开窗户。她是一位画家，她的丈夫是一名铁路制动员。再过几个小时，大约五小时吧，她丈夫就会回家。当然，房间里一片狼藉。椅子上放着她丈夫的外套——已经在那三天了——还有他的领带和破旧的袜子。[20]

这为我们提供了有关观看的简单乐趣，"享受奇观"的乐趣。

许多毫不相关的片段构成了肯·雅各布斯的"不严肃"电影《幸福的心头之痛》，梅卡斯对其中一个片段进行了描述：

一个女人坐在椅子上。她就坐在那里，一前一后，一前一后地摇晃着，除此之外没有发生任何事情。她几乎不挪动也不怎么看周围。这是一个美

丽的夏日，可能在市区某个地方，可能是果园街，或者 B 大道。时间流逝，她继续摇晃着，除此之外真的没有发生任何事……我们还没习惯此种内心平静，此种静谧，也不习惯"无所事事"。是的，这是所有电影中最宁静的场景之一，也是最单调的———一个我从小就铭记于心的画面，我再也没有见过它，直到我在影片《幸福的心头之痛》中与它再度相见。[21]

这部电影中的大部分"行为"都可以被视为街头闲逛，成年人和孩子们几乎什么都不做，除了一个非同寻常的目的性时刻，在那一刻，为了孩子们的娱乐，雅各布斯在人行道上涂鸦。最后部分只有杰·史密斯一人表演，他穿着裙子，站在屋顶，偶尔嚼着一个粉色的气球，恰到好处地被标题（以古灵精怪的字体写就）"倦怠之灵"（The Spirit of Listlessness）挡住，以此标题形容这部电影再合适不过了。雅各布斯描述了这部电影的制作有多随性：

材料是直接从摄影机中剪辑出来的，尴尬的瞬间被保留了下来。100 英尺胶卷转动的时间，正好与老式转速为每分钟 78 转的音乐相当。我感兴趣的是即时性、轻松感，以及一种承认苦难但并不以戏剧形式将之消解的艺术。奇思妙想既是我们的成就，也是一种突破。[22]（可以理解为对主流电影的突破。）

梅卡斯提到的另一部电影是朗·赖斯的《无意识》，这部影片由一系列前往墨西哥途中拍摄的流浪故事组成，赖斯原本希望在那里制作一部完全不同的电影。这些场景完全是由泰勒·米德所扮演的角色及其孩子气的滑稽动作组合而成的。在对"表演"和"行动"的处理上，赖斯有意识地让人想起无声戏剧中无政府主义的叙事结构和不谙世事的人物形象。但赖斯电影中所描绘的事件，并非那些由劳莱与哈代精心编排的场景，而是一个像劳莱般纯真的角色所进行的一系列毫无关联的行为。

杰克·史密斯也对这类不严肃的"幸福"影片有所贡献，为其增添了一种虽故意而为但仍显随性的颓废风格。其早期作品《蛇蝎美人》（*Blond Cobra*，1959—1963）以及影片《幸福的心头之痛》就采用了这种风格。由雅各布斯担任制片人、鲍勃·弗莱斯奈（Bob Fleischner）担任摄影师的《蛇蝎美人》展现了史密斯懊悔又绝望的情绪，雅各布斯所选的 20 世纪 30 年代的音乐和对好莱坞情节剧的引用更突出了这一点。史密斯穿着女装，在摄影机前摆姿势、做鬼脸。在旁白里，他即兴编了一个有关女同性恋会长 [由弗朗西斯·弗朗辛（Francis

Francine)饰演]滑稽行为的奇幻故事,随后又讲述了"一个孤独的七岁小男孩"迷失在一栋大房子里的故事。沃霍尔从观看这些情节中获取了灵感并应用至他后来的有声(但仍然缺少动作)电影,如《雀西女郎》(Chelsea Girls, 1966)中,这将为其增添一定的戏剧性。

史密斯的《热血造物》成为一个因亵渎而被审判的对象,梅卡斯也因参与推广该片而入狱。[23] 很多年过去了,我们很难理解当时的争议所在,这部电影也是某种幸福的愿景,我们会发现其中并没有典型的色情内容。相反,我们看到了一个延展了的阿拉伯后宫场景,就像 19 世纪欧仁·德拉克洛瓦(Eugène Delacroix)的绘画一样,但在这里,性别等级的束缚被完全摒弃,并且增加了幽默感。片头字幕伴随着 1944 年好莱坞电影《阿里巴巴与四十大盗》(Ali Baba and the Forty Thieves)的声音,包括锣鼓和低语的呼喊:"今天……今天阿里巴巴来了"。在一连串的场景中,我们看到了性别模糊的生物,其中许多人在男扮女装,所有人似乎都置身在一个时间和空间之外的世界,他们可以自由地追求任何冲动。这些服装是非凡的;史密斯曾说:"服装就是角色"(the costumes are the characters)。[24] 有安静的舞蹈;有模仿口红广告的镜头,男人们在其中演示口红的用途;有伴随着猪的尖叫声的场景,看起来像是地震中的狂欢和高潮(镜头晃动,灯笼摇晃,尘土飞扬)。本质上来说,这是一部由美丽的影像和幽默的平等主义摄影机组成的电影,既乐于聚焦一只被舔舐的脚,也乐于对准戴着帽子、手持鲜花的雕像般优雅的女人。史密斯声称,他的电影"尽可能完整地收集了我当时所知道的最有趣、但愿是最搞笑的东西……"[25] 这部电影也充满了爱、忧郁和大胆。

《热血造物》引发了许多模仿。梅卡斯于 1964 年在欧洲各地巡回展映这部电影,后来的亵渎审判使其受到广泛讨论。那一年,杰夫·基恩(Jeff Keen)很可能在伦敦看过它,在制作《玛尔沃电影》(Marvo Movie, 1967)、《白尘》(White Dust, 1972)等明显是异性恋的、好莱坞怀旧题材、无预算的电影时,他借鉴了史密斯的电影以及引进的垮掉的一代文学作品。这里,再次出现了服装,场面,从流行电影中借用的角色,最小的行动单元,以及古典神话的流行文化版本,但还增加了绘画图像和图形标语等基恩自己的风格元素。同样,托尼诺·德·贝尔纳迪(Tonino De Bernardi)的双屏超 8 影片《绿色怪物》(Il Mostro Verde, 1967)也是在其接触史密斯、赖斯和其他同时代人之后制作的。贝尔纳迪将亚当和夏娃混合在一起,他们在双屏幕上展开对绿色怪物三心二意的追逐,一片闪亮的黑塑料海洋,大量裸露的泛性恋者,有些戴着疯狂的假发,有些长着吸血鬼般的尖牙,其中一个以汉默恐怖片(Hammer Horror)的方式被钉死,还有在垃圾堆上

的场景，人们身穿阿拉伯式服装，一个正在追捕的警察——这些隐含了对《热血造物》的审判吗？这些电影的核心是它们自由的视野，优先考虑的是想象力，追求与身份认同相关的幸福感。这些是与朋友一起制作，为朋友拍摄的电影，是在友谊的包围中完成的作品。

史蒂文·德沃斯金的《中央街市》（*Central Bazaar*, 1976）几乎是对史密斯电影的翻拍，但情感基调完全不同，这绝对不是一部欢乐的电影。德沃斯金在纽约认识了史密斯和沃霍尔，但在他的第二故乡伦敦制作了《中央街市》，那里有着独特的亚文化。该片也由一系列非叙事性的镜头组成，一群人聚集在装饰着流光溢彩的丝织品的舞台上，与外部世界隔离，其中一些男人穿着女装，化着繁复的妆容，一些还戴着面具。但是德沃斯金决心（通过他的摄影机）对人类关系进行审视，无论它们发生在何处；当人们形成情侣关系时，他会凝视他们，当一些参与者表现出对自己的角色感到不舒服的迹象时，他会不依不饶地劝服他们继续。在拍摄时，英国人的矜持和不自在非常明显，有些人会愤然作色，但更多人会试探性地去爱抚。他的角色很少会像史密斯的班底那样令人感到轻松和无拘无束。德沃斯金的摄影机戏剧化地表现了我们作为偷窥者的观众角色；它悄然巡视，探寻脆弱之处，长时间的凝视很少让人感到自在，再次与史密斯的摄影机和蔼可亲的中立风格形成鲜明对比。

可以说，肯尼思·安格是在他的《极乐大厦揭幕》（*The Inauguration of the Pleasure Dome*, 1954）中预见了这种永恒的放纵，该片最初是在 1954 年制作的三屏电影，后来改编成单屏版本，并配以雅纳切克（Janáček）的音乐《格拉高利弥撒》（*Glagolitic Mass*）。影片让人想起萨缪尔·泰勒·柯勒律治（Samuel Taylor Coleridge）的《忽必烈汗》（*Kubla Khan*）中的宏伟景象，但更贴切地说，该片灵感还来自阿莱斯特·克劳利（Aleister Crowley）的仪式，以及一场名为"疯狂你就来"（Come as your Madness）的好莱坞万圣节化装舞会，参与者包括安格的朋友马乔里·卡梅伦、柯蒂斯·哈灵顿、萨姆森·德布里尔（Samson De Brier）、阿娜伊斯·宁（Anaïs Nin）等人，其中一些人和安格一样对克劳利的魔法着迷。再回到《极乐大厦揭幕》这部影片，它以叠印的影像、华丽的服装、丰富的色彩和极简的表演为特点。其中的一个场景以"圣餐"——一种扮演神话中人物进行的聚餐仪式——的形式呈现，这些角色根据他的朋友在万圣节时的选择而定。作为主持人，德布里尔扮演湿婆，并根据与他打招呼的对象的不同，转化成奥西里斯（Osiris）、尼禄（Nero）、亚历山德罗·卡廖斯特罗（Alessandro Cagliostro）和克劳利本人"巨兽666"（The Great Beast 666）；卡梅伦同时饰演"猩红女郎"（The Scarlet Woman）和迦梨女神；尼恩扮演阿斯塔特（Astarte）；

图 148. 肯尼思·安格,《极乐大厦揭幕》,1954

哈灵顿扮演影片《卡里加里博士的小屋》中的梦游者塞撒尔(Cesare);安格自己则饰演赫克托(Hecate);保罗·麦吉森(Paul Mathison)饰演潘神(Pan);其他人分别出演盖尼朱德(Ganymede)、阿佛洛狄忒(Aphrodite)、伊西斯(Isis)和莉莉丝(Lilith)。在仪式中,参与者饮用葡萄酒,佩戴宝石,达到开悟的状态,其目的可能是与所选择的神明人物融为一体。这种目的意味着它不完全是纯粹表达"幸福"的作品,但可以肯定的是,这主要是一部具有非凡视觉效果的影片。

　　大卫·拉彻(David Larcher)的影片《猴子的生日》(*Monkey's Birthday*,1975)时长6小时,是他对另一种幸福愿景的展现,艺术家在其中将他对电影制作新方法的发现,与对土耳其、伊朗和阿富汗等地的探索,以及对另一种生活模式的探讨融为一体。他的家人和朋友与他同行,成为这个不断演化的作品的一部分。在其早期作品《母马的尾巴》(*Mare's Tail*,1969)中,拉彻就表现出对电影影像和电影胶片的着迷——在投影过程中重新拍摄、在表面进行化学处理、叠印

图 149.(对页) **大卫·拉彻**,《母马的尾巴》,1969

影像等，对"材料"进行深入研究。《猴子的生日》进一步推进了这些实验，尽管拉彻在和他的随行人员一同旅行时记录了日常事件和令人惊奇的景象，尝试不同的镜头和效果，甚至在家人生活的家具货车后部处理一些胶片卷。在这个既是日记又是冥想的影片中，他放弃了人为合成的异域风情，转而展现在旅途中遇到的真实文化宝藏。影片公开体现了男性的视角，其中包括自拍的性爱场面，家人的玩耍场景，沙漠露营，以及伴侣洗澡的场景。作为他的随行人员，可能会觉得这是一场噩梦之旅，但影像却展现出壮观的景象。拉彻有能力从最简单的材料中表现最佳的视觉效果，他常常受益于旅途中遇到的意外，并将这些意外巧妙地运用到影片中。随着录像技术的出现，他成为极少数几位能够利用录像视频特效制作出真正视觉卓越和创新之作的艺术家之一，他将这些效果以其他人做梦都想不到的方式加以运用。《卵形录像》（*VideOvoid*, 1993—1995）或许是他的杰作，然而，由于他顽固的独立精神，拉彻的作品仍然鲜为人知——这种固执至今仍是艺术家电影人的典型特征。

第九章

谋　生

论谋生之道

难道金钱的匮乏就能阻碍人们进行艺术创作吗？是诗人先出现，还是出版商先出现？

——史蒂芬·特默森

几十年来，艺术家电影的固有特点，是它所带来的收入无法支撑其制作者的生活。电影展映的收入很少能够、甚至在很大程度上不能覆盖制作成本。当然，绝大多数画家和诗人同样也很少从作品中赚到钱，在其有生之年尤其如此，但直到最近，电影艺术家所面临的制作成本却完全建立在外来的商业经济之上。在胶片时代，制作设备和影视处理的花销完全追随娱乐业的需求。现在，数字技术的出现，让"胶片"几乎与笔和纸一样便宜又灵便，至少使在电影制作方面的竞争变得公平。但从展映中获得足够回报的情况，仍然十分罕见。即便在早些时候，也许是最著名最成功的艺术家电影、布努埃尔和达利的超现实主义作品《一条安达鲁狗》，其早期于巴黎为期八个月的展映也仅为制作者带来"7000~8000法郎"的收入，这远远不足以覆盖其制作成本。事实上，这些开销早由布努埃尔的母亲支付。[1] 而且，很少有艺术家电影能享有如此长的展映时间；许多电影只进行了几次放映。

对大型项目的私人融资，以及由之提供的免于商业顾虑的自由，是十分稀有的。让·科克托回忆道："只有一次，我是完全自由的，那就是创作《诗人之血》的时候，因为它是私人委托的 [就像布努埃尔的《黄金时代》一样，由诺阿耶子爵（Vicomte de Noailles）委托制作]。"[2] 围绕《黄金时代》发行的丑闻——故意亵渎上帝——终结了诺阿耶对布努埃尔的资助，也使《诗人之血》的发行

延迟了两年。[3] 一位友善的银行家资助了汉斯·里希特和维京·艾格林的初期尝试，但这一资助很快就中断了。这些经验促使人们探索自给自足且更便宜的制作方法。当 16 毫米和 8 毫米胶片，以及后来的录像带这些"非标准"格式出现后，许多艺术家只在业余领域进行创作。

在业余领域创作，寻找合适的展映空间仍然是一个挑战。如果不能大范围地展映和发行，那么就不可能收回制作成本。最近，廉价的视频复制、DVD 以及互联网的到来，鼓励了各种形式的自主发布以及 DVD 小范围发行等，比如勒克斯公司（LUX，英国）、重看公司（Re-Voir，法国）、电子艺术混合公司（EAI，美国）和选集电影档案馆（美国）、因戴克斯公司（Index，奥地利）等。一些艺术家也从 20 世纪 90 年代艺术市场迟来的干预调整中受益，因为这些新的展映技术终于使市场看到了艺术家电影的潜力。直到那时，绝大多数艺术家电影人通常都是自己为作品筹集资金，现在也是如此。跟过去一样，他们要么通过售卖以其他更成熟的媒介制作的作品生存下来，要么利用他们在专业技能方面的优势，通过教学或在商业影院从事有偿工作谋生。

在 20 世纪 30 年代，广告商们偶尔会成为对艺术家们充满同情心的商业赞助者，但这种情形并不常见。例如，史蒂芬和弗朗西斯卡·特默森为一名珠宝商制作了一部现已失传的广告作品，名为《音乐时刻》（*Musical Moment*, 1933）；汉斯·里希特在 1931 年为飞利浦（Philips）制作了《欧洲电台》（*Europa Radio*）；奥斯卡·费钦格制作了香烟广告《私人穆拉蒂》（*Muratti Privat*）和《穆拉蒂介入》（*Muratti Greift Ein*, 1935），而雷恩·莱的《彩色飞行》则为帝国航空而作。他们中只有极少数艺术家有私人资金，比如杰罗姆·希尔、伊安·雨果（Ian Hugo）和约瑟夫·康奈尔等人；少数人，如加拿大的诺曼·麦克拉伦和苏联的阿尔塔瓦斯德·佩莱希扬则受益于各种各样的国家资助；二战后，由于一些国家对艺术的公共资助有所增加，一些艺术家也能在电影制作和展映上获得补助。但直至今日，不论他们在哪里生活和工作，绝大部分艺术家必须接受这一现实，那就是从他们所选择的职业中获取实际的经济回报是希望渺茫的。史蒂芬·特默森对那些抱怨自己处境的同行表现出很少的耐心，他在 20 世纪 30 年代曾写道："难道金钱的匮乏就能阻碍人们进行艺术创作吗？是诗人先出现，还是出版商先出现？"[4]

但比之更具同情心的是，1937 年，特默森协助建立了于华沙昙花一现的电影作者合作社（Cooperative of Film Authors）。越来越多的自主电影制作和放映团体在世界各地涌现，这一社团便是首批之一。他还撰写并出版了一本专门研究电影艺术的杂志，《影艺》（*fa*）——《电影艺术》[*f(ilm)a(rtistique)*]——由他的伴

侣弗朗西斯卡（Franciszka）担任杂志的艺术编辑。[5] 互相支持是他们的理念。像特默森一家这样专注于电影的团体，加上不定期召开的国际会议，以及那些由电影制作者及其批评家朋友们所撰写的短命的专业杂志，为战前的艺术家们提供了一条生路。1945 年后，他们通过由艺术家领导的新兴电影发行组织联结起来，甚至共同拥有和运营制作与展映设备。

论互相支持

早在 20 世纪 20 年代，诸如乌苏林影院、28 号工作室电影院（Studio 28）以及让·泰代斯科（Jean Tédesco）的老鸽巢剧院等巴黎电影俱乐部，尝试以半商业的方式运营一个专门的电影节目，这些俱乐部也被艺术家视为可以与其他影视制作者分享作品的友好场所；甚至有时，老鸽巢剧院还会作为制片场地被提供给制作者。在伦敦，电影协会（The Film Society, 1925—1939）将未经审查的国外艺术电影和艺术家影片带给中产阶级知识分子，基本上每月一次。在洛杉矶，电影艺术（Filmarte）组织自 1928 年起就在放映这些电影，后来美国当代艺术画廊（American Contemporary Art Gallery）也参与进来。在荷兰，电影联盟（Filmliga, 1927—1931）与当地的电影制作者曼努斯·弗兰肯、尤里斯·伊文思等人密切相关；在比利时，艺术研讨会（Le Séminaire des Arts）由电影制作者亨利·德塞尔（Henri d'Ursel）伯爵创立，他在 1937 年创立了影像奖（Prix de l'image），也就是克诺克实验电影节的前身。[6] 在德国，柏林影像（Die Camera in Berlin, 1929）以及电影俱乐部联合会，即人民电影艺术协会（Volksfilmverband für Filmkunst），主要关注电影展映，而由汉斯·里希特与其他电影制作者洛特·赖尼格、瓦尔特·鲁特曼等人创立的德国独立电影联盟（German League for Independent Film）则关注电影制作。在西班牙，布尼奥尔在学生宿舍（Residencia de Estudiantes, 1920—1923）帮助建立了第一个电影俱乐部，即西班牙电影俱乐部（Cine-Club Espagñol, 1928—1931）的前身，他一直负责此俱乐部的电影放映工作，甚至当他住在巴黎的时候也是如此。

尽管这些组织规模很小且多数都是业余的，但它们都知道彼此的存在，并在工作项目和信息等方面有所交流。英国纪录电影运动之父约翰·格里尔逊向特默森夫妇提供了雷恩·莱等人制作的邮政电影的拷贝，供他们在波兰展映；爱森斯坦、曼·雷和汉斯·里希特都亲自在伦敦电影协会介绍他们自己的作品；谢尔曼·杜拉克在布努埃尔的建议下，访问了西班牙电影俱乐部——与之相似的情形还有很多。1929 年，各地电影制作者相聚于瑞士的拉萨拉兹（La Sarraz）开会。他们在会上提出，希望在这些交流的基础上，为电影团体和电影俱乐部建立一

个国际协会。这些人包括来自欧洲的二十多位电影制作者,有伦敦电影协会的艾弗·蒙塔古(Ivor Montagu),德国的鲁特曼和里希特,俄国的爱森斯坦,荷兰电影联盟的弗兰肯,法国的阿尔贝托·卡瓦尔康蒂,西班牙的电影制作者兼《文学公报》(Gaceta Literaria)的创始人埃内斯托·吉梅内斯·卡瓦列罗(Ernesto Giménez Caballero),意大利的恩里科·普兰波利尼,还有日本的艺术家土屋日祚(Hijo)和土屋茂一郎(Moitiro Tsutya),以及来自美国的在戏剧和电影方面有所投资的纽约文学界人士蒙哥马利·埃文斯(Montgomery Evans)。1930 年,来自七个国家的艺术家们确实加入了"国际独立电影联盟"(International League for the Independent Cinema);这些电影俱乐部对商业性产业的普遍不信任体现在他们的决议中,即"任何商业或半商业协会均不得作为有投票权的会员加入"。

第二次世界大战以后,这种国际网络的重建需要一些时间,但它们的范围也逐渐扩大,并发展出许多不同的参与和支持的模式。战后政治性协议增加了与之相关的纠纷,这导致了早期电影团体的分散,甚至绝迹。于是当地马上就有人试图重启电影制作活动,并试图重新唤醒具有早期艺术形式风格的国际精神。在美国加利福尼亚和比利时分别进行了两项重要的展映活动,试图通过对标志性电影的全面回顾来总结战前的成就,希望以此宣告新的开始。在旧金山,理查德·福斯特(Richard Forster)和电影制作人弗兰克·施陶法赫尔(Frank Stauffacher)在汉斯·里希特的帮助下,1947 年在旧金山艺术博物馆组织了"电影中的艺术"(Art in Cinema,1947 至今)系列展览,汉斯·里希特的新作《钱能买到的梦》(Dreams that Money Can Buy,1947)以及玛雅·德伦、悉尼·彼得森和惠特尼兄弟等人的新作都于此首映。两年后,比利时皇家电影资料馆(Royal Belgium Film Archive)的年轻理事雅克·勒杜(Jacques Ledoux)开始举办长期运行的 EXPRMNTL 电影节特别系列,之后这项活动在由勒内·马格里特(René Magritte)装饰的位于克诺克勒祖特(Knokke Le Zoute)的海滨赌场举行。其中有许多上面提到过的美国年轻电影人的作品,还有一些来自欧洲的新作品,包括路易吉·维罗纳西放映的《色彩研究》(Studi sul colore)和伊莱·洛塔尔放映的《奥贝维利埃》,他们都获了奖。此后,1958 年、1963 年、1967 年和 1974 年的克诺克实验电影节,同样成为欧洲与北美的新声音的特别交流场所。在伦敦,曾加入电影协会并参与英国电影学会早期工作的奥尔文·沃恩(Olwen Vaughan),同样试图通过对战前作品的回顾建立一个新的电影协会。虽然这一尝试的主要目的并未实现,但却鼓励了自由电影运动、英国纪录电影运动以及 20 世纪五六十年代的"新浪潮"特色电影。就这些举措而言,或许只有加利福尼亚系列电影节,可以说是在当地的电影制作者中开展了实质性的电影制作运

动,但即便如此,专门为艺术家举办的电影节将成为战后电影生态的重要组成部分,并持续至今。

然而,与二战前一样,当地艺术爱好者常常组织定期放映活动,这才使这种艺术形式在 20 世纪后半叶,在当地艺术团体中得以延续。这一做法的先驱是玛雅·德伦,她于 20 世纪 40 年代中期开始,在纽约格林威治村的乡间小镇剧院(Provincetown Playhouse)放映自己的作品,并于 20 世纪 50 年代进行大范围的巡回放映和演讲。她的事例激励了阿莫斯·福格尔(Amos Vogel),后者成立了位于纽约的展映发行组织"16 号影院"(Cinema 16),该组织在 1947—1963 年期间运营。他的努力又被乔纳斯·梅卡斯超越,后者于 1962 年创立了纽约电影制作人合作社,并成立了电影制作人电影资料馆(Filmmakers' Cinematheque),还有后来的选集电影档案馆。

乔纳斯·梅卡斯有关由艺术家运营的发行合作社的构想,一定程度上直接回应了"16 号影院"所奉行的选片策略,后者只发行了福格尔那些展映成功的作品,堂而皇之地将斯坦·布拉哈格的一些作品排除在外。而梅卡斯的平等承诺则是,所有提交给电影制作人合作社的影片都将在平等的基础上发行和推广。这项承诺似乎使艺术家们感到前所未有的公开透明,也让他们产生作为志同道合群体一部分的身份认同感。梅卡斯这样形容他们的目标:"这是一个由电影人自己拥有和管理的联合电影发行合作社。合作社的'会员卡'就是你的胶卷。它不会拒绝任何电影人。每年选出七名电影制作人来领导合作社的政策方向。他们每两周在合作社开一次讨论会。"[7]

纽约的合作模式在世界各地得以复制:伦敦[伦敦电影制作人合作社(London Filmmakers' Cooperative, 1966)]、旧金山[峡谷电影合作社(Canyon Cinema Cooperative, 1966)]、罗马[意大利独立电影合作社(Cooperative of Italian Independent Cinema, 1968)]、澳大利亚[悉尼电影制作人合作社(Sydney Filmmakers Cooperative, 约 1970)]、巴黎(1974 年以来的各种合作社)以及世界上的其他地方。录像组织也迅速跟进,比如纽约的电子艺术互动中心(Electronic Arts Intermix, 1971)和"厨房"(The Kitchen, 1971)以及伦敦的伦敦录像艺术中心(London Video Arts, 1976)。这些团体几乎都在组织发行和放映活动,其中一些组织如伦敦合作社(London Cooperative)、"千禧年"电影工作室(Millennium, 纽约)、伦敦录像艺术中心以及"厨房",还发展出了制作工坊。

这些由艺术家运营的组织都面临着经济上的现实问题——钱很难赚——这在某种程度上催生了一种英雄式的反抗氛围,一种必须自给自足的感觉,以及对

拒绝这些价值观的世界的排斥。这在纽约电影人、激浪派艺术家迪克·希金斯写于20世纪70年代的一篇文章中，得到了生动反映：

> 我们的策略必然是这样的：我们从所从事的每一种艺术活动（制作电影、展映活动）中获取一些战略性进步，哪怕这只存在于我们自己之间（这给了我们呼吸的自由）。当我们建立起自己的组织——比如杂志或出版物——我们不能过于超出实际的受众范围，也不要高估自己有辐射这些受众的能力。这是恐龙正在灭绝的时代，未来则属于小型温血哺乳动物。如今，大部分作品应该被设计成这样：即使它们不收费，我们也不会因出现财务问题而破产。生存是我们的道德义务之一，它有别于懦弱。[8]

半个世纪过去了，即便希金斯所谓的恐龙——好莱坞的大制作电影——依然欣欣向荣，值得一提的是，一些受画廊支持的电影艺术家，比如比尔·维奥拉和马修·巴尼（Matthew Barney）等人，也过得不错——也就是说，就算只依靠贩售DVD和博物馆的偶尔采购，至少现在一些小型温血哺乳动物也开始赚些钱了。电影和录像带的限量发行在过去和现在都受到许多艺术家的抵制，因为它限制了影片的拷贝量，以确保艺术界物以稀为贵的法则。而艺术家们对活动影像潜在的无限复制性表示欢迎。但一种让作品既可以发行，又可以限量化的折中方案，帮助部分艺术家在不完全"归属"于艺术市场的情况下，实现了一定程度上的经济独立。

艺术家本·里弗斯（Ben Rivers）表达了现代的困境：

> 我并不认为限量化是发行作品的最佳方式。不过我觉得这是一种赚些钱的好方法，这样我就能制作我想要制作的作品。你不能依靠艺术基金来拍电影，所以你需要找些方法来维持自己艺术家的生活。限量化对我有用，但我从一开始就明确告诉画廊，这些电影也会提供给勒克斯公司这样的发行机构。[9]

艺术市场和与艺术家主导的发行机构之间的关系还在不断演变发展。但具有挑衅意味的自助甚至自给自足的态度，仍然具有代表性。顺便提一句，科克托曾将艺术家电影定义为无法赚钱的东西，他称它们为"电影书写"（cinematograph）而不是"电影"（cinema），对他而言，能够获得"即时财务回报"的东西才是电影。[10]

如今，最后一个悖论是，那些由艺术家主导的、具有开创意味的合作组织，

随着它们精心培育的艺术形式蓬勃发展，已经黯然失色了。今天，在潜在需求的推动下，成千上万的电影艺术家在互联网上扮演着不同的角色。所有组织都不得不放弃建立之初立下的"来者不拒"原则，转而选择支持那些它们想支持的人。但在以活动影像为物质基础的赛璐珞胶片"死亡"的时代，少数坚持使用低成本 16 毫米胶片洗印和处理设备生存的合作组织仍然不忘初心。其中，伦敦的 No.w.here 艺术空间和巴黎附近的"可憎"电影收藏馆（L'Abominable）等组织最为出众。

论写作的作用

虽然艺术家们建立起一种不同于好莱坞的电影处理方式，但他们常常以专业杂志为媒介，率先与同行分享他们的成就。许多艺术家的思想正是以评论、信件、文章、宣言和手写笔记的形式传播开来的。可以说，很多广为采用的、有关电影形式的最激进的观念——例如沃霍尔早期电影制作奉行的"不剪辑"立场，或迈克尔·斯诺《波长》用到的滑音形式——更多源自书面叙述，而非实际观看。那些负责经营艺术家电影俱乐部的人意识到了印刷媒体支持的重要性；他们鼓励，有时甚至直接参与制作跟他们活动有关的杂志。《特写》（*Close-Up*）、《电影艺术》（*Film Art*）和《电影》（*Cinema*）等杂志与伦敦电影协会志趣相投；荷兰电影联盟出版了一个月刊；在法国，《电影 - 大众电影》（*Cinéa-Ciné pour tous*）则与老鸽巢剧院紧密相连。

二战后，伦敦电影制作人合作社创办了杂志《影像》（*Cinim*）和《底切》（*Undercut*）；法国艺术发行商"光锥"（*Light Cone*）则与杂志《划痕》（*Scratch*）有关；在纽约长期运营的《电影文化》（*Film Culture*）杂志与梅卡斯、电影制作人合作社和选集电影档案馆有关；《千禧年电影杂志》（*Millennium Film Journal*）则与纽约千禧年电影工作室的展映有关。鉴于这些关联，这些杂志很少追踪报道那些主要选择在画廊展映的艺术家的作品；因此，"画廊艺术家"更多转而寻求《艺术论坛》（*Artforum*）、《国际工作室》（*Studio International*）以及后来的《弗里兹》（*Friez*）等杂志的关注。

20 世纪二三十年代，专业杂志推崇"电影艺术"——这个术语既包括野心勃勃的故事片，也包括我们现在所说的艺术家作品。在这些早期杂志中，出现了第一批将电影作为一种艺术形式进行认真讨论的书籍，其中包括让·爱泼斯坦具有远见卓识的《你好，电影》（*Bonjour Cinéma*, 1921），这是一本文集 [收录了《放大》（*Grossissement*）一文]；以及爱森斯坦的《电影感》（*The Film Sense*, 1942），这是他对自己不断发展的电影建构理论的综述。这些书也将具有

实验性和创新性的电影视为广义电影艺术的一部分——将艺术家的贡献视为整体的一部分。汉斯·里希特于1929年出版的《今日的电影对手——明日的电影朋友》(Film Opponents Today-Film Friends Tomorrow) 一书则聚焦新兴的先锋派，同年，在他的协助组织下，斯图加特举办了 Fi-Fo 电影和摄影展（Fi-Fo-Film und Foto-exhibition）。为了宣传该展览，摄影师吉多·塞伯（Guido Seeber）制作了一部精美绝伦的小型立体派电影《希波》(Kipho)。里希特的这本书以马塞尔·杜尚、尤里斯·伊文思、曼·雷、雷内·克莱尔等人电影中引人注目的影像作为插图，是他后来发表的许多关于国际电影先锋崛起的叙述中的第一部。

在二战以前，有两本由艺术家采用完全不同的手法编写的书，现在读来仍有启发；这两本书不仅与电影有关，还不约而同地汇集了有关潜藏于所谓的基于镜头和基于时间媒介中的潜能的想法和推测。在《绘画，摄影，电影》(Painting, Photography, Film, 1926) 一书的导言中，拉兹洛·莫霍利-纳吉根据自己在包豪斯的实践，推测了静态摄影机的用途：

我们才刚刚开始使用摄影机，它就向我们展示了令人惊奇的可能性。视觉图像已经被扩展了，现代镜头甚至已经不再局限于人眼的狭窄范围。没有哪一种手工表现工具（铅笔、画笔等）能如它一般捕捉世界的碎片；同样，手工创作工具也无法再现运动的精妙；我们不应将镜头的变形能力——俯视、仰视、斜视——视为消极无用的，因为它提供了一种公正的视角，而我们的眼睛则受到了联想规律（laws of association）的束缚，无法提供这样客观的视角。

莫霍利-纳吉让读者第一次尝到了思想开放的滋味，"没有什么是理所当然的，没有什么应该被排除在外"，在未来几十年里，这种想法成为电影艺术家的一种共识。

同时，在《创造幻象的冲动》一书中[11]，史蒂芬·特默森兴致勃勃地论证了使用任何媒介进行创作的艺术家都会感受到"幻象冲动"的力量：

说古登堡（Gutenberg）奠定了诗歌的基础是荒谬的。如果认为电影艺术是由爱迪生或卢米埃尔创造出来的，那同样也是错误的。早在我们找到将诗歌保存在书面或印刷文字中的方法之前，诗歌就已经记录在人类的记忆中了。远在我们找到在电影胶片上表现幻象的方法之前，幻象就已经记录在诗歌中了。[12]

显然，诗歌应该是电影艺术家的追求。

正如我们现在所知，第一本以英语出版、专门致力于艺术家电影的著作是《电影中的艺术》的附录，它伴随着理查德·福斯特和弗兰克·施陶法赫尔于 1947 年在旧金山的展映活动而问世。这本书的封面呈淡黄色，采用了由萨勒尔·沙茨（Bezalel Schatz）发明的米罗式（Miro-like）抽象设计，大胆自信地宣告了电影与现代视觉艺术间的关联。除了关于电影的笔记和许多撰稿艺术家们的声明外，这本附录还包含了里希特的《先锋派历史》(*A History of the Avant-garde*) 一文（他的第一篇英文文章），以及关键作品和关键事件的年表。很多人物和时间都记录在其中，包括当时（20 世纪 40 年代末）新出现的北美艺术家玛雅·德伦和悉尼·彼得森。

20 世纪 60 年代，大量书籍的涌现，宣告着新一轮全球性电影浪潮的到来。谢尔顿·雷南（Sheldon Renan）的《美国地下电影导论》(*An Introduction to the American Underground Film*, 1967) 一书提供了一系列关于美国地下电影界主要人物及其作品的有用资料；帕克·泰勒的《地下电影：一部批判性历史》(*Underground Film: A Critical History*, 1969) 则更具分析性和批判意味；而正如其标题所示，我在自己的《实验电影》(*Experimental Cinema*, 1971) 一书加入了当时的一些关键欧洲影人，正如比吉特·海恩在那本更具争议性的《地下电影——从其开始到独立电影》(*Underground Film – From its beginnings to the independent cinema*, 1971) 中所做的那样。P. 亚当斯·西特尼的《梦想家电影——美国先锋派》(*Visionary Film–The American Avant-garde*, 1974) 一书则将美国不同流派的作品与 19 世纪和 20 世纪初的浪漫主义诗人和幻想文学联系在一起 [尤其是庞德（Pound）和斯坦因（Stein）]，在博物馆馆长开始对活动影像产生兴趣的时候，这本书为确立北美艺术家电影的典范做出了很大贡献。

"16 号影院"的组织者阿莫斯·福格尔在其《电影是颠覆性艺术》(*Film as a Subversive Art*, 1974) 一书中提出了一个不那么崇高但更具国际性的观点，此观点认为艺术家电影被包括在内主要是因为其对禁忌的突破。史蒂文·德沃斯金的著作《电影是——国际自由电影》(*Film Is-the International Free Cinema*, 1975) 和马尔科姆·勒格莱斯的著作《抽象电影与超越》(*Abstract Film and Beyond*, 1977) 紧随其后。除了泰勒的《地下电影》(*Underground Film*)，所有这些著作的优势和劣势，都源于它们的作者是与这些运动密切相关的制作者或活动家。到了 20 世纪 80 年代末，学术界和艺术市场也加入了这场争论，并在很大程度上接管了这个领域，前者资助更加专注的博士研究，后者发表有关个人艺术家的重要专著。学术研究在大卫·詹姆斯（David James）的作品中得到了

最好的体现,在他的《电影寓言:六十年代的美国电影》(*Allegories of Cinema: American Film in the Sixties*, 1989)一书以及其他著作中,他对独立电影进行了公正的审视;表现在 A.L. 瑞斯(A. L. Rees)的《实验电影史与录像史》(*A History of Experimental Film and Video*, 1999);同样也表现在斯科特·麦克唐纳(Scott MacDonald)的研究和采访中,他致力于研究像"16号影院"和峡谷电影合作社这样的电影组织,[13] 并对许多美国艺术家进行了深入采访,这些采访收录在《批判性电影》(*A Critical Cinema*, 1988 至今)系列中。马尔特·哈根(Malte Hagener)的《前进,回顾》(*Moving Forward, Looking Back*, 2007)则是对 1919—1939 年间的欧洲先锋派的学术研究。

通常,最具启发性的往往是艺术家自己的著作。德伦以她的小册子《关于艺术、形式和电影的迷思》(*An Anagram of Ideas on Art, Form and Film*, 1946)开了这一领域的先河。在这本书中,她对科克托鼓励艺术家进行实验的呼吁做出了回应,她写道:"电影,或任何其他艺术形式的任务,不是将潜意识灵魂的隐藏信息转化为艺术,而是通过实验,研究当代技术设备对神经、思维或灵魂的影响"。她在为《电影制作者》(*Movie Makers*)等业余电影制作者杂志临时撰写的一篇文章中重申了这一想法,敦促业余电影人利用他们的优势,从工业机器中获得自由:

最重要的是,使用小型轻便设备的业余电影制作者,有一个为多数专业人员所羡慕的特点,那就是拍摄时不会引人注目。而这些专业人员则需要被庞大的设备、电缆和摄制组所负累。不要忘记,没有一种三脚架像人的身体那样灵活多变。人体是由骨架、关节、肌肉和神经组成的复杂系统,只要稍加练习,就可能找到各种各样的摄像角度,做出各种视觉动作。你拥有所有这些,还有一颗大脑,它们都可以装在一个整洁、紧凑、灵活的背包中。[14]

在纽约《乡村之声》(*Village Voice*)和后来的《苏荷新闻周刊》(*Soho Weekly News*)上的每周"电影日志"专栏使电影日记作者、活动家乔纳斯·梅卡斯成为新兴的电影先锋派的信使。自 1958 年开始,在其后的五十年中,梅卡斯对新出现的艺术家做出评论,谴责"糟糕的"商业电影(但也欢迎"优秀的"),他对国外访客进行采访,常常为小规模电影制作摇旗呐喊。斯坦·布拉哈格在其著作《电影的给予和索取》(*A Moving Picture Giving and Taking Book*, 1971)中,为他的艺术家同行们(也就是格雷戈里·马科普洛斯以及其他与他通信往来的人)提供了一份"操作指南"。这份指南明确了电影的基本材料,并概

述了处理摄影机和胶片剪辑的简单机制，同时介绍了他自己常常使用的非常规方法。他建议："使用双齿孔胶片拍摄，这样可以将拍摄的画面倒置插入剪辑序列，而不仅仅是从左到右反转"，等等。一些同行采纳了他的意见，而更多人则从他对这一媒介充满见解又不拘一格的方法中获得启发。

20 世纪末和 21 世纪初，互联网成为知识、指导和辩论的来源；艺术家自己的网站以及 Ubu 先锋艺术在线档案馆（Ubuweb）、勒克斯公司、电子艺术混合公司、"光锥"等网站不仅可以展示艺术家的作品，还可以通过附带的采访、文本和聊天室提供相关信息。

论理想的观影空间 [15]

作为观看电影的空间，电影院有其局限性。以下是艺术家罗伯特·史密森在 1971 年对伊丽莎白·鲍恩的回应：

去电影院会导致身体无法动弹。因此不会有太多东西会干扰人的感知，你所能做的只是看和听。人会忘记自己坐在哪里，明亮的银幕在整个黑暗中发出模糊的光。制作电影是一回事，观看电影是另一回事。观众安静地坐在银幕前，面无表情，沉默不语。当眼睛探索银幕时，外面的世界逐渐消失。看什么电影重要吗？也许吧。所有电影都有一个共同点，那就是把感知带到其他地方的力量。当我写这篇文章时，我正在努力回忆一部我喜欢的电影，甚至是一部我不喜欢的电影。我脑中却变成一片他方的荒野。在这种情况下，我如何研究电影？我也不知道。[16]

除了美妙的"他方荒野"外，史密森的文字也表达了电影艺术家中广泛存在的一种对主流电影所强加给观众"冷漠、无声"角色的不满。他的不满也许可以诠释他自己的短片作品。幸运的是，其他艺术家一直在努力扭转影片制作者和观众之间不平衡的权力关系，尤其是通过重塑观影环境来完成这一转变。

在电影诞生的最初几年，即在没有专门的电影院存在的情况下，所有电影制作者，包括乔治·梅里爱、卢米埃尔兄弟和他们的同时代人，都必须认真考虑在什么场所以及采取何种方式放映自己的无声电影。他们在音乐厅、马戏团摊位和租来的大厅找到了可放映的空间，虽然这些地点都不完美，但也避免了让观众对电影本身抱有过高的期望。马克西姆·高尔基对他第一次接触电影做出的抒情描述"昨晚我身处影子王国……"发生在奥蒙特餐厅，那是一个为了演出而专门

申请的"暗房",我们可以想象到餐厅的盘子互相碰撞发出的背景噪音。但是在20世纪20年代,艺术家们开始真正对电影产生兴趣时,情况已经大不相同了,电影已经变得制度化。叙事电影的崛起和为其建造的电影院不可避免地导致了艺术家电影的边缘化,这种边缘化持续了60年。只有当艺术家在主流产业内找到一席之地时,才有可能在电影院进行大规模放映,或者是节目插播的"短片"(比如雷恩·莱由邮政总局赞助的动画片),或者是我们现在所知的"艺术影院"特色片(让·科克托私人资助的电影)。

对于大部分艺术家来说,吸引观众来观看一部只有4分钟的抽象电影或诗意电影,无论这部电影多么珍贵,都几乎没有可能。便携式35毫米放映机确实存在,但很少有证据表明艺术家广泛使用它们,除了一些罕见的新奇之作,比如在现场剧院演出中进行的放映(雷内·克莱尔的《幕间休息》在毕卡比亚的芭蕾舞剧《休息日》中放映)。最受欢迎的解决方案是在人们现在仍然熟悉的电影俱乐部放映,艺术家可以在那里向彼此和少数观众展示作品。越来越多的专业电影节和其他国际论坛成为该形式的交流与传播的关键平台。随着业余8毫米和16毫米放映机技术适用性的提高,家庭或工作室成为艺术家可以放映的潜在场所,对许多艺术家来说,这仍然是他们首选的空间。正如我们所看到的,所有这些放映活动都不太可能产生适当的财务回报,也不会为艺术家建立一个可行的经济体系,而且也并不意味着这些作品能够覆盖全部潜在观众。

直到20世纪70年代,艺术家才开始享受到真正可供选择的放映环境,在这种环境中他们可以公开放映作品。对于艺术创作可能涉及内容的观念变化,以及新的活动影像展览技术——录像机、视频投影和胶片循环放映机(film-loop projectors)——的发展,使得电影艺术家们第一次认真思考,什么样的环境最适合放映他们的作品。

早在20世纪30年代,拉兹洛·莫霍利-纳吉就勇敢地梦想着一个理想放映空间,这个空间适合他这种实验派艺术家:

电影院应根据不同的实验目的,配备不同的设备和放映银幕。例如,可以将正常的投影位置通过一个简单的适配器分成不同的倾斜位置和曲面,就像山脉和山谷的景观;它将基于最简单的分割原则,以便可以控制投影的扭曲效果。关于改变放映银幕的另一个建议可能是:将球形的一部分作为银幕代替现在的矩形银幕。这个放映银幕应该有一个非常大的半径,因此会产生非常近的景深效果,这个银幕应该放置在观众大约45度视线角度的地方。

在这里,莫霍利 - 纳吉预见了 IMAX 和其他"环绕"放映系统,但他更加激进:

在这个银幕上会播放不止一部电影(在最初的试验中也许会有两到三部),实际上,它们不会被投射到一个固定的位置,而是会不断地从左到右,或从右到左,从上到下,从下到上等移动范围内播放。这个过程将会让银幕上呈现两个或更多的事件,它们开始时彼此独立,但后来通过计算结合起来,呈现出平行和重合的情节。[17]

在这里,他预见了"电影 - 圆穹"(Movie-Drome)的诞生,这是由艺术家斯坦·范德比克在 20 世纪 60 年代建造的一个圆顶多投影仪环境。

尽管这些想法听起来非常不切实际,但莱热的朋友、建筑师、理论家和荷兰风格派(De Stijl)成员弗雷德里克·基斯勒(Frederick Kiesler)确实在 1929 年设计并建造了一个类似的结构(虽然规模更小),也就是纽约第八街西 52-4 号的纽约电影协会电影院。这个电影院有类似的倾斜银幕和环境"交感"照明设施,但它的使用与常规的放映格式几乎不相容,而所有的商业电影都依赖于这种格式,所以这个设施也没有维持太久。[18] 在 20 世纪 50 年代的"世博会"多屏盛典,20 世纪六七十年代的延展电影,以及后来的画廊装置和一次性现场演出的背景下,这些创新性的银幕格式才得以充分发挥作用。

早在 1958 年,斯坦·布拉哈格帮助肯尼思·安格在布鲁塞尔实验电影大赛上进行了三屏投影,展示了他的电影《极乐大厦揭幕》,并经历了一些技术挑战:

我与肯尼思一起工作了几天……尝试着实现这个三联屏。在排练和公开放映期间,所有的放映机都无法实现同步。最后,七名评审中有三名同意放弃午餐时间进行最后一次尝试……这次尝试成功了……这次经历是如此美妙,以至于我绝不会认为单一轨道版本比总体体验更具吸引力。[19]

在与大赛相邻的布鲁塞尔世界博览会上,布拉哈格和肯尼思见证了由阿尔弗雷德·拉多克(Alfréd Radok,电影导演)和约瑟夫·斯沃博达(Josef Svoboda,舞台设计师)在捷克馆展示的七屏同步投影——《魔术灯笼》(Laterna Magika),他们发现它"题材平庸"(banal in subject matter),但"技术上令人着迷"(technically fascinating)。[20]

第九章 谋 生

1970 年，乔纳斯·梅卡斯的选集电影档案馆以彼得·库贝卡设计的"隐形影院"（Invisible Cinema）的形式，为艺术家们创造了一个"理想的"固定座位电影院，这也许是最后一次尝试，毫无疑问，这借鉴了瓦格纳（Wagner）的"隐形"剧院概念，其中有"隐形乐队"（隐藏在舞台下）。在库贝卡的版本中，观众被分散地隐藏起来，每个人坐在属于自己的半兜帽形状的棺材箱里。"我把电影看作一台机器，就像摄影机一样。我的电影就像摄影机的内部。这个想法是，你坐在黑暗中，唯一看到的是银幕。"[21] 为了更符合实际需求，大多数由艺术家经营的放映空间选择了可移动的座位（独立的椅子），并且可以随意安装投影仪和银幕。

除了莫霍利-纳吉的灵感性推测，我们不知道战前的艺术家们是否因为日常选择的不足而感到沮丧，他们的烦恼在书面记录中几乎没有。莱热是否会喜欢现在的画展中将他的《机械芭蕾》与同时代的绘画作品摆在一起？像鲁特曼和费钦格这样制作抽象"视觉音乐"的艺术家是否愿意看到他们的电影偶尔会作为管弦乐音乐会的一部分进行演出？许多艺术家对现有的选择感到不满，玛雅·德伦在 1961 年的一次演讲中对此进行了精彩绝伦的阐述，她将自己的电影称为"室内电影"（chamber cinema）而不是实验电影或先锋电影，强调电影应该有适当的规模和环境。含蓄地说，她将艺术家的电影视为小规模的，因此理想情况下应该在一个亲密的空间中向专注的观众放映，就像室内音乐一样。室内电影是"诗意的、抒情的、抽象的、雄辩的"，需要一组"技巧高超的演奏者，可以听到每一个演奏的音符"，而不是被淹没在大型的管弦乐曲中。电影应该探索"乐器的每一种表现可能性"，这是科克托的回应。作为视觉诗歌的一种形式，艺术家的电影具有与每个人（至少是一小部分人）交流的潜力。[22] 这意味着，德伦认为国家电影院的传统电影空间和泰特现代美术馆繁忙的走廊都不怎么令人满意。也许现代人在家中通过电视机观看 DVD 或直接在 iPad 上观看流媒体作品的习惯更接近她的理想。如今，艺术家当然可以指定他们希望观众观看他们作品的方式，很多人都这样做，而且很多人的要求还相当苛刻。[德伦的演讲是在她的母校史密斯学院（Smith College）——一所女子学院——发表的，在演讲中她强调了电影作为女性媒体的潜力。如果她能看到 21 世纪女性在这一领域的卓越地位，她会多么高兴。]

布拉哈格清楚地知道在家中欣赏电影作品的诸多好处：

多年来，我一直认为，只将一部艺术电影在剧院放映一次，就好比将埃兹拉·庞德（Ezra Pound）的一首诗在《纽约时报》（New York Times）大楼

的电子广告牌上一闪而过。如果这种表现方式适用于诗歌，那么诗歌可能就不会存在了。在诗歌所需的语言中，需要诗人深入钻研、打磨词句，并具备熟练切换使用多种语言的能力。如果电影能够进入家庭，它会一下子实现这些可能性。观众不仅可以拥有这部电影，并且想看多少遍就看多少遍，这一点非常重要。另外，可能更重要的一点是，人们可以在任何时间观看。在家中观影时，人们甚至可以暂停电影，观看单独的一帧，或以任何可能的速度放映这部电影，前后移动电影的播放进度条以便进行深入的研究。[23]

然而，并非所有艺术家最初都持有相同的观点。在 20 世纪 60 年代，《阿斯彭》（Aspen）杂志将汉斯·里希特的《节奏 21》与范德比克、莫霍利-纳吉和罗伯特·劳森伯格的电影放入一个随杂志发行的 8 毫米规格的"电影套装"里，这让里希特感到很愤怒。梅卡斯劝他用不同的角度看待这个问题："有一万份《节奏 21》的拷贝版进入了美国的家庭，这太好了。里希特说：'他们一分钱也没付给我，我应该起诉他们吗？''不用，'我说，'我认为在美国的家庭中可以购得一万份，这是非常棒的。'"[24]

20 世纪 60 年代末到 70 年代初，录像带和"延展电影"（表演电影和多屏电影）的同时出现促成了画廊空间的开放，为动态影像艺术家们提供了新的平台，这甚至早于电影循环放映机和数字视频投影技术的出现，使持续进行的展览有了实现的可能。艺术家早期的录像作品只能在家庭尺寸的视频显示器上放映，因此更适合小画廊的空间，而不适合固定座位的大型电影院。艺术家乐于设想观众与录像之间存在一对一的关系，因此他们习惯先找到一个录像机、一台电视或者显示器，在它前面放一个座位，然后含蓄地邀请观众"按下播放键观看作品"。许多早期的录像带都有一种温馨的自白基调，这种格式充分利用了这一点。

恰当地说，有史以来的第一次视频艺术展览——白南准的"音乐-电视电子展"在乌帕塔尔的帕纳斯画廊举行，事实上，这是建筑师罗尔夫·杰尔林（Rolf Jährling）和他妻子的家，他们是先锋派的狂热爱好者，经常为艺术家提供展示作品的空间。1963 年，白南准在那里居住，三月份，他用奇怪的东西填满了房子——其中包括家用电视机，它们可以显示外部磁铁造成的干扰和扫描失真的现象。[25]

艺术家维托·阿肯锡，很快关注到录像带的巨大潜力并且很喜欢它的私密性。他生动地描述了为家庭空间设计的媒体装置在公共场合展示时做出的妥协：

第九章 谋 生

问题在于，录像带是被"扔进"画廊的。房间通常是黑暗的，可能会有固定的座位——那么录像就成了一种景观，失去了其"家庭伴侣"的特质；在显示器前面有一群人——太多的面孔在面对面交流；可能有不止一个显示器在播放同一盘录像带——所以我无法确定要站在哪个具体的位置。

阿肯锡继续——希望是开玩笑的——提出了一个画廊观景设置，观众会发现有两堵相隔三英尺的墙，每堵墙都嵌有一个与人眼在同一水平高度的显示器；这种极致的建筑控制配置旨在迫使观众"积极地面对影像"。[26]

继阿肯锡之后，一些艺术家确实设计了非常特殊的环境以供人们在其中观看特定的作品。布鲁斯·瑙曼的《现场录制的视频走廊》(Live-Taped Video Corridor, 1970) 放置了两个显示器，在一个 V 形的狭窄"走廊"结构中显示出明显的"实时"影像。摄影机的存在以及可以显示相同空间的显示器吸引观众进入其中。其中一个显示器显示的是观众进入走廊的实时画面，另一个显示器则是连续播放已经录制好的某个静止的空白空间的画面，让人感到迷惑不解。在这样的作品中，录像参与了建筑结构的游戏。

在 20 世纪的最后几十年里，随着博物馆策展人开始研究如何将活动影像作品与绘画和雕塑一起展示，录像装置作为雕塑的一部分这一概念变得流行起来。白南准的视频机器人——由电视机组成的人形图案——终于找到了归属；大卫·霍尔开始制作他的大规模内景显示器，比如《设想的情境：仪式》(A Situation Envisaged: The Rite, 1980) 的制作，这项工作困难异常，既要处理视觉超载的问题，又要建构个体声部；而托尼·奥斯勒开始制作能够把头部特写投影到气球上的小巧装置，诸如此类。

加里·希尔创作的《因为这事已经发生了》(Inasmuch As It Is Always Already Taking Place, 1990) 似乎为富有创意的画廊装置设定了一个新的标准。在这个装置中，他设置了一组大大小小的电视屏幕零件，看起来像是尸体的集合。承载影像的玻璃灯泡被四周的橱柜包裹住，通过肠道状的电线连接在一起，并安装在墙上的照明槽中，几乎是一个棺材的构造。希尔进一步阐释了这个比喻，将这种布置描述为：

这个堆叠的作品看起来像是一堆杂物，仿佛是从海洋中冲上来的灯泡碎片。每一个灯泡都见证了一个身体的一部分——也许是一个斜躺的人，一个正在阅读的人，也可能是一具尸体，等等——永远呈现出身体的实际大小，

无穷无尽。（例如，一个 1 英寸的电视屏显示的是手掌的一部分，或者可能是一片无法辨认的皮肤区域；而一个 4 英寸的电视屏则显示肩膀或耳朵的一部分；一个 10 英寸的电视屏就会显示胃部，等等。）[27]

这种紧凑的构图和强烈的私人性，让人想起了荷尔拜因（Holbein）的画作《坟墓里死去的基督之躯》(The Body of the Dead Christ in the Tomb, 1521)。

在 21 世纪，许多原本可能坚守传统电影院空间的电影人受到了画廊的诱惑，欣喜地发现艺术界愿意给予他们关照备至的策展机会。香特尔·阿克曼、克里斯·马克和让-吕克·戈达尔（Jean-Luc Godard）等许多人都为了画廊环境而重新构思了自己现有的长篇作品。通常的操作是，他们将这些作品分割成短片段，分别显示在不同的显示器或屏幕上，期望观众在这些作品间踱步穿梭时与之建立联系，创造自己的蒙太奇空间。如果这类作品包含某种程度的线性叙事，那么问题就显而易见了：如果观众在影片叙事开始进行之时才开始观看这个作品该怎么办呢？曾为画廊制作过长篇作品的艺术家本·里弗斯认为，挑战的关键在于"寻找不同的方式来创建特殊的观影体验……有一些方法可以鼓励观众从头到尾地观看影片，比如让他们自己按下开始播放电影的按钮或者定时放映"。[28] 这显然是一种折中的妥协方案，但不仅他本人采纳了这种方法，还有许多其他艺术家也这么做。

马克·刘易斯提出了相反的观点——必须以一种不太依赖故事的开头、中间和结尾的形式构思作品——他将这一问题置于历史背景之中：

> 我确实在试图找到一种方法，让我的电影在画廊空间中与照片、绘画等其他作品一起感到"自在舒适"……同时，我也认为博物馆是安静欣赏艺术品和静静沉思的最佳场所。因此，我不仅拒绝了将电影院作为展示我的电影的场所，还试图"剥离电影"——消解声音，缩短时间跨度，减少线性叙事，等等。[29]

艺术家之间的这场辩论仍在继续。

从观众的角度来看，新技术——录像带、DVD、互联网——带来了一个巨大的好处：那就是能够按自己所需观看艺术家的动态影像，就像我们长期以来对文学和音乐有所期望那样，这也是布拉哈格梦寐以求的。伽柏·博迪（Gábor Bódy）的《推断》(Infermental, 1980—1991) 和其他由艺术家策划的视频杂志

（video-magazines）是早期的一种尝试，旨在创造更加私人化和时间灵活的观影环境，类似的还有 20 世纪 80 年代的点播视频资料馆（伦敦当代艺术学院、ZKM 卡尔斯鲁厄艺术与媒体中心、蓬皮杜中心）。如今，人们可以在互联网上找到许多经典的艺术家电影，通过专门的网站，如 Ubu 先锋艺术在线档案馆、Vimeo，或更常见的 YouTube，在那里它们与艺术家个人网站以及画廊和发行商的网站并置。同样重要的是，有很多严肃的学者和爱好者在网上发布有关艺术家电影的文章。这个影视生态系统正在发生变化，并且将持续发生变化。但是，艺术家电影不再是一种隐秘的艺术形式，也不再是只有少数人知道的秘密乐趣；这些电影现在随处可见，而且可以供所有人欣赏。

参考文献

第一章

1. Elizabeth Bowen, 'Why I go to the cinema', *Footnotes to the Film*, ed. Charles Davy (London, 1937)
2. Fernand Léger, *Fonctions de la peinture* (Paris, 1965), pp. 138–39, 165
3. Ludwig Hirschfeld-Mack in László Moholy-Nagy, *Painting, Photography, Film* (Berlin, 1926)
4. The Lumière programme, as seen by Gorky at the Nizhny Novgorod Fair, *Nizhegorodski listok*, 4 July 1896; translation in *Readings 3* (London, 1973)
5. 'Cocteau on Film', *Film: An Anthology*, ed. Daniel Talbot (Berkeley, 1966), p. 218 [author's italics]
6. Epstein, quoted in a memorial tribute by Henri Langois, *Cahiers du Cinema* 24, June 1953
7. Robert Beavers, 'La Terra Nuova', *The Searching Measure* (Berkeley, 2004) [author's italics]
8. 'impossible stories', *The Logic of Images* (London, 1991), p. 51–52
9. Fernand Léger, in *Arte Cinema* (Milan, 1977)
10. 'Nothing to Love – Andy Warhol interviewed by Gretchen Berg', *Cahiers du Cinema in English* 10, 1967, p. 40
11. Nicky Hamlyn, by email, March 2020
12. 'Les Vues Cinematographique', *Annuaire general et international de la photographie* (Paris, 1907), in Richard Abel, trans. Stuart Lieberman, *French Film Theory and Criticism 1907–1939*, vol. I (Princeton, NJ, 1993), p. 44
13. Jean Cocteau, 'Carte Blanche', *Paris-Midi*, 29 April 1919, in Abel, vol. I (1993), p. 173
14. Jacques Brunius, *En marge du cinema Francaise* (Paris, 1954)
15. 'Grossissement', *Bonjour Cinema* (Paris, 1921), in Abel, vol. I (1993), p. 238
16. 'The Premature Old-Age of Cinema', *Les Cahiers Jaunes* 4, 1933, in Abel, vol. II (1993)
17. 'Synchronisation of the senses', *The Film Sense* (London, 1943)
18. '8mm vision', *The Brakhage Scrapbook, Collected Writings* (Kingston, NY, 1982)
19. Tacita Dean, 'Save This Language', BBC Radio 4, 17 April 2014
20. '*La Roue*, Its Plastic Quality', *Comoedia*, 16 December 1922, in *Functions of Painting*, ed. Edward F. Fry (London, 1973)
21. 'On the Cabinet of Dr Caligari', *Cinéa* 56, July 1922, in Abel, vol. I (1993) p. 271
22. See Michael Kirby, *Futurist Performance* (Boston, MA, 1971)

第二章

1. Ludwig Hirschfeld-Mack in Moholy-Nagy, *Painting, Photography, Film* (Berlin, 1926), p. 80
2. 'Abstract Cinema – Chromatic Music 1912', quoted in Mario Verdone, 'Ginna, Corra, and the Italian Futurist film', *Bianco et Nero* 10–12, 1967
3. 'Le Rhythme coloré', *Les Soirées de Paris* 26-27, July–August 1914, in Richard Abel, trans. Stuart Lieberman, *French Film Theory and Criticism 1907–1939*, vol. I (Princeton, NJ, 1993), p. 90
4. Blaise Cendrars, *Aujourd'hui 1917–1929 suivi de Essais et reflexions 1910-1916* (Paris: Denoel, 1987), pp. 73-74
5. Niemeyer (later Ré Soupault) left a detailed account of the process in 'Viking Eggeling', *Film as Film* (London, 1979), pp. 75–77
6. 'The major part of *Rhythmus* was made in 1922... the two concluding movements pressing towards the centre of the film are a recent addition'. Richter's note for the Film Society screening of 16 October 1927
7. 'Germaine Dulac', *L'Art du Movement* (Paris, 1999)
8. Ibid.
9. Oskar Fischinger, quoted in *Articulated Light* (Cambridge, MA, 1997)
10. Norman McLaren, Center for Visual Music <http://www.centerforvisualmusic.org/Fischinger/CVMFilmNotes2.htm>
11. Robert Breer, 'Statement', *Film Culture* 29, 1963
12. #3 by Joost Rekveld, *Light Cone* <https://lightcone.org/en/film-1214-3>
13. For the best account of Lye's evolving theory of human wellbeing, see Roger Horrocks, *Len Lye, a Biography* (Auckland, 2001)
14. 'Photography without camera – the photogram', in Moholy-Nagy, *Painting, Photography, Film* (Berlin, 1926)
15. Moholy-Nagy, 'Light Architecture', *Industrial Arts*, 1/1, London, 1936
16. Hirschfeld-Mack in *Painting, Photography, Film*, p. 80

第三章

1. Robert Flaherty, BBC talk, 1949, quoted in *Robert Flaherty Photographer/Filmmaker: the Inuit 1910–1922* (Vancouver, 1979)
2. John Grierson, review of *Moana*, *New York Sun*, 8

3 Luke Fowler, filmed interview supporting his Turner Prize show, 2012 [author's verbatim notes] The film itself is a reworking of his earlier *What you See is Where You're At* (2001)
4 Erika Balsom, '"There is No Such Thing as Documentary", an interview with Trinh T. Minhha', *frieze* 199, November–December 2018
5 Quoted in the booklet of the Munich Filmmuseum DVD *Berlin, die Sinfonie der Grosstadt* & *Melodie der Welt* (Munich, 2009)
6 Notably, Jean-Luc Godard with his 'Dziga Vertov group'.
7 *Dziga Vertov Revisited*, ed. Simon Field (New York, NY, 1984)
8 Ado Kyrou, *Luis Buñuel* (New York, NY, 1963)
9 'Der Filmessay; eine neue form des dokumentarfilms', in *Schreiben Bilder Sprechen: Texte zum essayistischen Film*, ed. Christa Blümlinger and Constatin Wulff (Vienna, 1940)
10 A. L. Rees, *Tate Magazine*, Summer 1996
11 Turner Prize exhibition guide, 2012
12 'Mark Lewis in conversation with Klaus Biesenbach', *Cold Morning* (Vancouver, 2009)
13 Scott Macdonald, 'Peter Hutton', *A Critical Cinema* 3 (Berkeley, CA, 1998) p. 242
14 Pompidou leaflet, *c.* 1980s
15 Michael O'Pray and William Raban, 'Interview with Chris Welsby', *Undercut Reader – Critical Writings on Artists' Film and Video*, ed. Nina Danino and Michael Mazière (New York, NY, 2002)
16 'Interview with Chris Welsby', *ibid.*
17 Rose Lowder introducing her work at Tate Modern, 17 January 2014 [author's verbatim notes]
18 *Ibid.*
19 Excerpted from a proposal by Michael Snow to the Canadian Film Development Corporation in March 1969, in Michael Snow and Louise Dompierre, *The Collected Writings of Michael Snow* (Waterloo, ON, 1994)
20 Michael Snow to Charlotte Townsend, *Arts Canada* 152–3, March 1971
21 Michael Snow, *Film Culture* 52, Spring 1971, p. 58
22 'Interview with Klaus Wyborny', Federico Rossin, May 11–13, 2012 <https://expcinema.org/ site/en/rhythmic-writings-and-atmosphericimpressions- interview-klaus-wyborny>
23 *Ibid.*

第四章

1 'Chronology and Documents', in Mary-Lou Jennings, *Humphrey Jennings: Filmmaker, Painter, Poet* (London, 1982)
2 Margaret Tait, 'Video Poems for the 90s (working title)', *Subjects and Sequences, A Margaret Tait Reader* (London, 2004). This particular script was written in response to a request from Scottish Television for a twelve-minute film, never realized.
3 Michael Kirby, *Futurist Performance* (Boston, MA, 1971), pp. 122–42
4 Lev Kuleshov, 'The Art of the Cinema (My Experience)', 1929, in *50 Years in Films* (Moscow, 1987); the 'archive' footage available on YouTube makes Kuleshov's claims seem rather far-fetched!
5 Sergei Eisenstein, notebook entry, 26 September 1930, in Jay Leyda and Zina Voynov, *Eisenstein at Work* (New York, NY, 1982)
6 Germaine Dulac, 'The Expressive Techniques of the Cinema', *Ciné-magazine* 4, July 1924, in Abel, vol. I (Princeton, NJ, 1993), p. 309
7 Jean Epstein, 'The Senses' ('Le Sens I bis'), *Bonjour Cinema* (1921), trans. Tom Milne, in Abel, vol. I (1993), p. 242
8 Stefan Themerson, *The Urge to Create Visions* (London, 1983), p. 82
9 Fernand Léger, 'La Roue, Its Plastic Quality', *Comoedia illustré*, March 1923, in Abel, vol. I (1993), p. 272
10 *Ibid.*
11 Sergei Eisenstein, 'Word and Image', *The Film Sense* (London, 1943)
12 Eisenstein, Pudovkin and G. V. Alexandrov, 'A Statement', 1928, in *The Film Factory: Russian and Soviet Cinema in Documents, 1896–1939*, ed. Richard Taylor and Ian Christie (Cambridge, MA, 1988)
13 Andre Habib, Frederick Pelletier, Vincent Bouchard and Simon Galiero, 'An Interview with Peter Kubelka', *Cinema, Off Screen*, 9/11, November 2005
14 *Ibid.*
15 Jonas Mekas, 'An Interview with Gregory Markopoulos', *Village Voice*, 10 October 1963, in *Movie Journal* (New York, NY, 1972), p. 101
16 Gregory Markopoulos, *Twice a Man* <https:// markwebber.org.uk/archive/tag/gregorymarkopoulos/>
17 Gregory Markopoulos, 'Towards a New Narrative Film Form', 1963, in *Film as Film: The Collected Writings of Gregory Markopoulos*, ed. Mark Webber (London, 2014)
18 Warren Sonbert, 'Artists statement', Tenth *New American Filmmakers Series* (New York, NY, 1985)
19 Warren Sonbert, 'Conversation with David Simpson at the School of the Art Institute of Chicago's Film Centre', 1985
20 Shooting script, reproduced in Phillip Drummond, *Un Chien Andalou* (London, 1994)
21 Luis Buñuel, quoted in Paul Hammond's programme notes for London Filmmakers Cooperative, 15 September 1976
22 Robert Desnos, 'Le Rêve et le cinema', *Paris-Journal*,

27 April 1923. A close member of Breton's Surrealist group, Desnos died of typhus in the Buchenwald concentration camp.
23 Luis Buñuel, 'Notes on the Making of *Un Chien Andalou*', *Art in Cinema*, ed. Frank Stauffacher (San Francisco, 1947)
24 Paul Hammond, *The Shadow and its Shadow* (London, 1978)
25 Rudolf Kuenzli, *Dada and Surrealist Film* (Boston, MA, 1987)
26 Man Ray, *Self Portrait* (Boston, MA, 1963)
27 Antonin Artaud, quoted in 'La Coquille et le clergyman', *L'art du mouvement – collection cinématographique du musée national d'art moderne* (Paris, 1996) [author's translation]
28 Paul Hammond, LFM Cooperative programme note, September 1976
29 James C. Robertson, *The Hidden Cinema: British Film Censorship in Action, 1913–1975* (London, 1993)
30 Jean Cocteau, 30 January 1932, reprinted as an introduction to the film's screenplay, *Two Screenplays* (New York, NY, 1968)
31 Ibid.
32 Léger, quoted in *Art In Cinema* (San Francisco, 1947)
33 The Tate Gallery's definition of Cubist painting <https://www.tate.org.uk/art/art-terms/c/cubism>
34 Léger, quoted in Kuenzli, *Dada and Surrealist Film* (Cambridge, MA, 1987)
35 Ibid.
36 Hy Hirsh, '*Autumn Spectrum*' in EXPRMNTL Festival catalogue (Knokke, 1958)
37 Pat O'Neill, Filmforum programme notes, 28 January 1977
38 Jim Hoberman, 'Flash in the Panorama', *Village Voice*, 19 June 1978
39 Pat O'Neill, Filmforum programme notes, 28 January 1977

第五章

1 Marcel Broodthaers, interview with *Trepied*, *October*, vol. 42, in *Marcel Broodthaers: Writings, Interviews, Photographs* (Autumn, 1987), pp. 36–38
2 Hollis Frampton, *On the Camera Arts and Consecutive Matters: The Writings of Hollis Frampton*, ed. Bruce Jenkins (Cambridge, MA, 2009)
3 Dieter Meier, issued at the ICA, London, September 1969. He showed other versions in Germany in 1969.
4 Yoko Ono, *Six Film Scripts by Yoko Ono* (Tokyo, 1964)
5 See Jonathan Walley, *Paracinema: Challenging Medium-specificity and Re-defining Cinema in Avant-garde Film* (Madison, WI, 2005)
6 Schum's series *Land Art* also included works by Michael Heizer, Walter de Maria, Dennis Oppenheim and Robert Smithson; *Identifications* also included works by Kieth Sonnier, Gino de Dominicis and Gilbert Zorio.
7 David Hall <http://www.davidhallart.com/>
8 P. Adams Sitney, 'Structural Film', *Film Culture*, 47, 1969
9 Paul Sharits, note in *Filmmakers Cooperative Catalogue* (New York, NY, 1972)
10 Tony Morgan, *Resurrection (Beefsteak)*, 1968 <www.richardsaltoun.com/content/feature/230/artworks-14466-tony-morgan-resurrectionbeefsteak-1968>
11 Vito Acconci, *Three Attention Studies*, 1969 <www.eai.org/titles/three-attention-studies>
12 'Rebecca Horn in conversation with Germano Celant', *Rebecca Horn* (New York, NY, 1993)
13 Dennis Oppenheim, note in *Video Katalog* (Köln, 1975)
14 Gordon Matta-Clark, *Conical Intersect*, 1975 <www.eai.org/titles/conical-intersect>
15 Mikhovil Pansini quoted in Pavle Levi, *Cinema by Other Means* (Oxford, 2012)
16 Branden W. Joseph, *Beyond the Dream Syndicate: Tony Conrad and the Arts after Cage* (Princeton, NJ, 2011)
17 Birgit Hein, *Film im Underground: Von seinen Anfängen bis zum Unabhägigen Kino* (Frankfurt am Main, 1971)
18 Letter, 3 August 2020
19 Jonas Mekas, 'Movie Journal' *Village Voice*, 18 October 1973
20 Luca Comerio, *Dal polo all'equatore* (1925)
21 William Raban, *Take Measure*, 1973 <lux.org.uk/work/take-measure>
22 Anthony McCall, 'Statement', EXPRMNTL festival catalogue (Knokke, 1973–4)
23 Blaise Cendrars, 'The Modern: A New Art, the Cinema', *La Rose Rouge*, 7, 12 June 1919, in Abel, vol. I (1993), p. 183
24 'Interview with Morgan Fisher', *Millenium Film Journal*, 60, 2014
25 David Hall <www.davidhallart.com/>
26 Allan Kaprow, 'Video Art, Old Wine, New Bottles', *Artforum*, June 1974

第六章

1 René Clair, 'RHYTHMUS', *G*, 5–6 [edited by Richter], 1926
2 Hans Richter, 'Dada and Film', in *Dada, Monograph of a Movement*, ed. Willy Verkauf (New York, NY, 1975)
3 Lemaître, from the soundtrack of *Toujour a L'avant-garde jusqu'au paradis et au delà / Ever the avant-garde till heaven and after* (1972)
4 Malcolm Le Grice, 'Interview with Albert Kilchesty & MM Serra at Film Forum', 30 August 1984 (unpublished, University of the Arts London)

5 Wolf Vostell, *Television Dé-collage*, 1963 <www.medienkunstnetz.de/works/televisiondecollage/>
6 Richard Serra, 'Text of *Television Delivers People*', *Art Rite Video*, 7, Autumn 1974
7 Peter Kubelka, in Tacita Dean, *Film* (London, 2012)
8 *Index 2, Kurt Kren Structural Films*, 2004
9 Ibid.
10 Sitney, 'Structural Film', 1969
11 Ibid.
12 Paul Sharits, 'Hearing / Seeing', in *The Avant-garde Film Reader, A Reader of Theory and Criticism*, ed. P. Adams Sitney (New York, NY, 1978)
13 'Movie Journal', *Village Voice*, 24 March 1966
14 Tony Conrad to Mark Webber, in *Tony Conrad Tate Modern*, June 2008
15 Jonas Mekas and P. Adams Sitney, 'Conversation with Michael Snow', *Film Culture*, 41, Autumn 1967
16 *Fragments of Kubelka* (DVD; Vienna, 2014)
17 Scott MacDonald, 'Taka Iimura', *Critical Cinema*, 1 (Berkeley, 1988), p. 128
18 Ibid.
19 Le Grice, 'Interview with Albert Kilchesty & MM Serra at Film Forum', 1984
20 Ibid.
21 Bruce Nauman quoted in Joan Simon, 'Breaking the Silence: an interview with Bruce Nauman', *Art in America*, September 1988
22 Malcolm Le Grice, 'The Chronos Project', *Vertigo*, 5, Autumn/Winter 1995, p. 21. The film was commissioned by Channel 4 but its imagery has been much mined for inclusion in later installations.
23 Peter Gidal, *Structural Film Anthology* (London, 1978)
24 'Action at a Distance' (Interview by Mike O'Pray), *Monthly Film Bulletin*, BFI, March 1986
25 Ibid.
26 Booklet accompanying *The Workshop of the Film Form* (1970–1977), Electronic Arts Intermix [undated]
27 Ibid.

第七章

1 Early titles listed in *Auguste and Louis Lumière Letters*, ed. Jacques Rittaud-Hutinet (London, 1995)
2 Jonas Mekas, programme note for MOMA NY screening, 23 June 1970
3 Ibid.
4 Agnès Varda, 19th London Film Festival programme notes (1975)
5 Stan Brakhage on Marie Menken, *Film Culture*, 78, pp. 1–10
6 'Eight Questions' [1968], *Brakhage Scrapbook*, ed. Robert Haller, (New Paltz, NY, 1982)
7 Dan Clark, *Brakhage, Filmmakers Cinematheque Monograph n2*, (New York, NY, 1966)

8 'Metaphors on vision / by Brakhage', *Film Culture*, 30, Autumn 1963
9 Hirschfeld-Mack, in Laszlo Moholy-Nagy, *Painting, Photography, Film*
10 Carolee Schneeman, *Ideolects* 9–10, Winter 1980–81
11 Ibid.
12 Ibid.
13 'Bill Viola's major new work for St Paul's Cathedral', 26 July 2016 <www.stpauls.co.uk/news-press/latest-news/bill-violas-major-newwork-for-st-pauls-cathedral-2>
14 Joe Giordano, 'The Cinema of Looking; Rudy Burckhardt and Edwin Denby in conversation with Joe Giordano', *Jacket 21*, February 2003
15 Ibid.
16 Guy Sherwin, *Short Film Series: Cycle*, 1974–2004 <lux.org.uk/work/short-film-series-cycle>
17 Helga Fanderl <helgafanderl.com/about/>
18 'Somersault', from *Pennywheep*, Edinburgh, 1926
19 Lecture delivered at the Greg Sharits and John Hicks Experimental Cinema Forum, University of Boulder, Colorado, 25 April 1966
20 Text associated with the film's showing as part of the 'Still Life' exhibition at Fondazione Nicola Trussardi, Milan, 2009; based on films made in Morandi's studio.
21 Nathaniel Dorsky <nathanieldorsky.net>

第八章

1 Seamus Heaney, 'On Poetry', *The Guardian Review*, 28 December 2014
2 Maya Deren, 'Symposium Poetry and the Film', *Cinema 16*, 28 October 1953. Other participants were Dylan Thomas, Arthur Miller and Parker Tyler [author's italics].
3 Maya Deren, 'Chamber Films', *Filmwise*, 2, 1961
4 Shirin Neshat, 'Images and history', lecture in the Humanities Division, University of Oxford, 17 May 2012
5 Jayne Parker, 'Landscape in *I Dish*', *Undercut*, 7–8, London Filmmakers Cooperative, 1983
6 Catherine Elwes, *Video Art: a Guided Tour* (London, 2004)
7 Scott Macdonald, 'Anne Severson', *A Critical Cinema*, 2 (Berkeley, CA, 1992), p. 326
8 Martha Rosler, *Semiotics of the Kitchen*, 1975 <www.eai.org/titles/semiotics-of-the-kitchen>
9 Wilhelm and Birgit Hein, *Kali-Filme*, 1987–88 <lux.org.uk/work/kali-filme>
10 Steve McQueen, *Bear*, 1993 <www.tate.org.uk/art/artworks/mcqueen-bear-t07073>
11 Kenneth Anger, quoted in P. Adams Sitney, *Visionary Film – The American Avant-garde* (Oxford, 1974)
12 Cocteau was instrumental in its being awarded poetic film prize at the 1949 Biarritz Festival du Films Maudit ('Damned Films' – films banned by censorship).
13 Jean Genet, 'Notes on filming *Le Bagne* (The Penal

Colony)', in *The Cinema of Jean Genet*, ed. Jane Giles (London, 1991). *Le Bagne* was a proposed follow-up to *Un chant d'amour* and a development of its theme.

14 Bruce Jenkins, 'In the Bedroom / On the Road – a conversation with Sadie Benning and James Benning', *Millennium Film Journal*, 58, 2014

15 Stuart Marshall, in 'Filling the lack in everybody is quite hard work, really: A roundtable discussion with Joy Chamberlain, Isaac Julien, Stuart Marshall and Pratibha Parmar', in *Queer Looks: Perspectives on Lesbian and Gay Film and Video* (Oxford, 1993). Marshall's television work was commissioned by Channel 4's pioneering gay and lesbian strand 'Out'.

16 'Stan Brakhage', in Scott MacDonald, *A Critical Cinema 4* (Berkeley, 2005), p. 93

17 Jonas Mekas, 'Movie Journal', *Village Voice*, August 1964

18 Ibid.

19 Robert Frank, quoted in Jerry Tallmer, 'Introduction', *Pull My Daisy, text for the film by Robert Frank & Alfred Leslie* (New York, NY, 1961)

20 Jack Kerouac, *Pull My Daisy* (1961)

21 Jonas Mekas, 'Movie Journal', *Village Voice*, August 1964

22 Ken Jacobs, *Little Stabs at Happiness*, 1960 <www.eai.org/titles/little-stabs-at-happiness>

23 It was put on trial with *Scorpio Rising* and Genet's *Un Chant d'amour*; see J. Hoberman, *On Jack Smith's Flaming Creatures* (New York, NY, 2001)

24 *Wait for Me at the Bottom of the Pool: The Writings of Jack Smith*, ed. J. Hoberman and E. Leffingwell (London, 1997)

25 Ibid.

第九章

1 Philip Drummond, *Un Chien Andalou* (London, 1994)

2 'Cocteau on Film', *Film: An Anthology*, ed. Daniel Talbot (Berkeley, CA, 1966)

3 Robert Short, *The Age of Gold: Surrealist Cinema* (Chicago, IL, 2008)

4 S. Themerson, 'Dialog tendencyjny', *Wiadomości Literackie*, 17, 1933

5 *fa*, 1, February 1937, on French experimental cinema; *fa*, 2, March-April 1937, contains the first text of Themerson's treatise *The Urge to Create Visions* (*O potrzebie tworzenia widzeń*).

6 'Avant-Garde 1927–1937' DVD filmarchief de la Cinémathèque [Royal Belgian Film Archive], 2009

7 Jonas Mekas, 'Movie Journal', *Village Voice*, 23 November 1967. The seven directors for 1967 were Stan VanDerBeek, Ed Emshwiller, Shirley Clarke, Peter Kubelka, Ken Jacobs and Robert Breer.

8 Dick Higgins, *An Exemplativist Manifesto* (New York, NY, 1976). Quoted in Beverley O'Neill, 'Ways and Means', *LAICA Journal*, April–May 1977

9 'Ben Rivers by Erika Balsom', *Speaking Directly: Oral histories of the Moving Image* (San Francisco, CA, 2013). The subject of artists' film distribution is fully explored in Balsom's *After Uniqueness: A History of Film and Video Art in Circulation* (New York, NY, 2017).

10 'Cocteau on Film', *Film: An Anthology*, ed. Daniel Talbot (Berkeley, CA, 1966)

11 Stefan Themerson, *The Urge to Create Visions* (Amsterdam, 1983); initially published in *fa* in 1937 and later extended to book length.

12 Ibid.

13 *Cinema 16* (Philadelphia, PA, 2002); *Canyon Cinema — Life and Times of an Independent Film* (Berkeley, CA, 2008)

14 Maya Deren, 'Amateur Versus Professional', *Movie Makers Annual*, 1959

15 An earlier version of 'The Ideal Viewing Space' was published in *Millennium Film Journal*, 58, Fall 2013

16 Robert Smithson, 'A Cinematic Atopia', *Artforum*, September 1971

17 Moholy-Nagy, *Painting, Photography, Film* (1926)

18 Stripped of Kiesler's innovations, it became the Eighth Street Playhouse. In Film Guild programme notes it was referred to as 'The House of Shadow Silence'.

19 Stan Brakhage, 'Letter to Gregory Markopoulos', in *Giving and Taking Book* (1971)

20 Ibid.

21 Georgia Korossi, 'The Materiality of Film: Peter Kubelka' <www2.bfi.org.uk/news/materiality-film-peter-kubelka>

22 Maya Deren, Lecture, 11 April 1961

23 '8mm vision', *The Brakhage Scrapbook* (Kingston, NY, 1982)

24 Jonas Mekas, 'Movie Journal', *Village Voice*, 10 October 1968

25 Also shown at Parnass that year was Wolf Vostell's *Dé-coll/age 1963* – his collage of television imagery shot from the screen in extreme close-up.

26 Vito Acconci, 'Some Notes on My Use of Video', *Art-Rite*, 1/7, 1974

27 Gary Hill, quoted in 'Time in the Body', Corrine Diserens, *Gary Hill – In The Light of the Other* (Oxford, 1993)

28 'Ben Rivers by Erika Balsom', *Speaking Directly: Oral histories of the Moving Image* (San Francisco, 2013)

29 'Mark Lewis in conversation with Klaus Biesenbach', *Cold Morning* catalogue, 2009

插图清单

包括作品创作时间、媒介，以及艺术家的国籍或实践地点。

1 Dziga Vertov, *Tchelovek s kinoapparatom* (*Man with a Movie Camera*), 1929. c. 68 mins, USSR. Vufku/Kobal/Shutterstock

2 Ernie Gehr, *Eureka*, 1974. 30 mins, USA. Courtesy Ernie Gehr

3 René Clair, *Paris Qui Dort* or *The Crazy Ray*, 1926. c. 65 mins, France. Collection Christophel/Alamy Stock Photo

4 Andy Warhol, *Eat*, 1964. 16mm film, black & white, silent, 39 mins at 16 fps, USA. © 2021 The Andy Warhol Museum, Pittsburgh, PA, a museum of Carnegie Institute. All rights reserved. Film still courtesy The Andy Warhol Museum

5 Oskar Fischinger, *Kreise* (Circles), 1934. 3 mins, Germany. © 2021 Center for Visual Music

6 Carl-Theodore Dreyer, *The Passion of Joan of Arc*, 1928. c. 80 mins, France. Société Générale des Films/Kobal/Shutterstock

7 Yoko Ono, *Film No. 5 (Smile)*, 1968. 52 mins, UK. © Yoko Ono

8 Tacita Dean, *Film*, 2011. 35mm colour anamorphic film, silent, 11 mins, UK. Installation view, Tate Modern Turbine Hall. Photographs Marcus Leith and Andrew Dunkly, Tate. Courtesy the artist, Frith Street Gallery, London and Marian Goodman Gallery, New York and Paris

9 Marcel L'Herbier, *L'Inhumaine* (*The Inhuman Woman*), 1923. c. 135 mins, France. Cinegraphic-Paris/Kobal/Shutterstock

10 Robert Weine, *Das Kabinett des Dr Caligari* (*The Cabinet of Dr Caligari*), 1919. c. 75 mins, Germany. Decla-Bioscop/Kobal/Shutterstock

11 Kara Walker, *Testimony: Narrative of a Negress Burdened by Good Intentions*, 2004. Video, black & white, silent, 8 mins 42 secs, USA. Courtesy Sikkema Jenkins & Co. and Sprüth Magers. © Kara Walker

12 Peter Fischli and David Weiss, *Der Lauf der Dinge* (*The Way Things Go*), 1987. 30 mins, Switzerland. Courtesy Matthew Marks Gallery. © Peter Fischli and David Weiss

13 Walerian Borowczyk, *Renaissance*, 1963. 9 mins, Poland. Courtesy Friends of Walerian Borowczyk

14 Christian Marclay, *The Clock*, 2010. Single-channel video installation, 24 hours, UK. Courtesy White Cube, London and Paula Cooper Gallery, New York. © Christian Marclay

15 Pipilotti Rist, *Ever is Over All*, 1997. 4 mins, Switzerland. Courtesy the artist, Hauser & Wirth and Luhring Augustine. © Pipilotti Rist

16 Léopold Survage, *Rhythmes colorés pour le cinema* (*Coloured Rhythms*), 1912–14. The Museum of Modern Art, New York/Scala, Florence. © ADAGP, Paris and DACS, London 2021

17 Walter Ruttmann, *Opus IV*, 1925. 4 mins, Germany. Collection David Curtis

18 Viking Eggeling, *Diagonalsymfonin* (*Diagonal Symphony*), 1923–24. 7 mins, Germany. Collection David Curtis

19 Germaine Dulac, *Thèmes et variations* (*Themes and Variations*), 1928. 9 mins, France. Centre Pompidou, MNAM-CCI, Dist. RMNGrand Palais. Photo Hervé Véronèse

20 Oskar Fischinger, *Komposition in Blau* (*Composition in Blue*), 1935. 4 mins, Germany. © 2021 Center for Visual Music

21 Jordan Belson, *Allures*, 1961. 7 mins, USA. © 2021 Center for Visual Music

22 Robert Breer, *Recreation*, 1956–57. 2 mins, France. Courtesy gb agency, Paris

23 Joost Rekveld, *#3*, 1994. 4 mins, Holland. Courtesy Joost Rekveld

24 Len Lye, *A Colour Box*, 1935. 4 mins, UK. Courtesy the Len Lye Foundation

25 Len Lye, *Rainbow Dance*, 1936. 5 mins, UK. Courtesy the Len Lye Foundation

26 Norman McLaren, *Hen Hop*, 1942. 3 mins, Canada. © 1942 National Film Board of Canada. All rights reserved

27 Harry Smith, *Early Abstractions*, 1946–57. c. 20 mins, USA. Courtesy Light Cone

28 Stefan and Franciszka Themerson, *The Eye and the Ear*, 1944–45. 11 mins, UK. © Themerson Estate

29 László Moholy-Nagy, *Ein Lichtspiel: schwarz weiss grau* (*A Light Play: Black White Grey*), 1930. 6 mins, Germany. Centre Pompidou, MNAM-CCI, Dist. RMN-Grand Palais

30 Francis Bruguière, *Light Rhythms*, 1930. 5 mins, UK. Collection David Curtis

31 Mary Ellen Bute, *Abstronic*, 1954. 6 mins, USA. © 2021 Center for Visual Music

32 Jeremy Deller, *The Battle of Orgreave*, 2001. 62 mins, UK. Courtesy the artist. Photo Parisah Taghizadeh

33 Ann-Sofi Sidén, *Warte Mal!* (*Hey Wait!*), 1999. 13

channel DVD with 5 projections and 8 video booths. Edition of 3 with 1 A.P. Variable duration, Swedish/Germany/Czech Republic. Courtesy the artist and Galerie Barbara Thumm, Berlin

34 Robert Smithson, *Spiral Jetty*, 1970. 35 mins, still from the film, USA. Courtesy the Holt/Smithson Foundation and Electronic Arts Intermix (EAI), New York. © Holt-Smithson Foundation/VAGA at ARS, NY and DACS, London 2021

35 Charles Sheeler and Paul Strand, *Manhatta*, 1921. 10 mins, USA. Courtesy the BFI National Archive

36 Robert Flaherty, *Man of Aran*, 1934. 77 mins, UK/Ireland. ITV/Shutterstock

37 Trinh T Minh-ha, *Surname Viet Given Name Nam*, 1989. 108 mins, USA. Courtesy Trinh T Minh-ha . Moongift Films

38 Walter Ruttmann, *Berlin, die Sinfonie der Grosstadt* (*Berlin, Symphony of a Great City*), 1927. c. 65 mins, Germany. Fox Europa/Kobal/Shutterstock

39 László Moholy-Nagy, *Impressionen vom alten Marseiller Hafen* (*Impressions of the Old Port of Marseilles*), 1929. 11 mins, Germany. Centre Pompidou, MNAM-CCI, Dist. RMNGrand Palais

40 Dziga Vertov, *Tchelovek s kinoapparatom* (*Man with a Movie Camera*), 1929. 68 mins, USSR. Vufku/Kobal/Shutterstock

41 Dziga Vertov, *Entuziazm* (*Enthusiasm or Symphony of the Don Basin*), 1931. 65 mins, USSR. Courtesy the BFI National Archive

42 Deimantas Narkevičius, *Energy Lithuania*, 2000. Super 8 mm film transferred onto DVD, 17 mins, Lithuania. © Deimantas Narkevičius, courtesy Maureen Paley, London

43 Henri Stork, *Images d'Ostende* (*Images of Ostend*), 1929. 11 mins, Belgium. Courtesy the BFI National Archive

44 Patrick Keiller, *London*, 1994. 100 mins, UK. © British Film Institute

45 Kahlil Joseph, *m.A.A.d.*, 2014. Two-channel video installation, 35mm film transferred to HD video and VHS home footage, 15 mins 26 secs, USA. Courtesy the artist

46 Georges Franju, *Le Sang des Bêtes* (*Blood of the Beasts*), 1949. 22 mins, France. Forces Et Voix De La France/Kobal/Shutterstock

47 Alberto Cavalcanti et al., *Coalface*, 1935. 12 mins, UK. © GPO

48 Steve McQueen, *Caribs' Leap/Western Deep*, 2002. Super 8mm and 35mm colour film transferred to video, sound. *Western Deep* 24 mins 12 secs, *Caribs' Leap* 28 mins 53 secs, UK. Courtesy the artist, Thomas Dane Gallery and Marian Goodman Gallery. © Steve McQueen

49 Humphrey Jennings, *Spare Time*, 1939. 14 mins, UK. © GPO

50 John Akomfrah, *Handsworth Songs*, 1986. 16mm colour film transferred to video, sound, 58 mins 33 secs, UK. © Smoking Dogs Films, courtesy Lisson Gallery

51 William Raban, *Island Race*, 1996. 28 mins, UK. Courtesy William Raban

52 Cecil Hepworth, *Burnham Beeches*, 1909. 3 mins, UK. Courtesy the BFI National Archive

53 David Hockney, *The Four Seasons, Woldgate Woods (Spring 2011, Summer 2010, Autumn 2010, Winter 2010)*, 2010–11. 36 digital videos synchronized and presented on 36 monitors to comprise a single artwork, 4 mins 21 secs, UK. Edition of 10 with 2 A.P.s. © David Hockney

54 Melanie Smith in collaboration with Rafael Ortega, *Xilitla*, 2010. Single channel video, 16:9 projection upright, colour, 25 mins, Mexico. Courtesy the artist and Galerie Peter Kilchmann, Zurich

55 Mark Lewis, *Beirut*, 2012. 8 mins 10 secs, UK/Canada. Courtesy the artist and Daniel Faria Gallery, Toronto

56 Peter Hutton, *New York Portrait: Part 1*, 1978–79. 16 mins, USA. Centre Pompidou, MNAM-CCI, Dist. RMN-Grand Palais

57 Margaret Tait, *Land Makar*, 1981. 32 mins, UK. Courtesy Estate of Margaret Tait and LUX, London

58 Chris Welsby, *Seven Days*, 1974. 20 mins, UK. © 2005 Chris Welsby

59 Rose Lowder, *Voiliers et Coquelicots* (*Poppies and Sailboats*), 2001. 2 mins at 18 fps, France. Courtesy Light Cone

60 Michael Snow, *La Région Centrale*, 1971. 180 mins, Canada. Courtesy Michael Snow and LUX, London

61 Germaine Dulac, *La Souriante Madame Beudet, (The Smiling Madame Beudet)*, 1922–23. 38 mins, France. Courtesy BAFV Study Collection, Central St Martins, University of the Arts, London. Collection David Curtis

62 Jean Epstein, *La glace à trois faces* (*The Three-faced Mirror*), 1927. c. 40 mins, France

63 Mário Peixoto, *Limite* (*Limit* or *Border*), 1930–31. c. 115 mins, Brazil. AF archive/Alamy Stock Photo

64 Stefan and Franciszka Themerson, *Przygoda czlowieka poczciwego* (*The Adventure of a Good Citizen*), 1937. 8 mins, Poland. © Themerson Estate

65 Sergei Eisenstein, *Bronesosets Potyomkin* (*Battleship Potemkin*), 1925. c. 75 mins, USSR. Goskino/Kobal/Shutterstock

66 Gregory Markopoulos, *Twice a Man*, 1963. 49 mins, USA. © Estate of Gregory J. Markopoulos. Courtesy Temenos Archive

67 Bruce Conner, *A MOVIE*, 1958. 16mm to 35mm blow-

up, black & white, sound, digitally restored, 2016. 12 mins, USA. Music: "The Pines of the Villa Borghese", "Pines Near a Catacomb", and "The Pines of the Appian Way", movements from *Pines of Rome* (1923-24), composed by Ottorino Respighi, performed by the NBC Symphony, conducted by Arturo Toscanni, courtesy Sony Masterworks/RCA Records. Courtesy The Conner Family Trust, Kohn Gallery, Los Angeles and Thomas Dane Gallery. © The Estate of Bruce Conner

68 Luis Buñuel, *Un Chien Andalou (An Andalusian Dog)*, 1929. c. 20 mins, France. Moviestore/Shutterstock

69 Germaine Dulac, *La coquille et le clergyman (The Seashell and the Clergyman)*, 1927. c. 40 mins, France. The Picture Art Collection/Alamy Stock Photo

70 Jean Cocteau, *Le Sang d'un poète (Blood of a Poet)*, 1930. 55 mins, France. Collection David Curtis

71 Fernand Léger, *Ballet mécanique (Mechanical Ballet)*, 1924. 12 mins, France. Kobal/Shutterstock. © ADAGP, Paris and DACS, London 2021

72 Robert Florey, *Skyscraper Symphony*, 1929. 9 mins, USA

73 Ernie Gehr, *Side/walk/shuttle*, 1991. 41 mins, USA. Courtesy Ernie Gehr

74 Hy Hirsh, *Autumn Spectrum*, 1957. 7 mins, Holland/France. Centre Pompidou, MNAM-CCI, Dist. RMN-Grand Palais

75 Anthony McCall, *Long Film for Ambient Light*. Installation view, 2pm, June 18, 1975, and 3am, June 19, 1975 at the Idea Warehouse, New York. © Anthony McCall, 1975

76 Marcel Duchamp, *Anémic Cinéma*, 1926. 7 mins at 22 fps, France. Centre Pompidou, MNAM-CCI, Dist. RMN-Grand Palais. Photo Hervé Véronèse. © Association Marcel Duchamp/ADAGP, Paris and DACS, London 2021

77 Robert Morris, *Mirror*, 1969. 9 mins, USA. © The Estate of Robert Morris/Artists Rights Society (ARS), New York/DACS, London 2021

78 Barry Flanagan, *Hole in the Sea*, 1969. 3 mins 44 secs, UK. Courtesy Waddington Custot and Plu Bronze

79 Gilbert and George, *A Portrait of the Artists as Young Men*, 1970. Video, 7 mins, UK. Arts Council Collection, Southbank Centre, London. © The Artists 2021, courtesy Jay Jopling/White Cube London

80 David Hall, *TV Interruptions*, (7 TV Pieces), 1971. 7 channel video installation, sound, black & white, 16mm to video, 22 mins, UK. Courtesy Richard Saltoun Gallery. © The estate of the artist

81 Paul Sharits, *Word Movie*, 1966. 4 mins, USA. Centre Pompidou, MNAM-CCI, Dist. RMNGrand Palais. Permission from Christopher and Cheri Sharits

82 Ben Vautier, *Je ne vois rien, Je n'entends rien, Je ne dis rien (Fluxfilm no. 38)*, (*I see nothing, I hear nothing, I say nothing (Fluxfilm no. 38)*), 1966. 7 mins, France. Centre Pompidou, MNMCCI, Dist. RMN-Grand Palais. © ADAGP, Paris and DACS, London 2021

83 Bill Woodrow, *Floating Stick*, 1971. 5 mins 20 secs, UK. © Bill Woodrow

84 Bruce Nauman, *Bouncing Two Balls between the Floor and Ceiling with Changing Rhythms*, 1967-68. 10 mins, USA. Centre Pompidou, MNAM-CCI, Dist. RMN-Grand Palais. © Bruce Nauman/Artists Rights Society (ARS), New York and DACS, London 2021

85 Richard Serra, *Hand Catching Lead*, 1968. 3 mins, USA. Centre Pompidou, MNMCCI, Dist. RMN-Grand Palais/image Centre Pompidou, MNAM-CCI. © ARS, NY and DACS, London 2021

86 Vito Acconci, *Pryings*, 1971. 17 mins, USA. Centre Pompidou, MNAM-CCI, Dist. RMN-Grand Palais. © ARS, NY and DACS, London 2021

87 Dennis Oppenhiem with Bob Fiore, *Arm & Wire*, 1969. 16mm film, black & white, 8 mins, USA. Courtesy the Estate of Dennis Oppenheim

88 John Baldessari, *I Will Not Make Any More Boring Art*, 1971. Black & white, sound, 31 mins 17 secs, USA. Courtesy the Estate of John Baldessari

89 Bas Jan Ader, *Fall 2*, Amsterdam, 1970. 16mm film, black & white, 19 secs, Netherlands. Colour production print. Courtesy Meliksetian/Briggs, Los Angeles. © The Estate of Bas Jan Ader/Mary Sue Ader Andersen, 2021/The Artist Rights Society, New York/DACS, London

90 Francis Al s (in collaboration with Julien Devaux and Ajmal Maiwandi), *REEL-UNREEL*, 2011. Video installation, colour, sound, 19 mins 32 secs, Mexico (b. Belgium). Courtesy the artist and David Zwirner. © Francis Al s

91 Nam June Paik, *TV Buddha*, 1974. Collection Stedelijk Museum Amsterdam. © Nam June Paik Estate

92 Milan Samec, *Termiti (Termites)*, 1963. 1 min 40 secs, Croatia. Courtesy Hrvatski filmski savez/Croatian Film Association

93 George Landow (Owen Land), *Film in Which There Appear Sprocket Holes, Edge Lettering, Dirt Particles, etc...*, 1966. 4 mins, USA. Centre Pompidou, MNAM-CCI, Dist. RMN-Grand Palais. Photo Hervé Véronèse. Courtesy Estate of Owen Land and Office Baroque

94 Wilhelm and Birgit Hein, *Rohfilm (Raw Film)*, 1968. 20 mins, Germany. Courtesy Birgit Hein

95 Annabel Nicolson, *Reel Time*, 1973. Expanded cinema performance, variable durations, UK. Photo Ian Kerr. Courtesy Annabel Nicolson and LUX, London

96 Douglas Gordon, *24 Hour Psycho Back and Forth and To and Fro*, 2008. Exhibited at Gagosian, New York, November 14, 2017–February 3, 2018, 24 hours, UK.

Psycho, 1960, USA, directed and produced by Alfred Hitchcock, distributed by Paramount Pictures © Universal City Studios. Photo Rob McKeever. Courtesy Gagosian. . Studio lost but found/DACS 2021

97 William Raban, *Take Measure*, 1973. Variable duration, UK. March 2017 performance, photographed by Mark Blower. Courtesy William Raban

98 Anthony McCall, *Long Film for Four Projectors*, 1974. USA. London Filmmakers Co-op Cinema announcement card, 1975. Courtesy BAFV Study Collection, Central St Martins, University of the Arts, London

99 Morgan Fisher, *Projection Instructions*, 1976. 16mm, black & white, optical sound, 4 min, USA. Edition of 10 with 1 A.P. USA. Courtesy the artist and Bortolami Gallery, New York

100 Joan Jonas, *Vertical Roll*, 1972. 19 mins 38 secs, USA. Courtesy Electronic Arts Intermix (EAI), New York. © ARS, NY and DACS, London 2021

101 Stephen Partridge, *Monitor*, 1974. 6 mins, UK. Courtesy Stephen Partridge

102 Man Ray, *Le retour à la raison* (*The Return to Reason*), 1923. 3 mins, France. © Man Ray 2015 Trust/DACS, London 2021

103 René Clair, *Entr'acte* (*Between the Acts*), 1924. 22 mins, France. Centre Pompidou, MNAM-CCI, Dist. RMN-Grand Palais

104 Maurice Lemaître, *Le film est déjà commencé?* (*Has the Film Started?*), 1951. 62 mins, France. Photo Centre Pompidou, MNAM-CCI, Dist. RMN-Grand Palais. © ADAGP, Paris and DACS, London 2021

105 Wolf Vostell, *TV Dé-coll/age*, 1963. 47 mins, Germany. Centre Pompidou, MNAM-CCI, Dist. RMN-Grand Palais. © DACS 2021

106 Peter Weibel, *TV News/TV Death*, 1970–72. 5 mins 47 secs, Austria/Germany. © Archive Peter Weibel

107 Charles Dekeukelaire, *Impatience*, 1928. 36 mins, Belgium. Centre Pompidou, MNAM-CCI, Dist. RMN-Grand Palais

108 Peter Kubelka, *Adebar*, 1957. 1 min 30 secs, Austria. Courtesy Peter Kubelka and LUX, London

109 Kurt Kren, *15/67 TV*, 1967. 4 mins, Austria. Centre Pompidou, MNAM-CCI, Dist. RMNGrand Palais. Photo Hervé Véronèse. © DACS 2021

110 Paul Sharits, *N:O:T:H:I:N:G*, 1968. 35 mins, USA. Permission from Christopher and Cheri Sharits

111 Tony Conrad, *The Flicker*, 1966. 30 mins, USA. Courtesy Estate of Tony Conrad and LUX, London

112 Michael Snow, *Wavelength*, 1967. 45 mins, Canada. Courtesy Michael Snow and LUX, London

113 Malcolm Le Grice, *Berlin Horse*, 1970. 9 mins, UK. Courtesy Malcolm Le Grice

114 Stan Douglas, *Win, Place or Show*, 1998. Two-channel video projection, 4 channel soundtrack, 204,023 variations, dimensions variable, average duration of 6 mins each, Canada. Courtesy the artist, Victoria Miro, and David Zwirner. © Stan Douglas

115 Peter Gidal, *Roomfilm*, 1973. 55 mins, UK. Courtesy Peter Gidal and LUX, London

116 Ryszard Wasko, *A-B-C-D-E-F=1-36*, 1974. 8 mins, Poland. Courtesy Ryszard Wasko and LUX, London

117 Wojceich Bruszewski, *Matchbox*, 1975. 3 mins 27 secs, Poland. Courtesy the estate of the artist

118 Tomislav Gotovac, *Pravac (Stevens-Duke)* (*Straight Line (Stevens-Duke)*), 1964. 6 mins 5 secs, Yugoslavia. Courtesy Hrvatski filmski savez/Croatian Film Association

119 Ladislav Galeta, *Two Times in One Space*, 1976-84. 12 mins, Yugoslavia. Courtesy Hrvatski filmski savez/ Croatian Film Association

120 Oskar Fischinger, *München-Berlin Wanderung* (*Walking from Munich to Berlin*), 1927. 4 mins, Germany. © 2021 Center for Visual Music

121 Jonas Mekas, *Walden: Diaries, Notes and Sketches*, 1969. 180 mins, USA. Centre Pompidou, MNAM-CCI, Dist. RMN-Grand Palais. Photo Hervé Véronèse

122 Marie Menken, *Andy Warhol*, 1965. Silent, 22 mins, USA. Centre Pompidou, MNAM-CCI, Dist. RMN-Grand Palais. Photo Hervé Véronèse

123 Dieter Roth, *Solo Scenes*, 1997–98. 121 channels. Variable lengths, Switzerland/Iceland. Installation view at 48th Venice Biennale, 1999. Photo Heini Schneebeli. Courtesy Hauser & Wirth. © Dieter Roth Estate

124 Stan Brakhage, *Dog Star Man*, 1961. 78 mins (*Prelude* 25 mins), USA. Courtesy the Estate of Stan Brakhage and Fred Camper (www.fredcamper.com)

125 Carolee Schneemann, *Fuses*, 1965. 18 mins, USA. Centre Pompidou, MNAM-CCI, Dist. RMNGrand Palais/Service audiovisuel du Centre Pompidou. © ARS, NY and DACS, London 2021

126 Joseph Cornell, *Aviary*, 1955. 14 mins, USA. Centre Pompidou, MNAM-CCI, Dist. RMN-Grand Palais. Photo Hervé Véronèse. © The Joseph and Robert Cornell Memorial Foundation/VAGA at ARS, NY and DACS, London 2021

127 Guy Sherwin, *Cycle*, 1978. 3 mins, UK. Courtesy Guy Sherwin

128 Tom Chomont, *Oblivion*, 1969. 6 mins, USA. Courtesy the Canadian Filmmakers Distribution Centre

129 Gunvor Nelson, *My Name is Oona*, 1969. 10 mins, USA. Courtesy Filmform

130 John Akomfrah, *The Unfinished Conversation*, 2012. 45 mins 48 secs, UK. Courtesy Lisson Gallery. © Smoking Dogs Films

插图清单

131 Andy Warhol, *Jonas Mekas*, 1966. 16mm film, black-&-white, silent, 4 mins 30 secs at 16 fps, USA. © 2021 The Andy Warhol Museum, Pittsburgh, PA, a museum of Carnegie Institute. All rights reserved. Film still courtesy The Andy Warhol Museum

132 Tacita Dean, *Michael Hamburger*, 2007. 16mm colour anamorphic film, optical sound, 28 mins. UK. Courtesy the artist, Frith Street Gallery, London and Marian Goodman Gallery, New York and Paris

133 Gillian Wearing, *2 into 1*, 1997. Colour video for monitor with sound, 4 mins 30 secs, UK. Courtesy Maureen Paley, London, Tanya Bonakdar. © Gillian Wearing

134 Henwar Rodakiewicz, *Portrait of a Young Man*, 1925–31. 55 mins 41 secs, USA. Courtesy Light Cone

135 Maya Deren, *At Land*, 1944. 15 mins, USA. Centre Pompidou, MNAM-CCI, Dist. RMNGrand Palais

136 Shirin Neshat, *Rapture*, 1999. 13 mins, USA. Photo by Larry Barns. Courtesy the artist and Gladstone Gallery, New York and Brussels. © Shirin Neshat

137 Jayne Parker, *I Dish*, 1982. 15 mins, UK. Courtesy Jayne Parker

138 Lis Rhodes, *Light Reading*, 1978. 20 mins, UK. Courtesy Lis Rhodes and LUX, London

139 VALIE EXPORT, *Tapp und Tastkino (Tap and Touch Cinema)*, 1968. Austria. Courtesy VALIE EXPORT. © DACS 2021

140 Martha Rosler, *Semiotics of the Kitchen*, 1975. 6 mins 9 secs, USA. Courtesy Martha Rosler

141 Birgit Hein, *Kali Film*, 1988. 12 mins, Germany. Courtesy Birgit Hein

142 Steve McQueen, *Bear*, 1993. 16mm black & white film transferred to video, continuous projection, 10 mins 35 secs, UK. Courtesy the artist, Thomas Dane Gallery and Marian Goodman Gallery. © Steve McQueen

143 Jean Genet, *Un chant d'amour (A Song of Love)*, 1950. 26 mins, France. Courtesy the BFI National Archive

144 Isaac Julien, *Looking for Langston*, 1989. 45 mins, UK. Courtesy the BFI National Archive

145 Stuart Marshall, *Journal of the Plague Year*, 1984. Five monitors with text, (single screen version 40 mins), UK. Courtesy Estate of Stuart Marshall and LUX, London

146 Stan Brakhage, *The Act of Seeing with One's Own Eyes*, 1971. 32 mins, USA. Courtesy the Estate of Stan Brakhage and Fred Camper (www.fredcamper.com)

147 Ken Jacobs, *Little Stabs at Happiness*, 1959–63. 15 mins, USA. Courtesy Ken Jacobs and LUX, London

148 Kenneth Anger, *Inauguration of the Pleasure Dome*, 1954. 38 mins, USA. Fantoma/Kobal/Shutterstock

149 David Larcher, *Mare's Tail*, 1969. 143 mins, UK. Courtesy the artist